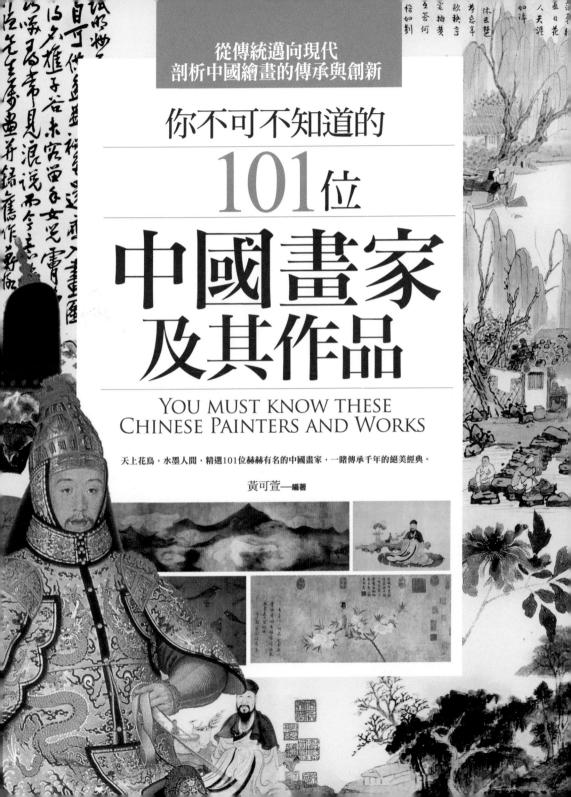

B

CONTENT

緣

010	—— 編者序
012	—— 楔子

第一章

從山水畫的萌芽到人物畫的鼎盛

- 022 顧愷之 「傳神」理論,開啟中國繪畫的先河
- 027 展子虔 | 「唐畫之祖」, 山水畫的奠基者
- 030 閻立本 | 盡寫泱泱大唐的帝王風情
- 034 吳道子 百代畫聖
- 038 李思訓、李昭道 | 金碧山水出奇境
- 041 王 維 | 詩意情懷
- 044 張萱、周昉 | 確立工筆人物畫的樣式

第二章

從寫實到寫意

050	荊浩、關仝 忘筆墨而有真景
056	董源、巨然 水墨輕移畫瀟湘
062	貫休、石恪「恣意豪放寫禪心
067	黄筌、徐熙 富麗重彩花鳥畫
072	顧閱中 以圖紀實
076	李 成 惜墨如金 筆活墨潤
080	范 寬 得山之骨 與山傳神
084	蘇
088	文 同 以墨竹喻君子之德
091	郭 熙 山水靈秀 構圖雄奇
096	崔 白 花鳥寫生 野趣靈動
100	李公麟 淡墨横出無聲詩
104	米芾、米友仁 文人山水畫的探索家
109	趙 佶 寧捨江山不捨畫
113	張擇端 中國式的現實主義風
117	楊無咎 傲然霜雪染冬梅
121	李 唐 水墨蒼勁立新風
125	馬遠、夏圭 剛勁雄健 透逸淋漓
132	梁楷、法常 文禪結合 禪機盡顯
138	趙孟堅 婀娜清雅 高潔自在
142	鄭思肖 拙樸蘭蕙 自有正氣
145	李 嵩 寫意人物 溫情湧現

149	趙伯駒、趙伯驌 青綠山水中的富貴之氣
154	錢 選 寄情書畫轉化悲憤之情
158	趙孟頫 為文人畫開啟新途徑
162	黃公望 諸法皆備的《富春山居圖》
167	吳 鎮 渾厚華滋透山水
171	倪 瓚 淡泊超塵 高士典範
175	王 蒙 繁複縝密 風采熠熠
179	高克恭 酣暢淋漓 渾厚高古
182	王 冕 只留清氣滿乾坤
186	王淵、張中 寫意畫的重要轉折

第三章

書卷氣韻的植入

194	土 腹 外師華田 中侍心協
198	沈 周 恢復元朝文人畫的倡導者
202	文徵明 吳派「掌旗人」
206	唐 寅 江南第一風流才子
211	王 紱 「承元人、開明風」的先驅
214	仇 英 不是文人是畫工

- 218 戴進、吳偉 | 追求感官效果 悖離文人趣味
- 224 林良、呂紀 | 收放之間連綴院體花鳥畫

- 231 陳 淳 濃 淡抹總相宜
- 235 徐 渭 | 走筆如飛 潑墨淋漓
- 240 藍 瑛 世稱「浙派殿軍」
- 245 董其昌 畫分南北宗 建立中國繪畫理論
- 251 陳洪綬 復興古拙派人物畫
- 255 曾 鯨 | 一代肖像畫高手
- 259 弘 仁 「新安派」繪畫的代表
- 263 石 谿 以嚴謹筆墨深探文人畫傳統
- 268 八大山人 | 筆墨花鳥 獨樹一幟
- 273 王時敏、王原祁 | 清代文人畫的中流砥柱
- 281 王 翬 | 貫通三代 獲取繪畫傳統真諦
- 285 石 濤 創新精神 獨步畫史
- 289 吳 曆 中西繪畫結合的山水畫家
- 293 高其佩 以指代筆作書
- 296 惲壽平 | 「沒骨花鳥」再次復興
- 300 襲 賢 | 「積墨法」對現代畫家的重要影響
- 304 華 喦 小寫意畫風 機趣橫生
- 309 李 鱓 揚州八怪的創新主將
- 313 金農、羅聘 揚州八怪之首與之最
- 319 黄 慎 用筆墨直接寫意人物畫
- 323 鄭 燮 幾筆蘭竹 名揚四海
- 327 郎世寧 | 溝通中西繪畫的宮廷畫師

331 趙之謙 | 以碑學之法用於繪畫
 335 蒲 華 | 開啟海上畫風的先驅
 339 虚 谷 | 「新逸品」畫風
 342 任伯年 | 「海上畫派」的中堅人物

第四章

傳承與嬗變

349	吳昌碩 開啟現代畫風新面貌
352	陳師曾 梳理文人畫理論 轉化當代繪畫精神
356	高劍父 兼容並蓄開創「嶺南畫派」
360	黃賓虹 大啟大合 開創繪畫新天地
365	潘天壽 大膽探索古今繪畫新境界
370	齊白石 揭開文人畫的新篇章
374	林風眠 中西藝術探索的典範
379	徐悲鴻 中國近代美術的巨擘
383	石 魯 「長安畫派」的中堅
387	張大千 濱墨山水 獨步全球
391	蔣兆和 開啟中國人物畫的寫實主義風格
395	傅抱石 開創豪放雄奇的山水畫風
400	李可染、陸儼少 「北李南陸」 分庭抗禮

編者序

文明的發展和人類的進步,可以從當時所留下來的藝術創作中展現 出來;而藝術創作的深度和對當時社會的紀錄,正是詮釋一個國家及其 文明程度的有力證據。

記錄中國歷史的方式,除了文字外,繪畫藝術的精湛也能對當代社會詳實地記錄,從作品中不僅能讓我們還原當時人們的生活風景,同時也揭開了中國文明的一脈相承及風華盛世。而中國藝術不同於西洋藝術創作,在於它記實與寫意兩脈併陳,自然流露其不凡的感性審美趣味,以及充滿詩意的藝術世界。

《你不可不知道的101位中國畫家及其作品》以歷史為縱軸,畫家為 橫軸,選取101位在中國繪畫歷史上舉足輕重的畫家及其代表作品。

從這101位中國畫家的繪畫故事、創作背景、性格特質中,帶領您領略中國繪畫藝術由傳統邁向現代的發展樣貌,每位畫家的繪畫賞析,以圖文並茂的敘述形式,讓您輕鬆品味歷代中國畫家的經典作品。看見中國三大畫風——人物、山水、花鳥畫的變遷歷程;工筆、寫意的交錯變

化,還有在中國繪畫在數度重要轉折時,與歷史相互交織的意義。

此外,本書特別整理出了這101中國畫家圖表式的師承脈絡及關係表,縱跨魏晉南北朝、隋唐、宋、元、明、清以至近現代,讓您更能夠一目瞭然在中國美術史中具有相當的影響力的畫家,以及何者的創新畫風橫向影響了人物、花鳥及山水畫脈絡的創作。

《你不可不知道的101位中國畫家及其作品》,秉持「不可不知道」 系列叢書一貫的編輯理念,以一幅幅大師筆下的傳世珍品、深入淺出的 文字敘述、兼顧畫派與畫家性格的開闊閱讀方式,讓您輕鬆走進多采多 姿的中國繪畫世界,了解文明發展背後的菁英與市民文化的差異,創作 技巧與藝術家性格之間的關係,閱讀本書,讓您能侃侃述說那一頁頁豐 富多姿的中國千年繪畫史。

黄可菅

楔

7

一般說來,世界文化藝術的生成,大概能從仰觀天象、俯察地理; 遠取諸物、近取自身而來。若我們單從物理基礎來看文化的生成,大致 可分為三種類型:西方的「金石文化」,日本、印度的「竹木文化」, 中華文化的「泥土文化」。正是這種三足鼎立的態勢,撐起整個世界文 化,結成了人類文明的基本框架。

若從西方的「金石文化」與中華的「泥土文化」作為相比,西方在長期的狩獵與戰爭背景下,使他們更善於單眼瞄準,於是在美術表現上,更重視透視比例、空間位置及體積質感的準確。西方繪畫的創作過程是由點到線、由線到面、由面到體積、由體積進入空間,再由空間構成畫面,並用色彩呈現畫面、由畫面表達思想、由思想體現智慧與修養。因此,審美要求和審美習慣和我們有所不同。

而中華的「泥土文化」是以定居的生活形式居多,並以農業和素食為主,因此,我們並非靠戰爭獲得糧食,而是透過耕種,來重視賴以生存的土地。從泥土的特性中可發現,在體育項目裡,中華文化更多以以柔克剛為勝。若西方人鍛鍊體魄,我們練的就是智慧,揣摩智慧往往只能靠人的表情,因此,我們所畫的人物畫重視面容表情,所以頭部以

下的身形有時會顯得缺乏比例。這就是我國最早的繪畫理論-「傳神論」,和西方最早的繪畫理論大相逕庭。

中國建築多是由土木構成,從長城的磚、民宅的瓦、皇宮的牆,到府第的門,無不以泥土為主,我們的建築為求接近自然,將窗門開得很大、留意橫線的寬廣,而西方建築理念中追求的是與自然區隔,他們讓窗門窄小,力求縱線的高聳。在建築上我們刻意使建築與自然息息相通,利用格、透、借景等方式,把遠景納入建築中,並且注重空白和空間疏密的運用,這對書法繪畫的空間布白具有一定的影響。

在長期的農耕採集中,造就了中華文化一雙善於宏觀、整體把握事物的心眼,對土地好壞、果實成色,用的是上下左右打量的眼光,而不是獵取動物時的單眼瞄準。因此,對平面空間的把握機會多於對焦點透視的認識,表現在美術中強調的是散點平面透視。這種透視方法不像西方繪畫那樣受定點的限制,運用起來比較自由,可以在一幅畫中畫出春夏秋冬、千山萬水;而西方繪畫就很難做到這一點。

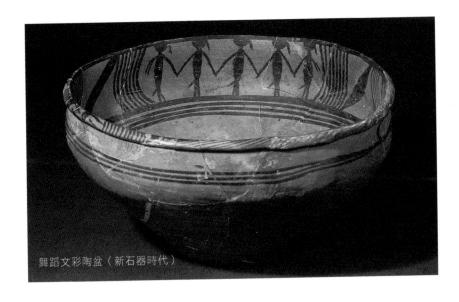

由於泥土與生活息息相關,使中國人有更多的機會在泥土製品上刻畫,且在刻畫的線條上賦予了更多的情感和內涵。在繪畫中不僅僅停留在輪廓線上,而是超越輪廓線,在線本身的美上用意頗深,所以在繪畫中我們不稱用線,而是稱為「用筆」。

綜上所述,基於中華民族和泥土的特殊關係,最早具有繪畫性的作品都和泥土有著密切的關聯,例如彩陶藝術大致可分為繪畫類和圖案類。繪畫類以青海省大通縣孫家寨所出的舞蹈紋彩陶盆和河南臨汝村出土的鸛魚石斧彩陶缸為代表。

舞蹈紋彩陶盆,畫了三組舞者,每組五人,間隔描繪於盆的內壁上,剪影式人形的腦後垂著髮辮,很像兒童。他們手拉著手舞動,律動整齊,音樂律動感強。由於是畫在器物內壁上沿部,欣賞時,有一種循環的韻律美。舞蹈彩陶盆在中國共有兩件,另一件也出土於青海,其繪畫技法、圖案安排和前者極為相似,不同的是舞者一組多至十多人,腰間著裙,這兩幅作品可以互為彩陶藝術繪畫累的研究參考。

鸛魚彩陶缸上的紋案就有些像獨立花鳥畫的作品了,技法難度也增加了很多。畫面繪有鸛鳥銜魚,旁邊立一件石斧,缸高47公分,畫面大而突出,用白色釉料在夾砂紅陶缸外壁繪出鸛、魚、石斧,再以粗重有力的黑線勾出鸛的眼睛、魚身和石斧的結構,鸛喙部位和石斧握把部位用銳器刻畫而成,可以說是刻繪結合的作品,也是中國美術由刻畫向繪畫轉變的佐證。

關於這幅作品也有多種說法,有的說是鸛魚崇拜,也有石斧是權力象徵的說法等等,鸛魚石斧彩陶缸有另外一個名字叫伊川缸,是埋葬死嬰的葬具,上面所繪畫面無非是祈福辟邪之用,這和漢唐陵墓繪畫、明器用途並無不同。鸛魚是表示漁汛季節豐收景象,石斧是獵魚時把魚趕

入淺灘擊打魚頭所用,魚被擊死後,剖腹晾曬,以備日後食用。而有些 陶器上繪的是魚銜鸛或鳥的圖案,我們一般認為魚不會飛,更不可能吃 到鳥的,但其實在許多生物、動物學中,都可以發現魚是能吃鳥的,而 且能吃鳥的魚有許多種,牠們成群結隊,把涉水捕食的鳥拖入水中吞而 食之。

圖案紋樣類在彩陶藝術中數量最多,藉由圖案紋樣的研究,不僅可 以從中劃分時期,也可以劃分一個地區。彩陶藝術在中國文化流行的時 間長達三、四千年,可以說是在所有美術種類中存在時間最長,也是中 國母系社會時代所創造的燦爛文化。但在當今許多研究者對彩陶藝術卻 最為陌生。

彩陶藝術誕生於沒有文字的時代,它不僅是為了美觀才如此這般, 更重要的是表達了某種觀念,傳達了某種資訊。雖然彩陶藝術遍布全中 國各地,但代表其藝術水準的主要是黃河流域,並可簡單劃分為仰韶文 化和馬家窯文化。仰韶文化最初發現於河南澠池仰韶村,年代為西元前

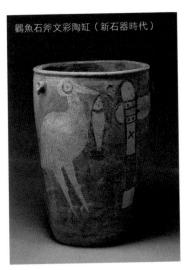

5000至前3000年,其前段稱半坡類型,後段稱廟底溝類型。馬家窯文化發現於甘肅臨洮馬家窯,年代為西元前3300至前2050年,根據先後傳承,可區分為石嶺下、馬家窯、半山、馬廠等四個類型。

總體來說,彩陶藝術的特點往往把被描繪物的本質特徵概括為幾何形,按一定格式規律 重新組合成新的形態,以表現其律動意味。

南北朝以前,彩陶圖案具有標誌性,以最 大限度的單純化濃縮而成。有些紋樣已發展成 為徽標樣式,只有能夠表達完整的觀念形式才 能如此固定。這和象形文字的思維方法是相同的,表現出古代人民較強的 邏輯思維,和善於把複雜的事物做哲理性概括的能力。可以說,彩陶藝術 已具備了後世美術發展的全部內核,也暗示出傳統藝術發展的方向。

無論是西方的基督教或是東方的佛教,宗教都為美術發展起了相當重要的作用,但在中國,也不可忽視墓葬文化對美術的發展的影響。中華民族在上古時期就對宗廟祖先非常重視,想方設法得表達他們的崇敬心情和美好祝願,他們把這種情緒外化於各種載體之上,便產生了絢爛多彩、美輪美奐的藝術作品。

當佛教藝術引進中國之後,不僅改變了美術的進程,也改變了審美習慣。在此之前,中國美術重視的是意象與傳神,體會的是形與象的意味,而不是西方的形與體。中國人物畫身上的衣褶是貼圖形走,與其說是衣褶,不如說是一種表達情緒的紋飾,它疏密有致、節奏飛揚,十分耐人尋味。而西方的衣褶是緊貼形體結構走,重視體量和深度;因此在人物畫的範疇中,可以說「中國重形、西方重體」。

在先秦法家韓非子的論述中,有這樣一個寓言故事:

有客為齊王作畫,齊王問:「畫孰最難者?」曰:「犬馬最難。」「孰易者?」曰:「鬼魅最易。」「夫犬馬,人所知也,旦暮罄於前,不可類之,故難。鬼魅,無形者,不罄於前,故易之也。」(《外儲說·左上》)從這段文字裡,我們也可以體會到中國繪畫對形的重視,也指出形有難易之分。

佛教美術傳入後,由於人們對佛的尊崇之心,又有佛教儀規的固定 樣式,畫者只好遵法而行;到了唐代,才把佛教美術融合為具有中國特 色的大唐藝術,但重工、重法、重色還是佛教美術的衣缽。(按:中國 自己發展的帛畫、漢畫,和魏晉南北朝時期的彩磚畫,因受到抑制而發 展緩慢。)到了南宋前後,我們才走出尚工、尚法的羈絆,發展出最能代表中國特色的水墨寫意,找回了那隨意用筆、 鮮活的形象。

發現於湖南長沙的兩幅戰國晚期的帛畫,是屬於自主發展、沒有受佛教美術影響時期的作品。雖然還殘留著第節圖案的痕跡,但在用筆和樣式上,已很像後世的寫意畫,可以說是卷軸畫樣式的先聲。戰國帛畫一幅是《人物馭龍圖》,一幅是《龍鳳仕女園》,都是在喪儀中張舉的旌旛,也就是俗稱的招魂旛,逝者入葬時覆於棺蓋之上。

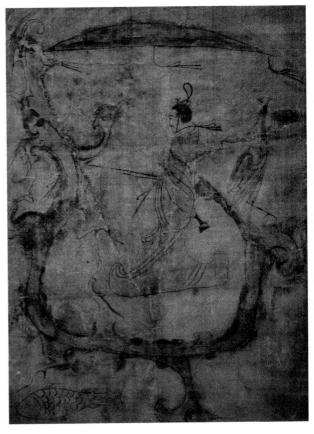

▲ 人物馭龍圖

《人物馭龍圖》中,畫一高冠長服、佩長劍的貴族男子側身而立, 手握馭龍韁繩,凌空而行。整個畫面以勁健有力的線條勾出,,用筆轉 折輕鬆自如。此圖雖然還殘留著許多圖案紋樣的痕跡,但這也證明了中 國繪畫是從圖案紋樣中獨立出來的。

《龍鳳仕女圖》畫一名側身而立的年輕女子,頭纏髮髻,著束腰繡花 長袍,裙襬很寬,很可能是當時的流行款式。女子左手抬起,面帶笑容, 似乎正要緊隨上方的龍鳳,步入理想的天國。這幅畫在整體藝術水準上要 高於《人物馭龍圖》,構圖簡潔精練,沒有多餘的東西。人物被安排在橫 線的十分之七處,避免了人物居中給欣賞者帶來的迫塞感,這也符合「黃金分割」的構圖原理。關於這幅畫的內涵,有學者認為鳳凰代表正義一方,龍代表戰勝不惡、治明戰勝黑暗的思想,說經濟學,與國處於即將勝利的時等。但其實於將與的地位等等。但其實於將是一幅龍鳳呈祥圖,表達了人們對近者的美好祝願,這種龍鳳呈祥圖,現今還以各種形式流行著。

兩漢時期,政治上主張「罷 黜百家,獨尊儒術」,以儒學為 標誌、以歷史經驗為內容的先秦 理性精神開始滲入人們的觀念, 「助人倫,成教化」、「懲惡揚

▲ 龍鳳仕女圖

善」成為藝術作品的禮教要求。按理說,這樣的時代會產生那種說教式刻板的藝術樣式,但恰恰相反,禮教根本沒有束縛住兩漢人的心靈。

漢代是一個充滿青春活力的時代,是一個極有魅力和充滿幻想的時代,是一個造就出漢武帝和霍去病的英雄時代。這樣的時代,禮教只能規範人的行為,但不能規範人的靈魂;人們充滿了對生命活力的渴望、對美好生活的浪漫幻想。

兩漢畫像石與畫像磚,可代表漢代的藝術成就。它濃縮了時代的方

方面面,藝術品如果能代表一個時代,那它的價值會超出藝術價值而具 有計會歷史價值, 漢畫就是這種具有這雙重價值的藝術。

書像石與書像磚是以刀鑿代筆,在堅硬的磚石上雕鑿而成,是繪畫與 雕刻相結合的藝術。畫像石是用於構築墓室、石棺、宗祠或石闕的建築石 材;畫像磚多用於裝飾宮殿府舍的階基,西漢中期以後,主要用來裝飾墓 室。書像石萌發於西漢昭、官時期,畫像磚則在秦代就已有所發展。

東漢時期,畫像石分布地區擴大,內容多為迎賓拜謁、車馬出行、 軍列對陣、樂舞雜技、神仙鬼怪、歷史典故、日常生活、帝王義士等 等,可以說是漢代現實生活的真實寫照。最細膩有致的是淮北地區的畫 像石,而最具生活氣息的是四川漢畫,這些活生生的形象,不僅給人以 審美享受,也讓人領悟到生命的內在意義。

漢書石、漢書磚原來都是著色的,由於年代久遠而褪色,從色彩保 存完好的磚石來看,當時的色彩非常豔麗華美。那時不僅漢畫石、漢畫 磚大多著色,陶俑也不例外,西安出土的著色兵馬俑就是證明。

東王公、樂舞庖廚畫像石 (車達・川東家祥)

君車畫像石(東漢)

創造漢畫藝術的是古代的普通工匠,他們都沒有留下自己的名字, 卻以群體的合力載入美術史冊,推動著中國美術的發展以至成熟。從繪 畫史上看,漢畫藝術是中國繪畫從牆上到紙上、從墳裡到家中、從圖案 到繪畫欣賞轉換的分水嶺。

以上所舉的作品,都沒有作者的姓名,而且都是普通工匠所為。這 些作品都和現實功用緊密結合在一起,並不是獨立於功用之外、專供欣 賞的藝術品。可是,在我們今天的人看來,這些並非藝術品的藝術品, 是那樣的耐人尋味、生動鮮活。雖然這些作品造型還不夠準確,著色也 隨心所欲,但卻將萬物的神采傳達無遺。這也預示著,中國美術史的車 輪,不久將駛向晉代的傳神論者——顧愷之。

宴飲畫像磚(東漢‧四川大邑)

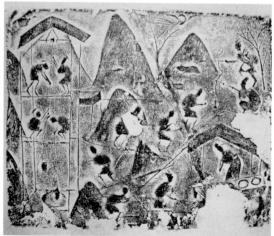

從山水畫的朝芽 的朝蘇 盛

顧恺之

——「傳神」理論,開啟中國繪畫的先河

中國文化多元,且具有極大的包容力,文化與藝術的萌生,往往都是在歷史曲折處中,而不是太平盛世的產物,這樣的現象能在中國歷史上洞見。當少數民族進占中原地區後,不是生活難以適應自行退卻,就是與中原文化相互融合,各個民族自身特有的風俗文化有時候便因此消解殆盡。

漢朝末年的戰亂結束了兩漢王朝的統一局面,進入了時間最長的政權分裂時期——魏晉南北朝(約220~589),戰亂與各地區的紛爭使民族之間互相融合、碰撞,動搖了大統一的江山,也動搖了「獨尊儒術」的禮教規範,佛教也在此時踏上了漢化的歷史馭車。

長期的戰爭、生命的消逝與仕途的起伏坎坷,人們更能從新的角度重新認識《周易》、《老子》、《莊子》等的玄學,使人們體悟人生的無常,在出世與入世中之間徘徊,對人生和生命的體認比任何時代都深刻,因而在仕紳階級與文化中發展出了所謂的「魏晉風度」,此為當時特有的人文精神與生活方式,包含了哲學思辨、人格境界、文學創作、審美追求等方面。

在魏晉南北朝之前的戰國、兩漢時期,中國藝術的發展都在於工匠、畫工們創造的的精美工藝作品上,儘管作品美輪美奂、彪炳千秋,但繪畫作品都只能體現在墓葬牆壁上或建築材料上,並沒有獨立繪畫的意義。

當清議之風流行於士人階層時,中國繪畫開始追求精神層面以及本體意義的自律發展,具有藝術家意識的畫家們,尤以顧愷之為首,將繪畫從圖案紋樣中解放出來,造就了全新的藝術氛圍。

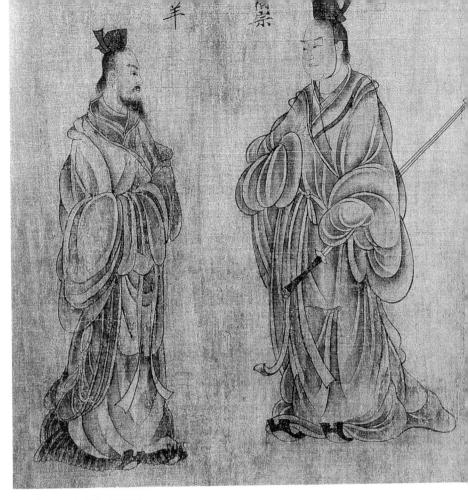

▲ 《烈女仁智圖》(局部)

顧愷之(345~406),字長康,小字虎頭,江蘇無錫人。他出身官宦家庭,父親顧悅之歷任無錫縣令、別駕、尚書左丞。顧愷之幼時秉承家學,多才多藝,尤工丹青,他與上層社會名流過往密切,晚年曾仕散騎常侍,是東晉成就卓著的畫家和早期繪畫理論家,有「才絕、畫絕、癡絕」三絕之名。

東晉時期的繪畫仍然沿襲曹植「存乎鑑者,圖畫也」的理論體系, 繪畫的作用是:「明勸誡,著升沉,千載寂寥,披圖可鑑。」繪畫題材 多以倫理綱常為主。這個時期的繪畫處在「尚韻」階段,因此在形、色 方面不刻意追求,而是追求鼓動飛揚的神韻。顧愷之的繪畫就是傑出的代表。

顧愷之有三篇畫論:《論畫》、《摹拓妙法》、《畫雲臺山記》, 這三篇畫論是關於繪畫評論、美學追求、繪畫技法的總結。其中心思想 是「傳神論」和追求「遷想妙得」的意境。

顧凱之在繪畫中,非常重視傳神,尤其注重眼神的描繪。他作畫數年不點眼,人問其故,他回答:「四體妍媸本無關妙處,傳神寫照,正在阿堵中。」認為人物形體美醜對繪畫的意義不是主要的,而眼睛才是傳神的關鍵。

他畫過許多人物肖像畫,都完善地表現了人物的風采。例如在畫有 眼疾的殷仲諶將軍肖像時,為了掩飾將軍的眼疾,顧愷之以「明點瞳子,飛白拂上,使如輕雲之蔽日」的構思,巧妙地化醜為美。畫謝鲲時,把謝鲲的人像畫在有山岩的自然環境中,襯托出人物的個性。畫裴楷肖像時,在其面頰上加了三毫,頓覺神采殊勝。關於這「三毫」有兩種說法,一種是在臉上畫三根毛,以顯人的神氣;一種是在顴骨處加三筆,以示清瘦之志,但不管怎麼說,都是圍繞人的神采用意。

傳說年輕時的顧愷之曾在南京瓦棺寺許諾過他將施贈百萬錢,僧眾

方法論

南齊(約479~502)的謝赫在其著作《古畫品錄》中提出了初步的繪畫理論一「六法論」。從表現物件的內在精神、表達畫家對客體的情感等評價,作為中國古代美術品評作品的標準和重要美學原則。其內容有:氣韻生動、骨法用筆、應物像形、隨類賦彩、經營安排、傳移摹寫。自六法論提出後,中國古代繪畫進入了理論自覺的時期。「六法論」從南朝到現代,都成為中國古代美術理論最具穩定性、最有涵括力的原則之一。實際上,顧愷之的「傳神」論和六法的「氣韻生動」在審美取向上是一致的。

▲ 《〈女使箴〉圖》(局部)

之中沒有一個人相信。於是,顧愷之命留白壁一牆,並關門閉戶一百多日,以高超的繪畫功力畫出了《維摩詰說法圖》。等到作品完成開光之時,光照一寺,施者紛紛出錢,不久即幫助寺院募得百萬錢,可見顧愷之的繪畫在當時是非常受歡迎的。

顧愷之著名的作品有《女史箴圖》、《洛神賦圖》、《列女仁智 圖》等。雖然都是唐宋時期的摹本,但是是我們現今在研究中國早期繪 書的重要資料。

《女史箴圖》是根據西晉張華諷諫賈后宣揚封建女德的《女史箴》 內容所作。作品原分十二段,前三段已遺失,現存九段。《洛神賦圖》 根據三國時期曹植所作的〈洛神賦〉為題材。《列女仁智圖》據漢代劉 向《仁智傳》內容創作,繪有智謀遠見的婦女49人,現僅存28人畫作。

從這幾幅作品中我們可以看到,顧愷之的用筆和漢畫有著一脈相承的關聯,他在漢畫基礎上,賦予了人物情緒和神采,使人物衣袍和人的情感融合在一起,透過袍袖、帔帛的飄飛,體現人物的心理感受,同時增加了畫面的節奏律動感。線條是以連綿不斷、悠緩自然的「高古遊絲描」,如「春蠶吐絲」、「行雲流水」一般,充分發揮了毛筆的特性。改變了漢魏繪畫先塗形色後勾線的畫法,而是先勾輪廓後著色,為中國繪畫用筆獨立埋下了伏筆。

顧愷之與南朝的陸探微、張僧繇,在繪畫史上稱為「六朝三傑」。 可惜陸探微、張僧繇的繪畫已無跡可尋,即使是顧愷之的作品,也是靠 後世臨摹才得以流傳至今。

顧愷之在美術史上的貢獻是多方面的,他把繪畫藝術從圖案紋樣中解放出來,使捲軸畫開始具有獨立藝術價值。創立了使用毛筆的「描法」,為以後的「十八描」奠定了第一描。

改變了先色後線的繪畫方法,總結了兩漢美術成果。使繪畫藝術從 工匠藝術抬升到士人藝術,為文人介入繪畫開了先河。提出了「傳神」 理論,指明了中國繪畫的追求方向。可以說,顧愷之是東晉最傑出、最 偉大的藝術家,也是中國美術史上不可或缺的藝術宗師。

十八描

中國畫技法名,形容人物衣服褶紋的各種描法。明代鄒德中所作的《繪事指蒙》載有「描法古今一十八等」。:一、高古遊絲描;二、琴弦描;三、鐵線描;四、行雲流水描;五、螞蝗描;六、釘頭鼠尾;七、混描;八、橛頭釘;九、曹衣描;十、折蘆描;十一、橄欖描;十二、棗核描;十三、柳葉描;十四、竹葉描;十五、戰筆水紋描;十六、減筆;十七、柴筆描;十八、蚯蚓描。

展子度

——「唐畫之祖」,山水畫的奠基者

中國山水畫濫觴時期,是在南朝的劉宋(約420~479)。南北朝時期的兵荒馬亂,帶來人民沉重的災難,人們開始退避山林、鑽研玄理的獨善之道。佛教也因此進入昌盛時期,人們廣建廟宇,正如唐代詩人杜牧所云:「南朝四百八十寺,多少樓臺煙雨中。」

錦繡山河之間,山水詩詞也繁榮起來。以山水詩寄託情懷的同時, 文人士大夫也嚮往叢林僧眾的生活,儒、道、釋、玄在南北朝造就了山 水畫萌生的環境,而在這樣的環境中,出現了「唐畫之祖」展子虔。

展子虔(約550~604),渤海人。據《歷代名畫記》載,曾歷北 齊、北周,至隋代,為隋文帝楊堅所召,任朝散大夫、帳內都督。

展子虔現存的作品只有一幅山水畫《遊春圖》。《遊春圖》歷經了許多朝代的名人貴族甚至是乾隆皇帝所收藏,最終為中國鑑賞家及收藏家張伯駒所藏,並捐獻給北京故宮博物院。

《遊春圖》是早期中國山水畫變革階段的代表作,圖中群山草木蔥 龍、白雲出岫。畫面中部,表現出陽光絢爛、碧波蕩漾的湖面上,有一葉扁舟遊弋。湖岸之上有遊人策馬而行,雜以樓閣、院落、橋樑,春天 的杏花初綻、春風習習的遊春畫面,將「仁者樂山,智者樂水」的旨趣,轉化成了美麗的畫卷。該圖以全景方式展現了廣闊的山水場景,在 畫面的遠處,峰巒層次重疊、前後遠近分明,湖面寬闊、輕舟蕩漾,頗 有「咫尺千里之趣」。

展子虔的繪畫改變了六朝時期的傳統山水畫,當時山水畫只是作為人物的陪襯,儘管人物描繪精細,背景的山水也顯粗糙,畫家會把人物

及屋宇畫得比實際上的大,有「人大 於山、水不容泛」的缺點。展子虔畫 中的人物風景比例正確,不只開啟了 獨立山水畫的新時期,也開拓了繪畫 豐富重彩的途徑。

在《遊春圖》中,還能看到展子 虔開創的「青山綠水畫法」*,以礦物 質顏料赭石打底,然後再敷以石青、 石綠而成,強調了春山春樹的碧綠, 追求的是一種富麗堂皇的效果。

展子虔的《遊春圖》在中國美術 史上有著劃時代的意義,在構圖、用 筆、用墨、用色等諸多方面構建了基 礎骨架,找到了適合中國山水畫發展 的全方位模式。中國畫的所謂「南 宗」、「北宗」,皆由此流變而來。

展子虔的畫作流傳到唐代,以畫

人物車馬聞名,人物面部神采如生,意志俱足,是一種「描法甚細,隨

西方風景畫的特色

西方風景畫的發展和創作始於文藝復興後期,在當時以圍繞自然色彩開拓,才有了獨立風景畫的發展。在中國山水畫中,以心理狀態而描繪的山水空間的「心視」審美觀,在19世紀末才受到西方的重視,西方風景畫所描摹的自然就是在「二維的平面空間虛幻的追求三維空間的真實感」,西方人以科學的態度面對真實空間,所以,他們所描繪的空間,就是對自然實實在在存在的空間,並不能像中國畫家那樣脫離真實自然的約束,以心映畫。中國山水畫的獨立,比西方早了一千多年。

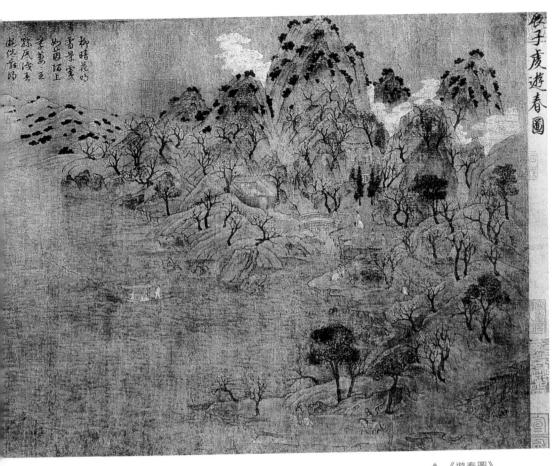

▲ 《遊春圖》

以色暈開」的畫法。展子虔的畫作豐富,代表作品有《法華經變相》、 《北齊後主幸晉陽圖》、《維摩像》、《故實人物圖》、《朱買臣覆水 圖、《戈獵圖》、《禹治水圖》、《南郊圖》、《宮苑圖》、《北極巡 海圖》、《石勒問道圖》、《摘瓜圖》、《十馬圖》等,可惜都已散佚 無存了。在中國繪畫史上,展子虔取得了顯著的歷史地位,被尊奉為 唐 畫之祖」。

^{*「}青山綠水畫法」在唐代之後,交由李思訓、李昭道父子所發展,又有「金碧山 水」之稱。

閻立本

—— 盡寫泱泱大唐的帝王風情

中國的疆土歷經兩晉、南北朝三百多年的戰亂、分裂,至隋唐再度完成統一。此時期是在兩漢之後,中國文化發展的一大高峰,這一高峰啟動了中華文化全方位的復興,政治、經濟、宗教、書法、文學詩詞、美術等各方面皆出現繁盛的榮景。

隋朝統一的時間雖短,卻突破了分裂的局面,因此帶動經濟復甦; 在宗教方面,佛、儒、道漸漸地發展出自己的一片天,呈現開花結果 階段;在書法成就上,上乘南北朝,下啟唐代,從北碑過渡到唐楷的階 段;文學方面,詩歌為唐詩奠定了基石;而佛教藝術及造像風格和技術 也開始漢化。

文化上的成果皆是在隋朝以前播下的種子,唐朝得以承接一個百花 齊放的園地。在繪畫領域中,最先摘得成熟果實的人,就是初唐畫家閻 立本。

閻立本(約601~673),雍州萬年(今陝西臨潼縣東北)人,出身 仕家,父親閻毗以及哥哥閻立德皆是當代傑出的畫家,並且官位顯赫。 閻立本官至工部尚書,後任右丞相,初從父親學習丹青之法,後師習張 僧繇、鄭法士而「青出於藍」。當時閻立本雖然身居要職,卻以繪畫顯 名於眾,善於工藝、建築與繪畫,尤其擅長人物、車馬及樓閣畫。

唐朝崇奉佛、道教,其中道、釋的人物畫極為盛行,人物畫的衣紋,也開始按形體結構而行。顧愷之時代那種帔帛飄飛、綢服鼓脹的風格,重視衣紋案儀態的畫法已經失去了焦點,因佛教藝術的進入,畫家把更多注意力集中到了人物的動作、表情上。

佛教藝術對中國人物畫的另一個影響是人物安排。佛教藝術有一定 的規則,就是將佛陀放在高大而中心的地位,如一佛菩薩就是典型的範 例。此時的人物畫便吸收了這項特點,把主要人物和帝王放在中心突出 的位置,甚至縮小陪襯人物來烘托重點。

由於佛教繪畫與唐代繪畫的相互碰撞,唐代人物畫開始走向佛教化,企圖將人的本質抬升到宗教的崇高地位,一方面符合大唐盛世的風範與氣度,一方面也顯現佛教藝術中世俗人物的樣貌。唯有唐代的人物畫才會將帝王的畫像畫得猶如佛像一般高大,唐代以後就再也沒有過這樣的畫法。

從閻立本的兩幅帝王作品就可以深刻體會到這項特性,一幅是《步 輦圖》,另一幅是《歷代帝王圖》。

《步輦圖》反映了唐代初年的重大歷史事件。貞觀十五年,唐太宗 將文成公主許配給吐蕃(今西藏地區)王松贊干布。松贊干布是個「驍 勇多英略」的領袖,他向唐王朝求婚聯姻,派遣使者到長安迎接文成公 主入藏。圖中描繪唐太宗接見吐蕃使者祿東贊的情景:唐太宗端坐在由 六名宮女抬著的坐榻上,在他的前方有三人,左邊穿白袍的是朝中的翻 譯官;右邊的是虯髯紅袍執笏的是朝中引班的禮官;中間拱手肅立,身 材細長,穿著繡滿小團花的民族服飾的就是吐蕃使臣祿東贊。

隋代書法的影響

隋代在中國書法發展史上是一個關鍵時刻,隋代的書法,書風巧整兼力,不離規矩,兼有東晉南朝書法的疏放妍妙。唐代書風上乘隋代,除了在文字規範嚴謹之外,在書寫上也端麗,典雅大方。著名的書法家有丁道護、史陵與智永。墨跡則有千字文與寫經,《龍藏寺碑》、《啟法寺碑》、《董美人志》等碑刻,顯示了這一時期的書法風格。

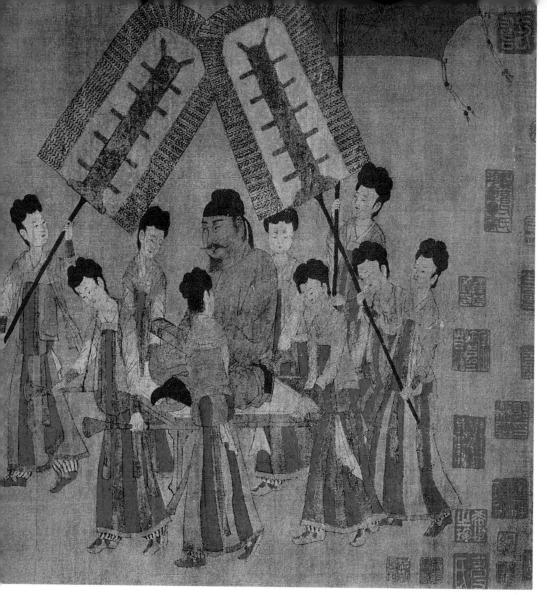

▲ 《步輦圖》

文成公主的婚事除了帶走很多中原地區的文化典籍外,隨行的還有許多各种行業的工匠,對於促進吐蕃經濟、文化的發展有重大的影響。 閻立本以此為題,繪制了這幅歌頌古代漢、藏民族友好交往的作品。按照閻立本當時的身分地位,他很有可能是這起重要歷史事件的目擊者, 所以他筆下的人物非常真實、生動。全畫以細勁、純熟的線條塑造人物 形象,設色濃重、鮮艷,讓人物的性格生動鮮明,是一幅出色的工筆重 彩人物畫之作。

《歷代帝王圖》則是描繪從漢昭帝劉弗陵到隋煬帝楊廣,共13位帝 王像。畫面透過人物服飾、器物及不同的坐立姿態來表現人物性格,並 注重描寫人物面部特徵,刻畫出氣質個性,可以說是閻立本在肖像畫方

面的最高水準。

閻立本的用筆與顧愷 之的「春蠶吐絲描」不 一樣,體現的是一種遒 勁、堅實的線條,稱為 「鐵線描」;用色上使 用朱砂、石綠等色彩, 也顯得大膽潑辣。

帝王人物畫是一個從 古至今,永不衰微的繪 畫題材,「開國明君」 們威武英明;「亡國之 君」們則顯得萎靡不 据。唐朝統治者希望以 史為鑒,這種創作完全 呈現繪畫的政治功能。

◀ 《歷代帝王圖》(局部)

吳道子

—— 百代畫聖

唐代的經濟及文化在開元天寶年間到達鼎盛,繪畫藝術也發展到了 繁榮昌盛階段,吳道子就是這時期的傑出代表。

前期的閻立本繪畫用色濃厚、線條粗細匀稱,少有變化的「鐵線描」,難表現出用筆的優勢。而吳道子的線條為了凸顯線條的風姿而淺淡著色,運筆時有壓力輕重與速度上的變化,生動的表現出衣褶的厚度及轉折,首創十八描中的「蘭葉描」與「棗核描」。

吳道子(約685~760),又名道玄,陽翟(今河南禹縣)人。吳道子幼喪父母,曾向當時著名書法家張旭、賀知章學習書法,但沒有學成,後改學繪畫。吳道子曾任小吏,還做過縣尉,因覺得官務纏身,不能恣意馳騁丹青,便辭去官職。他一生作過無數佛教、道教壁畫,光長安、洛陽兩京的寺觀壁畫就達三百多幅。他作畫的題材很廣,除了人物以外,山水、鳥獸等題材也十分專精。北宋才子蘇軾曾說:「畫至吳道子,古今之變,天下之能畢矣。」

傳說在天寶年間,唐玄宗想看四川嘉陵江山水景色,特命吳道子前往四川寫生。吳道子飽遊蜀中山川景色後,把對嘉陵江的感受與體會深

粉本

為中國古代繪畫施粉上樣的稿本。元代夏文彥《圖繪寶鑑》:「古人畫稿謂之粉本。」方法有二:一、用針按照畫稿墨線密次一個個小孔,再把粉撲入紙、絹或壁上,然後一粉點作畫;二、在畫稿反面圖以白堊、土粉之類,用簪釵按正面墨線描傳於紙、絹或壁上,再依粉痕落墨。後來引申為一般畫稿。

深的銘記於心。回京時唐玄宗問吳道子畫在何處?他回答說:「臣無粉本,並記在心。」唐玄宗大惑不解,遂命他在大同殿作畫。

吳道子聽命後飛筆走墨,一天之內就把三百里嘉陵江美景描繪出來。當時以「金碧山水」聞名的畫家李思訓也在大同殿畫嘉陵山水,卻花了不少時間。唐玄宗因此讚嘆道:「李思訓數月之功,吳道子一日之跡,皆極其妙。」

最早的人物畫出現在二千年前的晚周,到了漢魏已趨於成熟,人物 畫大致分:道釋畫、神話故事畫、仕女畫、肖像畫、風俗畫等大類,在 唐以前描繪人物的繪畫幾乎是道釋畫、神話故事畫。能夠留傳至今的, 大多是一些寺廟宮殿及石窟的壁畫。

▼ 《送子天王圖》(局部)

吳道子所作的《送子天王圖》又名《釋迦降生圖》,傳為宋人摹本。圖分前後兩段,前段描繪天王送子的情節,後段描繪釋迦牟尼降生後,其父淨飯王和摩耶夫人抱著他去向諸神禮拜的故事。圖中帝王威嚴、大臣端莊、夫人慈祥、侍女卑恭、鬼神的張牙舞爪及瑞獸的靈動,畫得極富想象力又極富神韻。作為一幅佛誕名畫,可以從中看到佛教自印度傳入中國後,經漢末而至盛唐,漸漸與中國文化融合,畫中的人物已經本土化,不再是眼眶深凹、臉色黝黑;用筆方面可以感受到用筆的變化及黑白的對比、動靜的呼應。

吳道子最大的成就之一,就是把審美視角引入了線條本身,突破了南北朝「曹衣出水」的藝術形式,他的筆勢圓轉,衣服飄盈若舞,形成「吳帶當風」的獨特風格,也開啟了宋代「白描」之先河。

張彥遠在《歷代名畫記》評論吳道子用筆:「離、披、點、畫,時 見缺落。眾皆密於盼際,我則離披其點畫;眾皆謹於像似,我則脫落其 凡俗。」形容吳道子已開始脫離形、色的追求,開始走向探索筆墨本體 價值之路。

吳道子另一貢獻是把人體結構的畫法,引入山水畫。在吳道子以前的山水畫,就像展子虔、李思訓所畫的那樣,細線勾描、用色濃重,空間平推而遠。而吳道子把人物畫法用於山水畫,表現出山石的結構形體,把山峰立體化,徹底改變了只能用平面山形堆磊推遠的做法。吳道子又把淡著色或淡墨暈染的畫法用在山水畫上,使山水畫從此有了筆墨的韻味。張彥遠記載:「山水之變,始於吳,成於二李」,李昭道就是在父親李思訓和吳道子的影響下,才完成了「山水之變」。吳道子在佛寺畫壁,「縱以怪石崩灘,若可捫酌」,足以說明他的山水畫栩栩如生的真實感。

吳道子將中國繪畫用筆、用墨的特色發揚光大,對山水畫和人物畫 的貢獻不可估量的,被後世尊稱為「百代畫聖」,被民間畫師奉為「祖 師」,實在當之無愧。

曹衣出水

所謂「曹衣出水」,是指畫人的衣服皺褶非常逼真,像剛出水的衣服一 樣緊貼人身,而且帶有一種透明感。而「曹衣出水」的出處來有兩種說法:

一是宋代若虛的《圖畫見聞志》中,形容北齊時代的傑出畫家曹仲達 所畫的人物、衣服的花紋能充分表現衣服下垂的狀態。有「曹之筆,其體稠 疊,而衣服緊窄」的記載。曹仲達的畫似乎是受了印度佛教犍陀羅藝術風格 的影響。主要特點是「衣服有輕飄之感,線條極為強烈,深刻剛強」,在三 國、兩晉時期,犍陀羅藝術表現對中國佛教畫風格影響甚大。

二是三國時代吳國的畫家曹不興的「曹衣出水」之說,據說曹不興曾為孫權畫屏風,繪畫時誤將一小滴墨濺到屏風上,於是他乘機把墨畫成了蒼蠅,孫權看屏風時,以為是真蒼蠅,用手揮之而「蒼蠅」不飛。以上兩種說法,一般認為第一種說法的可能性比較大。

李思訓、李昭道

-- 金碧山水出奇境

在唐代出現了兩位以「金碧山水」盛名於世的父子書家,即季思訓 及李昭道。

李思訓(651~716),唐宗室孝斌之子,曾任揚州江都今,開元初 年至左武衛大將軍。李思訓妙極丹青,早年便成為知名的大畫家。其 子李昭道,曾做太原府倉曹,後來官至中書舍人,在繪畫方面,子承 父業,為「一時妙手」。因父子都以繪畫齊名,所以有「大李將軍」和 「小李將軍」之稱。

李思訓師承展子虔而獨創出不同於師輩的繪畫風格,在前人小青綠 設色法基礎上,施以大青綠,並用泥金勾線,創成了色彩富麗的「金碧 山水」畫,被譽為「國朝山水第一」。

傳言李思訓的作品有《江帆樓閣圖》,此圖表現遊春情景,近景山 續間有長松桃竹掩映,山外江天空闊,煙水浩淼,意境深遠;山石林木 以曲折的細筆勾勒,畫樹交叉取勢,變化多姿。以遒勁韌利的線條、古 雅絢麗的金碧設色,表現出了春天的美麗景色。整體畫面成功地表現出 煙波浩渺、漪紋重疊、林木雜生、岸坡曲轉、院落幽靜的效果。李思訓 把山水畫的語言給予最大的豐富,山水畫從此擺脫人物背景而成為獨立 欣賞的藝術科目。

唐代的山水畫蓬勃發展, 趨於成熟, 並且形成風格不同的兩大流 派。一是初唐以大、小李父子為代表的「青綠山水」;另一是以盛唐文 臣王維為代表的「水墨山水」。明代董其昌以佛教禪宗南北之分來譬喻 李思訓和王維,稱李氏為北宗山水的鼻祖,而將王維視作南宗山水的奠基人,從中可以得知李思訓在「青綠山水」系統中的地位了。

在上一篇論吳道子的繪畫中,提到了唐代張彥遠在《歷代名畫記》 記載:「山水之變,始於吳,成於二李。」明人王世貞所撰的《藝苑卮言》也寫道:「山水至大小李一變也。」這些形容山水畫的「一變」從歷史的記載中,李思訓和吳道子是同時代的人,在繪畫藝術上應是互相影響,而吳道子屬李思訓年代的後生晚輩,若定論吳道子對李思訓產生影響的可能性不大,李思訓更有可能是影響吳道子的繪畫的基礎之一。 另外,在中國民間對姓氏排行除了有大小之稱外,還有大和二的稱呼,於是「成於二李」的「二」之說應是指李昭道。

李昭道無生卒年份可考,開元年間(713~741)曾擔任太原府倉曹和後為直集賢。李昭道的繪畫藝術得自家真傳,與父親李思訓同樣擅長青綠山水畫。歷史記載,畫「海景」為李昭道首創,他的畫風工巧繁密,但作品一般用線較細弱,所以唐代理論家認為他「筆力不及思訓」,但能「變父之勢,妙又過之」,將父親的繪畫技術更為提升。

吳道子把表現身體結構的畫法,引入山水畫創作,把墨線變化豐富的用筆也用於山水畫,使山水有了立體效果。 李昭道順應歷史,以敏銳的藝術眼光發現了吳道子山水畫中真正的藝術價值,把塑造力強、按形體結構的行筆方法用到了自己的山水畫中,以淡墨打底,並以墨色分出山體的陰陽向背。這樣既能以墨顯色,增加色彩對比,又不失墨韻的深厚,並將展子虔、李思訓那種帶佛教壁畫影子的山水畫,表現出具有中

青綠山水

早期中國山水畫大多用礦物質顏料來著色,一般先以硃砂、石打底,再著上石青、石綠,畫面厚重富麗。唐以前青綠山水為最,宋以後開始式微, 其法現已失傳。 國特色的水墨意味。從傳為李昭道所繪的《明皇幸蜀圖》中,可以領會 出他所創造的藝術特色。

現存的《明皇幸蜀圖》其實並非李昭道的原作,而是接近二李風格的唐畫宋摹本,描繪安史之亂時,明皇入蜀避難的題材。李白的詩說:「蜀道難,難於上青天。」蜀道路多險峻,山勢崎嶇,從這幅描繪細膩、刻畫生動的青綠山水可窺知一二。畫面安排了峻險的山嶺,盤曲的石徑,危架的棧道,雲繞的天際。崇山峻嶺間一隊騎旅自右側山間穿出,向遠山棧道行進,圖中一隊騎旅自右側山間穿出,前方一騎者著紅衣乘三花黑馬正待過橋,應為唐明皇;馬見小橋,作徘徊不進狀,嬪妃們則身著胡裝戴著帷帽,中部侍馭者數人解馬放駝略作歇息,表示長途跋涉的勞累。白雲出岫,山勢突出,轉折生動,在青綠石色下面已略有墨韻,是一幅可以代表李昭道繪畫水準的佳作。

▼ 《明皇幸蜀圖》

干 維

--- 詩意情懷

唐代的山水畫繼隋代之後,更為蓬勃發展,趨於成熟,並且形成風格不同的兩大流派。一是以初唐的李思訓、李昭道父子為代表的「青綠山水」;一是以盛唐文臣王維為代表的「水墨山水」。明代董其昌以南北之分來譬喻這兩個流派,而王維被視作南宗山水的奠基人。

王維(699~761)是唐代著名詩人和畫家,字摩詰,原籍祁(今山西祁縣),其父遷蒲州(今山西永濟),遂為河東人。玄宗開元五年(717)進士,與弟王縉並列以詞學知名。唐代的安史之亂,王維被安祿山俘獲,並委以要職。平亂後,唐肅宗以陷賊官論,又把王維罪降為太子中允,後官至尚書右丞,世稱「王右丞」。中年時的王維,因為國族的變亂與個人的仕途坎坷,使他感悟到人生無常,便隱於「藍田別墅」,與友人作畫吟詩、參禪奉佛,過著陶淵明式的隱居生活。

在中國文學史論中,把王維與李白、杜甫、孟浩然稱為詩壇「四傑」。而王維在山水詩方面的成就,對他的繪畫創作有著非常重要的作用。他的詩作並不像六朝山水詩那樣追求游離物象、幽玄的意境,也不單純地只做風景的描繪,他將景和情融合,如「明月松間照,清泉石上

山水畫南北宗

明代畫家董其昌,以禪論畫,把山水畫分為「南北宗」。「北宗始祖」 為李思訓,「南宗始祖」為王維,他對拘泥形、色的「北宗」頗有微詞,對 以表達文心萬象的「南宗」推崇備至,把王維的藝術追求和生活方式,提升 為中國文人理想的人格境界。實際上,董其昌的「南北宗」,就是藝術風格 上的「文野」之分,我們應該承認藝術上的追求不同,會導致風格上的差異 和格調上的高低。 流」、「行到水窮處,坐看雲起時」等詩,就是一幅幅生動的圖畫。然而,王維從來不會在他的山水畫中題詩,而是在畫作中獨立表現出詩的意境。

王維的作畫有兩種風格,一種是利用強烈的色彩表現的山川景色, 以李思訓為代表的「青綠山水、金碧山水」風格,另一種是承襲吳道子 畫風變化而成的「水墨山水」。

中國山水畫發展到吳道子之時,已找到了新的形式,對用筆、用墨本身有了進一步的認識,這種筆墨不僅被李昭道運用於改變青綠山水的面貌,就是筆墨本身也已具備了相對獨立的價值,在色彩富麗的「金碧山水」發展高峰期,出現了追求渲淡效果的「水墨山水」。水墨畫在長期發展之下,在筆墨的選擇,由自發到自覺。王維「水墨山水」一確立,群而應之的都是文人學者,足以表明它是中國文化的一個信號,是中國文人的一種共識。

董其昌形容王維:「始用渲淡,一變鉤斫之法」,基本上點明了王維的繪畫風格,王維的山水畫掀開了中國美術進程新的一頁,也奠定了「水墨山水」畫之祖的歷史地位,他在吳道子畫風的基礎上,弱化了劍拔弩張的用筆,強化了純粹的黑與白對比色彩,以單純的筆墨與水墨渲染,建造新的水墨世界。

王維的代表作有《輞川圖》、《江山雪霽圖》、《山陰圖》等,但 大多都是後世摹本,其中《山陰圖》中所描繪的原野、遠樹、山水及叢 竹,用筆拙樸細巧,仍能看到李氏父子的用筆之法。

《山陰圖》在明末由河南睢陽人袁樞(兵部尚書袁可立子)收藏, 後因李自成農民軍在睢州城發動的兵火之災才得以流傳至今,該圖現藏 於台北故宮博物院。

王維在唐代的畫名沒有吳道子高,直到蘇東坡、董其昌為首的文人 學者,將王維推到了「始祖」地位。蘇東坡在《書摩詰藍田煙雨圖》中 寫道:

味摩詰之詩,詩中有畫;觀摩詰之畫,畫中有詩。

這裡表明王維的繪畫境界,將詩的情懷注入作品之中,使繪畫有了 「以文化成」的靈魂;亦使山水畫從描繪山水外在面貌,發展到表現文 人內心世界,成為文人情感宣洩的新途徑,最後匯成了勢不可擋的「文 人畫」巨流,形成了文人成為繪畫主流的現象。

▼《山陰圖》(局部)

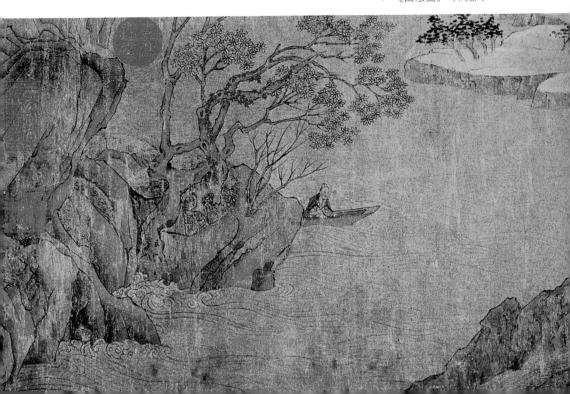

張萱、周昉

—— 確立工筆人物畫的樣式

中國人物畫發展至中唐時,有三種主要風格及流派:南朝張僧繇的「張家樣」、北朝曹仲達的「曹家樣」、盛唐吳道子的「吳家樣」。

「張家樣」的確立者是蕭梁時期的畫家張僧繇,他的畫法吸收印度 地區的畫風,中間淡兩邊深,追求物象高處受光的光影效果,有物體凹 凸出壁的幻覺。這種畫法講究輪廓線條必須跟著形體走,所以筆跡會被 兩邊深色遮蔽,也不能再形體上附加線條,所以無法表現出中國繪畫 用線的特色。美術史稱「張家樣」是「筆才一二,像已應焉」的「疏 體」,因這樣的畫法倍受侷限,在中國文化及國情的發展下,「張家 樣」自然鮮少有發展機會。

「曹家樣」的創立者曹仲達,是來自中亞的北齊畫家,他在繪畫中吸收印度笈多王朝佛教造像的特點,佛像纖細而衣服緊窄,即所謂的「曹衣出水」。這種畫風雖然可顯用筆之致,但「衣服緊窄」、「曹衣出水」的衣著特色屬印度熱地服裝,和中國寬袍大袖的衣冠文化不相同,因此在繪畫的發展中逐漸式微。

「吳家樣」的吳道子,變「曹衣出水」為「吳帶當風」,有著「天衣飛揚、滿壁風動」的藝術效果,用筆方面已有所變化,追求用筆力度和厚度,但在色彩上走的是淡墨淺色的風格。在山水方面,已有李思訓父子把強調富麗色彩的「金碧山水」發展到了極致,而人物畫在色彩方面還有待發展;在這方面的完善者,就是張萱和周昉。

張萱是開元年間(713~741)的宮廷畫家,京兆(今陝西西安) 人。朱景玄《唐朝名畫錄》說他以「畫貴公子、鞍馬、屛幢、宮苑、仕 女,名冠於時」。

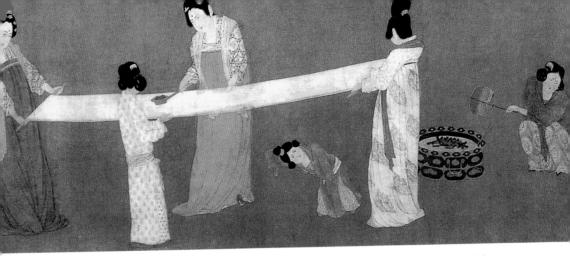

▲ 張萱《搗練圖》(局部)

在張萱出現前,中國人物畫已大致從佛教美術中走出,有了中國文化的特點,其中一項是把「張家樣」隱蔽的線條解放出來,強調用筆線條且又不影響形體厚度和立體效果。

在衣紋描繪方面,前人已能將紋飾及身體互相配合,但在人體動作 上仍有些欠妥,而唐代早期人物畫,動作多是直立、呆板的姿勢,有匠 氣勉強之感。張萱正是在這些方面有所推進,他的人物畫衣紋走向既表 現形體、又和動作天衣無縫,生動自然。

另外,唐代早期人物畫都以淡彩著色,而張萱的人物畫追求富麗堂皇的貴族之氣,用色厚實細膩,且有豐富的色彩對比。由於色彩濃重,有時把人物墨線都給遮住了,所以他常用墨和色重複勾勒衣紋,以使畫面醒目。

張萱在畫兒童方面的成績尤其斐然。由於張萱有著超凡的造型能力和細緻的觀察能力,他筆下的兒童充滿天真可愛之氣,是其他畫者所難以達到的境界。這一點我們可以從他在《搗練圖》中所繪製的兒童身上,體會到箇中意味。

《搗練圖》,橫絹本設色,描寫了婦女的勞動生活,全卷總共十二人,人物活動分成三組。卷右一組,兩婦女舉木杵搗練 *、一人握杵觀

望,另一婦女正在捲起袖子準備接手。第二組一人坐地氈上理絲,另一人坐矮几上縫製。後一組人數最多,兩人相對把練扯擺平整,一婦女正用熨斗熨平白練;背向而立的少女正用手扯練,一女孩蹲著搧炭爐,似因畏熱而回首。在這繁忙的過程中,畫家頗具匠心地描繪一名小女孩在白練之下俯身仰視,作玩耍嬉弄樣,使畫面頓增生氣。三組動態徐緩、儀態嫻靜的婦人,各自完整而又相互呼應,刻畫入微,生動傳神。

張萱的另一幅作品《虢國夫人遊春圖》,描寫的是楊貴妃姊妹三月 三遊春的場景。畫面馬步輕快,人的型態、儀容,都符合郊遊的主題。

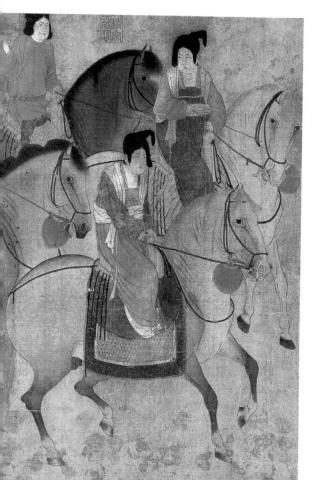

此作品最大的特色是不依任何 背景,僅以一組人物的動作、 馬的跑動和色彩的運用,便將 春天的氣息帶出來。

- * 練是絲織品的一種,質硬,需煮 後漂白,再以木杵搗之,才能柔 軟潔白。
- ◀ 《歷代帝王圖》(局部)
- ▼周昉《簪花仕女圖》

繼承張萱畫風而有所變革的,是盛、中唐之際的畫家周昉。他和張 萱同為陝西西安人,先後任越州、宣州的長史。

傳說,唐代政治家郭子儀的女婿趙縱曾請當時的名畫家韓幹畫了一 幅肖像,後來也請周昉畫了一幅,觀者認為兩人都畫得很好,很難分出 誰優誰劣。

郭子儀便問他的女兒,哪一幅畫得最像呢?女兒說:「兩幅畫得都 很像,不過後一幅畫得更好。因為前面一幅空得趙郎狀貌,而後一幅卻 能得趙郎性情笑言之姿。」這表明周昉除了注意到表現人物特徵外,更 抓住人物的內在神情。

周昉的代表作品有《簪花仕女圖》,該圖為橫絹本設色。畫中盛裝 貴族婦女共六人,寬袖長裙、肩披帔帛、頭簪鮮花,在庭中閒踱。有採 花、賞花、漫步、戲犬四段情節,概括地描寫了貴族婦女的閒逸生活, 以及內心深處幽怨、無聊的精神狀態。另外,該圖除了繪製人物外,還 描繪了作為環境背景的玉蘭、仙鶴、小狗,為我們瞭解唐代花鳥畫的發 展提供了絕佳的參考。

《揮扇仕女圖》是周昉的另一幅代表作品。該圖描繪漢成帝時班婕 妤失寵,供養太后於長信宮,因此托辭於紈扇、作怨詩、自傷悼的情

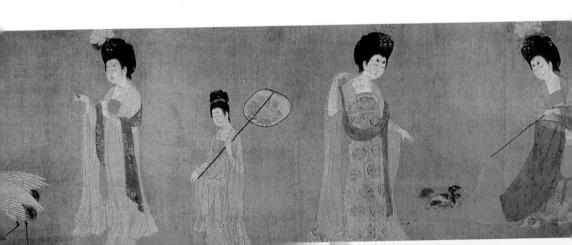

狀。此後,「秋風紈扇」便經常出現於詩中、畫中,表現宮中女子被遺棄的愁怨心理。圖中一側畫梧桐一株以示秋節已至,昔日宮中佳麗手執紈扇倦容滿面,是一幅立意明確的宮怨圖。全圖共計13個人物,分為獨坐、撫琴、對鏡、刺繡、倚桐等情節,圖中各種道具有襯托畫面喻意的作用,把宮女們的失意、怨愁表現得淋漓盡致。

周昉的繪畫,是對張萱畫風的繼承和發展,他在吸收張萱富麗色彩的同時,改變了用色過分厚重而產生的「粉氣」,施色有所減弱;也捨棄了色遮墨線而複筆重勾的方法,始終保持用筆的完整性。用色不遮墨線,既能體現用筆的力度,又不失色彩豔麗。

在唐代,周昉創造的「水月觀音」,形象端莊、風格華麗,成為佛教繪畫流行的標準,被後世譽稱為「周家樣」而載入史冊。因此周昉在美術史上真正的貢獻,是在張萱畫風的基礎上,建立了具有中國特色的工筆重彩人物畫標準樣式,以中國方式,解決了佛教美術中國化的問題,成為工筆重彩人物畫不可逾越的高峰。

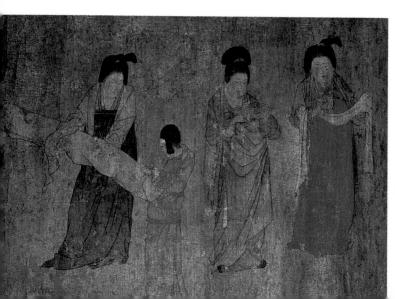

◀ 周昉《揮扇仕女圖》 (局部)

從 寫 實 到 寫 意

荊浩、關仝

-- 忘筆墨而有真景

在美術史上,我們會發現,太平盛世會給人物畫的發展帶來機遇; 個體生命坎坷,會造就寫意花鳥畫大師;而國運不祚,卻是萌育山水畫 的時節。魏晉南北朝,國運不濟,文人們仕途受阻,情懷寄望山林,山 水畫萌發並發展出雛形的「水墨山水」和成熟的「青綠山水」畫。

西元907年,唐王朝覆滅,中國進入一個動盪戰亂的「五代十國」時期。有學者認為,五代戰亂頻繁,北方文化南下,基本上無藝術可言,而南方由於北方南渡文人很多,文化藝術發展中心南移。文學藝術範圍太廣;單就繪畫而言,南方各種畫科發展迅速,幾乎全面開花,山水、花鳥、人物俱盛。然而,僅從山水畫來說,中國山水畫的最後成熟,開始標領於中國畫之首,卻是在五代時的北方區域完成。

唐末五代天下又一次紛亂,為避戰亂,讓許多賢人達士紛紛隱跡群 山、藏而不仕,行「獨善其身」之道,殷殷情意傾注毫端,用書之所剩

筆法六要

五代畫家荊浩在《筆法記》中提出的觀點。包括了:「氣」、「韻」、「思」、「景」、「筆」、「墨」六個方面。所謂「氣者,心隨筆運,取象不惑。韻者,隱跡立形,備儀不俗。思者,刪撥大要,凝想形物。景者,制度時因,搜妙創真。筆者,雖依法則,運轉變通,不質不形,如飛如動。墨者,高低暈淡,品物淺深,文采自然,似非因筆。」其重要性是將「筆」與「墨」作為中國繪畫形式獨立出來,關注筆墨之先河。

荊浩的《筆法記》在美術史上也具有重要的地位,他發展了前人的理論。尤其是「六要」的提出,把謝赫的「六法」向前推進了一步,把原來主要針對人物畫的理論,轉換成針對山水畫,使理論具體化,具有可操作性。 他提出的「筆墨」概念深入人心,以致此後成為可概括中國畫的名詞。 的墨色, 勾勒著風林霧岩, 本是聊以自慰, 無意間卻使「水墨山水」畫 最後成熟。這其中貢獻最大者就是荊浩。

荊浩,字浩然,自號洪谷子,生於唐末,卒於五代初梁,山西沁水人,是一位博通經史的士大夫。在唐末天下大亂之際,隱居於太行山的「洪谷」,號因此而名。他躬耕畎畝,過著自食其力的隱士生活,餘暇之時,常坐望群峰,體會大自然的幽奧,每見奇景,「攜筆復就寫之,凡數萬本,方如其真。」荊浩主張「圖真」,也就是要依據現實掌握要點,描繪形體物象的本面目,也就是「搜妙創真」。

荊浩擅畫「雲中山頂」,能表達出「四面峻厚」的氣勢,並且強調「筆、墨並重」,曾言:「吳道子畫山水有筆而無墨,項容有墨而無筆,吾當採二子之所長,成一家之體。」並提出繪事「六要」——氣、韻、思、景、筆、墨。在「六要」中,把「墨」單獨提出來,與「筆」並列,這說明「筆墨」到了五代,已成為中國繪畫造型的重要工具。

當時,鄴都青蓮寺的大愚和尚曾以詩向荊浩索畫,詩云:

六幅故牢建,知君恣筆縱。

不求千澗水,止要兩株松。

樹下留磐石,天邊縱遠峰。

近岩幽濕處,惟借墨煙濃。

荊浩贈畫並答詩云:

筆、墨並重

早在南齊謝赫的《六法論》中,就有「用筆」一項,但「用筆」的內涵 僅指描繪輪廓功用,如果「用筆」不和「用墨」相對應來研究,那麼,「筆 墨」將不會有獨立的審美價值。 恣意縱橫掃,峰癰次第成。

筆尖寒樹瘦,墨淡野煙輕。

崖石噴泉窄,山根到水準。.....

詩中的「墨煙濃」、「墨淡野煙輕」,都能透露出荊浩水墨山水畫 風格的個中訊息。

荊浩對中國山水畫的理論有很重要的貢獻,除了撰寫《筆法記》的 「六要」之外,他還提出了「四勢」以及品評繪畫的「神、妙、奇、 巧」四種要求。

傳為荊浩所作的《匡廬圖》,絹本水墨,該圖雖名為《匡廬圖》, 實則是北方高山峻嶺的真實寫照:「中挺一峰,秀拔欲動;而高峰之 右,群峰巑近,如芙蓉初綻;飛瀑一線,扶搖而落。亭屋橋樑林木,曲 曲掩映。」此圖是全景式構圖,樹木山石勾皴涫漬,多以短筆直擦,有 如釘頭。作者著力表現宇宙天地的美麗壯觀和大自然造化雄偉之美,把 中國「水墨山水」畫向前發展了重要的一步。荊浩雖然提出「筆墨」並 重,但卻又提出了「忘筆墨而有真景」的論斷,他認為這才是「筆墨」 的真正要義,他並沒有侷限於「筆墨」之中,知曉「筆墨」只是一種手 段、工具,而非目的。

被藝術史家稱為「三家鼎峙,百代標程」的關仝、李成、范寬的三 家,其中關仝是荊浩的入室弟子,常被史家一起稱為「荊關」。

用筆四勢

荊浩提出了關於用筆的「四勢」為「筋、肉、骨、氣」。「絕而不斷謂之 筋,起伏成實謂之肉,生死剛正謂之骨,跡畫不敗謂之氣」。這種用筆要求 是對筆本身的價值認識,是對游離物象形廓的本體追求。

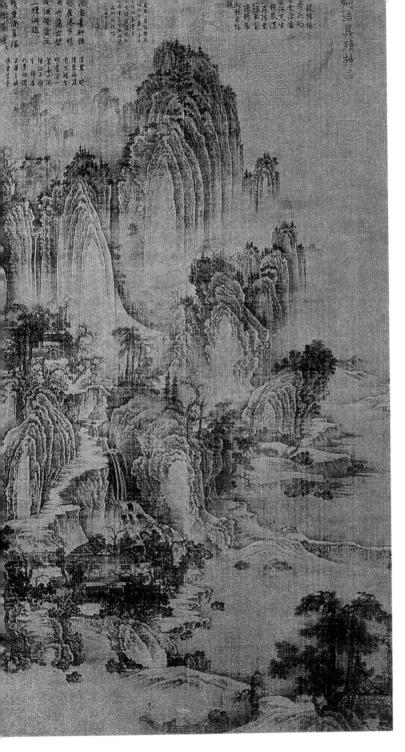

◀ 荊浩《匡廬圖》

關仝是陝西西安人。書山 水師法荊浩,至晚年筆力活 瀚,有「出藍」之譽。師生共 同創立了北方山水畫派。關仝 的山水畫在宋初很有影響,被 稱之為「關家山水」。

與荊浩一樣,關仝的山水 多描寫北方關陝一帶的林木山 川, 尤愛畫秋山寒林、村居野 渡、溪橋山驛等。他筆下的山 水,特別著力刻畫山石樹木的 形質。

如《圖畫見聞誌》所言: 「石體堅凝,雜木豐茂、臺閣 古雅,人物幽閒者,關氏之風 也。」其用筆勁利,有刀砍斧 鑿般的渾厚之氣。他的代表作 品有《關山行旅圖》,絹本 水墨,畫中畫一怪岩巨峰突兀 雲天,氣勢偉岸。山中流水成 溪、雲霧繚繞,山下有野村茅 店、柴橋連岸, 並有人來人 往,雜以雞犬馬驢。樹木皆 「有枝無幹」,這是「關家」 樹木的特徵,畫中山岩輪廓用 筆有粗細提按和皴擦,以水墨 漬染分出陰陽向背,將北方山

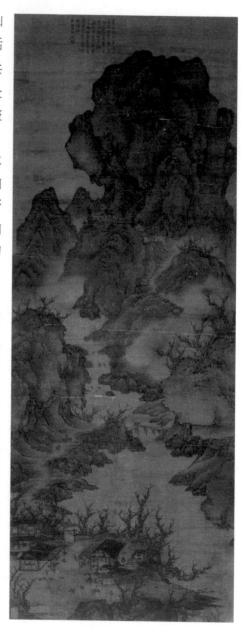

水的雄壯之勢昭然於表。

《秋山晚翠圖》是關全的另一作品,此圖以萬刃群峰擁立畫面,幾疊細泉順岩而下;近景幾株雜木落葉正黃,交代了秋天季節;岩邊有棧道拾階而上,遠處有剎頂露出,看來表現的是秋山問道之類內容。整幅畫面有些壅塞之感,作者在中景以雲霧虛之,儘量使群峰有靈動之勢,將北方秋季的蕭瑟之氣表現得神完氣足。

明代王世貞《藝苑卮言》評 述山水畫的發展,提出「大小李 一變也,荊、關、董、巨又一變 也」的觀點,足以證明荊浩、關 全對後世山水的影響了。荊、關 以自己的繪畫實踐和繪畫理論, 上接晉、宋、隋、唐,下開五代 之後中國山水畫的新局面,對現 代山水畫創作仍然有深刻意義。

■ 關仝《關山行旅圖》
關仝《秋山晚翠圖》
■

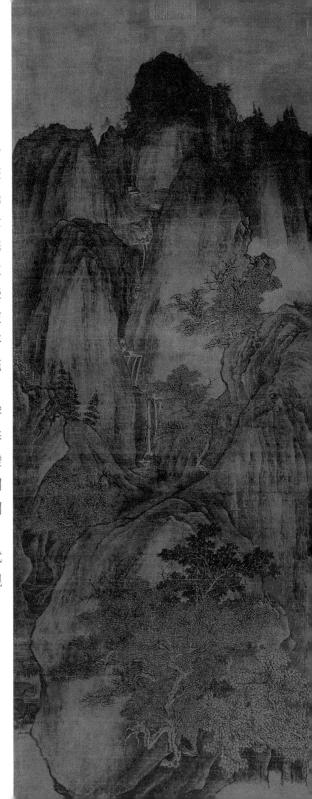

董源、戶然

— 水墨輕移書滿湖

北宋以前,由於文化中心集中在北方,水墨山水獨立以「荊關」開 先河,北派山水受到重視,有蓬勃繁盛之勢;在南宋以後,隨著文化中 心的南移,南派「董巨」畫風才被世人所重視。北派多是立峰岩石,重 視山形,用筆從上往下豎拖,不便施展毛筆趣味;而南方丘陵多為橫 坡,用筆、用墨橫走即可。南方山水多一巒半崗,山形不必過分看重, 筆墨可游離物形,筆墨得以解放,文心可寄其中。到了元、明以後, 「董巨」畫風不僅流行於江南一隅,最後還倒灌北方,「董巨」畫風幾 乎成了山水畫主流,統治著山水畫壇近千年。

董源,字叔達,鍾陵(今江西進賢西北)人,南唐中主時任北苑副 使,故俗稱「董北苑」。董源善畫山水,兼工畫龍、牛及鍾馗。

董源在山水畫方面有兩種風格,一種是李思訓畫風的青綠山水,一 種是王維畫風的水墨山水。他以水墨山水為體、青綠山水為用;另透過 吸收兩家優點和對大自然的細緻觀察,體會江南山水的溫潤幽深,創立 了和北方山水畫風迥異的南派山水,並促使中國山水畫發展進入了又一 次的轉變時期,為後世畫壇開闢了新的蹊徑。現存他的作品屬於「青綠 山水」類的很少,大多為「水墨山水」。

沈括在《夢溪筆談》中評述董源時說:

江南中主時,有北苑使董源善畫,尤工秋嵐遠景,多寫江南真山, 不為奇峭之筆。

並說他的山水畫風格是「近視之幾不類物象,遠觀則景物粲然,幽 情遠思,如賭異境」。

董源的代表作有《瀟湘圖卷》、《夏山圖卷》等。

《瀟湘圖卷》,以手卷畫的形式描繪瀟湘地區的風光景致,以絹本水墨設色。圖中一片平靜無紋的江水,繪起伏連綿的南方丘陵山崗,林麓映帶,一派江南幽野秀色。山水之間點綴人物若干,左有漁夫合力網漁,一葉扁舟划來湊趣;右邊江中渡船正要靠岸,上有六人,岸上眾人擊鼓奏樂,似乎在迎接一位貴客。蘆汀沙渚間有六艘小舟往來東西,人船交集。

《瀟湘圖卷》表現江湖寬闊及山脈的平緩渾厚,並不像北方的高聳險峻。山丘蒼茂,富有變化,表現江南山石的特色。畫名《瀟湘圖》為明代董其昌所取,根據「洞庭張樂地,瀟湘帝子遊」詩句而題。

《夏山圖卷》,絹本水墨設色,圖中畫平遠景象,群巒丘崗、樹木蔥蘢、廊橋橫溪、水邊牧牛;把草木豐茂的江南景色表現得淋漓盡致。董源所繪用濃淡相宜的圓潤之筆,筆觸形似披麻,山頂多作礬石,其上點以焦墨苔點,表現江南山頂草木。所勾皴筆層層積染、所點苔點濃淡相疊,層次參差而又渾然。董源畫中的景物高低暈染都極自然,不作奇峭之筆。

董源這種畫法讓北宋山水畫家米芾大為讚賞,米芾在《畫史》中說:

董源平淡天真多,唐無此品,在畢宏上,近世神品,格高無與比也。峰巒出沒、雲霧顯晦,不裝巧趣,皆得天真。嵐色鬱蒼、枝幹勁挺,咸有生意。溪橋漁浦、洲渚掩映,一片江南也。

董源開創了江南畫派,成為後世文人畫標準法式。董源山水畫地位的確立,是和宋代沈括、米芾的發現和宣揚分不開的。從此以後,董源名望日漸高升,元代黃子久把董源尊為山水之冠;到了明朝,董其昌則稱董源山水為「無上神品、天下第一」,使董源在山水畫壇無與倫比的

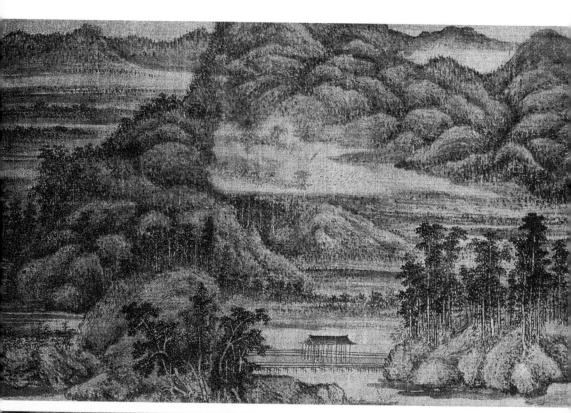

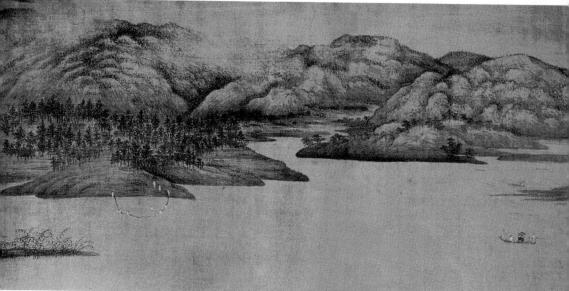

地位更加穩固。董源被認為是江南畫派的開創者,而承接衣缽又 有所成的是「董巨」並稱的巨然和尚。

巨然(生卒年不詳),江寧(今江蘇南京)人,活動於五代、宋初,早年受業於江寧開元寺,是一位和尚畫家。南唐滅亡後,他隨著後主李煜歸宋,住在開封,他的畫相當受到時人的欣賞,對宋人山水畫產生了影響,同時他也吸收北宋流行的北方山水畫風而形成特色。巨然因緣得隨董源學畫,並在董源山水畫體系內的發展。沈括《圖畫歌》云:「江南董源僧巨然,淡墨輕嵐為一體。」亦是「董巨」合稱的由來。

巨然的畫法和董源差不多,皆以溫潤之筆作皴法 ,以濃焦 墨點點苔,整體給人煙雲溫潤、平淡天真的感覺。巨然很少畫平 遠山水、江岸沙渚,而是變橫為豎,他的山水畫以高山大嶺、重 巒疊嶂、叢林層崖為主,變山頂小礬頭為大礬頭,林麓間多用卵 石,變短披麻皴為長披麻皴。

中國繪畫表現技法之一,是表現山石、峰巒和樹身表皮的脈絡 紋理的畫法。畫時先勾出輪廓,再用淡干墨側筆而畫。表現山石、 峰巒的,主要有披麻皴、雨點皴、捲雲皴、解索皴、牛毛皴、大斧 劈皴、小斧劈皴等;表現樹身表皮的,有鱗皴、繩皴、橫皴等。

- ▲ 董源《夏山圖卷》
- 董源《瀟湘圖卷》

巨然的發展是在董源山水所有環節上的擴展和強調,完成了董源畫風 的指向目標。其代表作有《秋山問道圖》、《層崖叢樹圖》等。

《秋山問道圖》現藏臺北故宮博物院,絹本水墨。圖中繪層層峰巒相疊、林木叢生,「礬頭」相聚,深山中一徑通幽,樹叢中掩映茅舍,一老者靜其中,意境幽靜,水邊點綴經,又畫松柏草竹交相掩映,幽溪細路通達竹籬茅舍,富有田園情趣。然而他把主山放在中間位置,表現高山峻嶺「主山堂堂」的構圖,卻是受到了北方山水的影響。他的畫一方面有董源「平淡天真」的氣象,然而高聳雄偉之勢又與董畫的空曠平靜極不相同。反應了北宋山水畫的格局面貌。

《層崖叢樹圖》也藏於臺北故宮 博物院,絹本水墨,畫風和《秋山問 道圖》有所區別,構圖稍簡,僅主峰 兩座,雜以樹木;層崖叢樹,皴法若 有若無,山上礬石閃閃泛光,和《秋 山問道圖》相比更生動。巨然的畫受 到董源影響之處如下:圓弧造型的山 勢,長披麻皴的應用,山石之間多用 苔點,蜿蜒連貫的山脊。

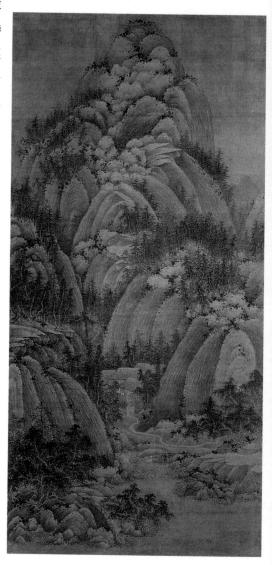

「董巨」畫風的出現,是山水 畫發展史上重要的一環。唐代王維 水墨山水留給後世的,主要是一種 水墨精神和詩人的境界,他的畫跡 在五代已很難覓尋,據說,董源的 畫風與王維類似,想必相去不遠, 學者能透過「董巨」作品,習得王 維風範,這也許是「董巨」何以名 重的原因之一。

水墨山水獨立,是針對著色山水而言,僅是對色彩的反動。水墨山水要想獨立發展,必須要創造自己的語彙,「董巨」山水畫中,已有皴法開始獨立。因此,文人書家最易介入繪事,首選畫風,就是「董巨」風格。

山水畫第二次的飛越,從荊 浩、關仝到董源、巨然已經完成, 這是師徒四人共同努力的結果。至 此,山水畫開始進行第三次轉變。

▼ 巨然《秋山問到圖》巨然《層崖叢樹圖》

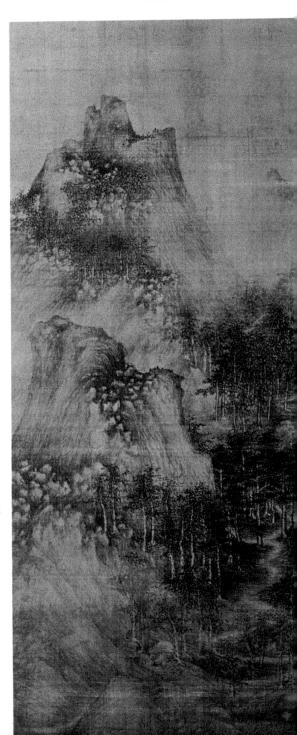

貫休、石 恪

一 恣意豪放寫禪心

晚唐時期,工筆重彩人物畫,再也沒有出現盛唐時的繁榮和輝煌,「青綠山水」走向色彩極致,而開始出現水墨山水且蒸蒸日上,地位開始超越人物畫,並影響了人物畫的趣味走向。

晚唐時,佛教禪宗已發展壯大,禪宗是以:「教外別傳、不立文字、直指人心、見性成佛」為標榜。而禪師所畫的「禪畫」在當時成了一種風尚。五代畫僧貫休,就創造了風格怪異的宗教人物畫。

貫休(832~912),字德隱,本姓姜,婺州蘭溪(今浙江)人。七歲出家為圓貞禪師童侍,能日誦《法華經》一千字。二十歲時受具足戒,幾年後開始登壇講授經義;六十歲時移居杭州靈隱寺。貫休擅長佛像、人物,尤以羅漢著稱於世,他不僅善詩能畫,而且草書也很有名,時人將他比之為懷素和尚,將其書法謂之「姜體」。

《益州名畫錄》說貫休師法閻立本,「畫《羅漢》十六幀,龐眉大目者,朵頤隆鼻者,倚松石者,坐山水者,胡貌梵相,曲盡其態」。

貫休自謂,這些「不類世間所傳」的佛教人物形象,是「自夢中所 睹爾」。其實,這些梵像是他冥思悟對和禪學深厚的產物,是禪宗境界 的外化。

具足戒

意即「具足圓滿之戒」,指佛教信眾在出家加入僧團成為出家眾後,成為比丘或比丘尼時所應接受與遵行的戒律,年滿二十歲的出家男子受了具足戒之後,叫「比丘」;年滿二十歲的出家女子受了具足戒後,叫「比丘尼」。

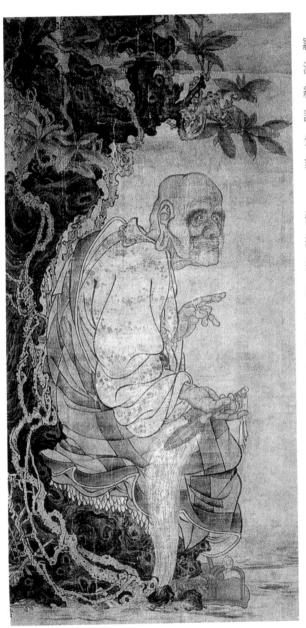

貫休著名的作品是《十六 羅漢圖》,存於世的《十六羅 漢圖》有多種摹本流傳,有 紙本、有絹本,也有石刻;有 設色,也有水墨。大多流布海 外,而日本藏本最接近原作面 貌,日本學者定為宋初摹本。

《十六羅漢圖》以極度誇 張變形的手法,著力表現超世 絕塵的胡相異貌。用筆持勁, 線條詭異飛動,曲繞方折,形 象極盡誇張之致。以墨渲染, 分出陰陽起伏,把岩石作為形 象整體來考慮,既渾然一體, 又有立體感,生動表現古代僧 眾「苦修」的精神氣質。

貫休的畫法是由晚唐時吳 越、西蜀雨地的「潑墨山水」 書法發展而來。「潑墨山水」 講究墨暈變化和筆法粗放,而 由於潑墨畫法對人物得形態難 以描摹,於是變成細線勾勒的 樣式。

■ 貫休《十六羅漢圖·迦諾迦》

從現存的《十六羅漢圖》可以得知,貫休人物畫的變形,是全方位的變形,是根據禪意境界的要求來變形的,他筆下的羅漢是符合禪學意志的,是營造一種境界,不是那種「為賦新詞強說愁」的為變形而變形,貫休的繪畫在當時不被欣賞,到了明代陳洪綬才漸被人所認識,而真正產生影響卻是在近現代,他在人物畫方面開啟了一條道路,順著這條道路一直可達我們近現代的寫意人物畫領地。

唐代人物畫,發展到貫休的的畫風,開始追求水墨和變形的表現, 貫休在形上找到了突破口,又和水墨量染相契合,形成了自己的畫風, 至於「潑墨」人物是西蜀畫家石恪才有的。

▼ 石恪《二祖調心圖》(之一)

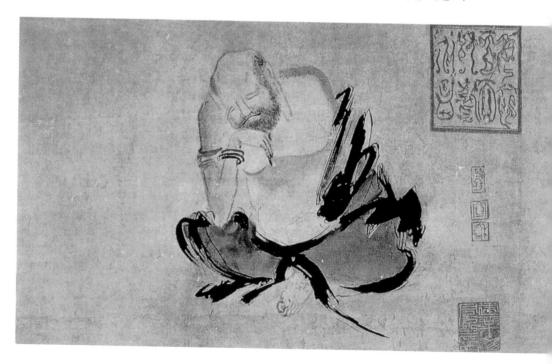

石恪,字子專,成都人,生卒不詳,大約活動於五代、宋初,蜀 平,曾至汴京,奉旨畫相國寺壁,授予畫院之職不就,力請還蜀,相傳 死於歸蜀之路。史籍評論石恪人怪、詩怪,畫亦怪。他處世不合時流, 常諷議時風,並剛性不羈、玩世不恭。豪紳相請作畫,他常以圖中所繪 暗諷於人。

石恪繪畫學張南本,張南本是唐末活動於蜀地的著名道釋人物畫 家,擅畫火,與孫位畫水齊名。宋代劉道醇所著的《聖朝名畫評》形容 石恪:「初事張南本學畫,才數年已出其右。多為古僻人物,詭形殊 狀。筆法頗勁,長於詭怪。「石恪在張南本的基礎上,形成了「自擅逸 筆」的豪放畫風。

▼ 石恪《二祖調心圖》(之二)

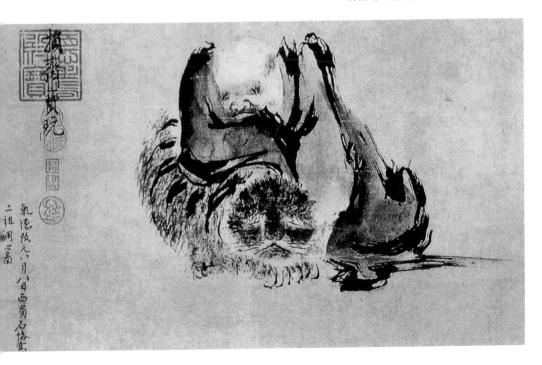

石恪的人物畫,正好和貫休的人物畫形成了對比。貫休是追求細勁 用筆的變化和水墨暈染的玄淡,以及形的誇張;而石恪是以豪放的粗 筆、潑墨,追求水墨淋漓的效果。一個以筆勝、一個以墨顯;一個用 線、一個用面;一個細緻、一個粗放。他們都以自己的方式,表達著共 同的禪學境界,而石恪的大寫意更符合禪機妙理的表達。

石恪流世作品只有《二祖調心圖》,現藏日本東京國立博物館,確 為真跡與否,學術界還沒取得一致意見。該圖描寫《景德傳燈錄》所載 《慧可傳》中放蕩不羈的行為。圖中筆墨縱逸、簡練灑脫,人物造型奇 崛誇張。半熟紙與狼毫筆所呈現的破筆淡墨的效果,掩映著大筆大墨的 純正寫意精神,眉目的精勾細點與衣袍的狂草疾書之間形成強烈對比, 透出水墨寫意畫的無限機緣,淋漓盡致地體現了寫意畫捨形求意、捨表 求神的精神。

貫休與石恪,將工筆人物畫轉向寫意人物畫,這種轉變不僅是技法 的變化,更重要的是水墨精神的追求。

黄 筌 、 徐 熙

-- 富麗重彩花鳥畫

與西方繪畫史中相比,中國的花鳥畫題材,可以說是世界上獨一無 二的畫種。

中國花鳥畫萌芽於魏晉南北朝,在早期佛教壁畫中已能看到花鳥的形象,但那時的花鳥圖案只是作為裝飾用的「寶相花」,離獨立成科的繪畫相去甚遠。到了唐代,在宮中設立了花鳥畫科,培養專業的花鳥畫畫家,花鳥畫日趨成熟且開啟了盛世,而花鳥畫的發展是到五代才開始,由於西蜀、南唐畫院的建立,在花鳥畫將要成熟之際,就在畫院中得以總結和發揚,使藝術水準不斷提高。在五代、宋初花鳥畫創作領域出現了兩個風格截然不同的流派,代表人物分別是黃筌與徐熙。

黃筌為後蜀宮廷畫家,以設色富麗的鳥蟲見長;徐熙為南唐士夫畫家,曾退隱山林,以水墨渲淡的花竹擅名。北宋書畫鑒賞家郭若虛在《圖畫見聞志》「論黃、徐體異」中將之歸結為「黃家富貴,徐熙野逸」。黃、徐花鳥畫風格的出現以及相關理論的提出,標誌著五代時期中國花鳥畫創作的進步、繁榮與成熟。

黄筌(903~968),字要叔,四川成都人,工人物、山水、墨竹和 龍、水,尤擅花鳥畫。曾先後歷仕前、後蜀和宋初。黄筌十三歲起跟隨

寶相花

又稱寶仙花,是一種類似荷花或牡丹花的中國傳統裝飾紋樣。實際上, 它是取材自自然界中各種花的美麗之綜合性花型,經過藝術家手法處理為 各種不同的形象,為富貴、美滿和幸福的象徵。 擅畫花鳥的畫家刁光胤學畫,並師從滕昌、孫位等諸家,郭若虛稱他: 「全該六法,遠過三師」。

黃筌的花鳥畫,多用細勁淡筆勾勒,然後淡墨渲染打底,再敷以重彩,即「雙勾填彩」法。其實,這種畫法就是盛唐時張萱的「工筆重彩」人物畫法的濃縮,這種畫法本身已有幾分富貴之氣,再加黃筌所繪皆宮廷苑囿之花鳥,因有「黃家富貴」之評。

黃筌花鳥畫的功績,是使花鳥畫成為獨立的畫科,並確立了工筆花 鳥畫的基本模範樣式,而真正使黃家畫風發揚光大於宋代的是黃筌三子 黃居寀。

黃筌所作繪畫,取材廣泛。因他一生都是宮廷畫家,所畫題材多是皇家宮苑裏的「珍禽瑞鳥、奇花怪石」。黃筌平日多與皇族往來,耳濡目染多為奢華生活,多數生活又是旨命所作,因而繪畫風格漸以富麗巧工為能事,是生活環境所致。

黃筌的作品數量極多,僅《宣和畫譜》著錄的就有349件,但流傳至今的,僅有一幅《珍禽圖》。《珍禽圖》雖畫幅不大,卻描繪了麻雀、桐花鳳、大山雀、蠟嘴、龜、蟬、蝗蟲、蜜蜂、瓢蟲等24種動物,圖中的每一種動物的造型都畫得精準生動,富於變化。即便是豆粒大小的昆蟲,也能畫得須爪畢現、惟妙惟肖,連昆蟲透明的翅膀都清晰可見。

黄家畫風

黃居寀繼承家法,極擅花鳥,曾在孟蜀畫院任翰林待詔,後隨蜀主入 宋,深受當朝禮遇,仍任職翰林待詔,並委以搜羅、鑑定名畫,而成宋初畫 院的中心人物。黃家畫風因其名盛,並左右了當時的畫院,凡畫家想進宮廷 畫院,都必虛先由黃家標準進行評鑑,黃家畫風對唐、宋甚至中國花鳥畫的 風格走向影響之大。

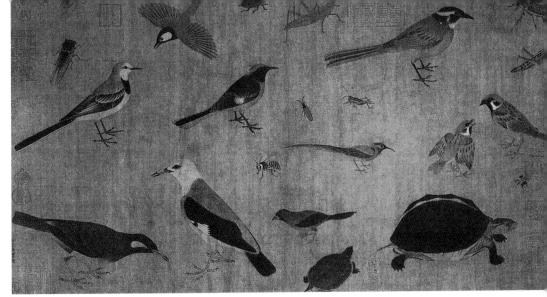

▲ 黃荃《珍禽圖》

與黃家富貴相望的花鳥畫風就是「徐熙野逸」了。相較於黃筌長於 用色,而徐熙善於用筆。徐熙是五代南唐(937~975)江寧(今南京) 人。雖出身於世代為官的「江南顯族」家庭,卻志節高邁,放達不羈, 一生高雅自任,不肯出仕,過著恬淡、自由、灑脫的隱居生活。人稱 「江南處士」或是「江南布衣」。

徐熙以花木、禽魚、蔬果為主題作畫,其畫無所師承,全靠自身腹 飽經史、寓興閒放的才華描寫野花汀草的逸淡之情,他徜徉於田野園圃 之間,每遇景物必細心觀察,他所繪的花竹、禽魚、蔬果、草蟲,藉以 表達自己高曠的情懷。他的畫風不追時流,也不繪宮廷花苑的名卉珍 禽,視野專注重於野趣逸興,所作花鳥質樸簡練。

在畫法上,他一反唐代以來流行的暈淡賦色,而是直接以墨寫花 卉,創新出「落墨」的表現方法。

沈括《夢溪筆談》形容徐熙以「墨筆」為主「殊草草,略施丹粉而已」,卻有「神氣迥出」的「生動之意」;徐熙也說:「落筆之際,未嘗以敷色量淡細碎為功。」

實際上,這種畫法是在盛唐吳道子人物畫基礎上,有所變化的一種畫法。五代花鳥畫之所以發展很快,就是因為在技法上直接借鑑了盛唐的人物畫技法,吸收張萱、周昉畫法而發展出的「黃家富貴」風格,以及吸收吳道子人物、山水畫法,而造就出的「徐熙野逸」之風。

徐熙不僅勤於觀察萬物情態,更有高度的表現能力。據記載,李煜 降宋時攜去一幅徐熙所繪《石榴圖》,圖中畫果實百多個,構圖奇偉, 筆力豪放。宋太宗見之,嗟歎曰:「花果之妙,吾獨知有熙矣!」並把 此圖遍示諸畫師,要他們以此圖作為創作樣本。

徐熙的真跡幾乎沒有傳世,傳為徐熙作品的《玉堂富貴圖》,現藏臺北故宮博物院。此圖牡丹、玉蘭、海棠、杜鵑布滿至幅,爭奇鬥豔,整個畫面一片爛漫氣象。而用筆稍顯粗略,用色不是很重,這種滿紙點染、不留隙地的畫法,顯然是受佛教藝術影響的結果。

「徐熙野逸」首開水墨淡彩和水墨寫意花鳥畫的先河,代表著在野文人和士大夫的審美情趣,成為民間「士夫畫」和「文人畫」的先驅。

徐熙的孫子徐崇嗣,秉承家學,又創以「沒骨」花卉畫法,使花鳥 畫別開生面。這種畫法是不用墨線勾勒,直接落色、落墨,為寫意沒骨 畫的發展埋下了伏筆。

在元代,徐熙被趙孟頫、鮮于樞所賞識。在明清,徐熙更是被沈 周、徐渭、陳淳、八大山人、華喦等所推崇,成為文人畫的始祖。他與

落墨

指把枝、葉、蕊、萼的正反凹凸先用墨筆連勾帶染地描繪出來,再在某些部分略加色彩。以用筆略粗、濃淡墨暈染,然後淡彩敷色。從徐熙所著《翠微堂記》「落筆之際,未嘗以賦色暈淡細碎為功」的記述中,我們也能體會到他在花鳥畫創作中以墨為主、以色為輔的理念。

黃筌都代表了五代花鳥畫的新水平,具有 重要的歷史地位。

「黃家富貴、徐熙野逸」和「徐黃異體」的提出,實際上是風格的判斷、是審美追求不同的結果,這表明花鳥畫一走進藝術領域,就有兩種成熟畫風並行發展,這是其他畫種所沒有的現象,在同樣的歷史時期,它們都有著各別的欣賞人群和文化內涵,體現出審美功能的多元,同時也為後世中國畫的發展奠定了堅實的基礎。

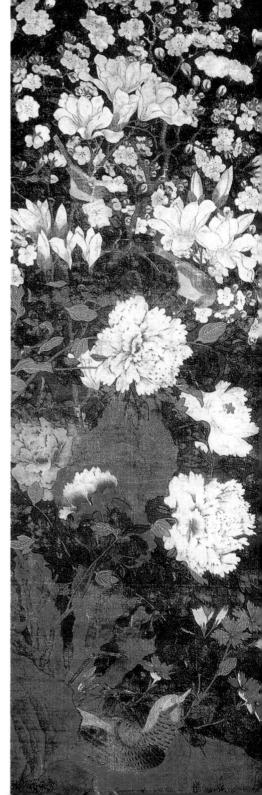

徐熙《玉堂富貴圖》▶

顧閉中

—— 以圖紀實

唐代以前,繪畫主要內容是宗教題材,之後又開始表現帝王嬪妃生活場景,除了畫皇帝要忠於實際人物形象外,其他都以典型形象概括而已,不在姓氏名分上用意。人物畫發展到五代時期,繪畫內容仍以佛、道人物題材為多,另一方面也出現了描寫文人士大夫階層的真實形象和生活的人物繪畫,這象徵著宗教美術一統天下的終結,也象徵著世俗人物繪畫的發端。而這一重大轉折,當以五代畫家顧閱中為代表的。

顧閎中(907~960),五代南唐時的著名人物畫家。關於他的生平 事跡,史籍記載極少,北宋《宣和畫譜》中載:「顧閎中江南人也,事 偽主李氏為待詔,善畫,獨見於人物。」後世記評,也多依照《宣和畫 譜》此句為據。而顧閎中所畫的《韓熙載夜宴圖》在許多典籍中多有提 及,因此相較於畫家姓名,畫作更廣為人傳。

《韓熙載夜宴圖》是以南唐中書侍郎韓熙載生活軼事為題材繪製而成的作品。韓熙載是山東青州北海人,唐末進士,後被軍隊擁戴做了統帥,再後因戰亂被殺。韓熙載曾扮成商人,逃至江南,因他對儒學「禮法」極為熟悉,且好文章詩詞,因而被南唐朝廷收用。此時,北方宋已建朝,南唐後主極為恐懼,一面把淮北鹽場拱手奉送,一面排斥異己;尤其對朝中北人,疑忌猜測,甚至於用毒藥將他們害死。韓熙載為避禍,便縱情聲色、疏狂自放,以求「明哲保身」。

但李煜仍不放心於他,乃命人監視,得知韓熙載「多好聲伎,專為 夜飲,雖賓客糅雜,歡呼狂逸,不復拘制」,李煜對韓熙載的聲色夜宴

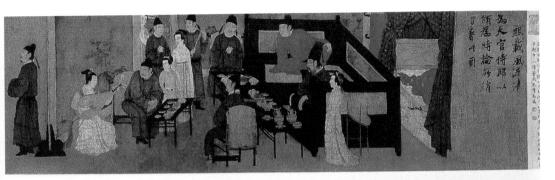

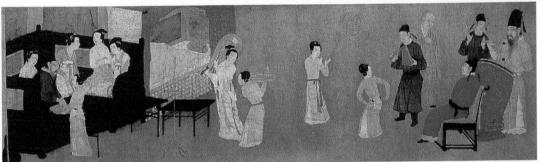

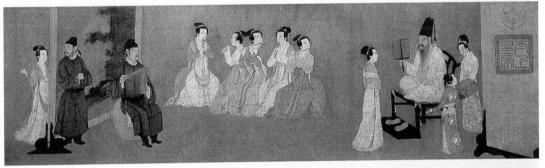

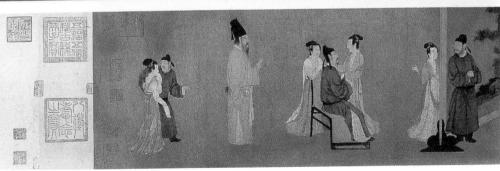

人史震由在嵩岳間先生輔政順義六年易姓南唐韓熙截務人也未過時以進士登第與鄉

生活頗為感興趣,「乃命閎中夜至其第,竊窺之,目識心記,圖繪以上之」。於是,顧閎中繪出《韓熙載夜宴圖》。

《韓熙載夜宴圖》絹本設色,採用分段敘事的長卷形式,分聽樂、 觀舞、休息、清吹、送別五段情節。每段以屛風、床榻等物相隔,使每 段既相聯繫又相對獨立。這樣的手法有如故事書的章節,與前人作畫的 方式大不相同。

第一段聽樂,描繪韓熙載和諸賓客聽女伎彈奏琵琶。七男五女,有 太常博士陳致雍、門生舒雅、教坊副使李家明及其妹等。人物有坐有 立,都在凝神聆聽。韓熙載美髯側面注目女伎,若有所思。

第二段觀王屋山舞六么,韓熙載擊鼓助興。面對此景,德明和尚撫 掌低首,不敢正視。情態塑造極為成功。

第三段為休息場景,韓熙載與侍女坐於床上,轉身淨手。

第四段畫韓熙載袒胸坐於椅上,聽五樂伎吹笛和演奏篳篥,描寫得 非常精彩。她們坐姿各異,衣紋穿插有致,衣著顏色對比豐富。

第五段眾人相互告別,依依不捨,韓熙載佇立招手,神色悵然。

整個畫面充斥著一種矛盾的對比,有描寫紙醉金迷的及時行樂,也有對生命前途的失望和憂慮;既有熱烈的氣氛,又有清冷的黯然。圖中除了典型概括伎女形象之外,其餘男子都是現實中人物,如此多真實人物集中一幅圖畫之中,可謂是前無古人的創舉。它表明中國人物畫已完全從佛教圖譜中走出,開始表現現實當中可見的世俗之人。

《韓熙載夜宴圖》在用筆、用色上,有明顯的張萱、周昉遺風。張萱和周昉是用線的結構穿插來表現身體形態,再敷以遮線或不遮線的色彩,儘量保持相對平面圓渾的體積感;顧閎中在用線方面,是強化用筆的力

度、轉折頓挫,加強用筆在造型中的主幹作用;敷色配合於用筆,並順著 衣紋染以深色,突出體積感,臉部也順結構染出明暗。以前人物畫臉部只 有大的明暗關係,而顧閎中卻交代出眼、鼻、嘴、耳的局部結構。這都是 和以前人物畫所不同的,是對工筆人物畫的進展。

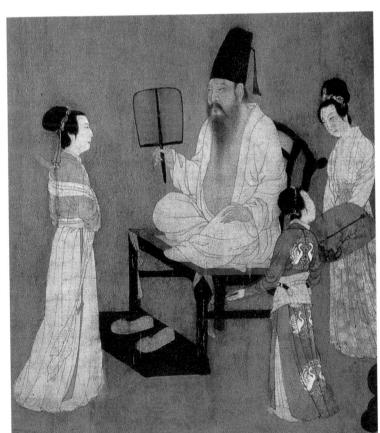

《韓熙載夜宴圖》▶
(局部)

李 成

—— 惜墨如金 筆活墨潤

唐朝王維以詩入畫,創水墨山水後,文人介入繪事日漸增多,而大 多是操持山水畫。那時,寫意花鳥還沒有成為主流,人物畫很難寄寓情 懷,而且形、色要求較山水謹嚴。操弄山水雖是娛己悅性,也成為古人 人格修養之一。以文入畫發展之下,山水畫中的人文精神逐漸崛起,便 成為了山水畫精神追求的指向。

李成的山水畫出自荊浩、關仝一派,在五代就以擅畫名響於世,入 宋聲望更重,被稱為「古今第一」。

李成(919~967),字咸熙,其祖上是唐代的皇族宗室,居長安。祖父名鼎,在唐末為國子祭酒、蘇州刺史。唐末五代之際,李鼎從蘇州避亂遷至北海營丘,後世稱李成為李營丘。李成出生時,唐朝已覆滅十多年,他的家世也已中落。但他出生於這樣一個貴族家庭,自幼博涉經史,愛好賦詩,喜彈琴下棋,尤好飲酒。他善於描繪山川地勢和氣候的微妙變化,藉此抒發胸中情懷。

李成晚年好遊歷江湖,雖然李成依附於衛融門下,他依然終日酣酒 狂歌,最後竟醉死在客舍裏,年僅四十九歲。李成的家世修養以及顛沛 的人生,使他在繪畫的追求上是一種精神所寄的需要,而不是為了以畫 求名。

李成和其他文人畫家不同的是,他並不止於情感的抒發和自娛自樂,而是十分講求技法功夫的錘煉。他師法荊浩、關仝,在繪畫技法方面已有深厚功底,基於此上,又師法身邊自然妙理,米芾說:「李成師

荊浩,未見一筆相似;師關仝則葉樹相似。」李成是「師法」而不「師跡」,脫去「荊關」窠臼,自創「李家山水」。

李成畫石是用自創的「卷雲皴」法為之,圓潤深厚,寫樹用筆勁挺,寫枝如蟹爪一般,世人又稱「蟹爪式」。李成用筆不輕不重、筆活 墨潤,富於微妙變化。正如《圖畫見聞誌》所言:

氣象蕭疏,煙林清曠,毫鋒穎脫,墨法精微者,營丘之制也。

故有李成「惜墨如金」之說。

由於李成對自然氣象觀察的十分細緻,他發現因為空氣、霧氣等因素,會使山川樹木有近濃遠淡的感覺,因此他透過體會自然現象,而把原理運用於創作當中。實際上,他把「量感」、「質感」、「空間感」引入畫面,這種方法是符合視覺規律的。按著這種方式畫山水,就要考慮物理的遠近虛實關係,遠景就只能用淡墨,近景受光部也只能用淡墨,這樣,濃墨發揮就受到了限制,濃淡對比混亂,會破壞畫面空間深度。

這是一種素描味道的山水畫,在古代山水畫作品中,素描成分最多的就是李成的山水。這正是李成「惜墨如金」的原因所在,所以也有「李成之筆,近視如千里之遠」的評論。

惜墨如金

五代李成作畫喜歡用淡墨,畫中物象清淡幽遠,因有「惜墨如金」之稱。但就實而言,他是注重用水的表現方式,這和唐以前慣用濃墨畫景物有所不同;另一種說法是,李成的每一筆墨都經熟慮後才可下筆,高度概括,沒有多餘的墨跡,以少勝多,注意留白,追求格調高雅的境界。關於「惜墨如金」說,有一種誤會,認為是指用墨很少的畫法,或者指那種簡筆水墨畫。但我們所看見的李成作品,大多都是構圖很滿,用筆、用墨非常複雜的山水畫,和一般「惜墨如金」概念相矛盾。

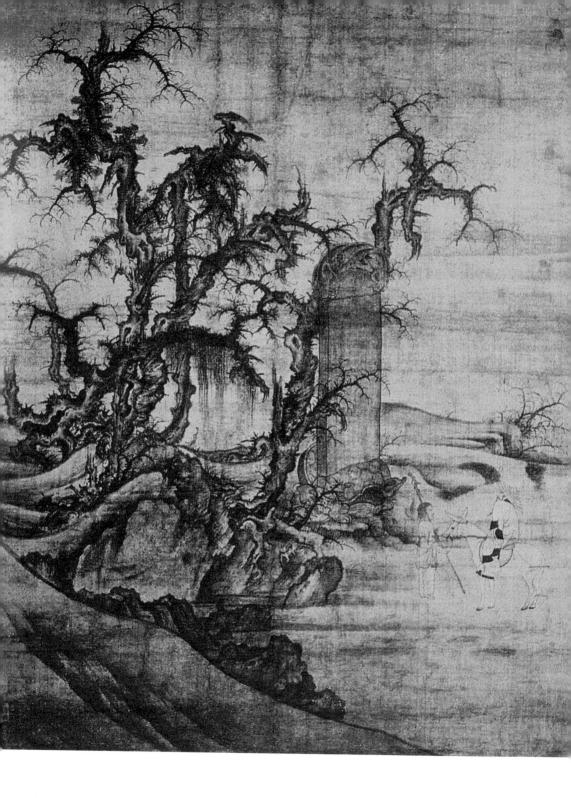

李成作品有《讀碑窠石圖》,現藏日本大阪市立美術館。圖中畫一 騎驢的旅行者,仰頭看碑。石碑左右有幾株蒼勁古樹,枯梢老槎、多節

盤曲,意境蕭疏清寂,可體會李成畫 風意味。

李成另一幅作品《晴巒蕭寺 圖》,現藏於美國納爾遜美術館。畫 面上首兩座高峰重疊,左右山峰低小 淡遠,當中蕭寺一座,寺下有小山崗 三、四座,畫的下首有山中泉水而成 的溪流,有木橋橫溪,山腳下有亭郎 数間,人群往來。沈括所著的《夢 筆談》云李成:「畫山上亭館及樓塔 之類,皆仰畫飛簷」,此圖可以佐證 之。李成畫派在當時影響極大,以致 有「齊魯之士,惟摹營丘」之說。眾 多學者,如翟院深、許道寧、郭熙、 王詵都是李派流脈,尤以郭熙、王詵 成就最高。

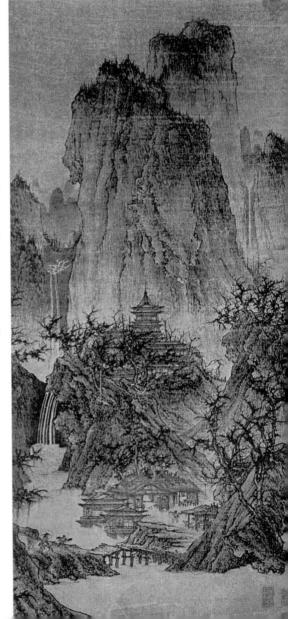

《讀碑窠石圖》
《晴巒蕭寺圖》▶

范 寬

—— 得山之骨 與山傳神

宋代以前的山水畫,尤其北方山水,大多都以濃重之墨為之,不在遠近濃淡上著意,以山石輪廓來定遠近、前後關係分大小,不分濃淡。這種畫法在范寬的作品中還能體會到,范寬山水不刻意用墨色區分遠近,有一種山勢逼人的感覺,因此才有了「范寬之筆,遠望不離座外」的評價。

范寬(950~1032),字中立,華原(今陝西耀縣)人。性情溫厚, 為人豁達大度,故稱范「寬」,有容忍寬厚之意。他是一位隱士,嗜酒 好道,落魄而不拘世故。

范寬的山水畫,取法荊浩、李成,而後獨自悟通,乃歎曰:「前人之法,未嘗不近取諸物,吾與其師於人者,未若師諸物也,吾與其師於物者,未若師諸心。」

范寬隱居於終南、太華山川林麓之間,凝神觀察大自然的雲煙慘澹,風月陰晴、明晦的微妙,一有所感,便寄於竹筆毫端。劉道醇的《聖朝名畫評》以「在古無法,創意在我,功期造化」來評價他的創造精神。

范寬山水畫的突出特點是雄壯渾厚,有威猛之勢。郭若虛在《圖畫 見聞誌》中有這樣一段評述:「峰巒渾厚,勢狀雄強,搶筆俱均,人物 皆質者,范氏之作也。」又說:「畫山水惟營丘李成、長安關仝、華原 范寬,智妙入神,才高出類,三家鼎峙,百代標程。」

范寬所畫崇山峻嶺,多以頂天立地的章法表現雄偉壯觀的氣勢,又 用碎如雨點的堅實皴法皴出富有質感的山岩,山頂畫以叢生的密林,成 功地表現出北方山水的特徵,被譽為「得山之骨,與山傳神」的能手。

范寬的用筆蒼勁,有如南陽石刻漢畫所刻之線,這是因為他著筆持勁,另外是因為他畫在粗紋帛絹上,用筆如不提按有力而緩筆慢行,絹就不吃筆墨,而使畫面浮滑輕飄。

而在用墨方面,范寬是層層皴擦、反覆渲染,他畫面立體厚度不像 李成那樣,追求視覺上的遠近、濃淡,而是層層反覆渲染,以求內在的 豐富和深厚。

水墨畫有一個特點,同樣的墨色深度,一遍給足和一層又一層累積,效果是不一樣的。一遍給足者,畫面容易烏黑;層層積染者,畫面墨韻十足。水墨畫是在層層點染中,慢慢陶冶畫家的心性;觀者就是在慢慢欣賞中,才增加了修養、提高了品味。

現藏於台北故宮博物院的《溪山行旅圖》確認是范寬的真跡。圖中繪一座大山聳峙,雄渾蒼莽。山頂層岩密樹,山澗飛瀑一線,山下空濛一片,平崗之上有林中古剎,清溪流出山谷,馱隊從右邊走進,似有蹄聲迴響山中。試將《溪山行旅圖》放倒橫看,就會發現有許多地方和董源《瀟湘圖》相似。這說明范寬是在總結南北畫風基礎上,才創造了自己的風格。

范寬的筆法勁健、渾厚,主峰以「雨點皴」為之,岩石質感極強,彷 彿整座大山直奔額前壓下,因此明代董其昌把此畫評為「宋畫第一」。

中國山水畫的以大觀小

北宋沈括在《夢溪筆談》中說:「大都山水之法蓋『以大觀小』,如人 觀假山耳。」這是中國山水畫特有的觀物方式,是以散點透視的自由「心 眼」,將群山蓋括為盆景似的小山。這樣,就可以用平遠、高遠、深遠之 法,看到餐前也可以看到山後,千里江山可盡收畫中。這和西方的焦點透 視,只能一見重山,而看不見山後的觀察方法是不同的。

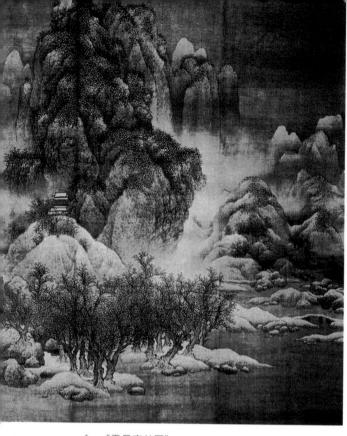

▲ 《雪景寒林圖》

美術教育家徐悲鴻 也曾說,繪畫國之重寶 有二:一是《八十七神 仙圖卷》;二是范中立 的《溪山行旅圖》。可 見此圖在美術史上的地 位了。

范寬另一件代表 作,是藏於天津市藝術 博物館的《雪景寒林 圖》。此件作品是否真 跡還有存疑,但並不影 響它的藝術價值和存在 價值。

《雪景寒林圖》圖中群峰嵯峨而立,主峰形有怒放之勢,前景作寒 林野村,山腰古剎隱現,右下有溪橋連岸。山勢奇突、疏林密布、寒霧 依山,描寫了北國風光。

綜觀范寬作品,構圖上以主峰占滿整個畫面,這種構圖一般不被山水畫家所取,若表現得不好會有壅塞之感,而范寬則能在主峰邊側用遠山組成,也用山石結構線穿插和山形輪廓線前後來決定遠近,在山體局部有一些變化豐富的小山巒和樹木,如此,可把變化控制在整體內。求小變化,不求大變化,這樣才能使畫面山勢逼人,氣壯山河,又把視線引出畫面的趨勢線,這樣既能使主峰有頂天立地之感,又沒有壅塞感,使觀者的視線游移在畫面中。

世人所評「李成之筆,近視 如千里之遠;范寬之筆,遠望不 離座外」之語,真是一語中得。 范寬在創作中並不局限於吸收北 派畫法,同時也吸收南方山水畫 法,他的「雨點皴」,層層點染 法,都有五代「董巨」的影子。 范寬山水畫,在整體架構上是北 方的,而在架構內部填充的卻是 南方畫法。

范寬的山水畫,可以代表整個宋代的山水畫水準,是五代以來山水畫進展的結果。他的藝術不僅名盛宋代,也深深地影響著當代畫家,國畫大師黃賓虹山水畫中的「層層點染」,就是得益於范寬的畫法。

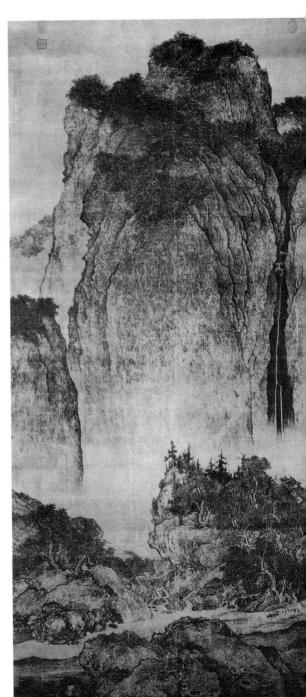

《溪山行旅圖》▶

蘇軾

一 樹起文人畫的大旗

「文人畫」,顧名思義是以文人階層為主要力量所從事的繪畫,但 更為重要的是,「文人畫」追求的是一種文化境界和人文品格。

「文人畫」的產生,是中國文化發展過程中的奇特現象,有著深刻的社會、文化背景。它從原來的文人閒暇之餘事,上升為中國畫主流首位,這不是靠文人筆下有幾張佳作流傳,也不是靠幾個文人共同湊和著興趣便能完成的,「文人畫」有著一定深度的作者基礎和文化共識條件,才得以從「支流」變為畫壇「主流」。

文人畫出的畫不一定是「文人畫」,但畫出「文 人畫」的一定是文人;「文人畫」在形態上,既和工 匠、宮廷畫風判然有別,又和未經繪事磨礪的文人 「墨戲」不同。而首先豎起「文人畫」大旗的人就是 蘇軾。

蘇軾(1037~1101),字子瞻,號東坡居士,諡文忠,四川眉山人。詩書世家,父蘇洵、弟蘇轍,皆為北宋著名散文家,世稱「三蘇」。蘇軾在宋代文壇是一位傑出人物,論散文,他是「唐宋八大家」之一;論詩,他與黃庭堅並稱「蘇黃」;論詞,他與辛棄疾並稱「蘇辛」;論書,他與黃庭堅、米芾、蔡襄合稱「宋四家」。

若論經歷,蘇軾更是歷盡人生顛沛。因反對王安石變法,他屢遭打擊而被貶,先後到杭州、密州、徐

州、湖州等地任官;後因詩歌「犯諱」,被捕下獄,至哲宗復朝,官至 翰林學士。新黨上臺,再次被貶至惠州,最後被貶至瓊州;徽宗即位, 遇赦北還,死於途中。

蘇軾的文才和人生經歷,造就了他在文學藝術上的成功;生命的顛 沛,更易使他情懷所變,寄託於書畫之中。蘇軾在繪畫上擅長墨竹松 石,以表達傲岸清高的品格,宣洩他內心的盤鬱之氣。

蘇軾以繪墨竹稱絕於世,畫竹方法受文同影響。他反對墨守成規, 畫竹能放能收,舒展自如。黃庭堅評其畫曰:「石潤竹勁,佳筆也!」 求「勁」是蘇軾畫竹所追求的品格,也是他發洩胸中磊塊、不平之氣的 涂徑。

《古木怿石圖》

他的代表作品《古木怪石圖》卷,紙本,墨筆,現藏日本永青文庫。畫面的左邊畫一怪石,石頭上滿勾的圓形弧線,非一般石頭的紋理。右邊是從石頭旁穿出的一株古木,枝頭枯杈,極似一組左右分叉的鹿角,圖繪古木怪石,恣意用筆、著墨不多,不求形似,而具超遠的詩意,正如米芾所評:

子瞻作枯木,枝幹虯屈無端,石皴硬,亦怪怪奇奇,如其胸中盤鬱也。

蘇軾在繪畫中,本就無意寫實,他意在表達雖遭傾軋但仍掙扎向上的心志,他的一生屢遭挫折和打擊,其思想中儒、道、佛的影響都非常深刻,便在畫中有所寄托也在情理中。蘇軾的「論畫以形似,見與兒童鄰。賦詩必此詩,定知非詩人。詩畫本一律,天工與清新」(《書鄢陵王主簿所畫折枝二首》其一)這麼幾句,反應了「文人畫」不以形似與否論長短,主要著重於物的神氣、人的意氣傳達,以及追求詩情畫意的有機表達和清新的境界。這是繼承唐代王維的思想,把詩中有畫、畫中有詩,融合在一起,並轉入「花木竹石」之中,表達詩的情意。

蘇軾在繪畫領域影響最大的,當屬他的繪畫理論,如:「觀士人畫如閱天下馬,取其意氣所到;乃若畫工,往往只取鞭策皮毛。」用「意氣」兩字,一下就把文人畫(士人畫)和匠作之畫截然區分開來,而抒寫「意氣」正是「文人畫」的內在追求。

他在《淨因院畫記》中說:

余嘗論畫,以為人禽宮室器用皆有常形,至於山石、竹木、水波、煙雲,雖無常形而有常理。常形之失,人皆知之;常理之不當,雖曉畫者有不知。故凡可以欺世而取名者,必托於無常形者也。雖然,常形之失,止於所失而不能病其全。若常理之不當,則舉廢之矣。以其形之無常,是以其理不可不謹也。世之工人,或能曲盡其形,而至於其理,非高人逸士不能辨。

蘇軾以形與理的辯證關係,說明表現物象的精神與氣韻神采的關鍵 所在,理順了法與理、神與形的內在關聯;同時,也表明「文人畫」並 不是任意塗抹的「墨戲」,而是對物理、物態觀察取捨後的概況,是對 生活細緻觀察後的總結。

蘇東坡以文章、書法名天下,然而他散見于詩文中的畫論,卻成為 五百年後董其昌闡述南北宗畫論的理論基礎。雖然文人作畫,畫家以筆 墨為遊戲,「聊以自娛」,然而文人的筆墨遊戲,日後竟會走出「自 娛」的書齋,風靡畫壇,蘇軾留給後世的許多的啟示,啟發了畫家的思 維方式,指導著人們追求藝術的更高境界。他的出現,結束了以具體畫 法標領後世的時代,開闢了從「理」而入的新天地。使「文人畫」從 「自發」階段,向「自覺」階段邁進。

文 同

— 以墨竹喻君子之德

中國繪畫進展到宋代,已發生了審美追求上的轉換,從五代前追求色彩的富麗轉向對墨韻的崇尚,這時的山水、人物、花鳥,都明顯地擴大了墨的運用,即使是色彩明麗的作品,也都以墨線控制著和墨色牢牢壓在色彩上。到了宋代,連最講求色彩富麗堂皇的青綠山水,也是以墨打底,求其深厚了。

由於文人介入繪畫和繪畫自身的獨立成熟,單科畫種紛紛變一為 二,走上了「同源不同流」的風格流變。

人物畫最先成熟,也最早出現了以貫休、石恪為代表的水墨寫意畫 風;山水畫的水墨寫意,雖然在王維時已創水墨山水,但由於畫跡無存 而不可考。到了「荊(浩)、關(仝)、董(源)、巨(然)」時期, 寫意水墨以浩蕩之勢,流布山水畫壇。

花鳥畫成熟最晚,但水墨寫意獨立最快,水墨寫意花鳥到底始於何人,學界尚在爭論,但在宋初前後的水墨花鳥概念多指勾線染墨一類,和後世水墨花鳥概念有別。史載徐熙子孫徐崇嗣創「沒骨畫」、「落墨花」,似與後世水墨寫意花鳥概念相合,可惜無畫跡存世,無法斷定。

花鳥畫很快就完成轉變的原因有三:一是在技術上起點高,它是在人物畫、山水畫成熟的基礎上起步,直接借鑑即可;二是在社會層次上起點高,花鳥畫剛發展時,就趕上南唐、西蜀各自建立畫院,花鳥畫直接進入畫院爐火鑄造成型;三是品味層次起點高,花鳥畫發展階段,正是文人紛紛開始進入畫壇的時期,使繪畫擁有了更高的文化內涵。在這方面比較典型的代表人物,就是文同了。

文同(1018~1079),字與可,號石室先生、笑笑先生,又號錦江道人,梓州永泰(今四川鹽亭)人。曾任陵州、洋州太守,1078年,奉調湖州任太守職,但在赴任途中病逝於陳州(今江蘇淮陽),但世人仍以「文湖州」稱之。

文同擅畫墨竹,他是在前人雙勾染墨畫法基礎上,以水墨直接落筆寫之,自創新格,成就超過前人。他畫竹主要是興趣所致,藉墨娛性。 文同出身於三代不做官的士族家庭,自幼好讀經史,文才極高,雖官任太守,心卻流連田園景色。他的《野徑》詩云:

山 圃 饒秋色,林亭近晚清。……排石鋪衣坐,看雲緩帶行。

詩中已流露出逃避厭世的情緒。他逃避現實但又不失君子之德。蘇 軾在寫給文同的詩《送文與可出守陵州》中云:

壁上墨君不解語,見之尚可消百憂。 而況我友似君者,素節凜凜欺霜秋。

當時文人多以竹子來比喻人品的「孤傲高潔」,這是後來盛行梅、 蘭、竹、菊「四君子」畫的一個重要原因。文人士大夫可以透過筆墨宣 洩,寄託自己的內心世界和人生感悟。

文同畫竹,興致一來如癡如醉,一見精良楮絹,更是情不自禁捉筆 便畫。

是法與意、物與情的高度融合,絕不是信手塗抹。正如蘇軾《文與 可畫篔簹谷偃竹記》所言:

畫竹必先得成竹於胸中,執筆熟視,乃見其所欲畫者,急起從之, 振筆直遂,以追其所見,如兔起鶻落,少縱則逝矣。 這是一種身心竹化、物我融合的境界。「胸有成竹」成為後世寫意 畫中的術語,也成為至今仍被廣泛應用的成語典故,其意義是深刻悠 遠的。

文同的代表作品是《墨竹圖》,絹本,現藏於臺北故宮博物院,圖中描繪倒垂竹枝一梢,竹幹用墨筆直抽而成,竹葉濃淡相間,由此可見史傳文同之竹「濃墨為面,濃墨為背」,筆法謹嚴有致,又現瀟洒之態。枝以行書筆意寫出,竹葉順枝向上撇出,濃淡相宜,把竹子所特有的柔勁姿態表現出來,沒畫一點背景,卻有山谷空濛的感覺,堪稱竹中精品。

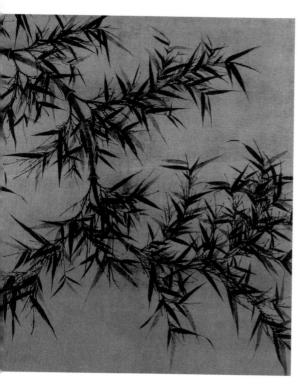

文同雖然僅以畫竹名世,但 他的畫法卻開啟了寫書花鳥畫筆 大門,畫法上也已見書法用筆的 先聲,這對書畫結合有著劃顯 的意義。他的畫風格,是好的大 體現出者 畫進入畫室之人 畫的墨竹為「與好的基礎 ,以為「四君子」的範式起之 也的 一方,他的理論成為「如君子」的 作用,他的組成部分,他以他的人 精神的組成部分,他以他的人 。 聲望為文人畫起了號召的作用。

◀《墨竹圖》

91

郭熙

—— 山水靈秀 構圖雄奇

郭熙,字淳夫,河陽溫縣(今河南孟縣)人。早年事跡無史可載, 只知道他是北宋熙寧(1068~1077)畫院的「藝學」。其子郭思著有水 墨山水重要理論的《林泉高致》。

據《林泉高致·序》形容到郭熙:「少從道家之學,吐故納新,本 遊方外。家世無畫學,蓋天性得之。遂遊藝於此以成名。」從中可知, 郭熙愛遊歷林木山泉之間,繪畫乃天性使然,但也並非無師自通。

宋神宗趙頊非常欣賞郭熙的山水畫,殿堂之上多裝以郭熙的墨跡。作品以「長松巨木,迴溪斷崖,岩岫巉絕,峰巒秀起,雲煙變滅,晻靄之間,千態萬狀」之意趣,名響於世。他早年畫法謹細,後來師法於李成,在此基礎上,觀察自然陰、晴、晦、明之變化,自創山水品格。

郭熙學李成,在整體經營和體格上相似,但在用筆、用墨上是有所 不同的。

他們兩人的相同點是,其觀察自然山川的「眼光」是一樣的,都偏重於視覺上的物理空間和透視效果,著眼於物體的陰陽體量關係和類似於素描手法的過渡;也都著意於畫面的虛實和縱深的空間關係,一眼望不到天際。

而不同之處在於,李成是按著空間虛實,以濃淡相宜的尖利之筆來完成物象,是以點、線構成畫面;郭熙則是用濃淡變化的較粗之筆勾勒山石,有時一條線從形轉到體,也就是一段線行走一定距離後轉而成面,這樣更有利於形體的塑造,使物象更立體。郭熙的畫面是點、線、面互用構成畫面,最後再以水墨渲染,染出更加細膩的體面關係。

由於這種繪畫方法易使畫面顯得粗糙,郭熙深諳此理,在畫樹木時,仍保持李成尖銳細勁的畫風,使畫面保持精緻和豐富。他把李成的 畫風發展到了極致,同時也預示了李成一派的終結*。

藏於臺北故宮博物院的《早春圖》,是郭熙代表作之一。圖中春寒 浮騰、薄霧輕籠、山水靈秀,構圖曲折,富於變化。近、中、遠景作奇 峰怪石,樹木相雜其間,疏密有致;山右有兩疊山泉,山左有溪水曲 繞,山中有亭臺樓閣,山下有平江春水。此圖把早春季節的大氣、陽光 和萬木復甦的感覺,描寫得非常成功。

藏於北京故宮博物院的《窠石平遠圖》,是現存郭熙最晚的手筆。 圖中幾塊巨大的窠石上面,長有幾株姿儀怪異的樹木。右邊有平坡橫陌,溪流歡騰,遠處一堵山巒,平衡了左重右輕的構圖。

郭熙在皴法方面,變李成直筆為曲筆,創「鬼臉石」和「卷雲皴」,這是根據「鬼臉石」的肌理走向而創造的「卷雲皴」。而他的「蟹爪樹」法,也是為和「卷雲皴」相協調而保留的李成畫法。

郭熙的繪畫理論,都集中在其子郭思整理而成的《林泉高致》中, 主要記載了郭熙的繪畫創作體會,是繼五代荊浩《筆法記》之後,又一 重要的繪畫理論著作。

在繪畫目的、價值取向方面,郭熙提出山水畫要有「可行」、「可望」、「可遊」、「可居」之景,以可居、可遊為上。並說:「畫凡至此,皆入妙品。」

^{*} 南宋畫風就是肇源於李派後學郭熙、王詵、許道寧等,變「染」體面而成「劈」 體面。

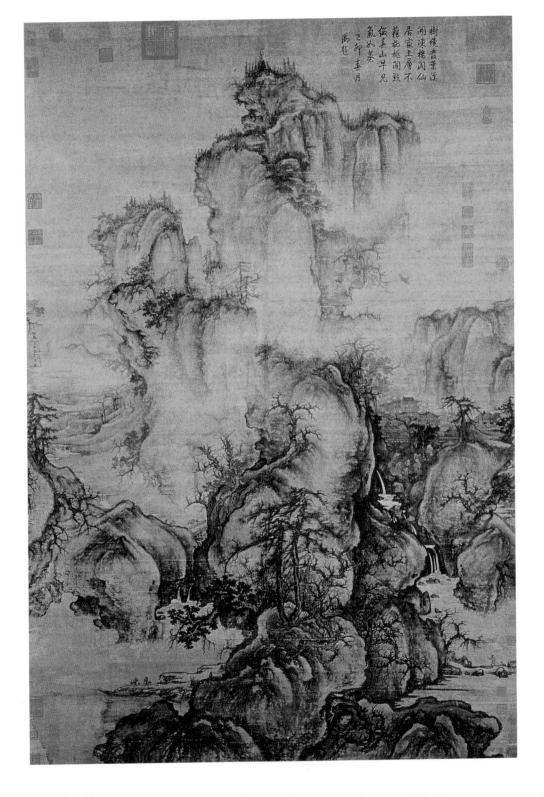

在繪畫寫生、體會自然方面,提出「飽遊飫看」,要對山形地貌精心觀察。他的「東南之山多奇秀」、「西北之山多渾厚」、「春山淡冶而如笑,夏山蒼翠而如滴,秋山明淨而如妝,冬山慘澹而如睡」三句,就是他在觀察、體會自然所總結概括的。

在山水畫空間透視上,郭熙提出「三遠法」:

自山下而仰山巔,謂之高遠;

自山前而窺山后,謂之深遠;

自近山而望遠山,謂之平遠。

透視「三遠法」的提出,體現出中國繪畫特殊的觀察方法和視角,和西方繪畫中單眼、定點的「焦點透視」有很大的區別。「三遠法」除了透視功用外,還有一個作用是營造意境,隨著三種「眼光」的不同,意境的表達也有差別。

在《林泉高致》中,郭熙對畫家的修養也有所論及,同時也提出了 一些具體問題,如繪畫過程中的「四法」——分解法、瀟灑法、體裁 法、緊慢法;在用墨方面的焦墨、宿墨、退墨、埃墨等等。

《林泉高致》的出現,是中國山水畫成熟後的總結,也表明山水畫 理論自身的成熟和進展,對我們當今的山水畫創作,仍有著指導意義, 而郭熙的繪畫對後世的影響,實則沒有他的繪畫理論那樣巨大。

崔白

—— 花鳥寫生 野趣靈動

北宋熙寧、元豐年間,在中國繪畫發展過程中,山水、花鳥都出現 了新的氣象和發展轉折。

花鳥畫自五代黃筌、徐熙創「富貴」和「野逸」品格以後,一百多年,一直是黃筌「富貴」之風統領宋代畫院內外風格,連徐熙後世徐崇嗣也不得不遷就「黃家」而改「野逸」之風。

因此,宋代出現了一批以刻意寫生、藉物傳神的畫家,如崔白以前 的趙昌,他善畫花果、折枝,也常在晨露未乾之時,對花竹草木仔細觀 察,並當場摹寫,因號「寫生趙昌」。還有畫猿猴的易元吉,為了描寫 猿猴天趣,深入山中,棲於樹上,觀察猿的行蹤。這種風氣也對崔白的 繪畫創作,起了很大作用。

在宋代,山水方面以郭熙為代表,花鳥方面則以崔白為代表。雖然 黃筌的華麗風格在很大程度上也滲入到崔白的繪畫中,但這僅是在具體 畫法上的吸收,在繪畫格調上、境界上,還是以繼承徐熙「野逸」之風 為主。

▼ 《寒雀圖》

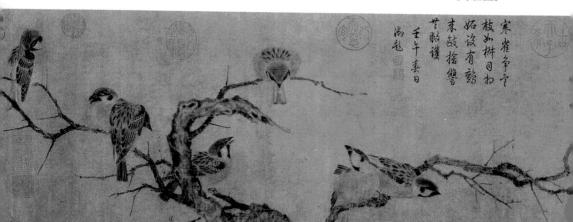

崔白(1004~1088),字子西,濠梁(今安徽鳳陽)人,熙寧初年的畫院藝學。崔白性情疏闊放縱,擅畫花竹翎毛、道釋鬼神、山林走獸。當時開封建了許多寺廟,都有崔白所繪道釋人物壁畫。而崔白的花鳥畫,以寫生見長,忠實於透過細緻觀察以後所得粉本。

崔白在熙寧初期(1068年)才進入畫院,那一年他已是六十多歲的老人,在他的繪畫風格「定性」前,崔白一直是民間畫工,在社會漂泊,未受宮廷畫院「薰染」、限制,因此在繪畫風格上,有著天然的「野逸」取向。再加上崔白和徐熙一樣是南地之人,因此自然的也偏好追求野逸趣味,雖然崔白在品格上吸收了「野逸」之風,但實際上,徐熙的「野逸」是針對「富貴」而言的反轉,徐熙的風格並不富含人文環境,他的「野逸」中的清雅之氣是相對性的,而不是質的區別。

真正的「野逸」是在崔白建立在對物理情態上的細緻觀察和寫生基礎上的,他的繪畫才能真正在意義上稱為「山野之氣」、野逸之風。

在花鳥畫發展初始,是直接借鑑人物、山水畫法而成,但只局限於 繪畫技法上,對山水畫的境界品格沒有吸收。崔白最大的成就便是將山 水畫的大境界引入花鳥畫,使花鳥畫的場面變得宏闊廣博,意味容量更 加博大。同時,他還把山水畫的畫法,在他的繪畫中進行強調,為花鳥 畫增加了可看的內容,也使他的花鳥畫更加「大氣」,不再著墨在小品 畫的範圍。

現存北京故宮博物院的《寒雀圖》卷,畫一群麻雀飛鳴跳躍於枯樹之間,有的靜觀、有的對語、有的欲飛欲落,還有的「倒掛金鐘」,神態各異,生動活潑。以山水樹木之法畫墨枝老幹,層層積皴,筆勢厚重,以

乾畫法為之;麻雀筆法細緻 而又不失筆觸,以濕畫法為 之。整個畫面,乾與濕、軟 與硬對比別致。把蕭瑟秋景 和生命活力融合在一起,足 可以代表崔白畫風。

山水畫追求意境,花鳥 畫追求情趣,但在花鳥畫的

《雙喜圖》

情趣之中,也有象徵的表現,如鶴表吉祥、桃表祝壽、竹表君子等等不 一而足。但若過分運用,會使這種象徵流於俗氣。另外,在花鳥畫的章 法安排上,總是把重要之景擺在突出地位,使花鳥姿態擺出最佳狀態, 畫面總有一個無形的第三者存在,花鳥動態也有討好觀者之嫌。

而在崔白繪畫中,絕看不見第三者的影子,花鳥動態自自在在,絕沒有外人圍觀的痕跡,是「裁出天然情一段」的「無人之境」、「山野之氣」。

六要與六長

這是北宋劉道醇在《宋朝名畫評》中所提出的繪畫理論。所謂六要者:「氣運兼力、格制俱老、變異合理、彩繪有澤、去來自然、師學舍短」。所謂六長者:「粗鹵求比、僻澀求才、細巧求力、狂怪求理、無墨求染、平畫求長」。就實而言,這是對「六法」的變相,不但是庸於欣賞畫,也適用於學畫。對理法的著意,也是宋代繪畫的一個特色。

李公麟

-- 淡墨橫出無聲詩

盛唐吳道子創了「白畫」之法,那時的「白畫」多運用在道釋壁 畫,或是壁畫稿本上,線條粗簡而形取大勢;更多的是為「著色」而 作,沒有形成可以細加品味的畫科;而李公麟是在吸收前人的基礎上, 將「白畫」發展成了中國繪畫中的獨立畫科。

李公麟(1049~1106),字伯時,舒城(今安徽)人,熙寧三年中 進士,曾任檢法御史、朝奉郎等職。元符三年因病辭官,隱居故鄉龍眠 山莊,號龍眠居十。

李公麟博學多才,精於鑑別古文字、器物,能文擅書,好結文人雅 士。繪畫方面,擅畫人物故事、釋道人物、鞍馬走獸、仕女人物及花卉 翎毛等。李公麟畢生致力於繪畫,由於虔於藝事,疏於人事,在仕途上 並不得意。他曾與王安石、蘇軾、黃庭堅、王詵、米芾等名十交往密 切,並根據名士相聚,而繪《西園雅集圖》。

李公麟的繪畫是在學習前人的基礎上,又有所發展和創浩的,他曾 反覆臨摹顧愷之、陸探微、張僧繇、吳道子以及前世名作,但又不「蹈 襲前人」。他非常注意觀察現實生活中的各色人等,體會頗為深入。為 了更切實觀察人物神情,他在出仕的三十年中,每遇佳節好日,必拉 二三好友,「訪名園蔭林,坐石臨水,翛然終日。」

李公麟的一生作畫成癖,就連晚年得了風濕症,半身麻痺,行動不 便臥床,還伸手向家人比劃著作畫的動作,家人相勸,他才恍然,笑 曰:「余習未除,不覺至此。」一時傳為藝中笑談。

李公麟的人物畫長於形象塑造,能表現出不同地域、民族、階層的特點,又勇於突破陳規,創立新的樣式。據記載,他所畫長帶觀音、石上臥觀音是前所未有的。他在繪畫創作上主張「以立意為先,布置緣飾為次」,自稱「吾為畫,如騷人賦詩,吟詠性情而已」。這種心境,和那些只長於匠作之人,有著很大的區別。以這種心境用於繪畫,必有不同平凡之作。李公麟所創不重「緣飾」重韻致的白描畫法 ,和他的胸次高逸有很大的關係。

可代表李公麟的畫作是《五馬圖》,該圖在二次大戰中曾見於世, 而後即銷聲匿跡,再沒出現過,有可能毀於戰火之中;幸好有戰前所拍 照片和柯羅版複製品存世,可以作為我們研究的依據。

▼ 《五馬圖》(之一)

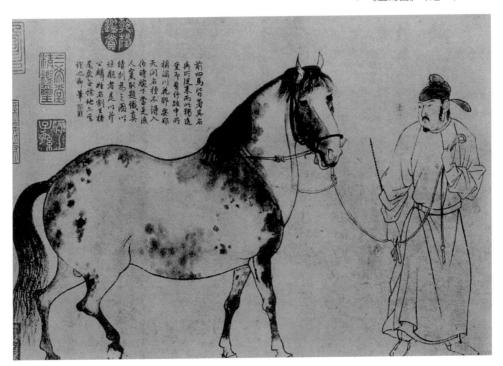

▲ 《五馬圖》(之二)

圖中繪五匹駿馬——鳳頭驄、錦膊驄、好頭赤、照夜白和滿川花,並各有「奚官」一人牽引。五馬均以墨筆單線勾勒,惟奚官帽帶及馬的斑紋略施淡彩。所描之馬形象生動、肥瘦得體,皮毛質感很強。帶領馬匹的圉人與馬匹之間,在神色與氣質上,有著微妙的類似之處。人物的描寫方面,衣紋穿插走勢和身體結構非常協調,以最概括的線描,表現出最單純的素描關係,質感、量感都有所顧及。

透過《五馬圖》使我們體會到中國畫白描強勁的表現力,它本身已 說明問題,不需再塗塊面、調子,以最單純的形式表現出最豐富的內涵,「不施丹青而光彩動人」,這就是白描畫的魅力所在。

另外,《臨韋偃牧放圖》描繪了牧放崗坡陌間的群馬一千餘匹和一至兩百個牧放之人的百態千狀,整個畫面浩浩蕩蕩,熱鬧異常,雖是臨 摹唐人的作品,卻也有自己的獨特面目。

李公麟將顧愷之的高古遊絲描、吳道子的蘭葉描糅合變化,成為瀟灑流麗、秀逸平和的線描,在品格上,他吸收了以王維為代表的文人水 墨畫的精神,以文人的情懷傾注於繪畫,使簡潔的白描具有了豐富的內 涵;以水墨渲淡法運用於繪畫,使白描的語言更加細緻,在單純中求得變化。李公麟的白描畫,是在淡墨輕毫之中吟詠性情,使個體性情透過繪畫而得以表現。

自李公麟創白描畫法後,白描成為中國畫獨立的樣式,千百年來, 影響不絕。當今美術院校仍把白描定為必修課,認為白描是繪畫能力和 修養的體現。

白描

一種單純以墨線來描繪物像的表現方式。始於唐朝吳道子,經送李公麟 等發揚光大而成一科,漸漸成為中國畫造型訓練的基礎功夫。

▼《臨韋偃牧放圖》

米芾、米友仁

一 文人山水畫的探索家

北宋中後期,文人介入繪畫者越來越多,形成一股潮流。幾位文人 中堅熱中於繪事,又為「文人畫」推波助瀾,形成浩蕩之勢,使中國繪 書發展之河改變了流向。

而這幾位文人中堅者是以蘇軾、米芾、文同、黃庭堅、歐陽修等人 為核心。黃庭堅及歐陽修是「文人畫」鼓吹者,蘇軾是「文人畫」的旗 手,文同是文人花鳥畫領域的身體力行者,而米芾則是文人山水畫的探 索家。

米芾(1051~1107),初名黻,字元章,號海嶽外史、襄陽漫十 等,三十歲後改名芾。米芾自稱楚國羋氏之後,世居太原,後遷往襄 陽,曾長期僑居鎮江等地,宋徽宗時招為書畫博士,後任禮部員外郎, 人稱「米南宮」、「米癲」。

米芾自幼聰穎,六歲便背誦詩書,七歲開始學習書法,十歲已能書 寫碑刻。米芾出身於貴族世家,母親閻氏,曾為英宗皇后高氏的乳娘。 米芾幼年之時,便隨其母生活於皇家邸宅,和皇親國戚常相往還。米芾 十八歲時,宋英宗和皇后高氏的兒子趙頊即位,高氏為皇太后,念及乳 褓舊情,任米芾為秘書省校書郎,開始進入仕途。徽宗大觀元年(1107 年),因頭上生瘍,卒於淮陽,時年五十七歲。

世人稱米芾為癲,其實米芾是一位性情蕭散、放浪不羈的名士。他 愛穿唐人服裝,行走翩翩,所到之處,莫不被群聚而觀,儀狀怪奇而成 為眾人茶餘飯後之笑談。

米芾《山水圖》▶

他愛奇石成癖,每 遇怪石,相呼「石兄」 而拜,因而後世常繪 《米癲拜石圖》。他 酷嗜古書畫,有不得手 者,他便裝癡佯狂奪人 所藏。米芾裝瘋,很多 人跟著模仿,可見米芾 是癡出了名的。

米芾是「宋四大書 家」之一,其書學自 「二王」(王羲之、王 獻之),不專一家,廣 收博取,自成新格,用 筆在恣肆縱橫之間,已

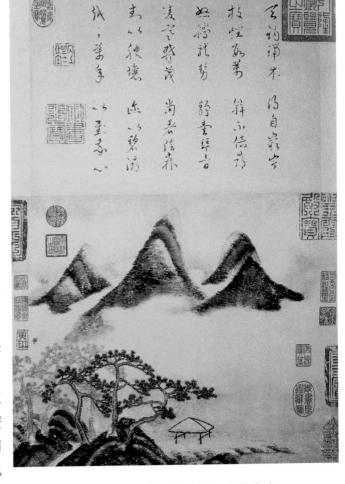

表現出他山水畫中的蕭散意態。米芾所創作山水畫,和工匠、畫院畫家最大的區別,就是繪事乃「滑稽詼笑之餘」,戲筆自畫而已,絕不是為了取悅於人,而是抒寫性靈和性情。在此理念之下畫出的畫,自然也就格高意遠,難怪從古至今學米芾者,大多只得皮毛而難攝精髓,主要原因是能摹其跡,不能摹其情懷。

山水畫在五代南唐董源時,已開始以點為主,點染江山。米芾向來 對荊浩、關仝、李成一派頗有微詞,譏其有刻意形跡、匠作之氣,並說 自己的畫筆「無一筆李成、關仝俗氣」;可見他對畫危峰峻嶺的北派山 水頗有成見。而他主觀的對董源之作推 崇有加,評其畫「天真平淡」、「不 裝巧趣」、「真意可愛」、「唐無此 品」。米芾在《畫史》中說道:

余家董源《霧景》橫披,全幅山骨 隱顯,林梢出沒,意趣高古。

從中我們也可以體會出,米芾的山 水畫是因學董源的。明代董其昌云:

▲ 米芾《珊瑚筆架圖》

「米家父子宗董、巨,刪其繁複,獨畫雲仍用李將軍勾筆。」

米芾所作,是以簡括之筆勾出山的大致形狀,用輕毫淡墨勾出雲霧 輪廓,再用大小錯落、濃淡相宜之「混點」點出樹木山巒,稍濃墨筆皴 出前後層次,以清水筆潤澤、淡墨漬染,使整個畫面煙雲變滅,鴻濛渾 融,其實這是點染為主、勾皴極少的一種畫法,是從董源那裏擷取出 「點法」而成。這種「點」在米芾的筆下又被賦予了新的感受,強調為 米氏雲山中的「米點」,或「落茄點」。

而這「米點」最主要還是來源於米芾對自然造化的觀察所得。米芾 酷愛自然,他曾在長沙居住過,面對煙雲蒼茫的「瀟湘」之景,對米芾 山水畫創作有很大的啟發作用。

▼ 米友仁《瀟湘奇觀圖》

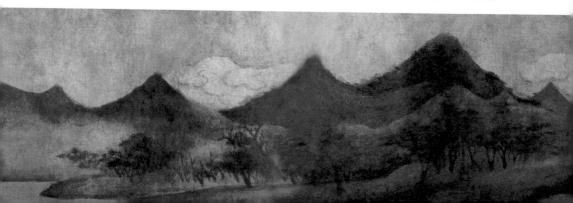

米芾的繪畫真跡現已很難找到,一般研究者都以其子米友仁作品相 參考,在學界一般稱米芾為「大米」,稱米友仁為「小米」。

米友仁(1072~1151),初名尹仁,後改名友仁,小名虎兒。米友 仁是米芾的長子,因擅畫山水,後世便將父子二人並稱「二米」。

米友仁秉承家學,好古善鑑,宋朝南渡後任兵部侍郎、敷文閣盲學 士等職。米友仁的山水畫,在繼承米芾畫法基礎上,又有所創造,把南 方山水那種煙雨空濛、雲霧變幻的意境,表現得淋漓盡致。米氏雲山是 在米友仁筆下才發揚光大的。

《瀟湘奇觀圖》是米友仁的代表作,現藏北京故宮博物院。該圖從 左而右展開,一緩坡據左下而居,上有煙樹叢中茅舍一間,在坡崗之間 水溪如鏡,溪邊有幾重山巒,此處是該畫高峰險地,也是畫的高潮之 處;往後出現大片綿羊狀白雲舒卷,白雲掩處,山峰漸遠漸淡,連接天 際混茫。

米友仁自題云:「余生平熟悉瀟湘奇觀,每於登臨佳處,輒復寫其真 趣。」這足以表明瀟湘神采出自生活,而藝術來源於生活卻又高於生活。

「米氏雲山」是在董源的基礎上而進一步有所創新,但我們把米友 仁《瀟湘奇觀》和董源《瀟湘圖》相對比時,發現它們之間有著很大的 不同。董源的點是線的縮短,追求山巒的層次和明暗,用無數個點和筆

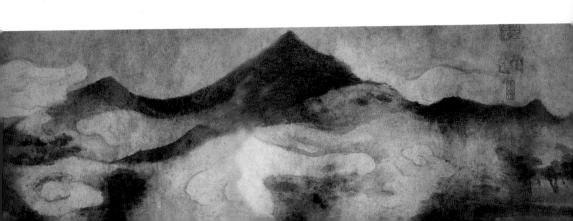

染混合,既是點又是染。而雲是染出來的,不用線勾,山坡和樹木不會 相混同。

但在米友仁的《瀟湘奇觀圖》中,我們看到,整個畫面以「大混 點」為主,而這種「點」是跪鋒或臥鋒用毛筆腹部著紙為之,不是用筆 尖中鋒所成。米氏的「染」也從「點」中獨立出來作為一個單獨的程序 存在;米氏「點」法更接近於書法,預示著「寫畫」將從「繪畫」中解 放出來。

如果說董源是抓住了素描明暗的話,那麼,米氏則抓住了素描的本 質——黑襯白、白襯黑,他用這種方式自由地表達了立體。

「文人畫」並不是由文人來畫就是「文人畫」,它必須要完成自己 和形成自己獨立的語彙,才能形成畫科,才能自我發展。中國繪畫用 筆、用墨成熟較早,而用點成熟最晚;「點」的成熟,象徵著「文人 畫」整個體系的基本建立。而促使這「點法」最終獨立的,就是米氏父 子,在他們以後,「文人畫」成為文人明確追求的方向,以獨立的畫種 登上了中國繪畫史的舞臺。

趙佶

—— 寧捨江山不捨畫

在中國歷史上,能書善畫的皇帝不在少數,但都是國政之餘事,娛情悅性而已。可是在宋代,卻出現了一位以一國之君的身分,涉足繪事而有所建樹的皇帝——趙佶。

北宋徽宗趙佶(1082~1135),神宗趙頊第十一子。他是中國歷史 上有名昏庸無能的皇帝,卻是中國美術史上頗具才華的著名畫家。

他任用蔡京、童貫等佞臣,親信奸佞,置國政朝事於不顧,溺於聲色、淫逸無度、橫徵暴斂,並設立「花石綱」,掠奪奇花異草、怪石珍禽,使江南百姓傾家蕩產,激發起宋江、方臘領導的農民起義。在1125年,金兵兩路進攻汴京,趙佶最終讓位給他的兒子欽宗趙桓,自稱「太上皇」。第二年,汴京陷落。次年四月,趙佶、趙桓和后妃、宗族親屬等三千餘人,全被金兵擴去。趙佶受盡折磨,最後死於荒寒的北方。

生居皇家的趙信,從小就受到藝術的薫陶,在趙信未即位之前,就 常和王詵、趙令穰、黃庭堅、吳元瑜等書畫名手相往來;他最擅長的花 鳥畫,就師出吳元瑜。即位後,他對繪畫的喜愛,遠遠超過對「江山社 稷」的關注,尤其在花鳥畫方面著意頗深,而且成就卓著。

趙佶酷嗜書畫,並身體力行,提高了畫家在社會上的地位和待遇, 他取消了舊制所定「凡以藝進者,不得『佩魚』」的限制,允許畫院畫 家和其他文官一樣,佩帶魚袋,並把圖畫院列入科舉制的一部分,叫做 「書學」。

趙佶的花鳥畫學於吳元瑜,吳元瑜的老師是崔白,而崔白的畫風又遙承徐熙「野逸」之風,這對趙佶有一定的影響,趙佶除了豔麗的畫風

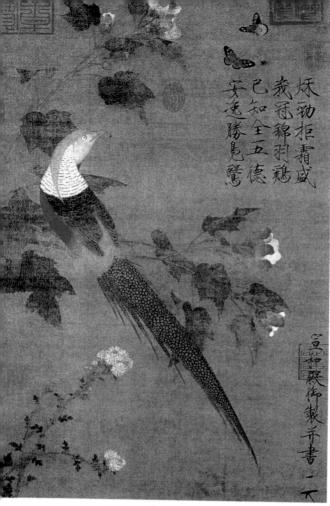

▲《芙蓉錦雞》

外,還有一種水墨「野逸」 風格的花鳥畫。

現存於北京故宮博物院 的《芙蓉錦雞》圖,可為趙 信之代表作,圖中繪回首錦 雞立於一枝芙蓉花上,錦雞 擬視著翩飛的雙蝶;左上一 枝芙蓉指向雙蝶,下面斜臥 的一枝芙蓉,因錦雞的重量 而微微下垂;上下兩枝芙蓉 把錦雞的視線和雙蝶飛舞的 空間留出。

為加強錦雞視線和雙蝶 的呼應,在雙蝶下又自題五 言絕句一首,形成一個塊 面,把雙蝶下面和芙容之間 的空間填滿;為使彎垂芙蓉

更具下垂之勢,右下角題有「宣和殿御製并書」及趙佶「天下一人」四字合拼的簽名花押 *。

佩魚

魚符長三寸,上面刻有姓名和官品,隨身佩魚,主要作用是用以明貴間,以及臣子面均或進宮時的憑證。唐代五品以上的官員,按級別分別配金、銀、銅魚,武則天時改佩魚為龜,中宗後又改為魚。

* 花押:在文書或契約上,所簽的名字或記號。或稱為「花書」、「花字」。

此圖的題字,是參與畫面空間布白的開始,它是畫面完整的一個組成部分。畫的左下角,繪婀娜秋菊幾枝,點出芙蓉花開的季節。

以《柳鴉圖》卷為代表,該圖卷現藏於上海博物館,原為《柳鴉蘆 雁圖卷》的前半幅。柳和鴉採用沒骨畫法,設色淺淡、構圖洗練,粗壯 的柳幹、細嫩的枝條,姿儀豐腴的棲鴉墨韻十足,在動與靜的對應中,

▼《柳鴉蘆雁圖卷》(局部放大)

把鴉的憩息安詳與枝頭嬉鬧,表現得神完氣足。畫面在粗細、墨白、疏 密對比上也頗為成功,是趙佶難得的佳作。

趙佶在美術史上的貢獻,除了他本人的繪畫創作外,對於畫學和畫院的建制也是一個重要的方面。因為他的個人嗜好,以致宮廷繪畫走向纖巧工致、典雅綺麗的新風貌,寓形象的寫實性、詩意的含蓄性、法度的嚴謹性為一體,而成宋代宮廷畫風之「宣和體」的特徵。

趙佶曾把宮中所集古今名畫,集為一百帙,分列十四門,總數達 一千五百件,編撰為《宣和睿覽集》。他也敕令編撰了美術史上著名的 《宣和書畫譜》,收集宮內收藏古今名畫,計六千三百九十六件作品, 詳分為十門,並加以品第。這一極有價值的編纂,給後人研究古代繪畫 提供了十分寶貴的資料。

趙佶除了花鳥畫外,還擅長人物、山水畫。現存《聽琴圖》、《文會圖》是趙佶的人物畫代表作。趙佶還有兩幅臨摹唐代張萱的作品留存於世,一幅是《搗練圖》,一幅是《虢國夫人遊春圖》,為我們領略唐人繪畫提供了很好的參考。

宣和體

徽宗著力於花鳥畫,其追求意境與真實的審美特質,成就了精緻寫實的畫院新風,世稱「宣和體」,逐漸發展出了所謂的院體畫。在宋朝宮廷設立翰林圖畫願,招收為宮廷作畫的御用畫家,所做作品工整秀麗,追求富貴細膩的效果,甚至發展到媚俗的地步,影響至今不絕。

張擇端

—— 中國式的現實主義風

中國人物畫自身發展,有一個從萌發到成熟的過程,而在這個過程 中,題材由表現神仙、道釋而及帝王將相,再及賢人達士,進而開始表 現平民百姓的生活。北宋中後期就出現了一大批表現現實生活的人物繪 書,我們涌常稱之為「現實主義畫風」。

近現代學者為了學術上的方便,將西方各種「主義」和中國藝術相 對應,把古典主義、浪漫主義、現實主義等脈絡引入中國繪畫史中進行 探討。事實上,中國繪畫中並無一脈相連的脈絡可循,只有「現實主 義」這個交接點可以稍微在此做撰述。

中國繪畫中的現實主義出現在西元十二世紀,而西方的現實主義出 現在西元十九世紀中葉的法國,比中國晚六、七百年;西方的現實主義 多介入社會政治,中國的現實主義多表現社會風俗。

在北宋中後期,最能代表現實主義畫風的畫家,就是北宋末年畫家 張擇端。

張擇端(1085~1145),字正道,東武(今山東諸城)人,幼好讀 書,早年遊學於汴京,後習繪畫,入徽宗朝翰林畫院,工界 畫宮室,尤 擅繪舟車、市橋,自成一格。

張擇端的代表作品,除了《清明上河圖》外,還有一幅藏於天津藝 術博物館的《西湖爭標圖》。但兩幅對照,畫風差異很大,後者未被確 立是由張擇端所繪。

《清明上河圖》自宋代以來,歷經各代,輾轉藏家數人,清嘉慶年 間流入清宮內府;偽滿洲國建立後,被溥儀帶到長春偽皇宮。抗戰結

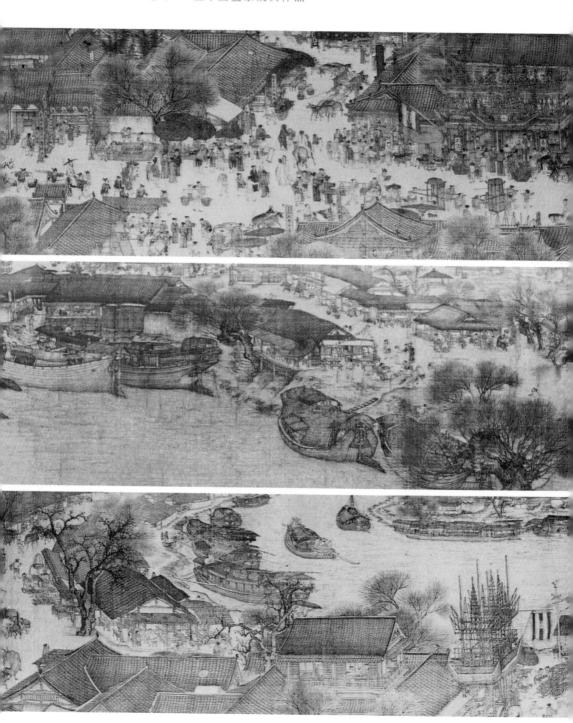

束,溥儀想把它帶走,後被軍隊在東北通化市繳獲,現藏 於北京故宮博物院。

一般認為《清明上河圖》中的「清明」是指節氣的清 明時節;也有人認為畫面描繪的是秋季,而不是初春;還 有人認為是指街坊名稱。而除表節氣外,清明還有天下 太平清明盛世的含意,認為該圖主表頌揚「大宋盛世」之 意,再加張擇端是宮廷畫家,畫為宋朝歌功頌德的作品是 和他身分相符合的,所以學界多從此說;但也不能排除既 表清明時節,又表太平盛世,所謂一語雙關是也。

《清明上河圖》是一幅縱24.8公分、橫528公分的絹 本水墨淡彩長卷,取材於北宋都城汴梁和汴河兩岸的市井 人情。

此件作品以長卷形式,採用散點透視的構圖法,將繁 雜的景物納入統一而富於變化的畫卷中,此圖大致可分 為郊野、汴河、街市三大段。畫中約有814人,牲畜60多 匹,船隻28艘,房屋樓宇30多棟,車20輛,轎8頂,樹木 170多棵,往來衣著不同,神情各異,栩栩如生,其間還 穿插各種活動,注重情節。

《清明上河圖》以寧靜的郊野為開端,一直畫到汴河 的碼頭和沿河的街道,接著又來到橫跨汴河的虹橋,再通 渦橋頭走向城內,最後結束於繁華的市區。

人物由稀少而密集,景致由郊區到城市,畫面從清靜 到熱鬧。圖中繪有酒肆、茶樓、藥舖、當舖,有木匠、鐵

《清明上河圖》

匠、僧侶、道士、占卜者;官員騎馬前呼後擁,婦女乘轎東張西望,雜 店雇員迎接顧客,作坊徒工忙上忙下。

該圖最高潮處是虹橋一段,繪一艘大船正準備穿過橋洞,而桅竿還沒有放下,一時間,船夫們亂了手腳,有的在船舷兩側使勁撐竿,有的用長竿抵住橋洞,真可謂橋下緊張,橋上熱鬧。

從表現技法來看,是以傳統界畫之法為之,用筆沉著凝重、一絲不苟,絕無匠氣。而圖中橋樑、舟車、桌椅、房屋結構非常謹嚴,據橋樑專家研究,圖中虹橋構造很合乎力學原理,很可能當時確有其橋。

《清明上河圖》透過市井人情的描寫,從商業、交通、漕運、建築等角度,體現出特定歷史時期的政治、經濟、文化、風俗等,後代的畫家亦喜愛以此題材進行繪畫創作,為我們研究宋代社會提供了完善的依據,精細的描繪,可以讓後世認識當時人們生活面貌。

一件藝術品如果能代表一個時代、濃縮一個社會、折射各個領域, 那這件藝術品除了具有藝術價值外,還具備了社會和歷史價值。富有節 奏感和韻律的變化,筆墨章法都很巧妙。這幅畫作對於各種形態的幾乎 正確描繪性使其負有盛名。《清明上河圖》不愧是中國十大傳世名畫之 一,被譽為「中華第一神品」。

界畫

中國畫主要分為人物、山水、花鳥和界畫等四種畫種。界畫,是指以宮室、屋宇、樓台亭閣等為題材,而用界尺畫線的繪畫,也稱「官室畫」、「臺閣畫」或「屋木畫」。

界畫創始於隋代,其題材最早界於人物和山水之間。宋朝界畫家是待詔的六種人之一,享有朝廷畫院之最高待遇,宋徽宗也從事界畫創作。

界畫式微則自元代始,當時畫家因為不仕元朝的情結,而排斥宣揚帝王 權威歌功頌德的界畫以及其工整寫實的風格,追求不求形似的畫風,界畫因 此而衰落。

楊無祭

— 傲然霜雪染冬梅

梅花是中國書中最受歡迎的題材之一,它傲然霜雪的鐵骨冰心,象 徵人的高尚氣節,被畫家推為梅、蘭、竹、菊「四君子」之首和「歲寒 三友」之一。

兩宋時期,自從大批文人介入繪事以後,審美趣味開始轉變,不以 形似、色相為標準,而是超越形、色,走向「以文化物」、「以文統 象」的「文人畫」道路。在文同、蘇軾、米芾等「文人畫」影響下,以 水墨直接抒寫的竹木花卉越來越多,在文同擅畫墨竹名盛於世之後,又 出現了以墨梅聞名於世的畫家楊無咎。

北宋元祐年間,寓居衡州(今湖南衡陽)華光山的「華光長老」

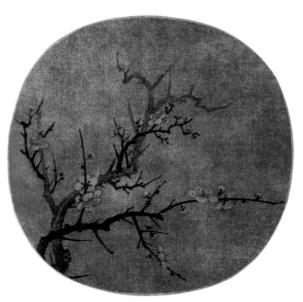

仲仁和尚,開創墨梅畫法,世 稱「墨梅鼻祖」。他酷愛梅 花,更愛書梅。他以墨暈染出 花瓣,取梅影之姿,然而仲仁 和尚的墨梅作品今已失傳,幸 好有弟子楊無咎的墨梅真跡存 世,使我們可以領略最早墨梅 的神采。

楊無咎(1097~1169), 字補之,號逃禪老人,又號清

■《墨梅》

夷長者,江西清江人,居住在南昌。楊無咎善畫水墨人物,取法李公 麟,尤擅墨梅、竹、松「三友」,以畫梅為最。他一生耿介,不慕名 利,因恥於與奸相秦檜為伍,朝廷多次委職而不就。

他因為善於詩、書、畫,無不精能,被世人譽為「逃禪三絕」。

楊無咎墨梅師法仲仁和尚,但更得益於自然。據載,楊無咎所居之 地蕭州,「有梅樹大如數間屋,蒼皮蘚斑,繁花如簇,補之日臨畫之, 大得其趣」。日久觀察、臨寫,使他能抓住梅花的典型特徵,傳達梅花 的傲骨精神。

楊無咎雖師出仲仁和尚,但畫法還是不相同的,仲仁畫梅花是用墨 量花瓣,也就是以墨染襯,留出梅花花瓣;楊無咎則變黑量為用筆勾 梅,這樣勾出的梅,更具「疏瘦精麗」的神采。

但是,梅花最難不在花而在幹,梅花屬喬木,畫不好就會像其他樹 木,因而有「畫樹容易畫梅難」之說,一幅好的梅花作品,應是不著花 朵便知是梅。楊無咎的梅幹畫得精準,他透過仔細觀察,把梅幹、梅枝 概括成多種典型姿態,開張、合抱、穿插、疏密、横斜都很講究。

楊無咎的梅花,是以水墨「寫意」為之,因而和畫院富麗風格的 「宮梅」有所不同,因品高格雅而不被時人欣賞。宋高宗趙構曾諷刺他 的墨梅為「村梅」,他並不以為然,反而自稱為「奉敕村梅」。

楊無咎的代表作有收藏於北京故宮博物院的《四梅圖》和天津藝術 博物館的《墨梅圖》。

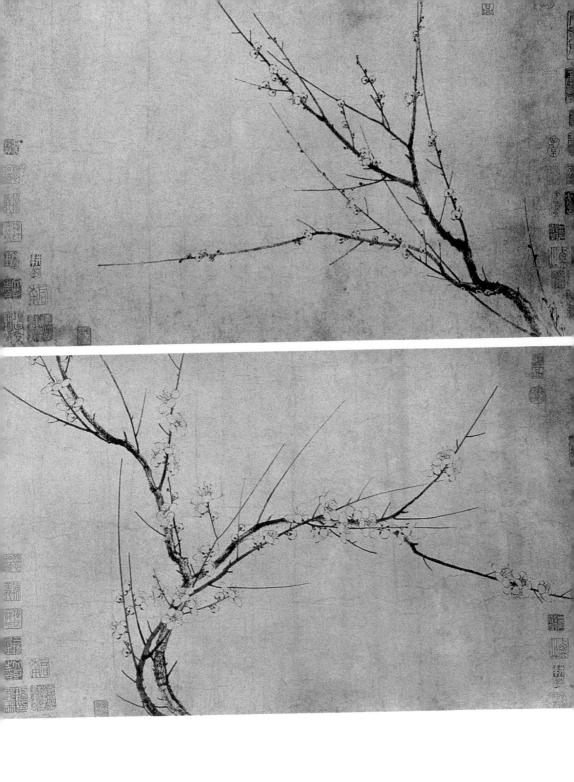

《四梅圖》,紙本墨筆,為作者六十九歲時的作品,寫梅花的含苞、初放、盛開、將殘四種情態;梅花以淡墨勾勒,用筆勁利,襯托花瓣的梅萼用墨筆點就,使梅花頓生活力;最小的梅萼,只用墨作一點;梅花有正、反、側各種造型。為表現梅幹蒼勁,而用乾筆飛白、頓挫而出,小枝以細勁之筆抽乾而出,毫不遲疑,沉著而痛快。

此圖卷後有作者題詞四首,在「將殘」段題詞云:

雨浥風欺,雪侵霜妒,卻恨離披。

表達出自己的失意和悲傷,看來他畫梅花是藉物詠懷,感悲人生的途徑而已。

《墨梅圖》是以絹本墨筆,畫一濃一淡兩枝梅花。前後層次比《四梅圖》明顯,有寒霧鎖枝的感覺;構圖梅花出枝比《四梅圖》出色,很著意梅枝之間的空間穿插、合抱的呼應;明確地運用「女字穿插法」,使梅枝更具典型化。

楊無咎墨梅範式的確立,對後世畫梅影響極大,南宋的趙孟堅及元 代以後畫梅能手,莫不以楊無咎為楷模;而梅枝典型的確立,也成為後 世學習喬木類畫法的基礎,梅花也成為中國畫表現題材中非常重要的內 容之一。

三絕

在「文人畫」的範疇中,注重人的修養,於是「詩、書、畫」是當時文 人的修養所備,詩與書的精能決定了繪畫的水準。到了明代文彭時期,詩、 書、畫、印已成為「文人畫」四要素,而楊無咎詩、書、畫三絕,已開「四要 素」之先聲。

李 唐

—— 水墨蒼勁立新風

山水畫發展到兩宋期間,出現了重要的轉折,而這一轉折是和國運 不濟有著緊密關連。

1126年11月,在金兵兩路進攻下,汴京陷落。金兵不僅把趙佶、趙桓和后妃等三千餘人及畫院畫家一同擴往北方,還把宮廷內府所藏書畫名跡和民間搶掠的書畫名跡「北運」,使得南宋之初的書畫名跡和畫院畫家蹤影難覓,北宋繪畫傳統幾乎斷了「香火」。

幸好宋人重文不重武,南宋經濟正好轉時,宋高宗就重建畫院,搜尋前代畫跡和前代畫家,企圖恢復北宋畫院繁榮景象。但畢竟南宋畫院和北宋畫院之間中斷了二十餘年,一部分畫家「北上」未歸,一部分畫家相繼去世,好在有一部分畫家在金人押往北方的路上逃跑,而得以返歸南宋,成為南宋畫院的主力,李唐就是其中的一員。

李唐(約1066~1150),字晞古,河陽三城(今河南孟縣)人,宋 徽宗時期的畫院待詔。擅畫山水、人物,與劉松年、馬遠、夏圭並稱南 宋「四大家」。

宋徽宗政和年間,李唐參加皇家圖畫院考試,因構思奇特而得第一名,被詔入畫院。從此,李唐成為專業畫家,1124年創作了《萬壑松風圖》,成為他山水畫成就的里程碑。

然而,正當李唐在繪畫道路上蓬勃發展之時,金人攻入汴京,畫院畫家及各業百工被押往北國,李唐也未能倖免。不久,聞聽趙構南渡,才冒死逃出,南下而歸。剛到臨安,李唐在街頭賣畫為生,但賞識者甚少,生活難以為繼。

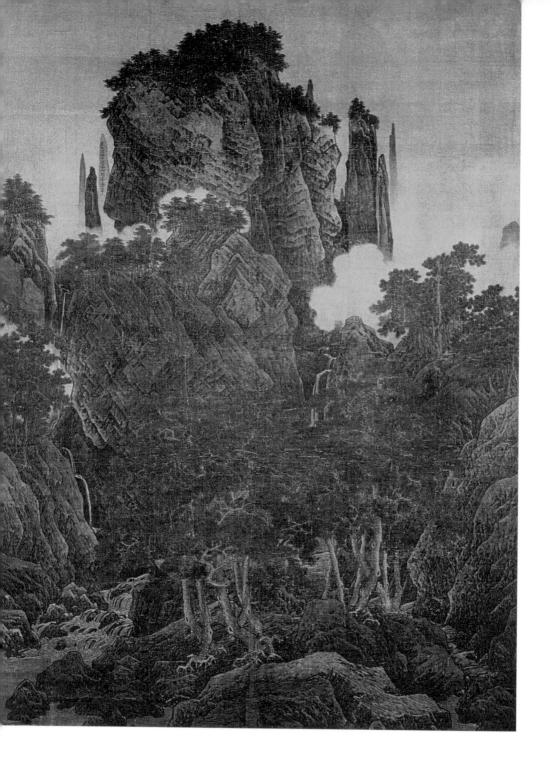

123

紹興十六年後,南宋朝廷恢復了中斷二十餘年的畫院,開始招募畫 家。有中使在杭州發現了李唐的畫,聞奏皇帝,於是,李唐以八十歲左 右的高齡復入畫院。由於南宋的原北宋畫院畫家和畫跡很少,李唐自然 成為年輕畫家的楷模;所以,南宋山水畫大多出於李唐一系。

李唐山水畫早年學李思訓,後多學范寬、郭熙。據明曹昭《格古要 論》載:

李唐山水畫,初法李思訓,其後變化,愈覺清新,喜作長圖大幛, 其石大斧劈皴。水不用魚鱗紋,有盤渦動盪之勢。

但從李唐畫跡來看,更接近范寬、郭熙一派,實際上是以范寬為骨 架,變郭熙畫法充而實之。

在范寬以前的北派山水,雖然也講明暗深度,但基本上是在渾圓中追 求明暗空間,是一種漸變的風格;而到了郭熙時期,把李成一派追求視覺 空間的特點給予強調,追求大的明暗空間,使畫面黑白對比愈加強烈,一 層層皴出體面,再一層層染出體面,使山石迴環曲折,立體感很強。

李唐學郭熙之法,卻不拘泥於形跡,他晚年在南宋開宗立派的畫 風,是以水墨側鋒的大斧劈皴法。這種追求水墨蒼勁的畫風以大斧劈、 大塊面、大濃淡、大黑白、大乾濕、大對比、更立體為特徵;他變曲筆 為直筆、變整體立體為局部立體、變「染」出體面為「劈」出體面。

李唐的斧劈皴,實際上是山水畫作畫程序皴、擦、點、染中,「擦 法」的擴大和獨立。斧劈皴正好可校正郭熙畫風的圓渾溫潤,而追求水 黑蒼勁。

水墨蒼勁並不是到了南宋才追求的,而是在北宋末期已有所萌發。 李唐的代表作《萬壑松風圖》就是在北宋末年所作。

《萬壑松風圖》現藏於臺北故宮博物院,圖中山勢巉岩、崗巒鬱 盤、峭壁如削、浮雲出岫、飛瀑淺溪、松林茂密,整個構圖還存在明顯 的北宋遺風,追求雄厚飽滿。山石皴法用小斧劈和馬牙皴為之,使山石 無處不立體、無處不變化,質感很強。

如果說郭熙的《早春圖》是李成畫風的終結,那麼李唐的《萬壑松 風圖》就是整個北宋山水的終結。

另一件代表作是藏於臺北故宮博物院的《清溪漁隱圖》卷,圖中繪 溪水由山間急流而去,雲碓和板橋橫架其上,山坡平緩,河水清幽,一 隱者船頭垂釣。山石以大筆側鋒掃出,樹葉用墨點出,整個畫面水墨淋 漓,一氣呵成,是李唐晚年典型風格。就是這種風格對南宋山水畫產生 了重要影響,形成了南宋山水院體畫派和南宋山水畫風。

李唐的繪畫,上承北宋傳統,下啟南宋畫風,造就了劉松年、馬 遠、夏圭三位標領南宋的山水畫大家。可以說,李唐是兩宋間山水畫的 橋樑,在畫史上的地位是非常重要的。

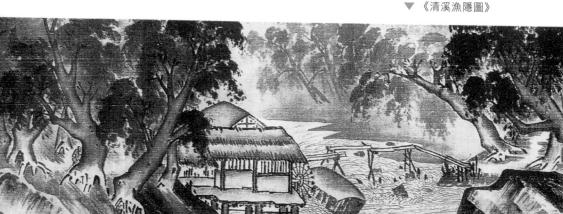

馬遠、夏幸

—— 剛勁雄健 透逸淋漓

南宋院體山水李唐是開創者,他把北宋末年已有水墨蒼勁之氣的小 斧劈皴,發展成大斧劈皴,影響了南宋四大家中的劉松年、馬遠、夏 圭。而其中馬遠和夏圭,把李唐的水墨蒼勁發展為水墨剛勁而標領時 代。首先把李唐畫風向前推進一步的是馬遠。

馬遠(1160~1225),字遙父,號欽山,祖籍河中(今山西永 濟),生長在錢塘(杭州)。他的生卒和經歷很難考證,大約在南宋光 宗、寧宗時期(1190~1224)任畫院待詔。

馬遠出身於繪畫世家,其曾祖馬賁即是徽宗時的畫院待詔;祖父馬 興祖是南宋紹興年間的書院待詔;父親馬世榮善花鳥、人物、山水,紹 興年間任職待詔。馬遠淵源家學,並努力向書院前輩學習,特別是吸收 了李唐豪放蒼勁的畫風,使自己的作品日臻完善。馬遠師法李唐,也以 水墨斧劈皴書山石。他的斧劈皴不用李唐寬短斧劈皴,而是採用一劈到 底,拉長用筆;要不就是用細短斧劈,縮短用筆。他的皴法有些像現代 寬鉛筆或是油畫筆畫出的筆觸,這種筆觸非常適合上明暗調子。而馬遠 的皴法,也是追求體面關係、塑造立體空間。

為了配合山石體面,馬遠的染法是順山石皴法方向量染,山石用墨 是上濃下淡,用筆是上緊下鬆,把山石三個面的立體關係交代清楚。這 也是馬遠區別於他人的造型技巧。

現藏於北京故宮博物院的《踏歌圖》,是馬遠山水畫藝術水準的集 中體現。圖中描寫陽春時節,農民在田隴溪橋間的歌舞歡樂,遠處幾座 危峰突兀聳立,隱隱松林間有殿閣樓宇;近處岩石崚嶒、高柳當空,一 派錦繡山色。

馬遠此畫的畫面構圖,和李唐在畫面中間聳立主峰不同,而是「讓開大路、占領兩廂」,主峰偏側於畫幅兩邊,少了幾分穩重,多了幾分輕盈,這就是所謂馬遠「門字」構圖法。

《踏歌圖》中,兩岩主峰峭然挺拔,如立劍刺天,撐起了一面,右側有三兩遠峰和此呼應,左側直聳的劍峰邊,一弧線山巒引出畫面;下首巨石以長條斧劈皴,皴出山石體面。用筆大刀闊斧,毫不遲疑,整塊巨石弧線朝下,更加襯托出上面劍峰上升聳峻之勢。山石最下首,畫一橫向走勢的田埂托住整個畫面,上繪一行六人各具姿態,後面四人已醉態十足,中景林木掩映間有廓字樓閣,示幾人是從城中酣飲而歸。

整個畫面呈上下兩部分,似有割裂之感;作者在右側繪出一樹高柳,把畫面巧妙地連接在一起,形成一個融合的整體,為了與山勢方折相協調,樹木也多作直線曲折。《踏歌圖》可以稱的上是馬遠匠心獨運的佳作。

馬遠又工畫水,現存他的《水圖》共十二幅,用各種筆法,勾勒出 盤旋、迂迴、洶湧、逆流、激盪等江、河、湖、海的水勢,畫得惟妙惟 肖,生動感人。

在花鳥方面,馬遠將山水畫法和山水環境引入花鳥畫,使花鳥畫境界擴大。現存北京故宮博物院的《梅石溪鳧圖》可為馬遠花鳥畫之代表,圖中繪峭壁岩間,梅花出岩綻放,點醒時令季節;一池溪水中一群野鴨安閒浮泛,有的相互嬉戲,有的沒水覓食,動態各殊、形象生動,使人對自然生命的憐愛油然而生。整個畫面布局別致,擺脫了院體花鳥畫一味追求象徵、裝飾,而注意營造真實境界給人的美好感受,把山水

◀ 馬遠《踏歌圖》

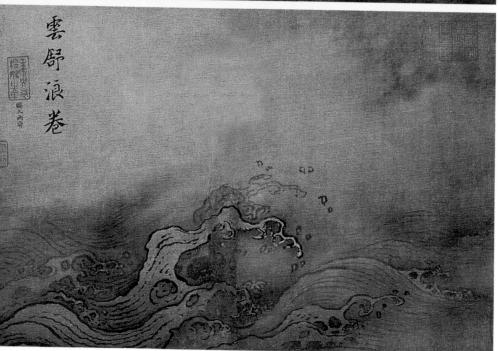

▲ 馬遠《水圖》(之一) 馬遠《水圖》(之二)

畫的無限空間靈活運用於花鳥畫,給人以身臨其境的感覺。

南宋山水自李唐開創以來,水墨蒼勁已成為南宋畫家的追求,而到 馬遠、夏圭,便發展成了水墨剛勁之風。馬遠追求簡約、剛勁、雄健, 而夏圭追求清剛、透逸和水墨淋漓; 這樣, 李唐、馬遠、夏圭就構成了 「一體兩翼」之勢,完成了代表南宋山水畫風的構建並稱「馬夏」。

夏圭,生卒年不詳,字禹玉,錢塘人,南宋寧宗年間 (1195~1224)的書院待詔。他任待詔職比馬遠略晚,據周密《武林舊 事》記載,御前畫院十人,夏圭即居其一,與馬遠等同受優待。與李 唐、劉松年、馬遠合稱「宋四家」。

夏圭的山水畫,在藝術風格和表現技法上,和馬遠有著共同的追 求,都是李唐水墨蒼勁一派。只是夏圭偏好用長卷橫幅的形式表現出江 南秀色。

《山水十二景》是夏圭的代表作品,現存於美國納爾遜·艾京斯美 術館。該長卷描寫自早晨到晚暮的江邊十二種不同景致,單獨成幅,又 可連成整幅來觀賞。

現存卷末四段,以高度概括的藝術手法,表現了江南山色空濛的詩 情畫意。「煙堤晚泊」一段,近景用簡約之筆勾出山坡輪廓,用濕筆掃 出明暗層次;江邊棧道之上,有擔夫蹣跚而行;在暮煙籠罩的江村岸 邊,幾艘桅船停靠。

夏圭除了擅長以用墨為主的畫風外,還擅長一種以用筆為主的畫 風。其代表作為臺北故宮博物院所藏之《溪山清遠圖》卷和北京故宮博 物院所藏之《雪堂客話圖》。兩圖都是以筆皴為主,潑墨為輔,或者以 筆、墨混雜的「拖泥帶水皴」為之。畫面變化複雜,線、面、乾、濕互 用,用皴方法也豐富,藝術表現力極強。

在山水畫構圖方面,夏圭和馬遠有一個共同特點,就是愛用近景占去畫面的一角,畫出近景山石的一半,另一半引出畫面,也把觀者的視線引出畫面,給人以更宏大的想像空間。學界稱這種構圖法為「馬一角、夏半邊」。

南宋山水畫,由北宋遠取山勢的「可行」、「可望」,發展到近景取勢的「可遊」、「可居」,由遠視到近觀。這種取景方式,最前面的山岩只能畫出局部或者整體的一半。為了近景取勢,馬遠、夏圭經常在畫中採取不畫山頂和山腳的辦法,也就是「去兩頭、取中間」的構圖方

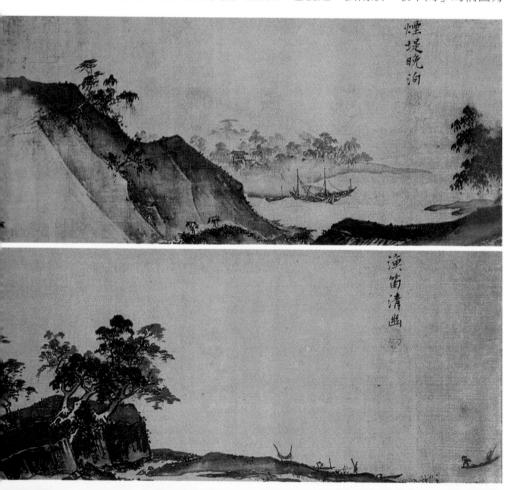

式。

雖然馬遠、夏圭在整體 上畫風的差別不是很大,但 由個人心境作為觀察便可發 現,馬遠用筆剛勁而偏於外 露,夏圭用筆剛勁而趨於含 蓄;馬遠注重山石的體面轉 折,夏圭注重山石的前後層

次;馬遠用筆嚴整以「染」

▲ 夏圭《雪堂客畫圖》

為主,夏圭用筆蒼茫以「潑」為主;馬遠皴法單純,夏圭皴法變化多端;馬遠多恪守李唐晚年畫風,夏圭多著意李唐早期風格。

總而言之,馬遠、夏圭在李唐之「體」上追求相同,但在「兩翼」 上是有所差別的;而這「一體兩翼」,正像展翅飛翔的雄鷹,翱翔在藝 術的天空上。

拖泥帶水皴

中國山水畫成圖方式,大多是先勾輪廓,然後在皴、擦、點、染,最後完成全圖,作畫程序并然。到了夏圭時,打破了「皴、擦、點、染」的作畫程序,而是在畫一塊石頭上,連勾加潑、連皴帶點,一氣呵成,具有很強的視覺效果和表現力。「拖泥帶水皴」的創立,使中國山水畫皴法系統更加完善,它不僅對南宋院體有所影響,而且對後世「文人畫」的表現手法影響更大。在以後的「文人畫」裏,不僅山水畫中運用「拖泥帶水皴」,而且在人物畫、花鳥畫中也廣泛採用。

- 夏圭《山水十二景·煙堤晚泊》
- 夏圭《山水十二景·漁笛清幽》

梁楷、法常

一 文禪結合 禪機盡願

中國人物畫由線到色、由講究「描法」到講究「筆法」,再由「筆 法」到「墨法」,最後筆墨結合,是一個連續的發展過程。這個過程也 是人物畫發展成熟的過程,更重要的是審美情趣的變化。美學的變化往 往是哲學的變化,而繪畫的變化往往是美學上的變化。

中國繪畫由崇尚色彩發展到崇尚水墨,就是一個美學上的趣味轉 變。促使這種轉變的產生,主要是由文人熱衷於繪事。「文人書」的成 熟,使中國畫發展方向改變,支流變主流,最後「反客為主」成為中國 繪畫的代表。

唐代佛教禪宗開始深入人心,尤其文人受其影響更大,與禪師相往 來已成風氣,文人畫家更易從「禪畫」中獲得玄機,並運用於「文人 畫」中。文人畫家改變了中國畫,禪師改變了文人畫家;最後「文禪」 結合,完成了中國繪畫向水墨寫意的轉變。

以禪學為主要題材的禪畫,早在五代時的貫休、石恪已有所創建, 構建了禪畫的基本樣式,指明了禪畫的發展方向。禪畫的發展和文人書 的發展相伴隨,雖然文人畫已成主流時,禪畫仍處於暗流之中綿綿不 斷,到了南宋中期以後,外族侵擾,國運不祚,人心徊徨,這樣的轉變 直接影響到南宋畫壇,人物畫開始式微,而禪宗繪畫這時卻日就月將, 更進一步,發展到了極盛階段,出現了許多禪宗書師。這其中尤以梁 楷、法常為代表。

梁楷,生卒年不詳,東平(今山東)人。寧宗嘉泰年間 (1201~1204)的畫院待詔。他生性狂妄,放浪形骸,常常縱酒度日,

世人稱為「梁瘋子」。與他來往的人多為叢林僧眾。後來,寧宗惜其有 才,賜予金帶之榮,可他卻無法融入皇家差役以及拘束感,不接受金 帶,將其掛於院中,飄然而去,遁入禪林澼世不出了。

梁楷擅書道釋人物,也書山水及花鳥,起初師法賈師古,有「描寫 飄逸,青渦於藍」之評。而曹師古則是學北宋李公麟的,因此,梁楷早 期的書法,也受了李公麟一定的影響。但他在繪畫上的成就,主要是繼 承五代貫休、石恪的水墨寫意畫。

五代石恪已開料筆寫意之風,創立了寫意風節,然而他的粗筆寫意 只建立了「寫意體格」,衣紋和形體輪廓只寫大意,用筆也是「隨意」

> 而行,並不是跟形體走;用墨是大筆平 塗,缺少「水墨量彰」的效果。

> 這種粗糕、不說明結構、,缺少筆 墨難度的畫法,可以說是石恪開創的 「體格」。梁楷就在這種「體格」的基 礎上,朝用筆及用墨的方向細部發展, 讓道釋人物畫既可往細處走,也可往粗 處走。

> 在人物的用墨上,梁楷發展了潑墨 書,他的潑墨並不無的放矢,而是粗中 有細、細中有粗,筆墨既說明結構,也 說明形體。現藏於臺北故宮博物院的 《潑墨仙人圖》可為代表。

■ 梁楷《潑墨仙人圖》

圖中仙人衣著用大筆沒骨潑黑掃 出,用筆依人體結構而行,墨色順勢 從濃變淡、從緊變鬆、從濕變乾;衣 袍對襟以兩三筆寫成,把腹胸留出; 頭部以塊面到額頭轉而成線,形成 「面」、「線」對比;面部以濃墨簡 約勾出,嘴周圍以淡乾墨寫出;上 衣、褲管至草履看似一氣呵成,卻有 筆勢墨韻的微妙變化,形體結構亦交 代分明;腰間絲帶以幾撇寫成,捆住 腰間,也捆住了略有鬆散的筆墨,可 謂提神之筆。整個書面渾然天成,有 如神助。

梁楷就是以石恪為格,朝用墨 粗放的方向發展了一步,使筆觸達

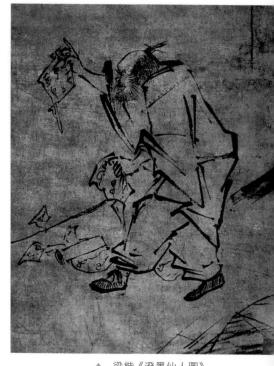

▲ 梁楷《潑墨仙人圖》

到了既是筆又是墨、既表形又表體,從石恪那空泛的筆墨中走出,使中 國畫筆墨語言更加豐富。

在用筆上,梁楷把石恪畫風發展成用筆蒼勁之格,並創「折蘆 描」,成為人物畫「十八描」的組成部分。藏於日本的《六祖撕經圖》 是以用筆為主的代表作。圖中繪提倡「頓悟」的禪宗「六祖」正奮力撕 扯經文,沒畫正面,卻能感覺到「六祖」對經紙的嬉笑嘲弄,整個身體 用轉折頓挫有力的「折蘆描」揮就,用筆起運頓收,直取書意;身體動 態結構亦多有留意,衣紋走勢和撕扯動作非常協調。在一揮而就中,卻 能同時注意到各方面細節,若沒有「成竹在胸」之氣概,是無論如何也 完成不了的。

這是梁楷以石恪為格,朝用筆細緻的方向前進了一步,使用筆形與 質兼顧,筆和結構絲絲緊扣。透過梁楷的用筆,使我們體會出中國畫是 以氣貫筆、寫意而出。

在南宋末年,把梁楷用墨和用筆兩種畫風集中表現的,當屬禮宗畫 師法常。

法常(約1207~1291),號牧 溪,俗姓李,蜀(四川)人,年輕時 曾中舉人,紹定四年(1231年)外 族侵擾, 他隨難民至杭州。因不滿朝 政的腐敗出家為僧,遂受禪林藝風影 響而作禪畫。寶祐四年後,因得罪奸 臣曹似道,而漕受追捕,隱姓埋名於 「越之丘氏家」,直到南宋滅亡,才 敢露面,是一剛性之僧。

法常的繪畫,繼承了石恪、梁楷 的水墨寫意傳統,在注重用筆、用墨 的同時,也吸收了院體畫風,變色彩 為水墨,題材也多為院體內容,但比 院體格高意遠。他在人物畫中, 把梁 楷「折蘆描」之方折變為圓轉,以用 筆勾勒人物,用墨皴染環境背景。

現存於日本的《羅漢圖》可以代 表這種風格。圖中繪一位乞丐般的 羅漢閉目打坐於石間,面部清苦,

▲ 法常《羅漢圖》

身後有一巨蟒纏繞周邊,張口 吐鬚,用極險之境襯托羅漢已 入禪定的境界。人物以曲筆勾 出,按照羅漢坐姿布置衣紋走 向有疏有密,似乎透過衣紋可 以感覺到禪定呼吸的節奏;背 景用粗筆皴、擦、點、染,畫 出山岩、樹木、雲霧,給予人 以超然絕世的感覺,把禪定氣 氛襯托出來。

法常融合梁楷和院體畫 風,使自己的繪畫多了幾分含 蓄和細潤,而用這種方式非常 適合作為花鳥畫的技巧。在法 常的繪畫中,除人物外,也有 許多花鳥題材,花鳥畫多是以 富麗色彩和裝飾性取勝,他卻 刪其繁複而以水墨揮灑,在 點、線、面中隱藏著禪機,使 花鳥畫品格升高、意趣加深。

藏於日本的《松樹八哥》 以酣暢的筆墨寫出鳥身,好像 略不經意而又極其巧妙地在鳥

▲ 法常《松樹八哥圖》

的頭部留出一點空白,輕筆點出鳥眼,又在背部留出白羽,和眼睛相呼 應。鳥立老松之上,古藤繞樹,松針淡墨掃出,一顆松果掛枝。也許是 作者透過一果一鳥,表現出對生命萬物的感悟,畫面禪味十足。

法常的作品國內極少,但在日本卻名望極高,被日本稱為「畫道的 大恩人」。日本的聖一國師在中國時和法常結為同門弟兄,回國時,攜 去法常作品,現在還保存於日本東京大德寺內。

梁楷、法常的水墨寫意畫,承接石恪衣缽而有所發展,開闢了寫意 畫的新境界,把禪宗繪畫發展到了高峰;「文人畫」全面吸收了禪宗寫 意畫的精華,使「文人畫」又向前發展了實質性的一步,加快了中國繪 畫的發展進程。至此,禪宗寫意畫也完成了自己的使命,匯入到「文人 畫」發展的河流中,這也是佛教禪宗完全中國化,而成為中國文化組成 部分的結果。

趙孟堅

— 婀娜清雅 高潔白在

南宋末年,金人和蒙人大敵壓境,宋軍抵禦不力。這是一個考驗人 格、氣節的時期,因此,許多文人士大夫見國勢已去,復國無望,心緒 惶然,但他們絕不投降,而是互相鼓勵,有些畫家藉松、竹、梅「歲寒 三友」以表情志, 抒寫胸懷。

在中國畫中,松、竹、梅是常被表現的題材;而在「文人畫」中, 松、竹、梅被稱之為「歲寒三友」,取松、竹、梅都可傲凌風雪,不畏 霜寒之特徵,表現人格品質和氣節。

早在唐代吳道子時,松樹就常被畫在壁障之上,後世畫家多在山水 畫中運用,也有單獨畫松成幅;竹子寓意堅貞不屈,在北宋文同時已常 用為題材,成為文人畫家筆底「常客」;梅花在兩宋時期,楊無咎成就 斐然,後世畫梅能手也層出不窮。而把松、竹、梅常畫在一起,創「歳 寒三友」之格的是趙孟堅。

趙孟堅(1199~1267),字子固,號蠡齋居 士,宋宗室,嘉興海鹽(今浙江)人。由於他這 一支與南宋皇室的關係已很疏遠,所以家境頗為 貧寒。理宗寶慶二年(1226年) 登進士,後歷任 湖州掾、轉運司幕、諸暨知縣。由於他早年孤寒 艱辛的生活經歷,在地方官任上,能體恤民情、 抑制豪強、為民平冤, 替百姓做過一些好事。趙 孟堅學識淵博,能詩文、善書畫。他個性疏闊放 縱,性喜嗜酒,有六朝人的林下之風。

趙孟堅善畫水仙,以及松、竹、梅、蘭,早年愛畫蘭,「酒邊花 下,率以筆硯自隨」。許多人向。許多人向他索畫,他則有求必應,毫 不吝惜。湯垕說他「墨蘭最得其妙,其葉如鐵,花莖亦佳」。他的墨蘭 是受文同畫竹之法影響,以筆墨直接寫出蘭葉、點出蘭花,把蘭葉的翻 捲剛柔和蘭花的婀娜姿態,表現得十分傳神。

現存北京故宮博物院的《墨蘭圖》是他早年所作,圖中繪三、四株 墨蘭迎風搖曳;蘭葉用筆透過提按,把蘭葉的正側翻捲和彈性寫出;以 稍濃之墨點出蘭花,花瓣姿態各異,有如纖細玉手;在蘭草附近點綴雜 草,更顯蘭花「鶴立雞群」。在蘭葉的穿插上,注意了疏密變化,在這 裏已看出,一筆長、二筆短、三筆「破鳳眼」的寫蘭規則,概括了草本 植物的生長規律,後世畫草本花卉,多借鑑蘭葉的穿插方法。《墨蘭 圖》把蘭花的迎風披拂、滿谷幽香的瀟灑姿態,和畫家孤傲的情懷,融 合在一起。

趙孟堅《墨蘭圖》

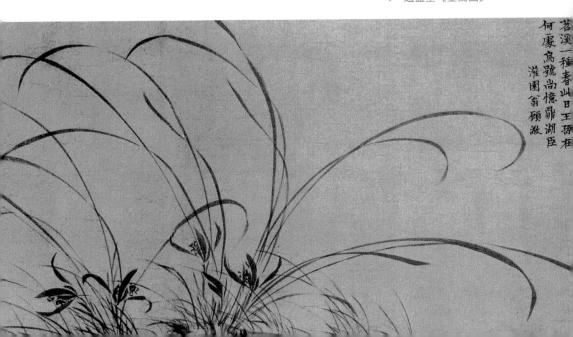

▲ 趙孟堅《歲寒三友圖》

趙孟堅晚年多作梅竹,他墨竹取法文同,而用筆比文同瘦勁,並著 意竹葉的大小、長短變化;他墨梅學楊無咎,而比之更雅逸清瘦,用筆 非常爽利。

從傳世的《歲寒三友圖》中可以見得,趙孟堅所繪的松、竹、梅折枝,以墨竹的黑和松針的灰,襯托出梅花的白。竹葉如刀劍、松葉如鋼針,更表現出梅花的傲骨冰心。整個畫面筆墨秀麗、清絕幽雅,極盡文人雅士之意趣。圖中松、竹、梅的構思,已明確傳達出「歲寒三友」所

表達的剛正、堅貞的氣節。此後,《歲寒三友圖》成為了畫家表達超然 高潔之氣概的固定形式。

《歲寒三友圖》至趙孟堅而成定格,梅、蘭、竹、菊「四君子」畫 的形式中,墨蘭又是趙孟堅所創。趙孟堅除創墨蘭外,還創水墨水仙畫 法,是以雙勾渲染法為之,品格不凡,把水仙的凌波絕塵之情態表現得 非常傳神。

趙孟堅所留給後世的,不僅是畫跡和畫法,更重要的是畫家的品格 和畫中的品格的相容,人們所追求的是他那「意」和「跡」的高度融 合。他對文人畫家的影響更廣,從他那裏真正體現出畫如其人的奧義。

折枝

花鳥畫中的一種重要的表現形式。就是在畫中不畫出花木的全株,只擷 取一部分花枝型態,以少少許、勝多多,雖然折枝一二,卻情趣無窮。

鄭思肖

—— 拙樸蘭薫 自有正氣

在中國繪畫發展史上,大多都是繪畫大師和他們的作品在引發重大 作用,他們的繪畫理論和作品引導後人去探索和研究和學習。當然,還 有一些沒留名字的作品,可以代表時代風貌,如宋代花鳥畫中,有許多 扇面、冊頁就是佚名,但它們對美術發展史上的影響也甚深。

除此以外,還有一些人雖也涉足繪事,但留給後人的主要不是繪書 作品,而是一種思想、一種精神、這些思想和精神一直影響著歷代書 家,引領著他們去為此努力。

在中國繪畫史上,南宋前有兩位這樣的人物,一位是唐代的王維, 另一位是北宋的蘇軾。王維變「青綠勾斫」之法為「水墨渲淡」之格, 並將詩的意境引入繪畫,使其「畫中有詩」,他衝破了色彩的約束,為 「文人畫」發展奠定了基礎;蘇軾是「文人畫」的旗手,他的繪畫寫出 胸中逸氣,他衝破了形的約束「論畫以形似,見與兒童鄰」,以及「胸 有成竹」的理論廣為文人畫家所接受。而在蘇軾之後,又出現了一位對 「文人畫」有著重要作用的人,他就是南宋詩人、畫家鄭思肖。

南宋末年,外族侵境,打破了南宋偏安局面,國勢將去,已成定 局。但在士大夫階層中間卻出現了一大批威武不能屈的愛國文人,鄭思 肖即為其中一員。

鄭思肖(1241~1318),字憶翁,號所南,連江(今福建省)人, 宋太學士,應博學宏詞科。他性情剛介,曾向朝廷獻計抵抗蒙軍南侵, 未被採納。宋朝國亡,他躬田畎畝,隱於寺中,過著孑身一人、辛酸淒 苦的生活。鄭思肖堅決反對元人,終身不仕,坐臥必朝南方,以示不忘 南宋朝,所以自號「所南」,充分表現了他的民族氣節,以及對南宋的 懷念之情。

鄭思肖是文學史上著名的詩人,他的詩,多描寫邊關、沙場壯烈的 勇士,抒發亡國之恨和懷念宋室之情,並熱切希望光復故土、振興華 夏。他在詩中寫道:「縱使聖明過堯舜,畢竟不是真父母。千語萬語只 一語,還我大宋舊疆土!」可見他的愛國精神是非常強烈和真摯的。

在繪畫方面,鄭思肖擅長墨蘭,兼工墨竹。他的墨蘭高度凝練概 括,損之又損揮寫精神,以稍乾之筆,藏鋒起筆向上行筆,在葉的中部 按出「螳螂肚」後,收筆以「鼠尾」出之,蘭根幾筆攢成「鯽魚頭」 形。蘭花輕筆帶出,風情萬種。

從藏於日本大阪市立美術館的《墨蘭圖》卷中,就能體會出這些特 點。圖中,鄭思肖用筆較為粗拙、厚重,蘭花有挺拔壯實之感,和趙孟

鄭思肖《墨蘭圖》

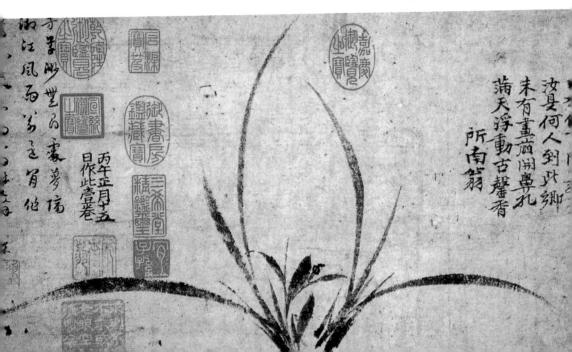

堅爽利秀逸的用筆、蘭葉細長飄飛的形態,是有所區別的。趙孟堅的蘭 花有草之嫌,而鄭思肖的蘭,是純粹的蘭,他抓住的是蘭花獨有的特 徵,既區別於雜草,又區別於禾苗。至此,趙孟堅墨蘭的「交鳳眼」和 鄭思肖墨蘭的「螳螂肚」、「鼠尾」、「鯽魚頭」,成為後世畫蘭的法 式,以致「蘭出鄭趙」之說廣泛流傳於後世。

據說,鄭思肖曾顯畫蘭「純是君子,絕無小人;深山之中,以天為 春」,寄託了他的高雅之情,絕塵之懷。他寫蘭花,常不著土,人問其 故,答曰:「土為番人奪,忍著耶?」亡國之痛難以言表,只好透過幾 叢不著土的蘭花來排遣了。

藉物綠情,本來就是中國繪畫常用的手法,但在鄭思肖之前,大多 都是藉物象徵而已,如桃表壽、鹿表祿、蝙蝠表福等等,都流於表面; 而鄭思肖卻把這種手法引向更深刻的層面,將其人格化,並把君子之 風、君子之氣貫入繪畫,使中國畫和人及人的品格相聯繫。

從此,「畫如其人,人如其畫」為許多畫家所認同,也為中國畫走 向追求個人風格開啟了門徑。可以說,鄭思肖在「文人畫」發展中所起 的作用,並不是他的墨蘭如何絕妙,而是將一種君子氣帶入了「文人 畫」,這成為對一位文人畫家的基本要求,也成為一種批評標準。

「文人畫」自唐代發軔,到南宋末年為止,經過了歷代文人和畫家 的努力,無論從技法到理論、從內容到形式,都已臻完善;而在整個過 程中,王維、蘇軾、鄭思肖起了非常重要的作用。王維的「詩」、蘇軾 的「文」、鄭思肖的「人」,構成了「文人畫」內在的靈魂,以及人 格、修養的境界,也成為文人畫家追求的精神。從鄭思肖以後,「文人 畫」便開始「入主」書壇了。

李 嵩

—— 寫意人物 溫情湧現

人物畫發展到盛中唐時期,在造型的準確、色彩的灩麗、衣紋的布 置上,都達到了空前的高峰,使後人難以逾越;而事情往往是物極必 反,到了顧閎中時,在人物畫中已開始著意突出墨線或墨韻;到北宋時 期,李公麟把墨線獨立而成「白描」,賦予線描以獨立的審美價值;而 到南宋時,人物畫已發展到線條、墨韻並重,色彩退居其次,人物畫在 著色前已基本是獨立的線描水墨畫。即使著色,也不把墨線遮住。

在人物畫表現內容上,由神仙、道釋,到帝王將相,再及賢人達 十,是一個由上而下的漸變過程,而表現生活在最下層的平民百姓,則 是在北宋後期逐漸增加。在市井風俗方面,以張擇端為代表;而人物畫 方面,則是以南宋畫家李嵩為代表。

李嵩(1166~1243),錢塘(今浙江杭州)人,少年時為木工,後 為紹興畫院待詔李從訓養子。李從訓擅畫道釋人物、花鳥,敷彩精妙, 畫藝不凡,是當時很有名望的畫家。李嵩在這樣的條件下,刻苦努力地 研習書藝,進步很快,終於在南宋畫壇名重一時。

李嵩是位多才多藝的畫家,他在人物、山水、花鳥方面都有建樹, 有「能品」之譽。如著名的《花籃圖》,描繪一精美的籐編提籃,盛有 萱草、茶花、蜀葵等各色花卉,鮮嫩嬌艷。李嵩以生命力充沛的線條和 細膩的敷彩手法,忠實地將花的嬌豔、葉的正背、以及籐籃紀錄下來。

李嵩因少年曾是木工,因而對農村生活頗為熟悉,他的繪畫成就也 體現在表現在農村生活題材上。

▲ 李嵩《花籃圖》

在李嵩之前也有畫家繪出農村景致,如牧牛、春耕、紡織等生活場景,但大多追求的是文人雅逸之氣、閒逸之懷;農村生活對李嵩而言,有著主觀的感情和看法,這是一種與莊稼人同甘共苦、哀其所哀、樂其所樂的深切情感。他筆下的農村生活場景,有著濃厚的鄉土氣息,是洗

盡鉛華、脫卻雅逸的本來面目,也是一種 現實主義的寫實。這種現實主義並不是 像西方現實主義那樣,著意於對社會的批 判,而是一種積極的參與生活、品味生活 的方式,甚至是對鄉野生活的熱情嚮往。 這一點在他的代表作品《貨郎圖》中就有 所體現。

《貨郎圖》是一幅橫卷絹本淡彩畫, 現藏於北京故宮博物院。全圖描繪老貨郎 肩負貨擔將至村頭,即刻吸引一群婦孺的

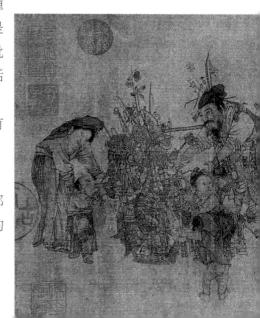

熱鬧場面。圖中的老貨郎身披肩掛,貨擔上家什齊全、琳瑯滿目,刻畫 也很細緻,清晰可辨。有風車、小鼓、葫蘆、鳥籠、花籃等兒童玩具; 有木叉、竹耙等農具;有瓶、缸、碗、杯等生活用品;有瓜果、糕點、 醋等食品。不少物品還標有「誦仙經」、「三百件」、「明風水」、 「雜寫文約」之類的字樣,真像一個流動的「小賣部」。

特別是兒童們,歡呼雀躍著奔向貨擔,有招呼同伴的、有光著屁股 跳的、有拉著母親撒嬌的、有哥倆爭鬥的;那位母親雖哄著孩子,自己 的眼睛卻盯著貨品,盤算著買點什麼;老貨郎一面招呼著孩子,一面搖 著小鼓咚咚作響,以吸引更多的買主。隨著鼓響,一位拖兒帶女的母親 也急急趕來,惟恐貨品被人搶購一空;一隻母狗也帶著幾隻小狗趕來湊 熱鬧,似乎也打算沾點什麼光。《貨郎圖》就是透過渲染氣氛,刻畫人 物神情, 傳達出活生生的生活氣息。

在《貨郎圖》中,可以知道兩株柳樹反映著這個場景是在村頭,而 不是荒郊野外;從婦女和孩子的穿著和神情中,可知她們的居處是富庶

▼ 李嵩《貨郎圖》

之地;從貨郎風塵僕僕的樣子,推測出他走了很遠的路。畫面構圖橫幅 一字展開,作者巧妙地在抱孩子婦女腳下,畫兩個爭鬧的孩子,打破了 一字平行線,使畫面有了起伏和節奏,活躍了畫面。

描寫人物活潑跳躍的場景,若安排不當,會讓人以為貨郎舉家逃荒,或婦人率子追「賊」的感覺,所以,李嵩刻意在畫面的最左側,畫 出一對彎腰朝裏的母子在挑選物品,預示了大家最後將停在貨擔周圍。

擔上的喜鵲站在了畫的最高處,透過撲向貨擔孩子後背的弧線,通向畫幅最下面的兩個孩子,形成一個無形的大弧線,把畫面引向高潮。可以說,《貨郎圖》是李嵩經過「九朽一罷」才得以完成的傑作。

南宋之前的人物畫,衣紋線條都很匀細,表現貴族綢袍很協調,表 現農村衣著就不合時宜了。因而,李唐加強了線的頓挫和衣紋穿插的隨 意性,使其適合鄉下的衣著,不失泥土氣息,這是內容決定形式的典 範;同時,李嵩也將以前衣紋「用描」轉變成了「用筆」,著色也是水 墨淡彩,這都為寫意人物奠定了基礎。

現在許多人物畫,大多都在畫中擺弄姿勢,朝觀眾擠眉弄眼,總有別人圍觀的感覺,或者拍照的感覺,而這些在李嵩的畫中是找不到的,他的作品營造的是「無人化境」,是一張真正有意義的作品,而不是做作的作品,這一點是值得人物畫家們三思的,這也是《貨郎圖》存在的真正意義和價值。

九朽一罷

古代畫家構圖時先用山炭起稿,而後經反覆修改,稱為「九朽」;待 定稿時,則以淡墨描繪,再拭去木炭的痕跡,則稱為「一罷」。(宋·鄭椿 《畫繼》卷三·巖穴上士)

趙伯駒、趙伯驌

—— 青綠山水中的富貴之氣

唐代是繼漢代以後,中國社會發展的又一高峰,一統天下的泱泱大 國,各方面充滿著朝氣。佛教美術的傳入,也帶來了西方濃豔的色彩, 西北的少數民族對色彩也情有獨鐘,皇族貴胄更是喜愛美麗的顏色,而 這種喜好在二李的青綠山水中發揮到了極致,創造了光芒四射的「金碧 山水」。但在「二李」之後,擅長青綠山水者不多,也許是因為他們那 富麗堂皇的色彩後人很難跨越;也或許是那種海外仙山之類的虛構,不 再被人們所喜好,而將興趣轉向畫真山真水的作品。

到了宋代,朝綱上下是輕武重文,更加有漢族之國風。在繪畫方 面,山水、花鳥全面成熟,尤其山水畫在水墨領域的拓展,改變了人們 的審美趣味;也可能是王維「水墨渲淡」畫風的出現,將「二李」畫 風擠出了畫壇軌道。「文人畫」也在此時發展壯大,又把水墨延伸至花 息、人物,在整個繪畫舞臺上,水墨畫開始扮演著主角。

「二李」的青綠山水,在技法方面,只有勾斫之法,用筆力度還局 限於「描」的程度上;山的輪廓只有一個空架,內部缺少各種皴法的充 實;山體轉折生硬,畫面效果還停留在裝飾上。而到了南宋趙伯駒、趙 伯驌兄弟時,才又一次將青綠山水推上一個新臺階、新境界。

趙伯駒(約1120~1170),字千里,宋太祖七世孫,官至浙東路兵 馬鈐轄。趙伯驌(1124~1182),字希遠,伯駒弟,歷任浙西安撫司幹 官,兵馬鈐轄,乾道六年假泉州觀察使,七年出使全國,九年升提舉宮 觀,是一位在政治上很活躍的人。

- 二趙的繪畫涉獵很廣,人物、花果、翎毛、竹石均能,而尤以青綠山水畫擅長。歷來論青綠山水,總是將二趙與二李相提並論,二李父子是唐朝宗室,二趙則為宋朝皇族,富麗堂皇的色彩,和皇家宮廷的情調或許是發展青綠山水畫風的重要背景。但同為宮廷內的青綠山水,兩個朝代的趣味是有別的。
- 二趙是在繼承二李的基礎上有所創新,他們在總體上保持住青綠山水的特點,而將水墨山水畫和「文人畫」的理論引入其中,充而實之。他們在青綠山水的畫中,借鑑了水墨山水畫中的皴、擦、點、染,使塑造方法和畫面更加豐富多變。改變了二李山水中,只有勾、描的單調局面,在他們的畫中已經有了墨韻神采。從二李的色彩控制墨色,發展到以墨色控制色彩;從二李的在色彩中求對比,發展到在墨韻中追求色彩的變化;從二李的以色打底,發展到以墨打底;從二李的北派單一畫法,發展到南、北派二法合一。他們將文人的雅逸之氣,傾注於青綠山水畫中,使青綠山水「舊貌換新顏」。

雖然二趙都是青綠山水的完善者,但兄弟兩人的風格趣味卻是有所 不同的,在整體面貌上,趙伯駒偏於李昭道,趙伯驌則偏向南派水墨。

趙伯駒的壽命不長,傳世作品非常少,世上流傳畫跡多為托名而作。傳為趙伯駒的《江山秋色圖》卷,現藏故宮博物院。圖中繪重巒疊嶂、群峰起伏、煙霧繚繞、溪水盤山,其間掩映山莊院落、亭臺樓閣、車馬舟橋,行人徜徉於其間。山間、水濱桃花綻放、山茶盛開,應是一片江南春色。

畫面以略有頓挫之筆勾勒山石,以淡墨皴擦出陰陽向背,用筆和山岩的結構走向緊密結合,山岩的形體轉折比二李的山岩有明顯的進步,筆不

▲ 趙伯駒《江山秋色圖》(局部)

妄下;在墨色上,以花青、赭石打底,最後施以石綠、石青,在色彩悅目 的同時儘量保留墨韻,以控制住色彩,不使色彩充滿「火氣」,而有溫潤 之氣;畫中的樹木、竹林等點景之物,均按「文人畫」情調安排。

青綠山水畫發展到趙伯駒階段,成為在不著色之前,就是一幅完整的 淡墨山水畫,著色或不著色都可獨立欣賞。這一步的完成是一個非常重要 的階段,他為已發展到極端地步的青綠山水,重新開闢出一條發展道路。

趙伯駒的畫風偏向於李昭道的風格,而趙伯驌的畫風傾向於南派山

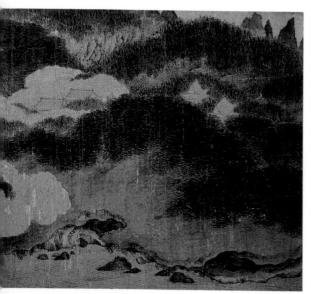

水,實際上是代表了青綠山水畫 後期發展的兩個階段。趙伯駒階 段是為青綠山水的再發展開拓了 前進的道路,以及多種可能的發 展方向。而他們這個階段的成 就,也和山水之變成於小李的規 律一樣,是成於小趙。

趙伯驌是在其兄的基礎上, 將「文人畫」的具體畫法和蕭散 高邁的文人之氣,直接引入青

◀ 趙伯驌《萬松金闕圖》(局部)

綠山水畫中,使青綠山水的畫貌完全改變,他是在努力尋找青綠山水和 「文人書」的結合點。

現藏於北京故宮博物院的《萬松金闕圖》,足可以代表趙伯驌的藝 術成就。

圖中描繪了月夜之中南宋宮闕外的自然景色,一輪明月,海天一 色,幾羽翔鶴鳴唳而過,更顯山色幽靜。在白雲綠翠間,掩以宮闕廊 橋,一泓溪水匯入江河,幾株碧桃爛漫山間。圖中的用筆已改變北派勾 斫之法,而以富於變化的溫潤之筆勾寫樹石,同時,山岩的線色和宮闕 的線色形成呼應關係,成為畫面「亮點」。溪水以線勾出,和山上的點 形成了對比。雖然還保留著青綠山水的基本特點,但水墨之氣十足。

明代董其昌把青綠山水列為北宗,並不推崇北宗的創作,但在他看 了二趙的畫作後,也不得不讚歎說:「李昭道一派,為趙伯駒、伯驌, 精工之極,又有士氣。」這足以證明二趙的青綠山水,在另一種境界層 面上和「文人書」息息相關。

在趙伯駒、趙伯驌兄弟的努力下,終於使北派青綠山水的與南宗水 墨山水畫派相融合,為後世「文人山水畫」借鑑、吸收青綠山水畫法, 以及對青綠山水畫的持續發展,產生相當重要的作用。

錢 選

寄情書畫轉化悲憶之情

在中國歷史上,少數民族多次企圖入主中原,但他們只能在某個時 期占據少數河山,對國人文化與習慣太來了不少衝擊。

如唐朝時,國人南渡,把本來盛於北方的筆、墨、紙、硯技術,帶 到了安徽等南方諸地,在那裏廣為流傳,南宋覆滅後,元朝成為第一個 統治全國的少數民族政權。元朝的建立,在社會政治、經濟、文 化、 心理等各方面,帶來了全面衝擊。這對元朝人,尤其是知識分子階層來 說,是難以承受的。而元朝對南方漢族保持著歧視政策,甚至把知識分 子列為娼丐之間的地位,使他們悲憤交加。

人格的「擠壓」,仕途的絕望,使文人們更容易把心中鬱悶之情寄 於藝術,企圖在藝術中「證明」自己的存在、張揚自己的個性。元代的 錢選,就是這其中的一位。

錢選(約1239~1299後),字舜舉,號玉潭,別號雪溪翁,他原是 南宋的鄉貢進士,博學多藝,精音律、善詩書。與趙孟頫等同稱「吳興 八俊」。

宋亡後,趙孟頫等人被元朝委以要職,只有錢選「勵志恥做黃金 奴」,不肯出仕元朝。在入元的文人中,錢選與其他人所不同的是,既 不合作,也不與當朝正面衝突,就像他在詩中所說:「不管六朝興廢 事,一樽且向畫圖開」、「我亦閒中消日月,幽林深處聽潺湲」,這一 點和鄭思肖的激昂憤世是不同的。

錢選在繪畫方面是一位全才,人物、山水、花鳥無所不能,畫風以 「精巧工致」的「士氣」著稱。關於「士氣」、「隸體」,有人說就是 「文人畫」,或「士夫」畫的畫。這樣回答可說對,也可說不對;因為,會飛的不一定是鳥,會遊的不一定是魚。從表面上看,「文人畫」和「士夫畫」的確很像,但實際上,「士夫畫」和「文人畫」是有很大區別的。

能畫「士夫畫」者,便能畫「文人畫」;能畫「文人畫」者,卻不 能畫「士夫畫」。

能畫「士夫畫」的人應具備三個條件:首先一定是文人,無論在人格、氣節、文采上,都有一定的名望;第二是有官職,是社會意識形態的影響者或是政權的執行者,即所謂「隸」者;第三是在繪畫方面經過專門訓練、具備專業水準。嚴格來講,是三者缺一不可。而能畫「文人畫」的人,只要他是文人,三者居其一二便可,繪畫專業水準可高可低。

「士夫畫」弄不好會「匠氣」,「文人畫」弄不好會「俗氣」。 「匠氣」是水準尚可,但畫不好;「俗氣」是弄雅不成反為俗。從更深 一層內在意蘊來看,是欠缺胸襟和眼界。「士夫畫」者,是國家機器運 轉的一部分,心胸境界非一般文人可比,而文人畫家把「士氣」作為他 們追求的理想境界。

▼ 《花鳥圖卷》(之一)

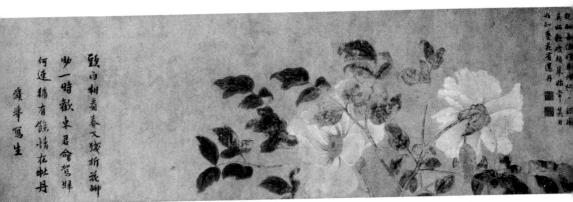

在錢選的繪畫中,他所追求的是內在情感透過技法諸要素,和表現題材的物理情態緊密融合。在收藏於上海博物館的《浮玉山居圖》卷和存於北京故宮博物院的《山居圖》卷中,這兩幅圖均屬於青綠山水系統,然而,卻絲毫沒有青綠山水的富麗色彩,而傳達出幽遠、靜謐、雅致文秀之氣,即「士夫之氣」或「士氣」。山石以勾染為主,皴擦都順輪廓線走,絕不破壞規整肅雅的氣氛;山體層次朗然,在整體景致中流露出幽深而耐人尋味的意境。

吳興八俊

宋末元初傑出的畫家、書法家、詩人,錢選、趙孟頫、王子中、牟應 龍、肖子中、陳天逸、陳仲信、姚式並稱「吳興八俊」,錢選為「吳興八 俊」之首。

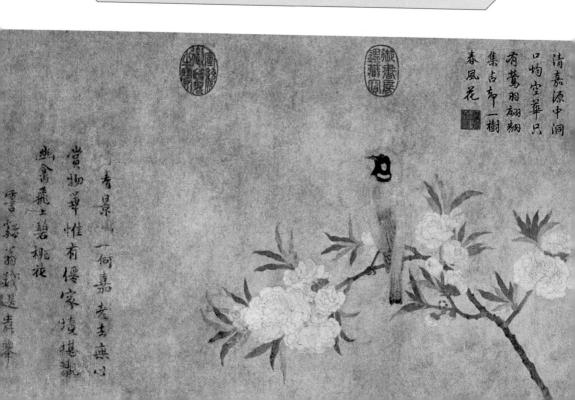

他的山水學趙伯駒、趙令穰,兩人雖屬青綠山水畫家,但經「改 造」,他們筆下的青綠山水,已引進了諸多的「文人畫」因素;而在錢 選的畫中,又引進了「士夫畫」的要素,使其面貌完全和傳統的青綠山 水拉開了距離。

在花鳥方面,他師學趙昌。藏於天津藝術博物館的那幅《花鳥圖 卷》,可說是錢選花鳥畫風格的代表作。圖中繪白牡丹、白碧桃小鳥、 白梅花等春天應時花卉,均以淡墨勾勒,極精巧工細,設色也很清麗文 雅,物理情態十分傳神,可謂「生意浮動」。

對於錢選的畫,我們很難說他畫的是「寫意畫」,還是「工筆 畫」。但是在他的畫中,的確能傳達出迥於「文人畫」的意氣,那就是 「士夫畫」中的「士氣」。而這「士氣」對元代大畫家趙孟頫和後世的 文人書家,有著深遠的影響。

《花鳥圖卷》(之一)

趙孟頫

—— 為文人畫開啟新途徑

中國畫自唐代王維開始,變勾斫之法為「水墨渲淡」,並將詩意引 入畫中,使水墨獨立於色彩,使詩與畫相結合,開「文人畫」之先河; 到了宋代的蘇軾,在繪畫中宣導不以形似論高低,使中國畫衝破了形的 束縛;米芾、文同、楊無咎、梁楷、法常、趙孟堅、鄭思肖等,在「文 人畫」道路上進行了各種探索,努力為「文人畫」尋找出路。然而中國 繪畫在南宋前,雖然有眾多「文化精英」在鼓吹「文人畫」,但仍沒改 變宮廷畫風引導繪畫主流的局面,被認為是文人之餘事和「墨戲」。

到了元代,由於國運不祚,畫道轉折,「文人畫」終於以迅猛之 勢,成為中國繪畫的主流,登上了歷史的舞臺。而促使「文人畫」邁出 這關鍵一步的人,就是元代書畫家趙孟頫。

趙孟頫(1254~1322),字子昂,號松雪道人,諡文敏,與畫家錢 選等,並稱「吳興八俊」。他出身趙宋皇族,十一歲時父親去世,趙孟 頫由母親丘氏撫養、教育;二十歲時中試國子監,出任真州司戶參軍。 南宋滅亡後,回鄉閒居十年。這期間,苦讀經史、勤習書畫,常與錢選 研究書畫之道,得益厞淺。

元二十三年(1286年),程巨夫奉元世祖之命,趙孟頫應召到了大 都,授兵部郎中,後官至翰林學士承旨。在大都期間,曾協助元世祖罷 黜權奸桑哥。他關心教育、興辦學校,做了許多好事,被時人所稱頌。

趙孟頫在藝術上可謂全才,他擅詩文,精音律和鑑古,書法、繪畫 在元代引領風騷,他是以文人身分涉入繪事,但他和一般文人畫家只擅 長單一畫種或只能畫幾種物象有所不同。趙孟頫在繪畫上,不僅山水、

花鳥、人物、動物等題材無所不能,在畫法上,則工筆、寫意、設色、 水墨無所不精。他和錢選一樣,是位「真工實能」的畫家,這成為他率 領文人畫家步入畫道主流的「資本」。

趙孟頫察覺到,中國繪畫到了南宋, 山水畫是多以「斧劈皴」越劈越寬,墨越 潑越多;用筆勁越來越大,畫面越來越 空, 筆墨內在的東西越來越少。而花鳥畫 是線條越來越細,筆力越來越弱;色彩越 來越豔,畫面越來越小,匠氣越來越明 題。[[水的「粗」,使「用筆」本身涵義 被粗筆潑墨所淹沒;花鳥的「細」,使 「用筆」本身價值難以體現。

這些繪畫漸漸走向極端的現象,讓趙 孟頫開出了托古改制的藥方, 把原來從宮 廷情趣出發引導畫風,變為文人的審美情 趣,提倡繼承唐與北宋繪畫精華,重視神 **韶、**追求清雅樸素的畫風。

在藝術主張上他曾強調:「作畫貴有 古意,若無古意,雖工無益。」他認為, 北宋前的繪畫裡,保留著筆墨內在價值和 繪畫的本意,繪畫除了欣賞功能之外,還 有認識功能;用筆除有輪廓功能外,還有 它自身的審美功能。而用筆的內在審美功

《古木竹石圖》▶

能,在書法中最能體現,因此,趙孟頫又進一步提出「書書同法」論。 他曾題詩於《秀石疏林圖》道:

石如飛白木如籀,寫竹還應八法通。若也有人能會此,須知書書本 來同。

書法不僅能幫助畫家注意用筆自身的變化和趣味,而且書法中保留 著繪畫的「正法」,從如何起筆、提筆、按筆、頓筆、藏鋒中,無不體 現著繪畫方法。趙孟頫便發展了他的「古意」說和「書畫同法」論。

從藏於北京故宮博物院的《古木竹石圖》中,就可以觀察到趙孟頫 在他的藝術實踐是與他的藝術主張相結合。圖中繪一玲瓏湖石,石後枯 木直立,一高一矮,中間穿插一小枝,叢竹幽蘭分布湖石兩旁,相映成 趣。枯木與湖石用飛白法,竹葉用古隸體寫出。全圖運筆強調書法用 筆,追求筆墨韻味和趣味,有一氣呵成的感覺。

收藏於臺北故宮博物院的《鵲華秋色圖》,是趙孟頫的山水畫代表 作。圖中描繪濟南郊外的鵲山、華不注山景色。採用董源畫法,以荷葉 皴畫華不注山,以披麻皴畫鵲山。一個山勢峭拔,一個山貌渾厚,兩山 間竹木林立,沙汀蘆渚、水村茅舍盡收眼底,畫題則用樹枝紅葉點醒; 該圖多以乾淡之筆為之,秀雅古拙,是他「古意」說的絕佳印證。

趙孟頫是元代畫壇上最有才華的書畫大家,他為「文人書」的發展 開啟了新的途徑,而他推崇的「古意」和「書畫同法」論理,避免中國 繪畫走向另一個極端而顯乏味,藉著他的為人處事及繪畫技巧上的影響 力,深深影響著後世的畫家。

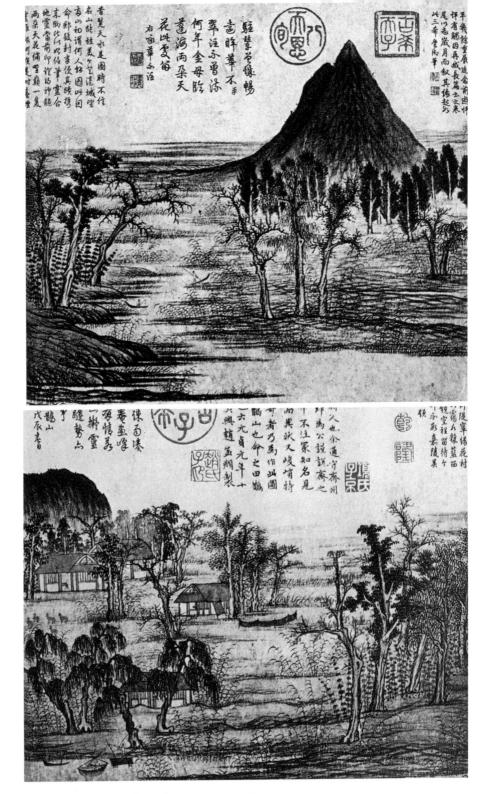

黃 公 望

一 請法皆備的《富春山居圖》

山水畫發展到元代,出現了新的變化,但這新的變化卻是在逆向復古中取得的。元初的趙孟頫以卓絕的膽識,對北宋以前的南北各家、各派山水畫進行了「梳理」和統一,完成了中國畫「自發」尋求筆墨本身價值,到「自覺」尋求筆墨本身價值的發展進程,為中國畫向更高階段發展提供了可能條件;也為後世畫家在此條件下,以個人的方式追求自己的筆墨趣味和個人風格開闢了一條道路。而在這方面變法成熟最早的,就是被稱為「元四家」之首的黃公望。

黄公望(1269~1354),字子久,號大癡,又號一峰,常熟人。黄公望本姓陸,名堅,父母早逝,食無所供。常熟城西有一黃姓老人,九十多歲尚無子女,見其聰穎可愛,立為子嗣。黃公晚年得子,興奮怡然地說:「黃公望子久矣!天賜佳兒,來亢吾宗。」黃公望因此得名。

黃公望少年時苦讀經史,頗有文才。元鍾嗣成《錄鬼簿》載:「公 望之學問,不待文飾,至於天下之事,無所不知,下至薄技小藝,無所 不能。長詞短曲,落筆即成。人皆師尊之,尤能作畫。」他在各方面的 修養,為他在繪畫上的成功打下了基礎。

年輕時,他曾在浙西廉訪司充當書吏,協助張閻辦理錢糧徵收事 宜,不幸獲罪入獄,精神上受到沉重打擊。出獄後,他加入了全真教,

元四家

有一說是指黃公望、王蒙、倪瓚、吳鎮;但也有人認為是趙孟頫、吳鎮、黃公望、王蒙(見明·王世貞《藝苑卮言》),但大多數人是認可第一種說法。

改號「大癡」, 浪跡江湖, 卜算賣畫為生。他一度曾在松江賣卜, 後遊杭州, 因愛其湖光山色, 遂隱居南山筲箕泉。晚年的黃公望常扁舟湖上, 酣飲終日。

黃公望的山水畫在趙孟頫復古理論影響下,繼承了董源、巨然、米 芾等南派山水畫風,並著意注重筆墨本身語言的錘煉,強調了筆墨自身 的獨立價值。

中國繪畫用線方面獨立較早,李公麟的白描已突破輪廓功用,而具有了獨立的審美意義,董源、巨然也賦予皴法用筆以內涵,米芾把點的意義也進行了擴展,但他們對用筆、用墨內在價值的認識還處於「自發」狀態。而到了趙孟頫以後,開始對用筆、用墨的內在價值有了「自覺」認識,但他只是在「文人畫」法式構建上有一個大致框架。到了黃公望的山水畫,他把山水畫的皴、擦、點、染,概括在用筆、用墨中,並對用筆、用墨在形態上給予獨立和強調,再透過皴、擦、點、染形跡中體現出來。

特別是在用「點」方面,在黃公望的畫中,完成了觀念和形態的深化和獨立。「點」的解放和獨立,使中國繪畫獲得了空前的自由。一個

▼《富春山居圖》(局部)

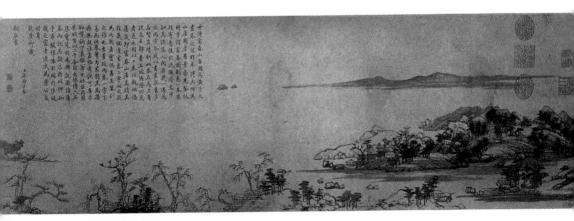

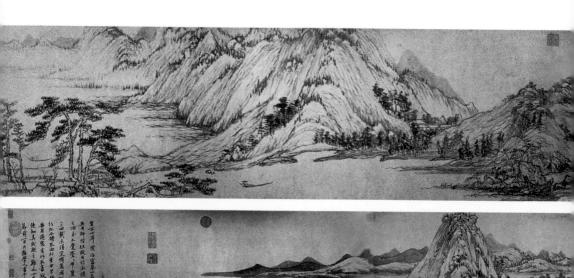

▲ 《富春山居圖》(局部)

墨點,可以認為只是一個單純的墨點,可以是樹、是草、是人、是陰 影、是石頭,也可以表現濃淡乾濕。

代表黃公望在藝術上最高成就的作品,是《富春山居圖》卷。此卷 曾為明代畫家沈周所藏,因丟失後復得,倍加珍愛。後為董其昌所得, 最後傳至吳洪裕,因喜愛過甚,即將瞑目之時,命人「焚以為殉」。其 侄於火中搶出, 惜已燒成兩段, 後段於乾隆十一年流入宮中, 被誤為贗 品,因於前曾有一卷先入清宮,已定為真跡,後得真跡反認真為偽,後 段現藏台北故宮。前段卷經多人輾轉收藏,最後經畫家吳湖帆轉為浙江 省博物館珍藏。

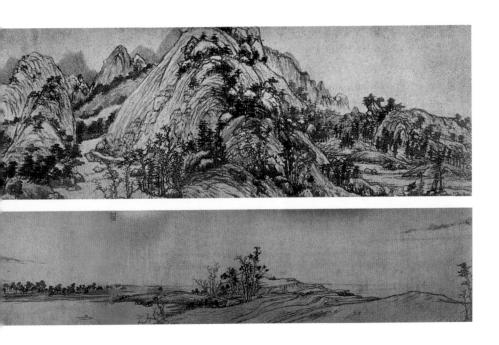

《富春山居圖》是黃公望於至正七年(1347年)應無用禪師之請而 作,歷時數年才告完成。畫面層巒起伏,連綿不斷,坡斜灘淺、江平樹 茂,村居隱沒、舟行江上,一派秀美的富春山色。

該圖畫法以長披麻皴為之,強調線條自身的趣味變化和疏密穿插, 在用筆中已有古篆之法,使皴、擦、染「三位一體」,一切變化和豐富 都融合在用筆中,又在墨中體現用筆;樹木以大小濃淡之「米點」、 「混點」點出一片蒼莽秀潤。

「點」已從米氏雲山的渾渾然中徹底「解放」和「獨立」,一筆下 去,既是「筆」又是「墨」,既是「點」又是「形」,既體現形質,又 體現筆墨自身價值。可以說,黃公望的《富春山居圖》卷,是一幅「諸 法皆備」的傑作。

在元代黃公望以後,「點」法便以新的姿態成為中國繪畫主要的語彙組成部分,從而完善了中國繪畫的構建,也完成了以筆墨表現自然、藉自然表現自己的重大轉變,也使後世畫家在中國畫法式框架中尋找出了一條適合自己的道路,而不必過分依從古人。

明代的王世貞《藝苑卮言》中說:「山水畫至大小李一變也,荊關董巨又一變也,李成、范寬又一變也,劉李馬夏又一變也,大癡、黃鶴又一變也。」而黃公望這最後「一變」,奠定了山水畫的最後法式,完成了「文人畫」入主畫壇的任務,把山水畫的位置排在了中國畫各科之首。黃公望的山水畫影響深遠,在中國美術史上具有劃時代的意義。

筆墨

是中國畫形式構成的主要因素。由於毛筆空間運動的方式和對用筆的形式美的追求,使得中國畫非常注重書法構成的引入。因此,用筆成了中國畫功夫與品味的品評參照。但是,過分強調用筆,會使畫面了無墨韻,缺少變化,而濃淡、乾濕的墨色運用是對用筆的有效補充,在這個意義上來說,筆墨是不分的。筆以立其骨、取其氣,墨以輔其肉、取其韻;筆中含墨,墨從筆出,才是筆墨的要義。

吳鎮

— 運厚華滋透山水

中國繪畫中,人物點景一直在山水畫中占據重要位置,雖然山水畫 早期曾是人物畫的背景,但在山水畫獨立以後,卻一直沒有離開人物 書,儘管在畫中所占位置很小,卻起著點醒山水畫主題的重要作用。

出現在山水環境中的人物點景,在漢代,是軍列戰騎充滿活力地四 處爭戰,不停地跑呀跑,不知將跑向何方,不知何處是他們的故鄉;在 魏晉南北朝時,我們看到人們在四處漁獵弋射、寬襟談玄、吃吃喝喝; 在隋唐時,人們泛舟廣闊的江湖之上,迎來送往、吟詩歌唱,享受著美 好的湖光山色;在北宋時的山水畫中,多是商旅往來,行色匆匆,但腳 步已是放慢了許多;在南宋時的山水畫中,人們還是從家中出來四處走 走,多少澴帶些東西,但已明顯看出他們不敢走得太遠。

而到了元代,人們乾脆待在屋子裡面不往外走了,即使是走動, 也選擇隱蔽安全處。山水畫從「可行」、「可遊」、「可望」、「可 居」,發展到了「可隱」。在元代山水畫中,隱逸題材占據了重要的一 部份,而專以隱逸題材名響於世的畫家就是吳鎮。

吳鎮(1280~1354),字仲圭,號梅花道人,又號梅花庵主,嘉興 魏塘鎮人。他的祖上曾做宋朝官員,居汴梁,後南渡浙江,其父遷居 魏塘,一度曾以賣卜為生。他一生都隱居鄉里,所交朋友多為和尚、道 十、高逸之士,這也許是他多畫隱逸題材的原因所在。吳鎮喜愛梅花, 在自己居所遍植梅樹,以賞梅自樂,自己的「號」也和梅字有關,足以 表明對梅花的喜好程度。

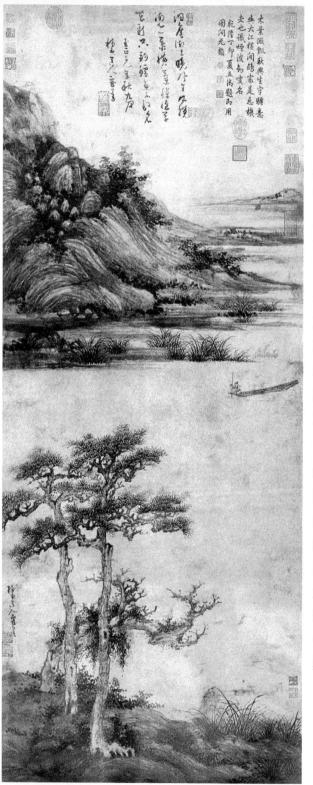

吳鎮人品高潔,作畫寧可不為時人所賞,也絕不隨俗。 據說,吳鎮與畫家盛子昭比鄰 而居,而盛子昭所畫山水特為 眾人所喜,持金求畫者紛至沓 來,反觀吳鎮,則門庭冷落。

吳鎮晚年信佛,給兒子取 名也叫「佛奴」。他生前曾 為自己準備好了墓穴,並立 墓碑,刻自題「梅花和尚之 塔」。元末戰亂,元兵所到之 處,片瓦不留,見此墓碑,誤 為僧塔,得幸無恙。

吳鎮山水師承董源、巨 然,尤其對巨然山水領會頗 深,巨然的山水畫以潤取勝, 是一種「淡墨煙嵐」的風格。 吳鎮將巨然幽淡的墨韻變 幽深的墨韻;並且,秉急 幽深的墨韻;並且,東之 蓋類、黃公望的藝術理念,集中 化,在他的畫面中,以集中的 點、集中的線、集中的樹、

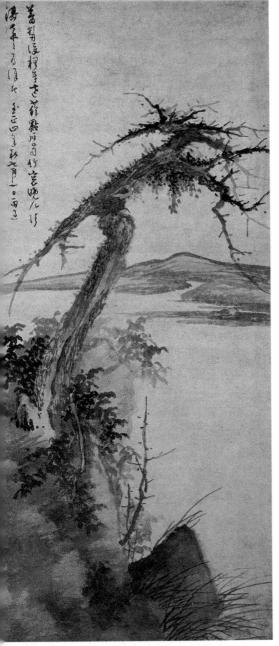

集中的草在相互「說話」,對比節 奏很強,很響亮;他將這些「對比 關係」,很含蓄的藏在畫面的情調 中。他在畫中加大墨的渲染成分, 把畫中物象都隱於墨中, 使畫面增 加了渾厚之氣。

在吳鎮的畫中,我們還可以看 到有馬遠、夏圭的影子。但吳鎮在 用筆上是中鋒取側勢,而不是「臥 鋒直劈」的鋒芒畢露感。他把這些 看似側鋒實則中鋒之筆,也都隱於 渲染之中,將其弱化。

吳鎮把響亮的對比和蒼勁之筆 都隱於濕墨中,再透過濕潤表現蒼 勁,是以濕代乾、以濕取蒼、以潤 取勁。他所披麻皴是直筆交搭,在 層層的皴筆之中留一些「高光」, 遠看類似「飛白」用筆,既能提亮 書面,又能取蒼勁之氣。吳鎮的山 水書難度就在這裏,後世畫家學吳 鎮僅得一「濕」,多為皮毛而已, 難取「蒼潤」之精髓。

《 《 松石圖 》

現藏於臺北故宮博物院的《洞庭漁隱圖》,是吳鎮諸多漁隱題材中 的代表作。圖中繪雙松挺秀,古柏槎牙,象徵高潔之氣。對岸山巒,以 長披麻皴為之,巒間礬石泛光,並以圓渾點層層點就,頗有渾厚華滋的 意味。湖山間有一葉扁舟,漁夫垂釣其上,在草木蓊鬱、水平湖遠的環 境中,突出漁隱之題。我們看吳鎮的畫,有一種濕氣撲面而來的感覺, 在時間上是霽雨未起雲頭時,在空間上是冷露尚待生煙地,整個畫面就 像用水浸過一般,濕潤透明。

藏於北京故宮博物院的《松石圖》,是以「馬夏」畫風繪成的,從 圖中可以體會出蒼與潤的融合,以及以潤求蒼的意味。吳鎮除山水畫 外,梅、竹等雜卉也畫得十分出色,並有《墨竹譜》傳世。

吳鎮的畫風對後世畫家影響很大,從明代的沈周、文徵明,到清代 的「四王」,無不推崇備至。

—— 淡泊超塵 高士典範

中國古代對畫家作品,一般都分品論高低。朱景玄《唐朝名畫錄》 把作品分為:神、妙、能、逸四品 ;到了宋代黃休復的《益州名畫錄》 時,把逸品列為四品之首,他認為「逸格」最難,被他推崇為「逸格」的畫家只有孫位一人而已。

歷代畫史中對被列入「逸格」的畫家也頗有爭議,而在元代,卻出現了一位被後世一致認可的「逸格」畫家——倪瓚。

倪瓚(1301~1374),元四家之一,原名珽,字元鎮,號雲林,別號幼霞生,淨名居士、朱陽館主等,常州無錫(今江蘇無錫)人。倪瓚出身江南富豪,雄於資財,祖上都是大地主兼商人,又是道教徒,其兄是受元朝封贈的道教首領。倪瓚早年喪父,由其兄教養成人,信奉道教,因兄為道教上層的著名人物而享受很多特權。倪瓚在二十三歲之前過著不憂衣食、不問世事的優裕閒適的生活。

元文宗天曆二年(1329年),其兄去世,倪瓚開始承理家業。元 末社會動盪、戰爭連年,他日趨消極,並產生遁世之念;至正十三年

四格

由北宋黃休復在《益州名畫錄》中提出。四格為「逸格、神格、妙格、能格」,是中國繪畫的品評標準,以逸格為最,能格為後。

孫位

唐末書畫家,擅畫人物、鬼神、松石、墨竹以及宗教人物,龍水尤為著名。畫跡有《說法太上像》、《維摩圖》、《神仙故實圖》、《四皓弈棋圖》 等27件,著錄於《宣和畫譜》。

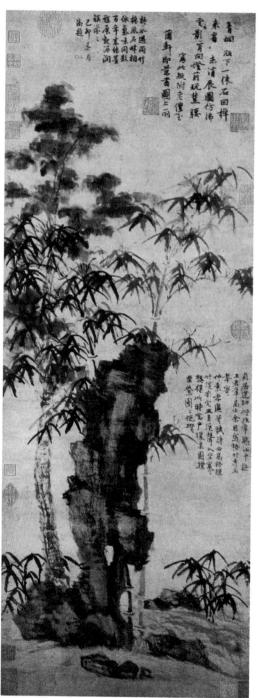

(1353年),倪瓚開始疏散家財,攜帶家人棄家隱遁於太湖之中。有時寄寓親 友處,有時住僧寺,有時以舟為家。

倪瓚一生被世人看做「高士」,他 對北宋的米芾極為崇拜,與其性格也有 似處,故有「倪迂」之稱 *。他一生好 潔,積以癖病。據說,倪瓚好潔成性, 平時命僕人四處捕蝶,積攢蝶翅,每 上茅廁時,先以蝶翅鋪墊,所屙之物 「沖」向蝶翅,頓時彩蝶飛舞,五光十 色,待蝶翅落地,所屙之物隱沒不見。 其潔癖可見一斑。

倪瓚的水墨山水,主要師法董源、 關仝、李成諸家,早期畫風比較工整精 緻,並能作「青綠山水」,品格不同一 般;晚年風格蒼秀簡逸,自成一格。

中國山水畫發展至錢選、趙孟頫,已對中國畫筆墨本體有了較高的認識,

◀ 《梧竹秀石圖》

* 倪迂,倪瓚的別稱,因其行為迂僻,愛 潔成癖,人稱「倪迂」,似宋代人稱「米 顛」的米芾。倪瓚種種的迂癖記載,可參 見明代顧元慶、毛晉搜輯的《雲林遺事》 一卷。

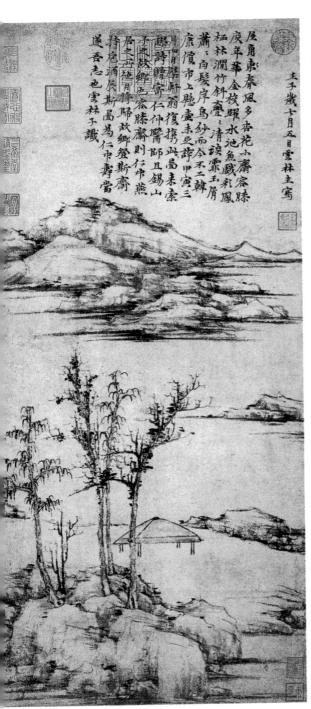

確立了中國繪畫的形式標準。 而黃公望、吳鎮是在新的法 式中,走出了一條適合「文人 書」發的道路。倪瓚就是在新 的法式框架中,經營著自己的 「天地」。「文人畫」從倪瓚 開始,不僅僅停留在畫面上, 而且延伸至人格境界和生活方 式中。

「文人畫」自唐代王維 始,它就是文人的文采、氣節 和紹然拔群的生存狀態共同合 力的產物,是文人追求的理想 境界。到了倪瓚,文人畫卻變 成了他的生活方式;在倪瓒的 書中,所畫物象只是他抒寫逸 興和文心的載體而已。正像他 所云:「僕之所謂畫者,不過 逸筆草草, 不求形似, 聊以自 娱耳,聊以寫胸中逸氣耳。」 是一種「得意忘形」之境。

在具體畫法上,他變南派 山水的圓轉為方折、變「披麻

▲ 《容膝齋圖》

皴」為「折帶皴」、變南派山水繁密相宜為大疏大密、變南派山水的墨中有筆為筆中有墨、變「馬夏」斧劈皴法為斧劈擦法,即變皴為擦。點的用法比黃公望、吳鎮更加精純,線也從南派重扭轉變為重提按。

倪瓚在畫面選材上的選擇,既不是雜卉,也不是山水,而是介乎於 中間體格,讓人難以界定。這也許就是「逃而為逸品」的真諦所在吧。

藏於臺北故宮博物院的《容膝齋圖》,是倪瓚晚年的代表作品。該圖是「三段式」構圖,筆意蒼茫慘澹,山石結構多為方折,山石轉折暗部皴擦繁密,亮部幾乎一筆不著。五株雜樹挺立當中,平坡處立一茅亭,遙對平湖連山,意境蕭索。山石的陰處,用「馬夏」筆法皴擦,顯得外柔內蒼。圖中用點考究,參差錯落於山石樹木之間,如寶石一般。

除山水畫外,倪瓚還常畫雜卉題材,藏於北京故宮博物院的《梧竹秀石圖》是這方面的代表作品。全圖以「馬夏」筆法揮就,在大乾、大濕、大潤、大蒼中,以水墨淋漓融合畫面,一派蒼秀氣象。

明清以後,文人畫家對倪瓚推崇備至。作為淡泊超塵「高士」的典 範,他的作品被奉為逸品之極,以致中國畫論雅俗,皆以倪瓚相參照, 可見他對後世影響之大了。

三迭、兩段

「三迭」是指山水畫上、中、下的遠、中、近景的構圖方式。「兩段」 是指畫面分為上下兩大部分來完成,前面多以屋宇樹木布景,後面多以山 巒奇峰成圖,其間以雲氣、河湖相隔。此種構圖方式,漸趨套路流於簡單, 已不為識者所取。

王蒙

—— 繁複縝密 風采熠熠

中國山水畫自劉宋時期發展以來,經歷代畫家的共同努力,至元代已在繪畫法式上建立了一個自足的王國。在構圖章法、用筆、用墨、外在物象、內在意蘊,以及人格境界方面,都有著成熟的品評標準。這也象徵著山水畫從裏到外完全成熟,而這樣的成熟,也是和山水畫中皴法的演進相表裏的。

山水畫從最早的只有輪廓線和塗色,發展至具有豐富多彩的各種皴法。但山水畫皴法的演進,到元以後就停止了,這也許是中國山水畫理與法已趨完備所致。而對山水畫理與法進行整理,並完成山水畫最後一種皴法的人,就是王蒙。

王蒙(1308~1385),字叔明,號黃鶴山樵,又號香光居士,吳興 (今浙江)人。王蒙是趙孟頫的外孫,工詩文、書法,元代曾做過閒散 小官,元末棄官隱居黃鶴山(今杭州東北郊餘杭),因號黃鶴山樵。他 經常往來於松江、蘇州、無錫等地,與黃公望、倪瓚、楊維楨等均有交 往。元末戰亂,張士誠控制了浙西一帶,王蒙被委以理問、長史等職, 但不久又重新隱居青卞山。

朱元璋建立明王朝,洪武(1368~1398)初年,王蒙不顧好友相 勸,下山出仕明朝,任山東泰安知州。當時任明左丞相的胡惟庸,勾結 日本和蒙元的殘餘勢力,企圖「謀反」,被朱元璋殘酷鎮壓下去。除胡 惟庸被處死外,被牽連者達三萬餘人。王蒙因曾去胡宅觀賞所藏繪畫, 被捕入獄,最後冤死於獄中。 王蒙畫學最初受外祖父的影響,得「文人 畫」之真髓;又上溯唐宋諸名家,得其真法; 後以董源、巨然為本歸,畫出自家體例。

山水畫自趙孟頫變法後,黃公望得其墨中有筆,蒼潤兼顧;吳鎮得其密中求疏,以潤求 蒼;倪瓚得其筆中有墨,大密大疏,淡中取厚。王蒙融合唐宋南北諸家、元代「三家」為一體,從趙孟頫得其「文人畫」正法、從黃公望得其筆蒼、從吳鎮得其墨潤、從倪瓚得其淡中取厚。在技法上,變「馬夏」斧劈皴整者為碎,變披麻皴直筆為曲筆,變解索皴為牛毛皴,變渾圓之點為破筆碎點,變濃淡之點為焦墨渴點。王蒙的山水畫,因其所載「內容」過大,故而多做繁複之筆、縝密之體,繪畫語言的豐富,造成了畫面的繁密。

現存上海博物館的《青卞隱居圖》,可為 王蒙這種畫風的代表作品。圖為紙本水墨, 作於至正二十六年(1366年)。卞山又名弁 山,位於吳興西北,山勢峭拔,林木豐茂,曾 是王蒙隱居之地。

畫中卞山高聳、群巒環抱、瀑布一線、溪水湍急,更使山色幽深;山中雜樹叢生、野

《青卞隱居圖》▶

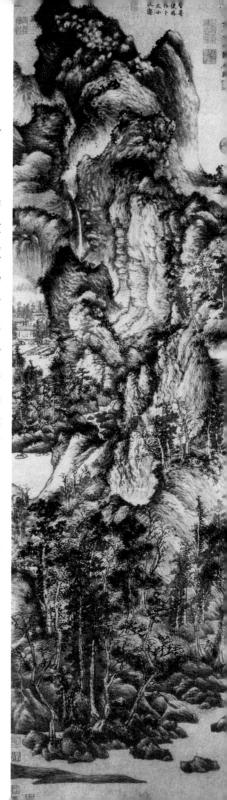

草茂密。林木青翠間,一隱居 山中的高逸之士策杖而行,應 是畫家本人內心的自我寫照。 肉身雖隱,可心卻飛上了天。 透視以空中俯視為之,山前山 後,一覽無遺。這種視角元人 常用,可使平坡矮嶺構成豎軸 巨幛,使山勢顯得高峻雄偉。

《葛稚川移居圖》▶

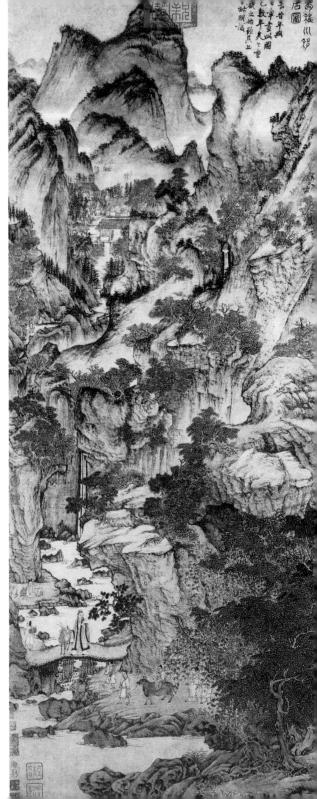

《青卞隱居圖》可以說是對有元一代各家諸法的總結,是集元代山 水畫之大成的傑作。明代董其昌也評此畫為「天下第一」。

藏於北京故宮博物院的《葛稚川移居圖》,是代表王蒙另一種風格 的作品。圖中繪晉代高士葛洪推家入山修道的故事。這是一幅具有「馬 夏」畫風的山水畫。但他變斧劈皴的整筆為碎筆、變蒼勁為柔和,整體 畫面仍然文采熠熠。

元代山水畫從王蒙外祖父趙孟頫復古尋法,經黃公望、吳鎮、倪 瓚,最後至王蒙,已基本完成了從「尋法」到「成法」的歷程。王蒙集 諸法為一身,並在用筆上進一步強調力度。王蒙所創的牛毛皴成為山水 畫中最後一「皴」。王蒙的山水畫也成為山水畫史上「五變」中的最後 一變,他在中國畫發展史上可說是一位非常重要的人物。

高克恭

—— 酣暢淋漓 渾厚高古

水墨山水發展至宋代米芾時,已開始對「點」本身的語言進行提 煉,米氏父子純用「米點」點染瀟湘煙雲,開用點獨立之先河,創「米 氏雲山」一派。但「米氏雲山」中的點,都隱沒在煙雲淒迷之中,不能 獨立說明問題;「米氏雲山」本意不在點上,是用墨點表現自然,而不 是藉自然體現用墨語言。由於全用墨點畫山,不用勾勒皴擦,使山巒缺 少骨架而立不起來,以致單純用點畫山的「米氏雲山」發展受到一定的 侷限,只能書一些小幅面或停留在「墨戲」階段。

到了元代,山水畫成為繪畫主流,各派山水得到長足發展,特別是 「董巨」一派和「米氏雲山」發展更加迅速,山水畫中每個元素都得以 「獨立」。而把「米氏雲山」向前推進一步的,就是元代畫家高克恭。

高克恭(1248~1310),字彦敬,號房山。他的祖先原是「西域 人」,在元代屬色目人,但在高克恭的祖父時,已與漢族通婚,落籍大 同。其父高嘉甫對經學頗有研究,曾受到元世祖忽必烈召見,後因娶京 官之女為妻,遂定居燕京。

高克恭從小就發憤讀書,潛心研習漢族文化,心得頗深;二十七歲 時步入仕途,官至刑部尚書和大名路總管;他在從政期間勤於政務,秉 公辦事,對漢族知識分子優禮有加;高克恭在江浙任職期間,廣交江南 天下名士、畫家,這對他從事藝術創作有很大影響。

高克恭與趙孟頫曾同朝為官,關係密切,兩人被公認為元初畫壇領 袖人物。張羽《臨房山小幅感而作》中有:「近代丹青誰最豪,南有趙 魏北有高」之句。

高克恭的山水畫,初學「二米」畫 風,又取董源、巨然之法,用李成山水 之骨架,引「線」入「點」,這樣既 能表現江南雲山煙樹,又不失其山骨挺 峻,使點線對比更加豐富。

高克恭筆下的山水,也是從真山真水中得來。他晚年閒居杭州,經常進入山中,觀察山林樹木的雲煙變幻,他的山水畫頗得山林的渾厚之氣。中國山水畫的雄渾、厚重,不像西方風景畫那樣,是靠光影明暗取得,而是靠筆墨的層次變化來獲得;每一層筆墨都有每一層的作用,既要墨重又要有層次。在用墨渾厚方面,高克恭是首屈一指的,他的「積點法」對後世影響很大,近代畫

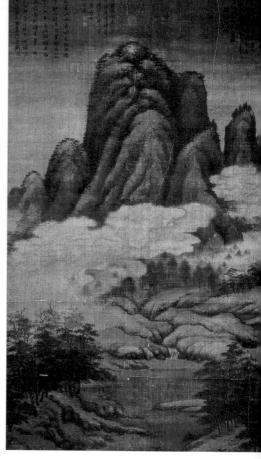

▲ 《雲橫秀嶺圖》

家黃賓虹的積墨山水就是對高克恭「積點法」的發展和延伸。

現藏於臺北故宮博物院的《雲橫秀嶺圖》,是高克恭的代表作品。 圖中雲山煙樹,上部峰巒突起雲際,兩岸樹木蓊鬱蔥蘢,中間雲氣以線 勾出,如白龍盤山。近景叢樹,以「二米」法濃墨點出,點的形態比 「米點」明確,是對「米點」的強調。遠樹用淡筆「米點」和「介點」 點出,輕鬆靈活;近處山坡以「董巨」筆法皴出,暗處用點積成。主峰

積墨

西方傳統繪畫多以明暗光影來表現物象厚度,中國傳統繪畫多以積墨 來表現物象厚度。特別是傳統山水畫,常以多次積墨的豐富層次來表現山川 草木渾厚華滋的意境。 以解索皴加「米點」層層積染,在清晰中求渾化;尤其在山峰的陰暗處,以「米點」層層點就,使山峰頓增渾厚深邃之感。

高克恭除畫山水以外,寫竹在元 代也享有盛譽,他與擅長墨竹的趙孟 頫、李衎都有交往,想來彼此也常切 磋畫竹之法。高克恭對自己的墨竹也 頗為得意,曾自題云:

子昂(趙孟頫)寫竹,神而不似; 仲賓(李衎)寫竹,似而不神。其神 而似者,吾之兩此君也。

收藏於北京故宮博物院的《墨竹坡石圖》,是高克恭傳世的唯一墨竹作品。此圖畫竹兩竿挺立在湖石旁,兩側補以小竹。墨竹用筆勁健有力,濃淡相間、錯落有致。畫石以董源法為之,筆墨渾厚。石上墨點用筆非常圓厚,點點如寶珠散落。畫右側有趙孟頫詩題:「高侯落筆有生意,玉立兩竿煙雨中;天下幾人能解此,蕭蕭寒碧起秋風。」看來,高克恭的墨竹和他的山水畫一樣,都可代表元代繪畫的藝術水準。

《墨竹坡石圖》▶

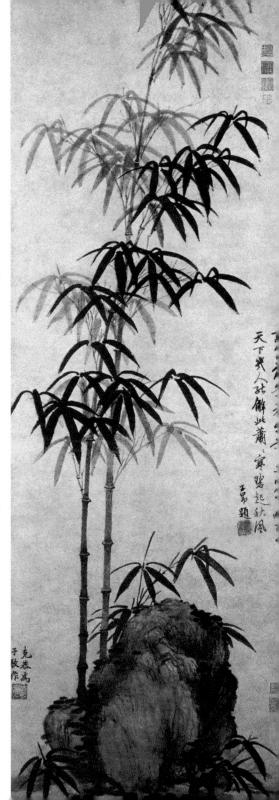

王冕

— 只流清氣滿乾坤

水墨梅花從宋代楊無咎開始,成為中國畫表現的重要題材,歷代綿延不絕。元代由於文人畫家更追求「高格逸品」,崇尚水墨寫意,也由於「文人畫」用筆、用墨日漸精純,以墨禽、墨花為之的水墨畫開始流行於元代,水墨梅花更成為人們欣賞的首選。人們對水墨梅花的喜愛,客觀上也促進了畫梅水準的提高。元朝出現了許多畫梅能手,而王冕的水墨梅花可以代表元代的畫梅水準。

王冕(1287~1359),字元章,號煮石山農、飯牛翁、梅花屋主、 會稽外史,浙江諸暨人。

出身於貧苦農家,小時候曾放過牛,好學不倦。七、八歲時,父親命其野地牧牛,王冕便溜到私塾邊,聽學生誦詩背書,把聽到的都默記在心;晚上回家竟把牧牛忘記,父親大怒而揍打王冕,可他還是依然如故。母親見狀說:「兒癡如此,曷不聽其所為。」母親了解王冕想要讀書的心願,最後把王冕送於寺廟。但他晚上從僧房悄悄溜出,坐在佛膝之上,就佛前長明燈苦讀達旦。

後來,他被元末浙東理學大家韓性收為弟子,深受程朱理學的薫陶,從小就有經世濟時的思想,但屢次應舉不中,便絕意仕途,浪跡江湖。曾買舟下東吳,渡長江,入淮楚,還北上大都,達居庸關。這次遠遊,使他見多識廣,開闊了胸襟。

王冕工詩善書,尤以墨梅為最。畫梅繼承宋代仲仁和尚和楊無咎的傳統,並有新的創造。所作梅花,有疏、有密,或疏密得當,尤以繁密見長。

楊無咎的梅花,多幹細枝疏,略有宋人「刻畫」習氣。王冕的梅幹 以水墨韻味見勝,多作長幹大枝;講求書法用筆,粗幹頓挫有力,求其 蒼勁;細枝用筆輕快,富有嫩枝的彈性。梅幹上所點苔點,表現出「文 人畫」的典型用筆,渾厚有力。王冕以鐵線描勾花,既有用筆的勁健, 又能傳達出梅花含笑盈枝的意氣。難怪有詩讚曰:

山 農 作 書 如 作 書 , 花 辦 圈 來 鐵 線 如 。 真個匆匆不潦草,墨痕濃淡點椒除。

梅花作繁花密枝,畫不好就像杏李桃梨,而沒有梅花特有的清雅之 氣。王冕卻完善地解決了這個問題,他非常著意於在繁密中留出疏空 處,使梅花有「密不透風、疏可走馬」的空間布白,控制住梅花的總體 大勢,不讓畫面散漫一片,有桃李芬芳,而無清冷之氣。

為襯托梅花的綽約風姿,他用粗筆焦墨把梅幹頓挫而出,並留許多 飛白,使梅幹有屈鐵蒼勁之骨,形成花與幹的微妙對比;為使梅花有春

《墨梅圖卷》

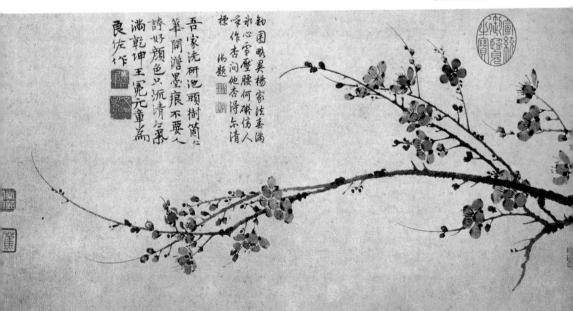

枝早發的生命活力,他用細勁之筆從 老幹中抽出嫩枝,富有柔剛之彈性, 在老幹嫩枝的對比中,顯出畫面生機 一片。

王冕畫梅,也像其他文人畫家一樣,是藉物詠懷,抒發胸中逸氣。他 有題梅詩曰:

吾家洗硯池頭樹,

個個花開淡墨痕。

不要人誇好顏色,

只流清氣滿乾坤。

這首詩表現出他內心的高雅情懷和 高尚孤潔的情操。王冕的「沒骨」墨梅 很有特色,以墨點直接寫梅,趁濕在花 瓣尖處點少許濃墨,頓增梅花姿色,是 對五代徐熙「落墨花」的發展。

藏於北京故宮博物院的《墨梅圖 圈》,是王冕「沒骨」梅花的代表 作品。此圖寫梅枝橫斜,勁健挺秀。 淡墨點花瓣,重墨畫蕊,或盛開、或 含苞,疏密有致,清新悅目、生氣盎 然,深得梅花之真趣。

《南枝春早》▶

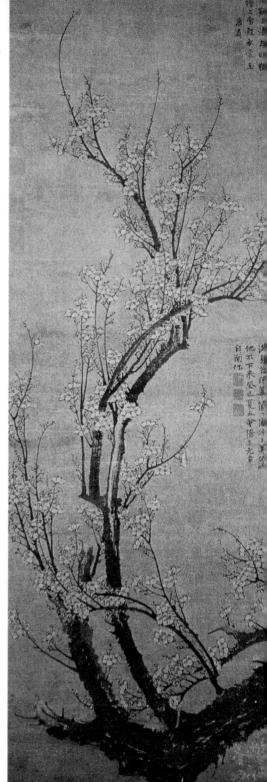

藏於臺北故宮博物院的《南枝春早》則為繁梅典型,在倒垂的老幹 上,繁枝參差,密蕊交疊;以筆勾出花瓣,淡墨烘染絹地,生動表現出 寒梅綻放、鐵骨冰心的神韻。

王冕的梅花以獨特的風格,為後世所重,明代畫梅高手無不受其影 響,如明代畫梅能手陳憲章、陳錄、王謙等。王冕的梅花對我們當代仍 有著重要的參考價值。

沒骨畫

不以墨線勾勒物象輪廓,直接用墨和色點染,被稱為「沒骨畫」。南朝 梁張僧畫山水,直接以礦物質顏料作畫,開創了沒骨畫法。北宋時,徐崇嗣 常用墨和色直接落墨、落色作花卉、被稱為「沒骨花卉」、對後來寫意畫有 一定影響。

王淵、張中

--- 寫意畫的重要轉折

花鳥畫的發展,是以山水、人物畫技法為基礎迅速發展起來的,從 萌發到成熟,所用時間很短。但奇怪的是,花鳥畫在元代卻沒有因山水 畫文人法式的建立和迅猛發展,而跟上時代步伐,雖然錢選、趙孟頫已 為花鳥畫注入了新的意蘊,但在畫格上仍屬工筆設色。

早在宋代,蘇軾、文同、楊無咎、趙孟頫就以墨筆揮寫枯木、竹石、梅蘭等,但嚴格界定起來,它屬單獨一格,是從山水畫科中延伸出來的枯木竹石科,為文人抒寫逸興所用。一般意義上的花鳥畫,還是沿用院體寫實畫風。

儘管如此,在元代「文人畫」形式的建立、水墨山水蓬勃發展,以 及文人水墨梅蘭、竹石科繼續發展的大氣候下,也影響到了花鳥畫的發 展。花鳥畫開始向文人寫意方向演進,能代表這一轉變的畫家,就是元 代花鳥畫家王淵。

王淵,字若水,號澹軒,又號虎林逸士,錢塘(杭州)人,是元代 以花鳥名世的職業畫家。王淵的生平事跡記載十分簡略,夏文彥《圖繪 寶鑑》說他:「幼習丹青,趙文敏(孟頫)公多指教之,故所畫皆師古 人,無一筆院體。山水師郭熙、花鳥師黃筌、人物師唐人,一一精妙。 尤精水墨花鳥竹石,當代絕藝也。」

王淵的藝術創作活動,大約在大德到至正年間(1299~1366),幾乎歷經整個元代。「院體」花鳥發展到南宋後期,已開始走下坡,只重形、色,而法度全失。趙孟頫提倡「古意」,在北宋以前的繪畫傳統中尋找「正法」,改變了花鳥畫發展的方向。具體方法是引書法入畫,去「院體」之纖細;引水墨入畫,去「院體」之俗豔。王淵並不是士大夫

文人,早年受趙孟頫的指點,接 受了趙孟頫的繪畫思想,對「文 人書」趣味有所體會。

但這只是在形跡上的變化, 最重要的是把宮廷審美趣味,變 成文人雅十的審美趣味,這是一 種內在精神的轉變。王淵所畫花 鳥,均師法北宋、唐人,「無一 筆院體」,正是與趙孟頫所提倡 的「作畫貴有古意」、「殆欲盡 去(南)宋人筆墨」相一致。」

王淵的花鳥,以水墨雙勾和 「沒骨」畫為主,多描寫有環境 背景的四季花卉、山禽水鳥等, 在題材上與「院體」無太大的區 別,但在具體畫法上和「院體」 有明顯不同。

他將水墨「沒骨」畫法用於 自己的作品中,在法度上仍保持 北宋花鳥造型的謹嚴。他將山水 書的皴、擦、點、染用於作為背 景環境的溪渚坡石中, 使花鳥畫 的表現境界擴大。在禽鳥的表現

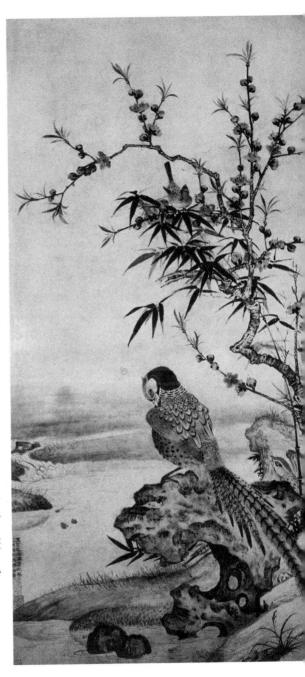

王淵《桃竹錦雞圖》▶

技法中,王淵突破「院體」的「描」和「繪」,而多以文人畫的「點」和「寫」為之。「點、寫」的運用使花鳥畫從「描繪」向寫意過渡成為可能。同時,他還把白描雙勾用於花鳥畫中,雖然在局部也著以淡墨,但在總體上還是白描體格,使線從僅有用以描繪輪廓的功用中解放,成為獨立的審美對象,因而在客觀上也增加了花鳥畫的難度。

王淵除了水墨花鳥外,還畫色彩一格,但目前存世的著色花鳥畫, 若和他的水墨作品相對照,無論從畫法上和整體「氣象」上,都和其水 墨花鳥相去甚遠。如傳世著色作品《桃竹錦雞圖》,就沒有元人氣韻, 卻更像明代以後的花鳥畫。

可代表王淵風格的作品,為北京故宮博物院所藏《桃竹錦雞圖》和《牡丹圖卷》。《桃竹錦雞圖》中繪梳羽錦雞立臨溪湖石之上,雌錦雞

▼ 王淵《牡丹圖卷》

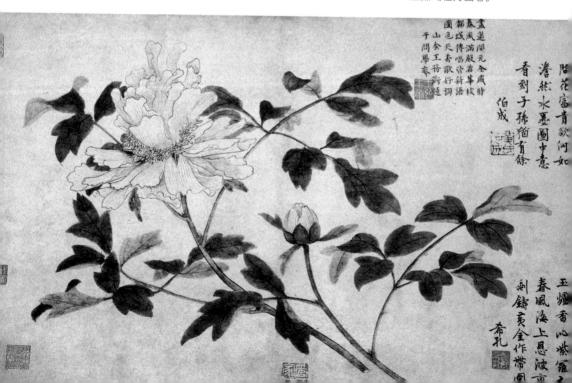

藏於石間,石邊桃花盛開,碧竹相 映其間,一山雀翹首枝頭,呈現春 意盎然之景色。整幅畫面全以水墨 點寫,氣韻生動、格調清雅。

《牡丹圖卷》寫折枝牡丹,一 朵盛開,一朵含苞待放,枝葉相 抱。細筆淡墨勾出花瓣;以沒骨法 畫葉,深為面,淡為背;濃墨勾葉 筋。此圖以兼工帶寫畫風,把牡丹 的風姿、葉子的向背、花柄的穿插 都刻畫得很細緻,藝術水準比《桃 竹錦雞圖》高出一籌。

王淵的水墨花鳥畫,開創了花 鳥畫的新境界,為花鳥畫家開闢了 新視野。工筆花鳥向文人畫靠近, 說明文人畫發展領域在擴大,文人 畫理論在深入人心。以王淵為代表 的職業畫家開始涉足文人畫,說明 文人畫已成為中國繪畫主流,也說 明文人水墨花鳥畫和工筆花鳥畫尋 找到了結合點。

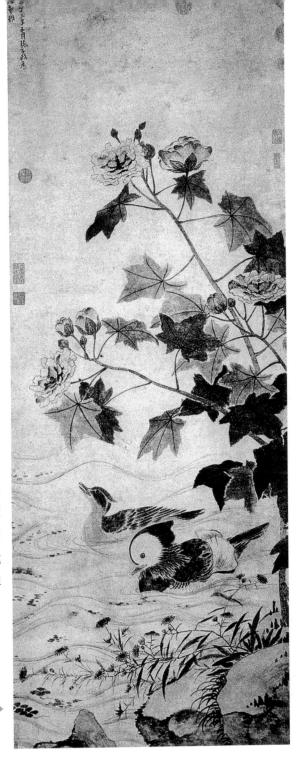

張中《芙蓉鴛鴦圖》

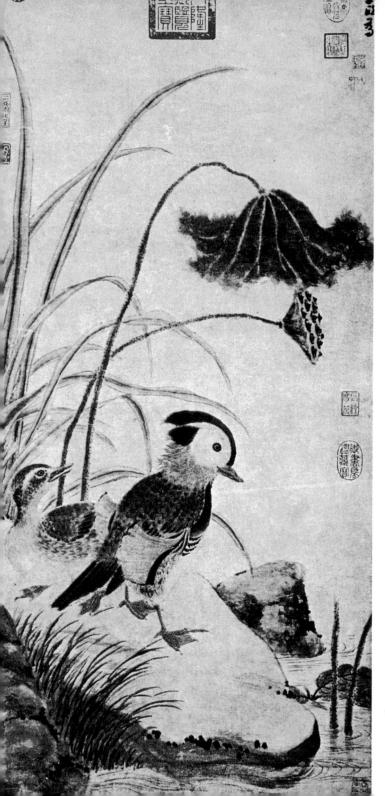

■ 張中《枯荷鴛鴦圖》

但是,王淵在水墨寫意花鳥方面仍有所侷限。他的造型語言還是停 留在工筆花鳥上,雖然他已在畫中運用了沒骨畫法,但他是依照工筆花 鳥的輪廓線點寫物象。

從王淵的花鳥畫,邁像寫意花鳥第一步,真正完成寫意花鳥轉折 的,是以張中為代表的書家們。

張中,又名守中,字子政,松江人,約活動於元朝至元、至正年間 (1335~1368)。據許恕《北郭集》記載,他是宋末、元初以海盜起家 的張瑄的曾孫,家豪富,性狂嗜古,與書法家楊維楨等多有友誼。擅畫 山水,師黃公望,尤精墨花、墨禽,論者認為:

子政花鳥神品,一洗宋人勾勒之痕,為元世寫生第一,似無藉山水 以成名。

張中的水墨畫和王淵的花鳥畫之間,已經有了很大的不同。

在構圖經營上,王淵的花鳥畫,仍然有工筆花鳥畫的傳統定式,鳥 所占位置都很突出,整體看去有些匠作痕跡,多少刻意的營造出祥瑞氣 氛。雖然王淵把山水畫法引入畫中,可這些山水畫都是「馬夏」一路北 派山水的東西。張中在構圖經營上,是按著文人雅士的審美情趣布置局 面,隨意擷取自然場景的一部分,輕鬆自然,做作氣了無痕跡,若入 「無人之境」。

張中也把山水畫法引入畫中,但他採用的是黃公望文人山水畫的技 法,追求水墨趣味和文人法度,他把「沒骨法」和直接點寫法,運用到 花鳥畫更深、更廣的層面,無論從鳥和石、花和葉、草叢和花梗,都如 法炮製,而王淵只是把點寫方法運用到一些局部地方。張中在「沒骨」 點寫的基礎上,對用筆力度和物象質感都有所注意,很巧妙地把它們融 合在一起,完成了中國繪畫由「畫」到「寫」的轉變。

收藏於上海博物館的《芙蓉鴛鴦圖》,是代表張中藝術成就的作 品。圖中繪秋水泱泱之中,一對鴛鴦划波而行,數枝芙蓉搖曳溪邊,雖 然畫的是秋景,卻有勝似春光的爛漫。鴛鴦以渴筆點寫,略染淡墨;芙 蓉花朵用淡墨雙勾,並著意於線的起伏轉折;葉子以點垛法出之,用濃 墨勾寫葉筋,花枝用中鋒直接寫出,磊磊落落;坡石、苔草用筆簡樸而 厚重。

張中另一幅《枯荷鴛鴦圖》,同樣描寫秋天場景,但意趣上有秋色 長天的蕭索之感。該圖在畫面經營、用筆、用墨、用色上,更接近明代 以後的寫意花鳥書。

透過比較王淵、張中的花鳥畫,可以看出王淵的畫還恪守工筆花鳥 畫的傳統體格,王淵完成了院體花鳥向水墨花鳥的轉變,而張中完成了 水墨花鳥向寫意花鳥的轉變。王淵是「從外往裏走」,表面上看似寫 意,但在實質上卻仍有院體畫的影子,張中是「從裏往外走」,表面上 看似工筆,但實質上卻是寫意,這是花鳥畫的內部轉換。

元代的花鳥畫,經王淵、張中等的共同努力,終於完成了從繪畫到 寫意的轉折,為明清花鳥畫的繁榮打下了基礎。

書卷 氣 韻 的 植 入

王履

— 外師華山 中得心源

中國繪畫的發展過程,往往也是畫家如何對待和觀察客體物象的過程,觀念的不同會導致繪畫風格追求的迥異。這在各種題材的繪畫中,山水畫體現得更明顯一些。山水畫自萌發到成熟,也是畫家深入大自然,切身體會和觀察的結果。「外師造化,中得心源」成為山水畫家的理念。就是在這種理念引導下,山水畫家們不斷地豐富了山水畫的藝術語言。

但是,山水畫發展至南宋,隨著馬遠、夏圭一派的崛起,畫面中不 免有追求感官效果的傾向,畫家們對大自然也就少了幾分真實,多了主 觀臆造,而在紙絹上「搬假山」。

趙孟頫的「托古改制」,提倡「畫貴有古意」,摒棄了南宋習氣, 重新建立了「文人畫」的新法。並注重「外師造化,中得心源」,使山 水畫發展為又一高峰。由於「文人畫」在描寫自然的同時,還強調了筆 墨自身的審美價值,這樣又將描寫物象與水墨趣味相背離,在這樣的風 氣中,明代初期的畫家王履卻以自己的創作實踐和理論,重新肯定了 「外師造化,中得心源」這一傳統山水畫創作原則。

王履,字安道,號畸叟,又號抱獨老人,江蘇昆山人,生於元至順 三年(1332年),明洪武十八年(1385年)尚在。他早年學醫,並以 醫為生,洪武初做過秦王府良醫正,著有《醫經溯洄集》、《百病鉤 玄》、《醫韻統》等醫書。擅畫山水,法取南宋馬遠、夏圭一體。

明洪武十六年(1383年)秋天,「時以紙墨相隨,遇勝則貌」的王履,為採藥來到關陝一帶,得暇遊歷華山,登上西嶽三峰絕頂。當他面

對大自然雄奇壯偉之景,王履非常激動,於是積累了豐富的寫生素材和對華山的切身感受。

從華山歸來後,悉心構思、再三易稿,前後用半年左右時間完成了《華山圖冊》的創作。其繪圖四十幅,又自書記四篇、詩一百五十二首及《畫楷敘》、《遊華山圖記詩敘》、《重為華山圖序》、《跋》等文,集成合冊。這是王履存世唯一畫跡,北京故宮博物院藏圖二十九幅、詩文序跋七張,其餘藏於上海博物館。

在畫冊的詩文序跋中,王履闡發了許多繪畫理論見解,這些都具有 很高的藝術和理論價值。

▼ 《華山圖冊》(之一)

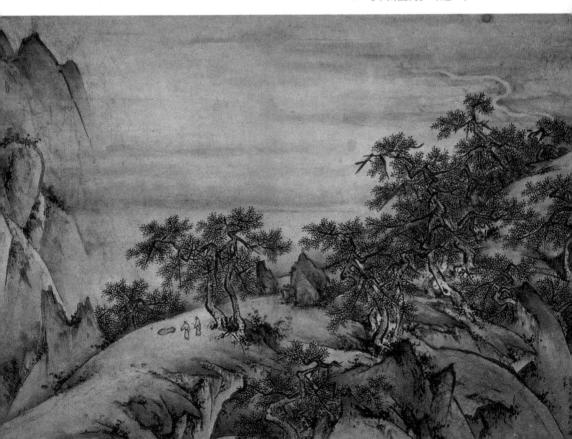

王履的《華山圖冊》中,表現了華山各處的名勝景觀。如:玉泉院、瀑布、鏡泉、日月岩、百尺幢、千尺幢等,連綴起來就成為華山勝境長卷。該圖的技法以水墨為主,略施青綠,以勁利的小斧皴寫山岩,筆勢峭拔剛健,樹木有「馬夏」遺風,卻也比「馬夏」的山水渾厚,遠山簡淡,雲煙以淡墨烘染。

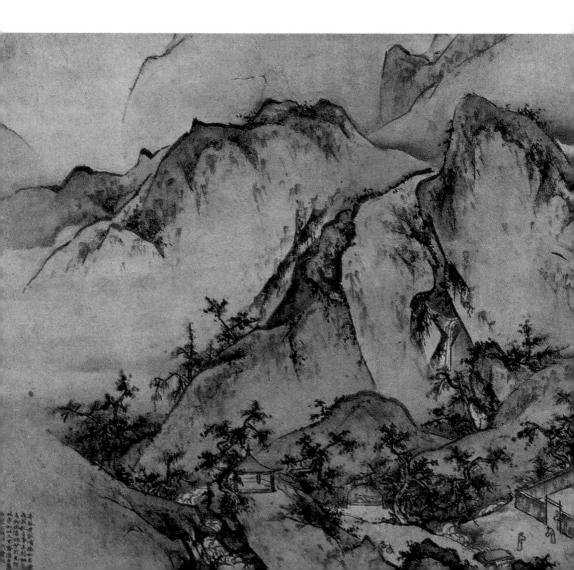

「馬夏」一派山水,為了追求「蒼勁」,而多採用大 筆長線,看起來很痛快,但仔細看就顯得單薄,許多「馬 夏」派山水,就是用一塊塊的「薄片」堆砌起來的。

王履便是在「馬夏」基礎上有所變化,他用有粗細變 化的細勁之筆勾勒山石,起筆粗、收筆細,著意於石體結 構穿插,線條搭配得靈活,有時還使線斷開,這樣就有一 種空氣感和光感。他用辦法除主要結構處密實外,其他地 方都很鬆淡, 皴完山體後又用淡墨分出陰陽向背。最後, 書面著色統一,這樣一層與一層,層層扣緊,構成了一個 富有韻律性又結實的整體。

在王履的書中能完善地體現出質感、量感、空間感, 既有水墨的蒼勁,又有色彩的明麗和整體的文雅之氣。

在他的《重為華山圖序》中,總結自己的創作原為 「吾師心、心師目、目師華山」, 重新認識到「外師造 化,中得心源」的現實意義,使這一傳統的繪畫創作原則 更加具體化。這不僅對當時的畫壇現狀有積極意義,就是 對我們當代的畫壇也具有現實的積極意義。

王履以師法自然的理念,引導自己進行繪畫創作,又 以自己的作品驗證了他的理論。

《華山圖冊》(之二)

沈周

— 恢復元朝文人畫的倡導者

自明代中葉以後,以江南蘇州為中心,經濟出現空前繁榮,並促進了文化繁榮,市民文化與市民審美意識日益提高,在繪畫上也出現了矯飾的風氣。於是,以李夢陽、何景明、王世貞為代表的「前後七子」發起了一場聲勢浩大的「復古運動」。他們提出「文必秦漢,詩必盛唐」的口號,對傳統文化進行了一次梳理,衝擊了當時文壇的矯飾之風。此「復古運動」不僅影響到文學領域,對畫家的影響也很大,開拓了他們的藝術思路。

進入明朝以來,由於統治者的宣導和扶持,院體與浙派畫風大行其 道。導致在明代中葉的文人士大夫之間,尤其是江南地區的文人的繪畫 領域,掀起了光復元人文人畫的運動,格外崇尚元人文人畫,輕視院體 與浙派的風氣,企圖矯正院體和浙派繪畫中粗野的「江湖氣」,而這場 運動的宣導者,就是「吳派」的創始人沈周。

沈周(1427~1509),字啟南,號石田,晚號白石翁。祖上原為長 洲望族,元末因戰亂中衰,到他曾祖父時又開始定居相城,置買田產。 沈周祖父沈澄於永樂初年以人才被徵,後引疾而歸,築室「西莊」隱 居,以高節自持,並立終身不入仕途為家規。其伯父沈貞、父親沈恒都 一生沒有仕進,以讀書、吟詩、作畫終其一生。

沈周受父輩影響,從小跟從陳寬、杜瓊、趙同魯等名家學習詩文書畫。十五歲那年,沈周代父為「賦長」往南京,以百韻詩與即興吟《鳳凰臺歌》免除勞役。以後,他更加刻苦研習學問,終致博學多能。書法師法黃庭堅,詩文師法杜甫、白居易、蘇東坡,曾名重當時。

沈周主要的成就是在 繪畫方面。學畫初期得法 於家傳,也學杜瓊、趙同 魯,接著參法於董源、巨 然,中年以黃公望為宗, 晚年又醉心於吳鎮畫法以 及王蒙的筆墨韻致、倪瓚 的超然雅逸。

沈周四十歲以前所繪山 水多盈尺小景,至四十歲 後始為大幅,氣象不凡。 現藏於臺北故宮博物院的 《廬山高圖》是這一時期 的代表作品。

此畫是沈周四十歲時為 祝賀老師陳寬七十大壽所 作,畫廬山峰巒重疊、樹 木蔥鬱、飛瀑高懸、斜橋 貫溪之景。高松之下,陳 寬正漫步溪邊,挺立的松 樹、高聳的山峰,象徵陳 寬的高風亮節,表達了沈 周師恩如山的感激之情。

《廬山高圖》

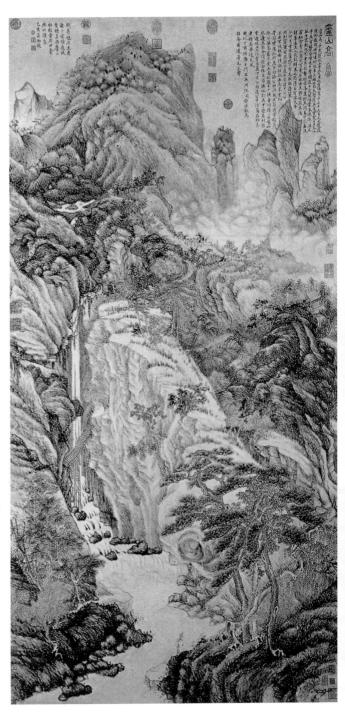

整圖筆墨頗得王蒙精髓,構圖深厚繁複,皴法縝密而鬆靈,尤其以中鋒出之的牛毛皴和焦墨點,以及積墨點,更得王蒙真法。而在蒼渾的用筆、雄闊的章法氣勢、巧妙的黑白對比上已具自家法度,是沈周「細沈」階段的典型特徵。

沈周在五十歲時逐漸形成了代表自己特色的「粗沈」畫風,這是他 廣冶唐宋諸家,依托「元四家」的結果。這一時期的用筆粗健、凝重、 蒼勁、生辣,墨色清淡華潤,《虎丘別巒圖》和《雨意圖》可為這一風 格的代表。

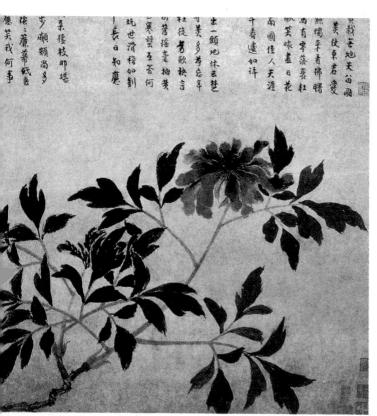

沈周對美術的貢獻,除提倡元人畫風,使文人畫再次成為中國繪畫的主流外,就是他的寫意花鳥對後世的影響了。

他的山水畫為復 興元人法度起了號召 作用,但他的山水畫 成就卻沒有突破元人 繪畫水準。後世的玄 人畫家,對他的藝術 觀點都有共識,可在 畫法上,一般都直接 師法於元四家和董

◀《牡丹圖》

源、巨然;然而,他的花鳥畫卻被繼承下來,文徵明就是師法沈周花鳥畫,又透過陳道復直接開啟了徐渭的大寫意畫風。從某種意義說,這才是沈周的最大貢獻。

沈周的花鳥畫和山水畫一樣,避開了當時大行其道的浙派花鳥代表林良、呂紀的畫風,而是取法南宋法常水墨寫意,融合元代王淵、張中的沒骨寫意花卉而成自家風貌。在他的畫中,已具備了可直接揮寫的筆墨因素,和沒骨寫意拉開了距離,這一點我們在他的《牡丹圖》中可以體會。

圖中繪一枝盛開牡丹,花朵以淡筆直接寫出後,又以淡胭脂罩染, 使墨中有色、色中有墨,渾化無跡。葉也用中鋒點出,並有乾濕對比, 葉筋用筆細勁蕭散,花梗用筆磊落,穿插別致,在整體筆墨趣味上和元 人相合,而同林良、呂紀畫風相左。

沈周是開明代畫風的一代宗師,當時藝壇名流唐寅、文徵明都出於 其門下。因他們大都居住在蘇州,而蘇州是古時吳地,所以世人稱其為 「吳門畫派」。他與文徵明、唐寅、仇英又合稱「吳門四家」或「明代 四家」,對明清繪畫影響深遠。

吳派

明朝中期興起與「浙派」形成對比的「吳派」。史稱「吳門畫派」,是 明代最強大的一個繪畫流派,藝術特色在於繼承與發揚宋元以來文人畫的 傳統。反對「院体」和「浙派」的畫壇力量都向它靠攏,因而形成強大的勢 力,左右明朝中、後期的畫壇。所以稱為「吳門畫派」它的領導人物都是蘇 州人(江蘇吳縣)因而稱為「吳派」。

文徵明

—— 吳派「掌旗人」

中國繪畫發展至南宋時期,受宮廷趣味所左右,山水畫以「馬夏」畫風盛行於世,追求「水墨蒼勁」的感觀效果,筆墨內在語言被減少到了最低程度。花鳥畫則追求形、色上的富麗堂皇,筆墨很難施展其中,中國繪畫的筆墨主旨偏離軌道。元代的趙孟頫掀起「畫貴有古意」的托古改制運動,重新尋找畫中「真法」,建立了文人畫形式框架,開啟了元代繪畫新風尚。

明朝時,在宮廷提倡和扶持下,南宋院體畫風再興盛,形成宮廷院畫 風和民間浙派畫風牆裡牆外遍地開花的局面。但是,浙派畫風發展到後期 吳偉的「江夏派」時,偏重於形式上的追求模仿,流於狂怪的境地。

本來浙派筆墨是圍繞「水墨蒼勁」的效果做文章,但浙派有一些畫家用筆、用墨缺少內在審美價值,一揮筆即有荒蕪枯硬之病,一用墨即有狂塗亂抹之態,畫中缺少了雅逸之氣,中國繪畫又面臨一次發展道路的選擇。而此時,在元人繪畫故地蘇州,沈周吹響了光復元人意氣的號角,文徵明則是率眾衝鋒的旗手。

文徵明(1470~1559),原名璧,字徵明,後以字行,改字徵仲, 長洲(今江蘇吳縣)人,因先祖從蜀地遷楚,故又號衡山。文徵明是蘇 州書壇畫界繼沈周之後又一重要人物,繪畫方面為「吳門四家」之一, 文學界與祝允明、唐寅、徐禎卿並稱「吳中四傑」,書法藝壇又是明代 大家。由於文徵明年高壽長,作為吳派的「掌旗人」達五十年之久,真 正形成吳門畫派就是在這一時期。 文徵明出身於官宦世家, 父親文林 曾任溫州永嘉知縣, 三歲就隨家去了溫 州。他書法師從李應禎、文學師從吳 寬、繪畫師從沈周, 所師之人皆是一代 名流。

文徵明早年也曾多次參加科舉考 試,但均以失敗告文徵明早年也曾多次 參加科舉考試,但均以失敗告終,於是 潛心詩文書畫,不再出入仕途。五十四 歲時,被人推薦到了北京吏部,授職翰 林院待詔,因不滿於朝廷上下的明爭暗 鬥,於五十七歲時去職南歸。

文徵明回到蘇州後,便專心於書畫 藝術。當時四方持金索畫者接踵而至, 文徵明立有「三不肯」,即不肯為藩王 貴族、宦官和外國使節作畫。

文徵明擅長山水、人物和花卉,而 以山水名重於世。

他在直接承續老師沈周簡樸渾厚的 畫風基礎上,廣泛學習吸引宋元諸家, 而且對南宋畫風也相容並收。在諸家 中,趙孟頫和「元四家」對文徵明影響 最大,趙孟頫是他一生都著力效仿的大

《湘君湘夫人圖》▶

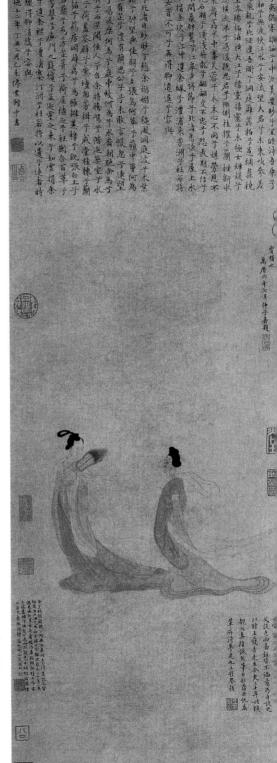

師之一,兩人在理想追求、生活情趣、書 法、繪畫成就等方面,有許多相似之處。

他除著意研習趙孟頫書書名跡外,對 趙孟頫「畫貴有古意」的思想領會也頗 深,在他的繪畫中到處充溢著古樸文雅之 氣。藏於北京故宮博物院的《湘君湘夫人 圖》,即是這方面的代表作品。

此圖根據屈原《楚辭·九歌》中的

《湘君湘夫人圖》(局部)

〈湘君〉、〈湘夫人〉篇內容所作。人物著唐妝,高髻長裙,帔帛飄 舉、衣裙舞動,形象纖秀,設色以極其淡雅的朱砂為主調,用筆依筆勢 而行,強調線條的流暢和自身的特點,格調清古雅致。作者自稱此圖仿 趙孟頫和錢選,其實他並不是在形跡上臨摹,而是精神上的追尋。

文徵明早年所作山水多謹細,中年較粗放,晚年粗細兼具。早年的 「細文」時期,他吸收了大量的青綠畫法,由於他強調古雅的書卷氣, 青綠山水在他筆下不僅沒有匠作之氣,反而更顯古樸雅秀。遼寧省博物 館所藏的《滸溪草堂圖》卷和北京故宮博物院所藏《惠山茶會圖》卷, 可以表現出文徵明細緻一面的藝術特色。

在文徵明的畫中,也吸收了「水墨蒼勁」的南宋畫風,但他把南宋 畫風的外在效果經營轉化成了筆墨內在的追求。藏於臺北故宮博物院的 《古木寒泉圖》是他「粗文」風格的代表,該圖在窄長的畫幅中,前景 布滿蒼松翠柏,樹幹虯曲、枝繁葉茂。遠景繪寒泉垂下,與上揚樹木構 成對比。

文徵明常作寫意蘭竹和意筆花卉,筆墨清潤雅麗,書卷氣息濃厚, 為當時寫意花卉畫家爭相效仿。和沈周一樣,文徵明在花鳥畫方面有傑 出貢獻,在他門下造就出明代寫意花卉的代表人物——陳道復,他將寫 意花鳥畫推上了畫壇首位。

吳門畫派至文徵明時,成為明代影響最大的畫派,他把詩、書、 畫、印發展到完美極致,使中國繪畫的書卷氣息更加濃厚,甚而成為中 國繪畫元素表徵。

浙派

浙派是明代以江浙地區為中心的職業畫派。繪畫題材的注重生活層面, 花鳥畫以富吉祥寓意之禽鳥為題材,頗具市場價值及商業利益,也影響著 東北亞其他地區的繪畫藝術。在山水畫方面,承繼了南宋院畫馬遠、夏圭的 構圖與畫風,並融會北宋郭熙、李唐的大山水意識,以戴進、吳偉、藍瑛為 浙派三大名家。在花鳥畫方面,以呂紀為代表。

▼ 《惠山茶會圖》(局部)

唐寅

— 江南第一風流才子

宋代文人畫草創時期,參與文人畫創作的大多是士大夫階層,他們在詩書之餘、閒暇之時,揮毫潑墨,抒寫胸中情懷,多為聊以自娛而已。這個時期的文人畫,還沒進入畫壇主流。

但是,元代文人畫經趙孟頫提倡,迅速占領繪畫主流地位。參與文 人畫創作的主要是超世絕塵的隱士,他們將人生境界體現在繪畫境界和 筆墨品味之中。在元代以前,文人畫作者對創作的層次和賞畫者的層次 居高不下,就如同是自己畫給自己的畫。

明代中葉,江南吳中蘇州手工業、商業非常繁榮,市民階層文化亦 逐漸發展,此時,繪畫的欣賞者由貴族擴大到商人和市民,他們的審美 趣味或多或少地影響了繪畫的發展取向。

明代的文人畫家和元代文人畫家的生存方式有所不同,元代文人畫家多是避世絕塵、隱逸山林的高士;而明代文人畫家,則多是落拓於民間的文人,是生活於鬧市的「城中隱士」,他們在繪畫中追求最多的是書卷氣,而不是元人繪畫的高古意氣。元人繪畫重視人的「骨氣」,明代繪畫更看重人的「才氣」,在這樣的背景中,明代的文人畫再次興盛起來,並且出現了文人畫通俗化傾向。隨著繪畫的商品化、趣味的市民化、文人畫家漸漸的職業化,以上這些特點充分體現在「吳門四家」之一唐寅的身上。

唐寅(1470~1523),字伯虎,一字子畏,號六如居士、桃花庵 主、南京解元、江南第一風流才子的別號,出身於吳縣(今江蘇)皋橋 吳趨裏一個商人家庭,少年時代的唐寅,就富有才華,二十九歲時參加 南京應天鄉試,獲中第一名,「解元」。由於少年及第,唐寅聲名大噪,他自己也也,隨同江陰徐經同上北京時間,因徐經行賄主考官程敏政的家僮,取得考題所引起的家僮,取得考題所引起的科場案而牽連入獄,結果被發往浙江為吏。

唐寅返回蘇州後,家中 又發生了兄弟變故。於是離 家遠遊,走遍了江南名山大 川,不但擴大了眼界,也豐 富了胸襟。歸家後,在蘇 州城內桃花塢起造「桃花 庵」,作歌云:

桃花塢裏桃花庵,

桃花庵裏桃花仙。

半醒半醉日復日,

花落花開年復年。

但願老死花酒間,

不願鞠躬車馬前。

《看泉聽風圖》

文徵明在寫唐寅的詩中云:

落魄迁疏不事家,

郎君性氣屬豪華。

高樓大叫秋鶴月,

深幄微酣夜擁花。

這兩首詩都反映出唐寅失意苦悶和放浪的生活狀態。

唐寅的繪畫主要師從周臣。周臣是當時蘇州 有名的浙派職業畫家,師從者眾多。唐寅在學習 周臣的基礎上,廣泛研習宋人傳統,對「南宋四 家」的李唐早期作品和劉松年的作品著意頗多。

除此之外,他還吸收沈周的元人畫風,尤其在意境營造上更是努力追求元人意氣。唐寅發現了浙派畫風有狂野枯硬之病,他沒有學「馬夏」的粗筆潑墨,而是學李唐早期畫風細勁一格,並汲取劉松年造型的嚴謹和用筆的工整,最後將其統一在沈周所提倡的元人意氣之中。

由於唐寅詩、書、文才氣過人,因而能完善 地把書卷氣引入畫中,以文統畫,使浙派畫風有 了清雅瀟灑之氣。現藏於南京博物院的《看泉聽 風圖》可體現出唐寅的藝術風格。

《東方朔像》▶

《看泉聽風圖》中,繪崇山峻 嶺、峭壁陡險、枝葉蔥蘢,岩隙清 泉垂練。兩高士對坐石上,看泉聽 風,悠然自得。岩石以小斧劈皴出 之,山體轉折有致,形與形有呼應 連動關係,節奏感很強。整幅畫面 除樹著淡彩外,通體以墨色為主, 顯得清秀明麗。在唐寅的畫中,總 有一些精彩處攪動人的心靈。

藏於上海博物館的《東方朔像》可以看出唐寅的人物畫藝術水準極高。他將山水畫法引入人物畫中,衣褶作抑揚頓挫的筆勢,揮寫自如。用筆方中有圓,剛柔、粗細、濃淡變化微妙;設色也很淡雅,臉部表情刻畫得十分生動。

除寫意人物畫風格外,唐寅也 擅長工細妍麗一體的人物畫,現存 的《孟蜀宮妓圖》可為代表。他繼 承唐張萱、周昉的畫風,又有其時 代特點,刻意描繪弱不禁風的嬌憐 之態。

金布地 酒不好愚弄暑 子れを立随 梵 馬横

《墨梅圖》▶

雖然唐寅以山水畫名揚天下,但後世學他山水者並不多,倒是他的 人物畫對後世畫家影響很大。人物畫自元以後發展緩慢,唐寅將浙派用 筆用於人物畫,使人物畫有所新意,對後世寫意人物發展有促進作用。

現藏於北京故宮博物院的《墨梅圖》,是唐寅水墨寫意花卉的代表作,此畫梅幹以筆勾皴,梅花以沒骨法點出,形成線面對比和乾濕對比。 花朵有濃有淡、有陰有陽,雖以水墨點寫,卻給人紅梅綻放的真實感。

從「吳門畫派」對後世的真正影響來看,他們對美術史的最大貢獻 不在山水,而是在寫意花鳥方面。沈周、文徵明的花鳥畫拉開了明、清 寫意花鳥的序幕,並將陳道復、徐渭推上了歷史舞臺;而唐寅的水墨小 寫意花鳥,是繼承元代王淵、張中畫風,並吸收林良的一些筆意而形成 活潑灑脫的個人風貌。唐寅的花鳥畫風對清代畫家惲壽平影響頗深,他 變墨為色,開創了獨具特色的小寫意花鳥畫。

干 紱

——「承元人、開明風」的先驅

明代初期,宋、元的文人畫傳統雖未在畫壇占據主導地位,但在江南地區,一大批在野文人和追求隱逸生活的文官,承接元人筆情墨趣, 抒發胸中逸氣,使「元四家」傳統得以綿延不絕,為「吳門畫派」的形成起了基礎作用。王紱就是明代早期「承元人、開明風」的先驅。

王紱(1362~1416),字孟端,號友石、九龍山人,江蘇無錫人, 大約在十五歲時,補博士弟子員,後因事株累,被謫往大同,充當了 二十餘年的小兵。

建文元年(1399年),王紱返回江南,遂隱居無錫九龍山中,因號 九龍山人。這段期間,他潛心繪事,畫藝日增;永樂初年,王紱以善書 被薦舉入文淵閣供職,後官至中書舍人,曾兩次隨從明成祖朱棣巡狩北 京,風光一時。但不久竟抱病而終,年僅五十四歲。

王紱自少志氣高逸,青年時代即遭厄運,空有雄心壯志,無法施展。中年後,遊歷大江南北,遍覽群勝,心胸高曠。青年時的挫折,中年的遠行,養成了他孤傲耿介、放浪形骸的性格。他不事權貴、不慕名利,雖身在顯宦,卻有高士之志。

王紱的山水畫深受元末畫家的影響,尤其崇尚「元四家」的王蒙和倪瓚。

在他畫的《隱居圖》中,可以看到他對王蒙的畫風的領會。《隱居圖》為絹本設色,圖中繪山林層疊、平江如鏡,一高士攜一童子閒步江岸,在蒼松林木間有一隱居之所,抒發了對隱居生活的嚮往之情。山石皴法點苔,出於王蒙畫法,然用筆繁中有簡,較王蒙粗獷有餘。意境雖

然還是追求元人隱逸之境界, 但在寧靜中已有幾分活潑,已 蘊藉著明代畫風的變革因素。

相較於王紱的山水書,他 的竹墨影響更大。宋、元諸家 畫竹,多拘於所謂「濃葉為 正、淡葉為背」的成法,加上 運筆較緩, 竹枝、竹葉的筆勢 連續性較弱,因此,很難使行 筆連續不斷,王紱打破這樣的 陳規,著意於枝葉用筆之間的 呼應關係,和書法運筆的書寫 意態,不過分留意小的濃淡關 係,而將著眼點放在大的氣勢 和大的對比上, 更強調枝葉的 疏密變化,有了「密不誘風, 疏可走馬」的風格,增加了書 面的節奏感,開有明一代書竹 新風。

王紱的墨竹以吳鎮竹法為 入手, 並上溯宋代文同黑竹書 法。變文同工謹為奔放,變吳 鎮緊勁為灑脫;變文同之繁為

◀《隱居圖》

簡,變吳鎮之疏為密,並強調寫意畫運筆的連 貫性,追求一氣呵成的意匠過程。

王紱在繼承宋元墨竹諸家的基礎上,無論 是構圖章法,還是用筆用墨,都頗得竹的仰偃 濃淡、疏密掩映、枝葉秀勁之態。

上海博物館所藏之《偃竹圖》,可以代表 王紱畫竹特徵。圖中繪偃竹一枝,姿態俊逸, 用筆鋒正勢圓,竹梢和竹葉運筆勁利,鋒勢修 長,整幅畫面縱橫灑脫,自在而不失法度,堪 稱墨竹精品。

難怪董其昌評他為國朝畫竹「開山手」, 確實是當之無愧。明代詩人王世貞則稱:「孟 端竹為國朝第一手」,可見王紱畫竹成就之高。

由於王紱畫竹格高意遠,故師從者甚多。 明初畫竹另一名高手夏昶,就是王紱的高足。 夏昶畫竹法度嚴謹,有「超然之韻」,故當地 有「夏昶卿一枝竹,西涼十錠金」的民謠。當 時師學夏昶者眾多,他們直承夏昶、王紱筆 墨,形成了王紱一派畫竹流風。清代石濤畫竹 也深受夏昶影響,鄭板橋畫竹又有石濤筆意, 從中我們可以看到,王紱墨竹藝術對後世影響 是何等深遠。

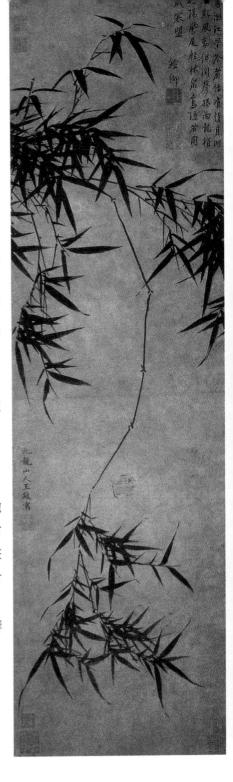

《偃竹圖》▶

仇英

—— 不是文人是畫工

文人畫發展至明代,已走入市民階層,形成通俗化的文人畫。而從 事文人畫的畫家也來自社會各階層,身分十分複雜。如「吳門畫派」的 沈周,是一位終身不入仕途的文人,以吟詩作畫、優遊林下終其一生; 文徵明出身官宦世家,是欲入仕途而未果的失意文人;唐寅出身商人家 庭,是因仕途困頓而落拓人間的風流才子。而「吳門四家」的最後一位 人物仇英,則來自社會工匠階層,不是以文人出生卻躋身於文人畫行列 的畫家。

仇英(?~1552前),字實父,號十洲,原籍太倉(今江蘇),長期居住在蘇州。仇英出身寒微,少年時曾是漆工,後改習繪畫,師從於周臣。他到蘇州後結識了許多當代名家,也受到了文徵明的賞識,與唐寅有同學之誼,和書法家祝允明亦交誼篤厚。這對出身工匠的仇英在藝術上的成長,起了十分重要的作用。

嘉靖二十六年,仇英在著名收藏鑑賞家項元汴家臨摹古畫,得以目睹項氏家藏宋元名家畫跡千餘幅,經潛心研究和刻苦臨摹,眼界大開、畫藝大進,由於這樣的機緣,讓他在士大夫階層獲得了普遍聲譽。而仇英的人物畫、花鳥畫功力也很深厚。在當時人物畫衰落不振的情況下,仇英的人物畫為畫壇帶來了幾分活力。他的花卉畫深得宋、元法度,工謹雅致,不落俗套。

仇英在師承周臣的「院體」畫風基礎上,精研「六法」,山水、人物、花卉俱能。他臨古功夫深厚,在借鑑唐宋繪畫傳統的同時,吸收民間藝術和文人畫之長,形成了自己的繪畫風格,在青綠山水方面尤有建樹。

青綠山水成熟於唐代李思訓、李昭道父子,後經王希孟、趙伯駒、趙伯驌有所發展。由於文人畫在元代成為畫壇主流,青綠山水有些精華被文人畫吸收後,青綠山水開始式微,再沒出現青綠山水大家。

而仇英是明代青綠山水的復 興者,雖然文徵明也對青綠山水 情有獨鍾,但他是用文人畫去改 造青綠山水,藉青綠山水的古雅 的融合文人畫的境界,以文人畫 為體,青綠山水為用,因此在仿 古的畫理、畫法上,都不如仇英 精純。

仇英的青綠山水,是以「院體」筆法取「氣」、以文人畫墨法取「韻」、以青綠著色取「麗」。在他的畫中,強調用筆的骨力,並以文人畫追求墨韻的擦染方法,把山的陰陽向背交代清楚。著青綠色時,以不傷墨色為主旨,儘量保留水墨氣韻,這是仇英山水畫的獨到之處。

《玉洞仙源圖》▶

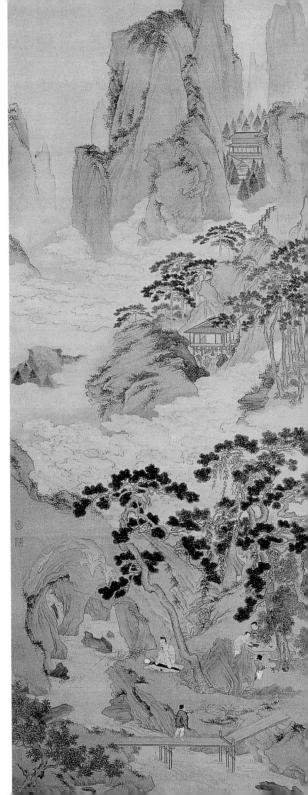

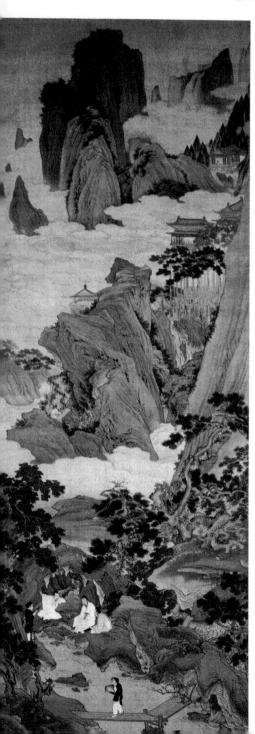

在青綠山水的意境經營方面,唐代李 氏父子著意描繪海外仙山的金碧輝煌,宋 代趙氏兄弟用意刻畫的是大好河山的壯 麗,而仇英追求的是文人雅士理想中的世 外桃源。在他的畫中,大多都有隱於山林 的逸士蕭散其間,整個山水都圍繞著人物 來營造意境;人物在他的畫中不是點景部 分,而是整體畫面的中心。在仇英的青綠 山水中,有一種清雅之氣撲面而來,可以 說是在畫法純正的基礎上文人化了的青綠 山水。

收藏於天津藝術博物館的《桃源仙境圖》,以及藏於北京故宮博物院的《玉洞仙源圖》和《桃村草堂圖》,是代表仇英青綠山水畫的佳作,描寫的都是文人雅士的幽居生活。畫幅中山巒流泉、林木草堂、桃園春色,一派人間仙境,筆法也工致而優雅。

正如董其昌所評:

李昭道一派,為趙伯駒、伯驢,精工之極,又有士氣。後人仿之者,得其工不能得其雅,蓋五百年而有仇實父。

◀ 《桃源仙境圖》

又云:

仇實父是趙伯駒後身,即文、沈亦未盡其法。

「吳門四家」的複雜身分,基本可代表明代文人畫普及的狀況。在 以工匠身分學習文人畫的仇英身上,我們可以體會出文人畫已深入市民 階層,已被更廣泛的人群所接受,表明文人畫在成熟之後,又完成了自 上而下的傳播任務。

另外,以仇英的出生,努力步入士大夫文人畫的階層,以及士大夫 文人畫家努力讓作品接近市民階層的現象中,可以確證文人畫已完成了 通俗化的進程,成為具有廣泛基礎的主流藝術。

戴進、吳偉

山水畫發展至南宋,出現了風格和趣味的轉折,以李唐為首的「南 宋四家」,開創了以追求「水墨蒼勁」和「水墨淋漓」為宗旨的南宋山 水畫風,並很快發展成以馬遠、夏圭為代表的高峰階段;到了元代,由 於「文人畫」成為畫壇主流,南宋畫風受到冷落,從宮廷流入了民間; 而到了明代,由於宮廷的提倡,使南宋畫風再次死灰復燃,並產生了新 的流派——「浙派」,而明代「浙派」山水畫的開創者就是戴進。

戴進生於明洪武二十一年(1388年),字文進,號靜庵,又號玉泉 山人,浙江錢塘(今杭州)人。

據說,戴進父親是位畫工,他少時秉承家學,長於繪畫;還有一 說,戴進早年為製作金銀首飾的工匠,一次因偶然看到自己精心製作的 首飾被熔為金銀,一氣之下,立志改學繪畫。經過努力,戴進三十六、 七歲時,已名重海內。

宣德年間(1426~1435),戴進以善畫被徵入宮廷,在共事的謝 環、李在、倪端、石銳等宮廷畫家中首屈一指。有一次,戴進向明宣宗 呈進所繪《秋江獨釣圖》,畫一人身著紅袍,垂釣江邊。由於紅色在繪 畫中很難運用,戴進獨得其法,韻味十足。

也因戴進善畫而遭同行嫉妒,待詔謝環向宣宗讒言道:「此畫雖 好,但紅袍乃朝廷品服,怎能將其穿在漁人身上呢!」於是戴進被排擠 出畫院,並險遭殺身之禍。此後,他埋名隱姓,四處流離,曾到過雲 南,後又回北方,晚年主要活動於江浙一帶,最後在輾轉奔波中死去。

戴進是位有才能的畫家, 山水、 花鳥、人物、走獸無所不能,而尤以 山水獨步書增。他的繪畫以繼承李 唐、馬遠、夏圭畫風為主,並吸收北 宋、元代諸家畫法,形成了雄健蒼潤 的個人風格。

在戴進的山水畫中,大致有兩種 風貌:一種是墨色蒼潤、奔放豪邁的 書風;一種是含蓄圓潤、細秀清雅的 書風。

藏於遼寧省博物館的《溪堂詩思 圖》,是戴進奔放豪邁、雄闊淋漓一 格的代表作。圖中繪峻嶺虯松、茅堂 臨溪、飛瀑懸山,整幅畫面峰巒重 疊,布置精密,頗見生機。

戴淮用筆頓挫有力,用墨痛快淋 漓,線面互用、黑白互襯,在雄健豪 放、遒勁蒼潤的筆墨韻致中,追求山 勢的層次和渾厚。這種層次追求和

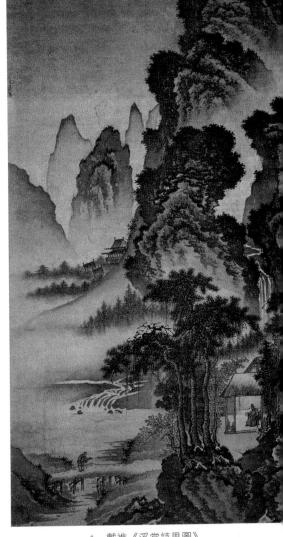

▲ 戴進《溪堂詩思圖》

「文人畫」近濃遠淡的空間處理不同,而是在以黑襯白、白襯黑的素描 關係中,追求空間的深度和厚度。這是戴進晚年山水畫常用的手法。

典藏於北京故宮博物院的《關山行旅圖》,是戴進秀雅細潤一格的 典型。圖中繪關山聳峙、群峰環擁,有「一夫當關,萬夫莫開」之勢。 關口外有一茅村野店,行人歇息其間,一旅行人正渡橋過溪,點出關山

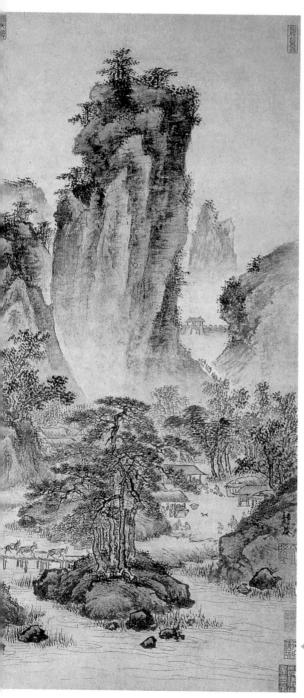

行旅的主題。該圖在布局造境、 山川體貌、筆墨運用上,融合了 宋、元諸家之長,有別於他單純 以「馬夏」筆法為之的山水畫。

他將斧劈皴以細碎之筆層層 横皴,弱化了斧劈皴的劍拔弩張 之氣;在層次渲染上,他採用了 北宋、元代的染法,追求渾厚莊 重,在畫面中已流露出文人畫情 調;在水紋的畫法中,文人畫的 成分就更多了。

戴進的繪畫,在明代中期被 世人稱為「絕藝」,從學者甚 多,並影響了明代山水「院體」 畫風的走向,也可以說戴進的書 風代表著明代院體畫。而「浙 派」畫風是明代宮廷院體的民間 化,明代院體是「浙派」書風的 宮廷化。在戴進之後,又把「浙 派」畫風極端發展的是吳偉。

吳偉(1459~1508),字十 英,一字次翁,號魯夫、小仙, 江夏(今湖北武昌)人,年幼孤

■ 戴進《關山行旅圖》

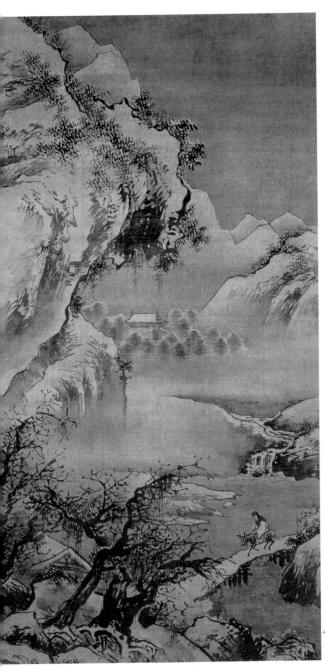

貧,流落常熟(今江蘇), 為布政使錢昕收養。吳偉從 小就顯示出不凡的繪畫才 能,常「持筆圖形,莫不生 動」。錢昕見狀,資以筆 墨,讓他學習繪畫。

吳偉十七歲時來到南京,被成國公朱儀召至幕下。據說,朱儀見吳偉年少才奇,如若神仙,即以「小仙」稱之,吳偉因號「小仙」。十年後,吳偉被明憲宗召入宮廷,授職錦衣鎮撫,待詔仁智殿。

由於吳偉為人耿介,疏 於人事,又不願與權貴相 往還,在京城難於久立, 終於憤然回到南京。後來孝 宗即位,召見他於偏殿, 錦衣衛百戶職,賜「畫狀元 印」。吳偉在京住了兩年 後,又佯病南歸;武宗時, 又欲召他入京,使者剛到南

■ 吳偉《灞橋風雪圖》

京,他卻因飲酒過度而亡,時年五十歲。

吳偉擅長人物、山水,畫風從馬遠、夏圭以及戴進水墨蒼勁一體變 化而成,格調更恣意揮灑、豪放勁健。藏於北京故宮博物院的《灞橋風 雪圖》,是吳偉山水畫風的代表作品。

《灞橋風雪圖》描寫在灞橋,陝西長安縣,唐人送別者多於此處折柳相贈,有「灞橋折柳」典故。又有「詩思在灞橋風雪中驢子上」之說,故畫家常以「灞橋風雪」為題材。圖中繪一老者騎驢在風雪中過橋,景作危壁懸崖、枯樹茅屋、溪水湍流,一片荒寒之象。畫法以側鋒

吳偉人物畫要比山水畫的藝 術水準高,他把山水畫中的雄健 豪放引入人物畫中,給萎靡不振 的人物畫壇,吹進了一縷清風。 正如王世貞所言:

畫人物出自吳道子,縱筆不 甚經意,而奇逸瀟灑動人。

吳偉畫人物衣紋勁健流暢, 行筆多頓挫方折,變化豐富。除 粗放風格外,吳偉也有雅致工謹 之作。吳偉在明中葉畫名極高, 弟子眾多,成為一時風尚。因他

◀ 吳偉《人物》

是江夏人,所以被世人稱為「江夏派」的創始人。

對於戴進、吳偉一派繪畫,明、清文人著述中各有褒貶。如孫承澤 《庚子銷夏記》說:

文進畫在明初名甚噪,然其風格不高,馬遠、夏圭之流派也……文 進畫有絕劣者,遂開周臣、謝時臣等之俗,至張平山、蔣三松惡極矣, 皆其流派也。

更有論者說他「非山水中正派」,「日就狐禪,衣缽塵土」。而李 開先卻為「浙派」一流略為張目,他在《中麓畫品》中認為,戴進、吳 偉一派山水兼有「神、清、老、勁、活、潤」的特點。

其實,對南宋山水畫風和戴進、吳偉畫風評價不高,是在文人畫成 為畫壇主流、文人畫理論廣為流行的基礎上產生的。如果說南宋山水畫 風是繪畫「自律」發展的結果,那麼,戴進、吳偉畫風就是因宮廷提倡 而再度興盛的「他律」。

載淮、吳偉一派「書法」因素多於書法因素,在山石中所用斧劈皴 和行筆輕快,都是書法中所忌諱的。特別是斧劈皴,用筆需側臥掃出, 起筆緊、收筆鬆,沒有書法中的藏鋒、迴鋒、中鋒行筆,並且一味追求 感官效果,這些都是和文人畫趣味相悖的。因此,文人畫越繁榮,戴 淮、吳偉一派越沒地位。

載淮、吳偉一派在文人畫系「吳派」崛起後,日漸式微,一直到當 代也沒興盛過。如果把「南宋畫風」比做朝陽的話,戴進、吳偉畫風就 是最後一抹殘陽了,從此,這一流派的天幕黯然了許多。這也許是美術 史自然發展的結果,但戴進、吳偉一派,還是在美術史上產生過不容否 認的重要作用。

林良、呂紀

—— 收放之間連綴院體花島書

院體繪書是圍繞宮廷審美趣味進行藝術創作,是隨著宮廷設立書院 而迅速發展起來的。北宋的院體人物、山水、花鳥在藝術風格上,基本 是統一的,而在南宋時期,院體山水和院體花鳥在藝術風格上,卻呈現 出不同的面貌。山水走向以「水墨蒼勁」、「大刀闊斧」,而花鳥卻走 向工致謹細、色彩富麗一格,雖然都是追求感官效果,但呈現的風貌是 不同的。

而在明代,院體花鳥和院體山水在風格上又走向了統一。院體花鳥 大量地採用「浙派」山水的畫法和構圖,衝破了南宋院體花鳥的謹細豔 麗,以寫意的筆法畫著工筆花鳥,形成了獨特的明代院體花鳥風格。此 後名手輩出,至林良、呂紀,達到了明代院體花鳥畫的最高水準。

林良,字以善,南海(今廣東)人,生卒年不詳,約活動於正統至 弘治年間(1436~1505),年輕時曾在布政使司供職,後以擅長繪事名 揚鄉里。約在景泰至成化年間(1450~1487),林良被薦舉內廷供奉, 後官至錦衣衛指揮、鎮撫、值仁智殿。

林良寫生造型能力強,對物象觀察細緻入微,下筆雖然粗放,但在 每一筆的描繪中都能抓住形體特色,體現出「盡精微、致廣大」的藝術 精神。他在花鳥畫史中的可貴之處,是找到了一條工筆寫意的新路,打 破了南宋院體花鳥的拘謹和細筆描繪的柔弱風格。以熱情奔放、恣意縱 横的筆墨揮寫物象,放棄富麗濃豔的色彩,不以細緻富麗為能事,而以 「水墨蒼勁」為追求,別有一番雄健之風。

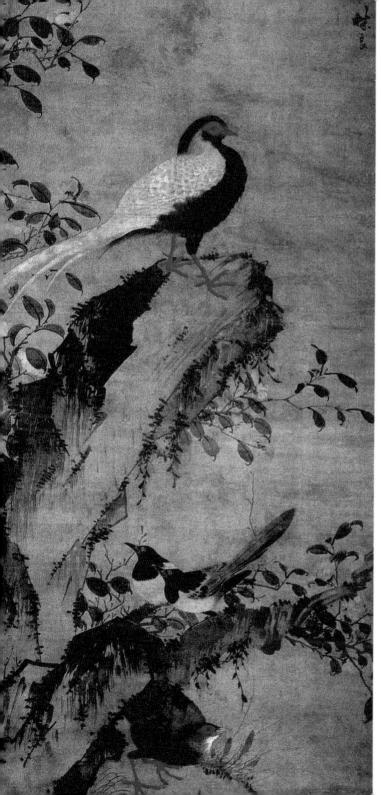

▲ 林良《山茶白羽圖》

林良所處的明代初期,畫壇上以戴進、吳偉為代表的浙派山水正大 行其道,自然的對林良影響很大,於是在他的花鳥畫中,山水畫的成分 非常多,有些岩石、樹木的畫法都採用了山水畫法,不僅在構圖上把大 山大水搬入畫中,有些畫再往前更走一步的話,就是標準山水畫了。

雖然,花鳥中參以山水畫這種做法早在北宋時就已經出現,但那時所用山水畫法,只是在概念與效果上呈現了山水畫法,林良以「浙派」山水畫法揮寫花鳥,使他所採用的畫風很具體,這可以說是「浙派」山水在林良的筆下向花鳥畫的的領域延伸,或者可說林良的花鳥畫就是花鳥畫中的「浙派」。

林良不僅在畫法上採取山水畫法,在他的繪畫中,也傳達了野逸之氣,他所呈現的野逸和文人雅士的野逸有很大的不同,文人雅士的野逸超拔塵世,而林良畫中的野逸更貼近人間所見。在構圖安排上,他採取「一角半邊」的岩石坡渚、樹木葦竹,來經營畫面,使花鳥畫的表現空間擴展至最大限度。為了配合畫中的大場景,林良便會選擇生活中的禽類作為題材,如雄鷹、蘆雁、孔雀、仙鶴等較大體格的禽鳥,這種選擇是和他的花鳥畫意境追求相協調的。

林良的花鳥畫境界龐大,筆墨個性豪放,善於在大畫面、大場景中經營布局,調動畫中所有構成因素,使淋漓盡致的筆墨施展其中,盡可能顯出更多的變化,避免畫面空泛乏味。在林良的畫中,既有素樸剛健的氣勢,又有生機的躍動,使人感受到旺盛的生命力所具有的昂揚意志。

現藏於上海博物館的《山茶白羽圖》一畫,可代表林良的藝術成就。圖中繪山野一隅,岩石上佇立著一隻神態俊逸的雄雞,雌雞在岩下閒步。一對羽光閃爍的喜鵲在樹幹上跳躍鳴叫。石後山茶樹枝搖曳,綻開朵朵粉色茶花,一片春機無限。

圖中岩石樹木以「浙 派」勁健豪放的筆墨皴擦而 出,有蒼勁淋漓的韻致。鳥 以精細的工筆勾寫,著色淡 雅明麗,形成了工寫、收 放、剛柔相濟的藝術對比, 是林良較工整一類花鳥的代 表作品。

典藏於北京故宮博物院 的《雪景雙鷹圖》,則是林 良放縱一格的代表。圖中荒 雪枯木之上,立一有王者之 風的黑鷹在雄視蒼天,另一 隻鷹在蜷足梳羽,樹下有燕 雀在望風而逃,和鷹形成強 烈的情緒對比,更加突出了 雄鷹的風姿。遠處有寒嶺雪 峰聳立蒼穹,暗示出鷹的傲 視蒼穹之態,整個畫面展現 出鷹擊長空、威猛莊嚴的氣 概。

可以在圖中的岩石、樹 木中發現,都均以「浙派」 筆法揮就,但比「浙派」更

▲ 林良《雪景雙鷹圖》

放縱剛健一些, 甚至有悲愴之感。整體經營是以口水書為基調, 整體意 境也是追求山水畫的大境界,而不是一般的花鳥趣味,畫面張力十足, 用筆變化多端,強調筆勢多於強調墨韻。整體筆墨傳達的是痛快淋漓和 恣意酣暢, 使觀者不由得心胸豁然。

▼ 呂紀《殘荷鷹鷺圖》

在明代的院體花鳥中,林良書 風的「收」和另一位花鳥畫家呂紀 的「放」,正好構成了一種相對 性,使得明代院體花鳥的林良和大 寫意相連。

呂紀(1477~?),字廷振, 號樂愚,浙江鄞縣人,弘治年間 (1488~1505)被徵入宮,值仁智 殿,授錦衣指揮使,以花鳥畫著稱 於世。

《明書錄》中描寫呂紀:「書 花鳥初學邊景昭,後模仿唐宋諸 家,始臻其妙」,但在他的書中可 以看出,他受「浙派」山水和林良 水墨寫意花鳥畫的影響更大。工謹 宫麗與水墨寫意俱能,並把林良的 水墨蒼勁融入自己敷色豔麗一格之 中, 風格獨具特色。世人有「林 良、呂紀,天下無比」之讚譽。

呂紀花鳥畫取材和傳統院體花 鳥差別不大,多是傳統中的祥禽瑞

呂紀《梅茶雉雀圖》▶

鳥,但在意境的營造上別開生面。他把所畫物象置於特定環境之中,抓 住花木禽鳥的最佳姿態,在真實場景的自然狀態中表現主題。

藏於浙江省博物館的《梅茶雉雀圖》,是代表呂紀工致一格的作品。圖中寫料峭春寒的山溪邊,白梅、山茶盛開,老幹虯曲,雙雉棲息 其上,形態生動,數隻禽雀聚棲梅枝,生機盎然。

而藏於北京故宮博物院的《殘荷鷹鷺圖》,則是代表呂紀寫意一格的作品。圖繪肅殺秋風之中,雄鷹在空中翻身追逐一隻倉皇而逃的白鷺,正在遊食的野鴨緊縮頭顱,望著這突如其來的災難,另一隻嚇得把頭一下栽入水中。圖中用鷹的眼神和荷葉、荷桿,巧妙地突出了即將臨遭悲慘命運的白鷺,具有矛盾衝突的戲劇效果,意境遠遠超出畫面本身。

關於林良和呂紀在美術史上的貢獻,一般認為是開啟了後世大寫意之風,他們的繪畫在表面上很像文人寫意花鳥,但是又並不等於文人寫意花鳥。林、呂兩人的花鳥畫,是在工筆院體花鳥框架內的延伸和擴展,也可以說,兩人的繪畫還原成工筆畫,是筆不工而意工的院體花鳥畫,它們很難轉換成後世的文人寫意花鳥畫。

判斷林、呂畫風的種屬仍是困難的,它有很大的隱蔽性。一般能他們的山石樹木畫法中發現採用「浙派」的技巧,但折枝、禽鳥類就很難鑑別。因線細、面小,林良、呂紀用筆又都很勁利,在筆墨形態上更近似文人寫意。

林良、呂紀的畫仍然可以說是「浙派」院體花鳥畫,他們的貢獻是 在工筆花鳥框架內創立了新風,對後世寫意花鳥的影響,主要是「水墨 蒼勁」的精神。他們走的道路,不同於在王淵、張中、沈周、文徵明影 響下陳道復、徐渭所走的「寫意」道路,仍可以尋找出他們在美術史上 的真正作用和價值,對當下的工筆花鳥魚創新也是有所裨益的。

陳 淳

—— 濃妝淡抹總相宜

寫意花鳥畫發展到明代,出現了重大轉折。「吳門畫派」之首的沈 周,繼承了元代王淵、張中的「沒骨」寫意花卉傳統,又吸收南宋法常 的水墨寫意畫法,形成了獨具特色的小寫意花鳥畫。

元代以前,雖然也有了「沒骨」水墨花鳥,但那時的「沒骨」是針對輪廓線而言,水墨是針對色彩而言,和文人畫筆墨自身語言關係不大。如果順著「沒骨」勾出輪廓線,去掉水墨著上色的話,便可以再還原回標準的工筆花鳥畫。

沈周筆下的文人寫意花鳥畫,無論在趣味上和筆墨要求上,都和以前的花鳥畫有所不同。在他的畫中,已具備了直接以筆揮寫的筆墨元素。而在沈周的學生文徵明筆下,又將其筆墨元素給以主動的發揮,使寫意花鳥的筆墨語言具有了獨立性。在沈周、文徵明的共同努力下,豐富了小寫意花鳥畫的筆墨語言,尋找到以花鳥來承載文人畫筆墨法式的新道路。

「吳門四家」雖然山水畫名重當時,但卻沒有像小寫意花鳥那樣, 完成以畫傳人的任務。而直接繼承沈周、文徵明衣缽而又有所創新者, 就是明代寫意花鳥畫家陳淳。

陳淳(1482~1544),字道復,號白陽山人,約五十歲前後,以字行,蘇州府長洲(今江蘇吳縣)人。陳淳出生於一個文人士大夫家庭, 他的祖父陳璚,工古文辭和詩,官至南京左副都御史,家中書畫收藏豐富。他的父親陳鑰,一生未曾仕進,精研陰陽方術。

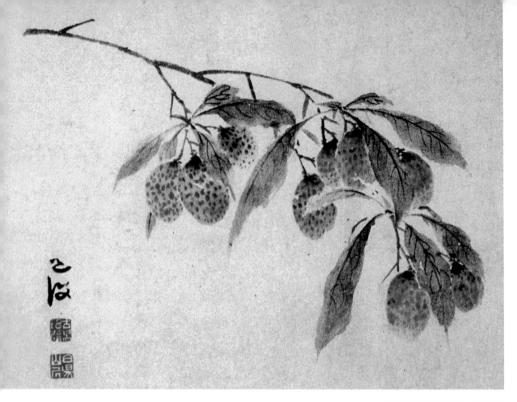

▲ 《荔枝賦書畫卷》(局部)

陳鑰與文徵明為通家之好,相交二十餘年,情誼深厚。陳淳師從文 徵明學習詩文、書法、繪畫,青年時便嶄露頭角。他在三十歲以前,與 其師文徵明相處篤厚,經常一起宴飲唱和,並與文氏門生好友交往密 切。他的書法和繪畫明顯受到文徵明的影響。

正德十一年(1516年),陳鑰去世。父親的去世對陳淳打擊很大, 他從此情緒消沉低落,沉溺於詩酒文會;三十六歲時,北上京城,入國 子監修業,四年後離京返鄉。正在這時,他和文徵明在人生觀和藝術觀 上產生了分歧,使兩人感情上開始疏遠。

藝術觀的分歧,導致陳淳在繪畫上努力擺脫文徵明的束縛,尋找自己的風格面貌;嘉靖二十三年(1544年)十月二十一日,陳淳因患疾病去世,亨年六十一歲。

陳淳在從師文徵明時,就 對沈周的小寫意花卉,心摹手 追。因陳淳祖父和沈周是朋友 關係,所以,陳淳從沈周畫中 學到不少寫意真法。本來他就 非常喜愛沈周花鳥畫寫意畫 風,又因他和文徵明相交已 疏,使陳淳更易轉向沈周。

沈周花鳥題材比文徵明廣 泛些,筆墨也樸厚一些,這都 對陳淳的寫意畫風有所影響。 他在四十至五十歲時,更用心 於沈周畫風,以期衝破文徵明 的束縛。在他晚年的畫中,沈 周的成分更多一些。

陳淳在學習沈周、文徵明 的基礎上,對元代沒骨水墨花 卉也領悟很深,特別在元人的 意氣和情志方面,體會深刻, 往往在畫中流露出元人的蕭散 逸氣。

陳淳筆下的花卉題材非常 廣泛。他衝破了傳統文人畫熱

《葵石圖》▶

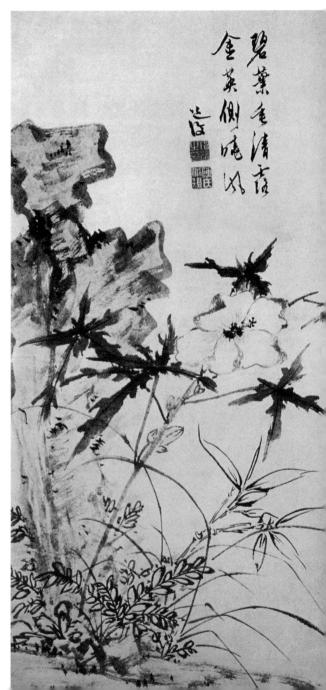

中表現的梅蘭竹菊,和適合筆墨表現的幾種花卉的限制,以精純的筆墨語言,詮釋著百花的風情萬種。在表現花卉物理情態的同時,陳淳儘量使花卉去適合筆墨,而不是筆墨適應花卉;這樣的描繪方式使得他能以獨立而自由的筆墨去為百花傳神。

陳淳寫意花卉的表現方式豐富。既有單純的水墨,也以色點寫;既 有粗放一格,也有工謹畫風;既有勾花點葉,又有點花點葉;既有彩花 彩葉,又有彩花墨葉,形式語言非常複雜。

收藏於廣州美術館的《荔枝賦書畫卷》,是陳淳工致一格的畫風。 圖中繪折枝荔枝斜垂而下,荔枝的重量和色澤表現得非常微妙。在此圖中,我們還可以看出沈周畫風下的影子。

典藏於北京故宮博物院的《葵石圖》,是陳淳獨具個人風貌的佳作。葵花以淡墨渴筆頓挫寫出,用筆變化豐富而微妙,寥寥幾筆就表現 出花的厚度和質感。枝葉以磊落的用筆直接揮寫,充分發揮筆墨語言的 自身特色。

用筆在乾濕、虛實對比中,注意留出用筆飛白,更顯石蒼花柔;地 面上的雜草竹枝,均以線勾出,用筆勁利而隨意,和上面的墨色形成線 面呼應。

陳淳的寫意花卉,開拓了用筆表現的領域,完善了筆墨語言,開啟 了後世大寫意畫風的門徑。他是小寫意和大寫意之間的分水嶺,對後世 徐渭的大寫意花卉影響極大,並合稱「青藤白陽」,在美術史上是一位 重要人物。

徐渭

—— 走筆如飛 潑墨淋漓

寫意花鳥由「吳門畫派」的沈周、文徵明、唐寅、陳淳繼承了元代 沒骨寫意畫法,用文人畫筆墨重新梳理寫意花鳥畫,將具有獨立語言和 自足發展的用筆、用墨引入自然界的花草之中,使文人畫家不再依靠描 寫梅蘭竹菊來抒發內心的情志逸趣。

梅蘭竹菊,實際上是由山水畫中的枯木竹石題材的延伸,它們的繪畫技法更多的是依託在山水畫技法中,而它們的審美趣味是停留在對物象的象徵意義上。淡雅的墨色可超越形色之上,和文人士大夫內心的雅逸心境相同,是具有更深層意義的象徵。

士大夫們的心境是文心萬象,花鳥畫表現題材的侷限,反而束縛了 他們的感情抒發,僅靠幾種單調的物象和單純的墨色,已滿足不了士大 夫文人豐富的情懷。

而寫意花鳥畫筆墨語言相對獨立,能將其運用在更廣闊的領域,用 墨、用色都能完成感情的抒發,而不再侷限於文人畫家只能用水墨才可 表達內心世界。使文人畫家既可以在筆墨天地中陶冶自我,又能將心靈 寄託於所畫物象中。

寫意花鳥,使筆墨表現形式自由,不久便出現了大寫意的藝術高峰,而站在這「高峰」之上的人就是徐渭。

徐渭(1521~1593),字文長,號天池山人、田水月等,晚號青藤 道士,浙江山陰(今紹興)人。 徐渭出身於一個衰落的小官僚家庭,其父曾任雲南等地知州,晚年還 鄉納妾,徐渭即為「庶出」。在他出世百日時,父親去世,幼年的徐渭由 嫡母苗氏撫養;十四歲時,苗氏去世,徐渭轉棲於異母長兄徐淮處。

徐渭二十歲考中秀才,而後娶潘姒為妻。不久,長兄徐淮服丹藥以 致中毒身亡,妻子患疾不治而死,家運迅速敗落;三十七歲時,徐渭被 浙閩總督胡宗憲聘為幕僚,頗得其器重。在此期間,他參加鄉試八考八 落,仕進無望。

徐渭四十五歲時,明朝奸相嚴嵩之子因通倭罪被殺,胡宗憲也被捕,後自殺於獄中。徐渭聽到胡宗憲的死訊,以為自己也不能倖免其禍,便自撰墓誌銘,做好棺木備用。他以利斧擊頭、柱釘刺耳、鐵錘擊腎,九次自殺未遂,但精神已處於癲狂的病態中,後因誤殺妻子,而下獄監禁六、七年。

徐渭出獄時已五十三歲,由於飽嘗世間風雨,對世事已心灰意冷, 開始寄情於詩文書畫的創作中;到晚年,賣書畫已不能度日,因此將所 藏數千卷書變賣一空;最後,因疾病侵體,腹不能果,七十二歲的徐渭 在困頓中死去。

徐渭具有多方面的藝術才能,他曾寫過劇本《四聲猿》,是可代表明代戲劇的藝術成就;他的書法學蘇軾、米芾,字體奔放,自成面貌;徐渭中年才開始學畫,至晚年趨於成熟,許多不朽名作都創作於他最後的二十年裡,徐渭對山水花卉、人物都很擅長,尤以水墨大寫意為最。

由於吳門後生陳淳在寫意花卉領域的探索,使表現題材擴大,表現 形式多種多樣,開拓了筆墨語言的新境界,使筆墨直接揮寫成為可能。 徐渭就是在陳淳的基礎上,將小寫意發展為筆墨恣肆的大寫意。

陳淳的繪畫有兩種風格:一種是工謹一格,和沈周、文徵明畫風相接;另一種是放縱一格,可和徐渭小寫意類相通。實際上,徐渭是接續

陳淳放縱一格向前發展的,是從 陳淳文秀有餘、豪放不足的畫風 中蛻化的龍蛇、羽化的蝴蝶。

徐渭的寫意花卉,「走筆如 飛,潑墨淋漓」。在用筆上, 他強調「氣」,他的用筆看似草 草、若斷若連,實際筆與筆之間 有「筆斷意不斷」的氣勢貫通, 有所謂「筆所未到氣已吞」。

在用墨上,他強調「韻」, 他的用墨看似狂塗亂抹,實際 是墨團之中有墨韻,墨法之中顯 精神,是所謂「不求形狀求生 韻」、「信手拈來自有神」。

比筆墨更為重要的是,徐渭將 自己的人生和情感全部傾洩在他 的畫中,從他的創作中可以看到 他的痛苦、激憤、渴望、抗爭、 熱情與無奈;他畫中的豪放,是 身心受到煎熬和壓抑後的張揚與 抗爭。徐渭作畫,往往以膠調 墨,有浸漬淋漓的效果,這和他 血淚交纖的人生是相融合的。

《墨葡萄》▶

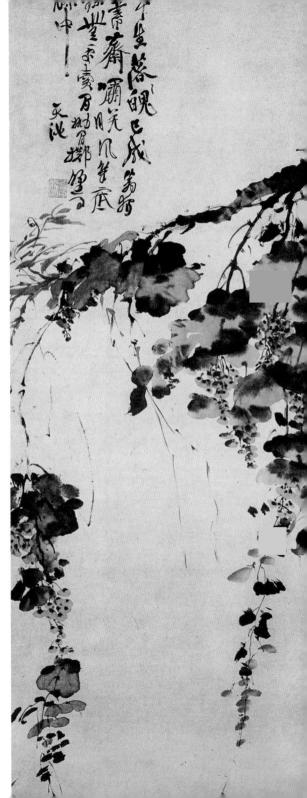

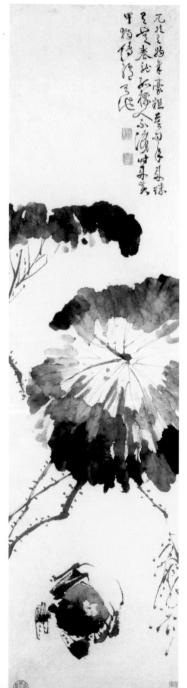

徐渭的畫,是在用情感來調動筆墨,在他的畫中,筆墨和物象都退居第二位。筆墨在他筆下已不 是問題,物象只不過是個載體,他將自己的人生升 騰於筆墨和物象之上。

他在《墨葡萄》圖上題詩曰:

半生落魄已成翁,獨立書齋嘯晚風。

筆底明珠無處賣,閒拋閒擲野藤中。

透過這首詩,我們可體會出他是在藉物吟詠人 生情懷。

藏於北京故宮博物院的《墨葡萄》圖和《荷蟹圖》,是代表徐渭藝術水準的傑作。《墨葡萄》在 構圖上較為特別,一枝葡萄藤由右至左垂下,沒有 曲折變化卻有違一般章法;但徐渭在左上角題詩一 首,猶如四條繩索將葡萄藤拉起,補救了構圖上的 不足。

《荷蟹圖》用筆縱橫馳騁,用墨浸潤淋漓,在 濃淡交錯中顯出墨彩華光,可謂水墨「絕唱」。

中國繪畫史上,有兩位不能以形跡相論的畫家,一位是元代畫家倪瓚,另一位就是徐渭。觀倪瓚的畫,使人拂去煩躁,得一「靜」;觀徐渭的畫,使人體會出生命的律動和激情,得一「動」。這一靜一動,占據了生命的兩極。他們兩人畫作的

▲《荷蟹圖》

內在意蘊,若只靠單純的臨摹,是永遠學不來的,尤其是缺乏人生歷練 的凡夫俗子。

徐渭以他的才情,將大寫意花卉推上了藝術最高峰,成為大寫意畫 的里程碑,但在一般西方人評論中,這種「潦草」能成為藝術傑作,簡 直是不可思議;實際上,這是不瞭解中國繪畫筆墨自身語彙所致。如果 筆墨自身沒有審美價值,或者沒有建立相對獨立的法式語彙,那麼,徐 渭的大寫意無異於西方繪畫中的草圖,或者油畫「打底」階段,而不具 獨立形態。

徐渭就是選擇了這最直接、最適合抒發情感的筆墨語彙,創造了藝術奇蹟。徐渭不愧為影響深遠的大寫意藝術巨匠。

寫意畫

基本上分為用筆方式和精神取向兩個方面。用筆方式是相對於「工筆畫」而言,行筆簡略概括,不拘形似。精神取向注重神韻、意象,不追求物像的表面相似,是中國繪畫的一個重要特點。

藍瑛

—— 世稱「浙派殷軍」

明代初期,在宫廷的提倡和扶持下,學南宋畫風的浙派一流繁榮於宫廷內外,成為明初繪畫主流。由於浙派影響極大,從學者甚多,在明代中期,吳偉又創立了「江夏派」。

「江夏派」的畫家將浙派畫風給以極端發展,以致後期出現荒率枯硬的筆墨習性,使浙派一流盛極而衰;另一個原因是,以追求元人意氣的「吳門畫派」崛起後,浙派畫風便退出繪畫主流。

然而,浙派畫風並沒有斷絕,就在明末清初時期,浙派畫風又以新的 形態再次復興,而這次復興的宣導者,就是世稱「浙派殿軍」的藍瑛。

藍瑛(1585~1666尚在),字田叔,號蜨叟,晚號石頭陀,又號西湖外史、西湖外民、東郭老農,浙江錢塘(今杭州)人。藍瑛常漫遊名山大川,心胸開闊、眼界非凡,是一位終身虔於繪事的職業畫家,是山水、人物、花鳥俱能的全才。曾在揚州居住,到過嘉興、紹興、寧波等地,晚年居於山莊,壽八十有餘。

藍瑛學畫以臨古入手,早年曾學元人諸家,多著意黃公望畫法,但 用筆有些鬆軟;明人學畫多受時風左右,藍瑛居處乃浙派畫風故地,難 免不受影響。

他對浙派領悟很深,但並沒有拘於形跡,而是將浙派所追求的「水墨蒼勁」變成「用筆蒼勁」,以矯文人畫用筆鬆軟之病。他將浙派水墨 淋漓的筆墨效果變成「無墨求染」,以染墨、染色的溫潤,矯正「狂塗 亂抹」的粗野之病;他取法於浙派山水的小斧劈,並將其用筆拉長或方 折,變側鋒用筆為中鋒用筆。

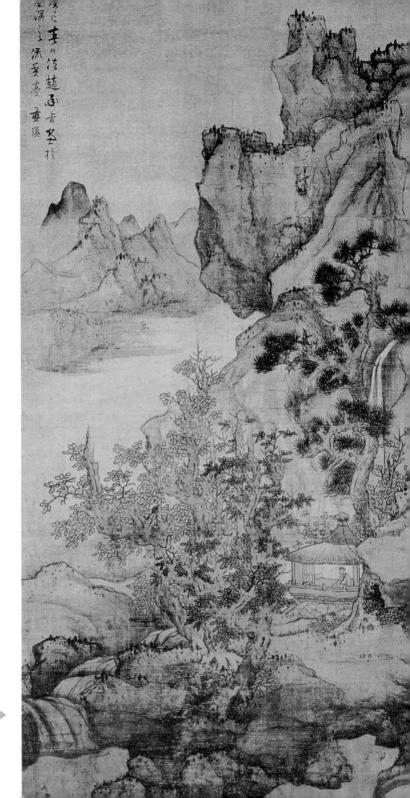

《山水圖》(局部) ▶

在山勢構圖經營上,他多採取「一邊、半形」的起式,他以浙派精 神為基礎,廣泛臨摹唐宋名家,又遠取「吳門畫派」,把文人畫精髓吸 收到他的畫中。

他的山水畫,非常強調用筆的蒼勁和山勢岩石的骨力剛硬,因此, 他對北宋前的荊浩、關仝、李成、范寬用意極深,將他們石體堅凝、猶 如鐵鑄的剛硬之骨,搬到了自己的山水中。藍瑛的山水畫,無論是「沒 骨青綠」,還是淺絳山水,都能給人以堅硬頑強的感覺。

藍瑛畫樹最有特色,他畫樹主要師法關仝、李成、范寬,強調深紮入土的樹根和茁壯粗大的樹幹,非常合乎樹木的生長規律。他用筆勁利,略皴樹皮以分陰陽,像「鐵樹」一般堅硬。這種畫法,對後世的陳 洪綬影響很大,在陳洪綬的畫中可見許多藍瑛樹法的影子。

藍瑛的畫風,是以浙派蒼勁的用筆為根本,對歷代各家都有所取, 他是有明一代研習歷代名家最廣泛的一位畫家。但是,不論他學習哪一 家、哪一派,都保持著用筆蒼勁,以及荊浩、關仝、李成、范寬山水中 的博大氣度。這種氣度是文人畫家所鍾情的董源、巨然、「元四家」所 沒有的。

藍瑛用筆快而狠,既勁利又能壓得住紙,尤其在紙本上作畫,由於 用筆快而狠,筆筆都有「飛白」,顯出毛蒼的筆致;再加上他用溫潤的 墨色渲染山體,使「筆蒼墨潤」得到了高度融合。

藍瑛除畫水墨淺絳一格外,還畫自稱仿張僧繇「沒骨青綠」山水, 在敦煌壁畫中就能找到這種畫法,只不過藍瑛將其變為時代特色,雖言 「沒骨」,實則骨在其內。這也許是藍瑛在渲染明暗的「染法」中生發 出來的技法,使青綠山水又多了一種畫法。

▲ 《山水圖》(局部)

把藍瑛歸為浙派一脈,或稱其「浙派殿軍」,有些學者頗有議論, 認為戴進和藍瑛在畫法和畫風上面貌迥異,而把藍瑛歸為浙派是因同鄉 之故。其實,我們判斷一個繪畫流派,有時是不應以形跡來論的。

藍瑛把浙派的形跡削減,提取最本質的東西,把浙派狂塗亂抹的荒率之病去掉,引進了文人畫的成分,使浙派變俗為雅、變粗野為細謹。 他把浙派進行了改造,將浙派以新的型態出現,雖然風格與浙派相左, 但是骨子裡仍是浙派風貌。

張庚評藍瑛云:「至明季方有浙派之目,是派也,始於戴進,成於藍 瑛。」又說:「畫之有浙派,始自戴進,至藍為極。」可謂一語中的。

明、清之際,學藍瑛者眾多,因藍瑛居於錢塘武林地區,世人又稱其 為「武林派」,此流派對後世的陳洪綬以及金陵八家產生一定的影響。

水墨淺絳

中國繪畫從形式或顏色上可分為:水墨、青綠、金碧、淺絳等。

水墨畫,是指純用水墨的畫體;青綠,指以石青和石綠做為主色的話;金碧,則指中國繪畫顏料中的泥金、石青、石綠;淺絳,是在水墨勾勒被染的基礎上,以赭石為主色的淡彩山水畫。而藍瑛山睡畫的主要風貌,一為水墨淺絳,一為沒骨青綠。

董其昌

—— 畫分南北宗 建立中國繪畫理論

中國繪畫發展到明末清初,不僅各種風格和流派日臻成熟,而各種 繪畫理論也日趨完善。這表明成熟的繪畫亦需完善的理論來指導,理論 的構建會促進繪畫自身的發展。在明末、清初的繪畫理論中,影響最大 的, 草渦於董其昌提出的「畫分南北宗」說。

董其昌(1555~1636),字文室,又字思白,號香光居士,華亭 (今上海松江)人。出身於清貧之家,當時董家只有田地二十畝,他 十七歳學書、二十三歲學書,與書家顧正誼、莫是龍、陳繼儒,收藏家 項元汴,官宦陸樹聲,名十王世貞等人相交,共同切磋藝道。還先後與 禪宗大師達觀、憨山相織,學習禪機妙理,這對他日後的繪畫和理論建 樹有很大的作用。

萬曆十七年,董其昌入京會試中二甲第一名進士,授翰林院庶吉 士,後官至南京禮部尚書。其間也曾多次告退,是一位忽仕忽隱之士。 隨著董其昌官職的升高,家計日富,因為有錢有勢,董家橫霸華亭一 帶,為非作歹,民怨極重。

董其昌六十一歲時,看中一位陸家使女綠英,就縱兩百多人到陸家 把綠英搶來做妾。此事使董其昌名聲掃地,他為平息影響而捉捕了許多 人, 並致死人命。當地鄉眾異常憤怒, 婦孺皆傳: 「若要柴米強, 先殺 董其昌。」

不久,成千上萬憤怒的鄉眾包圍了董宅,鄉眾們打散家丁湧到宅 前,拔旗竿、砸門道,正欲放火焚宅,因突下大雨而止。不幾日,上 海、青浦、金山等地百姓也來支援,把董家大宅和白龍潭董家的抱珠閣 焚燒殆盡。各地凡有董書匾額皆被毀壞。董其昌先帶家人逃至附近泖 莊,後又逃到歸安沈家才保一命。

此事後來被編入一本演唱彈詞《民抄董官事實》中,傳播於後世。 令人不可思議的是,這樣的一位人物,卻對中國繪畫和理論有著不小的 貢獻。

董其昌的繪畫,受華亭一派畫家顧正誼影響很大。顧正誼畫學黃公 望,並對董源、巨然、倪瓚領悟頗深。董其昌後來也直取諸家畫法,晚 年亦有取法李唐之作。他在師法古人的過程中,步入文人畫堂奧,發現 了筆墨深層內涵,並開始梳理和構建文人畫理論。

講求筆墨,是文人畫的內在要求,文人畫家的筆墨不僅注重造型方法,而且注重筆墨內在的審美價值。書法用筆已被文人畫廣為借鑑,從書法中吸取精華也已是文人畫家的共識。但若把書法用筆不經變通而直接用於繪畫,也易流於浮華。因此,董其昌提出:

士人作畫當以草隸奇字之法為之,樹如屈鐵,山如畫沙,絕去甜俗蹊徑,乃為士氣。

關於援書入畫,元代趙孟頫也曾提出:

石如飛白木如籀,寫竹還應八法通。

但這僅是文人畫的一般要求,「吳門畫派」也提倡這種一般意義上的引書入畫,但到後期卻出現了矯揉造作之弊。董其昌不僅提出以書入畫,更重要的是他對用於畫中的書法之筆,提出了更內在的要求,以保證繪畫中的筆墨更加精純,不流於浮泛表面,這比趙孟頫的以書入畫深刻了許多。

董其昌的繪畫,大致可分三類:其一以表現筆法為主,大多師法黃 公望、倪瓚;其二以表現墨法為主,主要師法董源、巨然、二米、吳 鎮;其三是設色山水,在色彩中追求古雅。

董其昌的繪畫特點是筆法分明,皴法次序井然、層次清晰,在渴淡的明晰中求渾厚、求變化。樹幹多以蒼而毛的渴筆勾皴,然後以各種
▼《佐古山水冊》

《山水圖》 (局部)

「混點」點寫,強調每一筆的獨立性,秩序感很強,並著意於墨色由濃 及淡的漸變,顯得「幽深淡遠」;在用筆上,他特別注意提、按、頓、 挫的行筆變化,在他的筆墨中體現出了「平淡天真」的禪學意味。

藏於北京故宮博物院的《仿古山水冊》和藏於上海博物館的《秋興 八暑》可為董其昌的代表作品。

董其昌「畫分南北宗」說,一直是學界爭論的焦點。他在《畫旨》 中說:

禪家有南北二宗,唐時始分;畫之有南北宗,亦唐時分也。但其人 非南北耳,北宗則李思訓父子著色山水,流傳而為宋之趙幹、趙伯駒、 伯驢,以至馬、夏輩。南宗則王摩詰始用渲淡,一變勾斫之法,其傳為 張璪、荊、關、郭忠恕,董、巨、米家父子,以至元之四大家,亦如六 祖之後有馬駒;雲門、臨濟兒孫之盛,而北宗微矣!

董其昌的這一段話,明確提出了唐宋山水畫的兩大派系。若不對 「禪宗」的比喻作為研究,而更關注一下繪畫本體的話,就會明白他是 在提倡「文人畫」和梳理出中國繪畫的兩大風格。

實際上,他是在文人畫內部重新調整文人畫的法式,使文人畫向更 高階段發展。想完成這個任務,就必須先將繪畫源流劃清,然後才能把 握文人畫內在流變,才能進一步研究筆墨內在涵義。

關於他的「崇南貶北」之說,可能有所失偏頗。但我們也應看到 「北宗」山水在元代、明中期以後再也沒有復興,也應看到「南宗」山 水筆黑白身審美價值的存在。

對一種繪畫流派的選擇,實際上可體現出在對文化上的選擇,文化 的發展必將優先選擇適應該文化發展方向的繪畫流派。這是歷史的必 然,董其昌以他的繪畫和理論,影響了後世的畫家們,清代的「四王」

就是董其昌繪畫理論的身體力行者,他們的畫風甚至影響了清代宮廷藝 術風格的走向,使文人畫走入了宮廷。而董其昌的繪畫和理論,到今天 仍然是值得我們研究的課題。

將運用到鈎斫技法為主的畫家視為北宗,以唐代李思訓父子為開宗 鼻祖;將運用水墨渲染技法為主的畫家視為南宗,以唐代王維為立派之 人。其主要目的是「崇南貶北」。

南北宗

董其昌為了推崇南宗水墨畫,而將山水畫劃分為南北兩個派系。他認為,「禪宗南北之分始於唐,山水畫南北之分也從唐始」。將運用到鈎斫技法為主的畫家視為北宗,以唐代李思訓父子為開宗鼻祖;將運用水墨渲染技法為主的畫家視為南宗,以唐代王維為立派之人。其主要目的是「崇南貶北」。

陳洪綬

— 復興古拙派人物畫

在人物畫的風格方面,唐宋以後的寫意人物大致可分三大流派。

一種是傳統的線描派,以唐吳道子,宋李公麟、武宗元為代表。以 吳道子為首的線描派,是出現最早、對後世影響最大的一派,後經李公 麟總結古法,將吳道子「白畫」轉化為自成一科的「白描畫」,特別講 究用筆的變化和素雅的韻致。

第二種是粗筆寫意派,以五代石恪、南宋梁楷為代表。用筆較粗放,打破了純用線的侷限,以水墨直接揮寫,有水墨淋漓的效果,但不被當時文人所欣賞;後世畫家多採其精神,轉化成小寫意,或兼工帶寫,而盛行於人物畫中。

另一種就是古拙派,為五代貫休始創,所畫人物奇形怪狀,獨具古 拙之風;但此派因不合時尚,而沒流行起來。

明清之際的人物畫,一直是萎靡不振。浙派人物畫到後期已多荒率 枯硬,吳門畫派人物已是柔媚不堪。這時,以陳洪綬為代表的古拙派人 物畫再次崛起,給人物畫壇帶來了新的生機和活力。

陳洪綬(1598~1652),字章侯,號老蓮,別號老遲,浙江諸暨 人,出生於書香門第,父親不幸早逝,靠母親撫養成人。陳洪綬青年時 代師事於劉宗周、黃道周,四十五歲入京為國子監生,後又被命為內廷 供奉;他當時的志向,並不想在畫史上留名,因而沒有接受此職,不久 便南歸回鄉。

明亡時,清兵南下浙東,曾抓到陳洪綬,並以屠刀脅迫他作畫,陳 洪綬大義凜然,拒不依從,險遭殺害,後避難雲門寺,剃髮為僧。在這 次動亂中,陳洪綬許多師友以身殉國,他內心充滿強烈的悔恨和內疚, 認為自己是「不忠不孝」之人,因此改號為「悔僧」、「悔遲」、「遲 和尚」。陳洪綬晚年在紹興、杭州等地賣畫為生,清順治九年,就在這 種悔恨與悲憤的精神折磨中死去。

陳洪經繪畫以臨古入手。少年時,曾反覆臨摹過李公麟所畫的 七十二賢石刻拓片,還臨過唐代周昉的作品,打下了深厚的傳統基礎。 陳洪經山水師學藍瑛,尤其學藍瑛樹木深得真法,在他人物畫中常畫雜 樹作為背景,觀者一眼便能看出是師法藍瑛。

陳洪綬在人物造型上,吸收五代貫休人物畫造型語言,將其「胡相」特徵轉化為「漢相」;將其醜怪突兀的形象弱化,去其醜而取其奇;將其「宗教梵境」轉化為「人間仙境」。

▼ 《南魯生四樂圖》(之一)

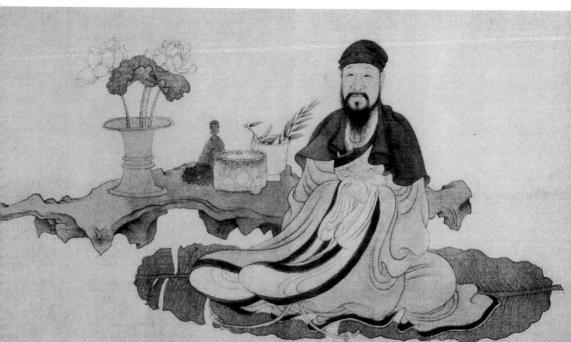

在著色上,他以不損傷 墨韻和用筆為準則,並在色 彩對比上頗為考究,色彩在 他的畫中顯得古雅別致、非 同凡格。北京故宮博物院所 藏的《升庵簪花圖》及作品 《品茶圖》等可為上述特點 的代表作。

《生庵簪花圖》

陳洪綬除擅長以線為主的人物畫外,還常作「波臣派」一格。他與 「波臣派」創立者曾鯨是好友,在繪畫上難免受其影響。陳洪綬所作 《南魯生四樂圖》就是以「墨骨」法為之。

該畫人物表情生動自然,面部全以明暗法積染而成,富有彈性;衣 紋走向仍是自家筆勢,襯托出人物飄逸瀟灑的內心世界。

陳洪綬在山水、花鳥方面,亦獨具風貌。山水畫樹石得益於藍瑛, 但中年以後,化身立法,自立門庭;山石皴法波幻雲詭,筆墨高雅樸 厚;花鳥畫吸收宋元畫法,生機勃發,皆極精妙入微。

陳洪綬的版畫作品對後世影響很廣,精心所作《屈子行吟圖》尤為成功。圖中以簡潔的構圖、勁挺的線條,誇張地表現了屈子莊重而傲岸的神情。陳洪綬的版畫也影響了日本「浮世繪」。日本德川時代「浮世繪」代表畫家葛飾北齋所作《水滸卷》中,就吸收了不少陳洪綬的畫風。

陳洪綬的繪畫,已體現出他對古代繪畫形式和風格的追求,但這種追求又不侷限在形跡上,在藝術精神上也用意頗深。他將晉人的瀟灑、唐人的豪邁、宋人的靜穆、元人的逸氣、明人的活潑,都納入他古拙一格的整體框架內,使古拙派人物煥發了新的生命,也使自己名重海內外。他和北方的另一位畫家崔子忠合稱「南陳北崔」,對晚清畫家任熊、任薰、任伯年的繪畫,也有著深遠的影響。

《屈子行吟圖》▶

曾 鯨

—— 一代肖像畫高手

肖像畫到了明代,雖然不像在唐宋時那樣得到充分發展,但是由於 社會實際生活的需要,無論在宮廷或民間,始終都有從事肖像畫的一群 畫家。這些畫家的創作方式,如同工匠一般,經常被雇主請入家中,面 對真人傳神寫照,然後獲取報酬,地位比一般體力工匠高一些。他們的 創作還沒進入到士大夫文化層次,所以,許多民間肖像畫家在畫史上無 聲無名。

明代肖像畫描寫的對象,多是家族中年長者,是為死後供後人紀念和祭祀所用,所以,民間稱這類肖像畫為「祖宗像」。因是祭祀所用,畫上從不留下作者的姓名。我們看到許多明代優秀的肖像畫,都沒有作者的名款,也許就是這個原因。然而,肖像畫發展至明末,因出現了一代名手曾鯨,才改變了此一局面。

曾鯨(1568~1650),字波臣,原籍福建莆田,明末著名肖像畫家,主要活動於浙江杭州、湖州、寧波、餘姚一帶,也曾寓居江蘇金陵(南京)。由於他的肖像畫風格獨具,引起了文人階層的注意,並把他請到家中畫像。他曾為當時文壇傑出人物董其昌、陳繼儒、王時敏、黃道周等畫過肖像。因此名氣日重,並有機會與許多文人、名流相往來。

他和陳洪綬是朋友,在繪畫方面相互影響,也和著名學者黃宗羲交往密切,在他後來寓居南京時,與黃宗羲居所相近,經常往來。黃宗羲 還曾觀賞曾鯨的書畫和古物收藏。

由於在與文人學者的交往,使曾鯨在繪畫上的眼界大開、修養提高,因此,曾鯨在藝術境界上和普通畫工有所不同。

傳統的肖像畫,一般先用筆勾出 輪廓,然後著色量染,有所變化也只 在用筆濃淡深淺上。曾鯨在肖像書方 面的貢獻,更在於他突破傳統成法, 以獨特的「墨骨」畫法,開創了人物 畫新風貌。《國朝畫徵錄》說:

寫真有兩派:一重墨骨,墨骨既 成,然後敷彩,以取氣色之老少,其精 神早傳墨骨中矣,此閩中曾波臣(曾 鯨)之學也;一略用淡墨勾出五官部位 之大意,全用粉彩渲染,此江南畫家之 傳法,而曾氏 盖矣。

這裡提到的「墨骨」法,就是由 曾鯨所創。具體畫法是:人物臉部結

▲ 《王時敏小像》

構起伏,不用墨線勾畫,而以淡墨皴擦渲染達數十層,卻能渾融一體, 沒有絲毫筆鋒痕跡。

這同時也說明了曾鯨深悟傳統墨法 。傳統水墨渲染,往往是多遍積 染,這樣既透明也有厚度。如果一次就給夠水墨,則顯得薄而濁、黑而 平,這是不懂墨法之故。

曾鯨在烘染數十層的「墨骨」上,再施以淡彩,以表現男女老少的 氣血膚色。這種畫法立體感很強,後學者眾多,又因始創者為曾鯨,故 稱「波臣派」。

繪畫中的明暗凹凸法,早在六朝、隋唐時,就隨佛教藝術傳入中 原。但那時的凹凸法是有線的,是先用筆勾出物象,再依黑線染出立

體,最後把墨線隱進墨色中,是一種隱跡顯形的畫法。這是歐洲繪畫傳 到古印度,又經印度本土民族化後,再傳入中國的;而曾鯨的畫法,更 接近歐洲「文藝復興」前期的繪畫風格。

明代萬曆九年(1581年),義大利傳教士利瑪竇來中國傳教,一同 還帶來了傳教所用的聖母子像、耶穌像;他先後三次來到南京,並與文 人名流有所交往。曾鯨曾在南京寓居,一定見過歐洲繪畫,並深受啟 發。運用傳統墨法,吸收歐洲繪畫明暗因素,創造了風格別致的面貌, 這也是中西藝術直接碰撞的結果。

藏於天津藝術博物館的《王時敏小像》,是曾鯨的代表作品。畫中, 王時敏身著淺色衣袍、頭戴綸巾、手持拂塵,雙腿盤曲坐於蒲團之上。

王時敏當時二十五歲,面目清 秀文靜,顯出學識不凡的士大夫風 度。面部以「墨骨」法染出,在關 鍵部位用線強調,如上眼皮、鼻 頭、嘴線等。衣袍雖然用線勾出, 但和傳統衣紋已有所不同,非常注 意刻畫結構和外觀,衣紋是為配合 外觀,我們透過這些衣紋可以看到 素描線條的穿插關係。

另一幅藏於北京故宮博物院的 《葛一龍像》卷,面部刻畫有血有 肉,富有彈性,表情也很有特點, 是曾鯨又一力作。

《葛一龍像》▶

明代中後期的人物畫,效法吳門唐寅、仇英一格的人物,到末流是 柔靡矯飾,生氣漸失。學浙派者又流於粗簡枯硬。在時病日深的情勢 下,曾鯨以傳統藝術和民間藝術為基礎,吸收西方繪畫特點,自創門 派,為明末人物畫壇帶來了活力,也深深地影響著後世的人物畫家,他 的人物畫也是中國繪畫傳統的組成部分。

三礬九染

畫工筆時,一般需要反覆上色以求厚重之氣,如果直接在前面一層顏色上再著色,會將底色攪混,畫面容易髒。因此,需要再著完色之後,再罩一曾膠礬水,乾後就在底色上形成一層透明的保護膜。這樣就可以在反覆著色,而不會將底色攪起。在達到厚重的同時,又保持了顏色的純淨,是畫工筆畫常用的染色技法。

弘 仁

——「新安派」繪畫的代表

明代中葉,自蘇州「吳門畫派」崛起後,明末清初在江南各地出現了各種以地名號稱的繪畫流派。明代中期以後,隨著經濟發展,市民的審美需求增長,書畫作品開始成為商品,而這些畫派多在經濟發達地區和城市中產生。究其原因,固然是由於經濟繁榮地區其文化也相對繁榮之因素,但更重要的是為了賣畫的方便。門戶相爭,往往是經濟利益使然。

明末清初,安徽的商人成為十分重要的經濟力量。這些徽商們非常 重視教育和支持文化事業。因此在客觀上,經濟發展帶動了文化的發展,文化的發展又會促進繪畫的發展。

當時僅安徽一省,就有許多名家和畫派,如以蕭雲從為代表的姑熟派、以弘仁為代表的「新安派」、以梅青為代表的「宣城派」等等,其中以弘仁的「新安派」影響最大。

弘仁(1610~1664),本姓江,名韜,字六奇,明亡為僧,法名弘仁,號漸江學人、漸江僧,又號無智。安徽歙縣人,祖上原為歙縣的大家族,但因父親早死,家道中落。後來求師於汪無涯,勤讀詩文,習舉子業,終成明末秀才。

清兵入關,南京失陷,旋即進逼徽州,弘仁與友人程守哭別於相公潭上,最後投奔當時稱帝於福建的唐王朱聿政權,繼續抗清復明的奮鬥。可是唐王政權很快崩潰,復明希望徹底破滅。

弘仁懷著亡國之恨到了武夷山,落髮為僧。數年後,他返回故鄉新安 歙縣,居歙縣西郊披雲峰下的寺廟中。在這期間,弘仁多次遊覽黃山,陶 醉於黃山雄奇的美景之中,並對景吟詩作畫,體會黃山內在韻致。

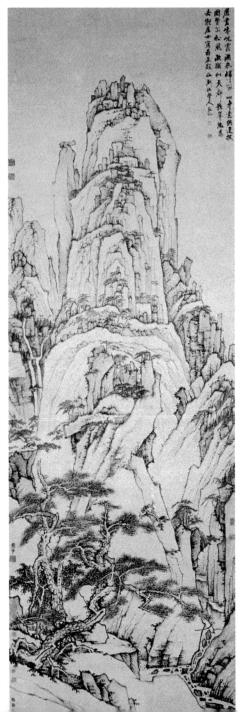

康熙二年,弘仁欲再遊黃山,不料 行前染疾,病入膏肓,一日忽擲帽大 呼:「我佛如來觀世音。」於是,圓寂 於五明禪院,年壽五十四歲。友人根據 他生前喜爱梅花的習性, 便在他墓前種 梅數十株,以為紀念。

弘仁以工畫山水而名重於時。他最 初師法宋人,為僧後開始師法元人筆 墨,於倪瓚、黃公望兩家尤為擅長。他 以倪瓚筆墨為「骨」,以黃公望筆墨為 「肉」;從倪瓚的畫中取其「筆力」, 從黃公望的畫中取其「墨韻」。

在歷代山水畫家中, 倪瓚的畫是最 難把握的,在他淡而厚的筆墨中,隱含 著超塵拔俗的逸氣。由於元、明戰亂, 許多江浙一帶的大家族,避禍入皖,同 時也帶去了很多宋元名畫真跡, 使弘仁 有機會見到宋元名跡,並完善地領會畫 中神韻。再加他學養極高,多次游歷黃 山,又有為僧的經歷,心胸同倪瓚相 近。因而,弘仁學倪瓚自然比常人高出

《天都峰》

弘仁山水畫筆墨精謹、取象 簡約,山石峻峭方硬、林木虯曲 遒勁,雖師法倪瓚,但又能在峭 拔處見溫潤,在細弱處見筆力。

倪 瓚 畫 中 多 橫 行 「 折 帶 皴 」,用筆多方折,一筆之內濃 淡變化不是很大,是在很多用筆 中才顯墨氣。弘仁將「折帶皴」 變橫為縱。

「折帶皴」,顧名思義是像 摺疊的帶子一樣,畫平坡沙渚不 用力學上的支撐也可成立,如果 將其縱勢運用,很難撐住大面積 的山石。為了克服弱點,弘仁加 強了用筆的力度和用筆的濃淡變 化。

弘仁畫山多方折之形,容易 有堆砌扁薄之感,為了使山體有 厚度,他在關鍵的形體轉折處和 遠山處,以適當的皴、擦、點、 染來增加山體的圓厚,同時也增 加了墨韻,可謂一舉兩得。

◀ 《黃海松石》

倪瓚的作品多畫太湖的水天一色、一坡半嶺、三五樹木,而弘仁則 多畫雄偉峭拔的黃山,以及虯曲彎折的松樹。由於他多次遊歷黃山,對 黃山的內在之美體會頗深,所以有人稱:「石濤得黃山之靈,梅清得黃 山之影,漸江得黃山之質。」得黃山之質,也就是得黃山之骨,而得黃 山之骨,便是抓住了黃山內在之美。

藏於南京博物院的《天都峰》圖和上海博物館收藏的《黃海松石》,是弘仁畫黃山題材的代表作品。他以簡淡的皴法畫出黃山奇峭的嚴鬱骨格,筆墨清淡構圖新奇,充足掌握黃山的特性。

弘仁有部分作品是在描繪友人山林隱居生活,或送行贈別之作,作 品中有具體的景觀描述和情節鋪述,讓他的作品中富有人情味。

弘仁是明末清初「黃山派」的著名畫家之一,同時又是「新安畫派」的先驅,他與查士標、孫逸、汪之瑞合稱「海陽四家」,也與石谿、八大山人、石濤稱為「清初四僧」。由於清初國人受傳統文化影響,在繪畫上的喜惡來說,崇尚寬弘靜穆,厭惡狂野怪亂,在「四僧」中,石谿、石濤、八大的畫風皆富有動態感,而弘仁用筆簡練古樸、畫風冷峻,則獨具靜態美,因此其中弘仁知名度最高,影響也最大,而他的繪畫品格,一直為後人所仰慕。

石谿

—— 以嚴謹筆墨深探文人畫傳統

文人畫的發展是由士大夫階層開始,後來在一般文人中間流行,最 後又走向市民階層,在更廣泛的人群中傳播著。但是,文人畫從宋代到 明末,就一直沒有走入宮廷,也沒有左右過宮廷繪畫的走向。在明代, 甚至出現了宮廷內外皆「院體」、皆「浙派」的局面;而在清朝初期, 文人畫空前繁榮,出現了宮廷內外皆是文人畫的局面。文人畫終於占領 了自上而下的所有領域。

但也就在這一時期,文人畫內部出現了趣味追求相異的兩種畫風: 一種是在宮廷的提倡下,成為清代畫壇「正宗」的「四王*」畫風;一種 是隱逸民間的「四僧*」畫風。

有人說,「四僧」畫風是對「四王」畫風的反動,是對朝廷持不合作態度的反映。但若按繪畫本體發展演變來看,兩種畫風的出現是符合文人畫發展規律的。

「四王」畫風是文人畫筆墨法式向更深層的探索,這種畫法在明末 董其昌、王時敏、王鑑便開始了,而「四僧」畫風實際上是承接明代 「吳門畫派」向前發展的繼續,他們有的也吸收了董其昌的畫風,只不 過他們沒有停留,而是繼續邁步向前。

- *四王指王時敏、王鑑、王、王原祁四人,加上吳曆、惲壽平在清初並稱回畫壇 「六大家」。
- *四僧指的是八大山人、石濤、漸江(宏仁)、石谿,未出家前早有畫名。其中, 石濤和八大山人是明朝宗室的後裔;石谿和漸江兩人是明代的遺民。他們藉畫 作來抒發心中對改朝換代的抑鬱,主張標新立異的畫風。

「四僧」畫風實際上是歷代文人畫發展的繼續,他們對筆墨法度和 法式也非常重視,對傳統都有著深刻的理解。在「四僧」中,對古代文 人畫傳統探索最深、筆墨法度最謹嚴的,就要屬石谿了。

石谿(1612~1692後),俗姓劉,出家後名髡殘,字介丘,號石谿,又號白禿、石道人、電住道人、殘道者,武陵(今湖南常德)人。

石谿生於明萬曆四十年。少年讀經,喜好書畫和佛學,從小便有出家為僧之念,「一日,其弟為置氈巾禦寒,公取戴於首,覽鏡數三,忽舉剪碎之,並剪其髮,出門逕去,投龍山三家庵中。」(周亮工《讀畫錄》)石谿二十歲時,正式削髮為僧,開始了他遊歷參訪諸方叢林的僧侶生活。

他到過南京、杭州、黃山、雁蕩山等地,返鄉後,隱居桃源餘仙溪。當時,清兵南侵,為避兵禍而入深山三月有餘。艱險的山中生活使他歷經各種苦難,也讓他對大自然有了深切的體會,為他日後在畫幅中營造丘壑積累了豐富的素材。

石谿性格直率、感情熱誠,又有認真的治學態度,從而形成了渾厚華滋、筆墨蒼茫的藝術風貌。他作畫下筆沉著痛快,以法度嚴謹勝出時人一籌。在他的內心中,亡國之恨、復明之念始終縈結不散。他曾拖著病弱的身體,先後十三次赴南北二京拜謁明皇陵。從中我們可以體會出,他的民族氣節和愛國熱忱十分強烈。

石谿的繪畫自臨仿古人起步,早期藝術深受元人特別是王蒙的影響;在他的山水畫中,王蒙的筆法處處可見。而後,他又以元人的筆墨為基礎,對宋代巨然也用意頗深。石谿與當時另一山水名家程正揆互相

如源

為友,程正揆的山水師董其昌,精研畫理,對石谿的繪畫有所影響。石谿從程正揆處得觀不少宋元名跡,這對他的藝術成長幫助不小。

石谿多用中鋒禿筆勾山勒樹,行筆不是很快,但卻筆筆紮實,和石 濤奔放恣肆的筆墨風格形成了對比。他的畫在格制上多保持在元人風 格,但在山石的體積厚度上,多採取宋人的塑造山體結構厚度方法,畫 的體積感很強。在勾勒山體時,他會先用細勁之筆勾出輪廓和大致的皴 法,然後以粗筆濕墨直接分陰陽向背,線面、乾濕互用,既有毛蒼的筆 致,又有痛快淋漓的墨韻。

現存於南京博物館的《蒼翠凌天圖》,可為石谿的代表作品。畫面 崇山峻嶺、萬木叢生,茅屋數間、樓閣巍峨。山石樹木乾筆寫出、粗筆 皴擦,色墨互襯,韻味雋永。整幅景物意境深幽、蒼茫蓊鬱。

藏於南京博物院的《松岩樓閣》圖是石谿粗筆寫意一格的代表作。 山巒以濕筆揮寫,在水墨幻化中,不失用筆法度,放而不縱,是一幅筆 墨氣韻俱佳的作品。

石谿的山水畫以其茂密蒼莽、明潤郁秀的藝術風格,給清初文人畫 壇注入了一股勃勃的生氣和活力。

八大山人

—— 筆墨花鳥 獨樹一幟

在四僧中,八大山人的性格是最怪僻的一位,是對亡國之恨、喪家 之悲感受最痛切的一位,也是在藝術作品中流露出對朝廷不滿情緒最多 的一位。

本名朱耷(1626~1705),號八大山人、雪個、個山、人屋、良 月、朱道朗、刃庵、破雲樵者等,江西南昌人,明朝宗室,明太祖朱元 璋第十六子寧獻王朱權的後裔。朱耷的父親擅長書法,他自幼得到父親 的指教,對書畫頗有天分。少年應科舉,薦為「諸生」。

八大山人十九歲那年,明朝滅亡。1645年,清軍血洗江南,旋即占領南昌。這期間,八大山人一家退避到新建縣西山洪崖一帶。當時各地都有反清義軍,八大山人也曾與抗清義士商議起事抗清,但事未成。於是,八大山人便遁入空門,在奉新縣耕香庵削髮為僧,在三十六歲時,改佛入道,在南昌市郊建造青雲譜道院,過著習靜修真、參研書畫的閒雲野鶴般的生活。青雲譜道院現已改建為八大山人紀念館。

康熙十七年,他五十三歲時,臨川縣令胡亦堂為修《臨川縣誌》, 把八大山人召入府中,誘他為清廷效力。他在胡府住了一段時間後,深 感寄人籬下之苦,於是佯裝瘋癲,忽而大笑、忽而大哭。一天傍晚,突 然撕裂自己的僧袍,投入火中燒毀後,獨自回到南昌。

此後,常於市癲態百出。後被侄子收留家中,一年後癲病方癒。後來,他又回到青雲譜道院,在這裡度過了花甲之年,六十二歲那年,他 將道院交給他的道徒主持後,開始了還俗生活。為了生計,他不得不靠 賣畫度日,晚年寓居北蘭寺,並在此結束了他淒涼悲慘的一生。 八大山人的花鳥畫,在 陳淳、徐渭、周之冕的基礎 上又有所創新。早年,他的 花卉一般多勾花點葉,又有 介於陳淳、徐渭之間畫風的 花鳥畫,此時用筆多方折, 用墨清雅有餘、放逸不足 光卉枝幹多取方勢,構圖 卷刊方形。但這期間的畫已 具筆墨清剛氣象。

「四僧」中,在繪畫上 和董其昌關係密切的就是八 大山人,也是董其昌促使八 大山人在藝術上突飛猛進。 董其昌的繪畫和理論也直接 影響「四王」畫風,王時敏、 王鑑還是董其昌的弟子。

但是,「四王」在畫中 更多的是運用董其昌的理 論,而沒有在畫跡上進行傳 承。董其昌師仿的畫家, 「四王」也在努力研習,從 客觀上來講,「四王」和董

《水墨山水》▶

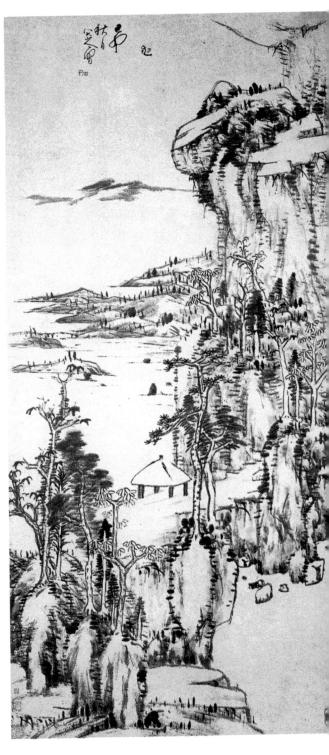

其昌是「同學」關係。董其昌畫跡的傳人只有八大山人,八大山人的畫 風則直接從董其昌畫風中羽化而出,就像徐渭的畫風出自陳淳一樣。

八大山人一生都很欽佩董其昌的繪畫和理論,他的書法就是從董氏 起家的,他曾自題詩云:「南北宗開無法說,畫圖一向撥雲煙。」可見 他對「南北宗」一說是贊成的。

八大山人臨習董其昌的字畫一生都沒停止過,他在臨習董其昌的山水畫中,領悟了筆墨根本,將山水畫中的筆墨運用於寫意花鳥,使自己的繪畫最終成熟。

在用筆上,董其畫 目除強調書法,董重 轉、更強調用等。 轉、提按的變化 大山人就是將董里 公山勒樹的用筆 大山山勒樹的用 大進而改變自己 大中,進而改變自己的 畫風。

在山水畫方面, 八大山人用花鳥畫的 直接落筆,然後「破 墨」的畫法,改變了

《梅花圖》▶

董其昌原來的畫風,又形成了具有自己風貌的山水畫,可以說他是破得「筆墨禪」,一通了百通。

八大山人的花鳥畫,以水墨大寫意震驚四方。他的用墨淋漓酣暢、 奔放恣縱,尤其用筆難度最大;在急速的運筆中,既要考慮行筆的「使 轉」,又要「下駐」其筆,一般來說,很難達到協調統一的程度 。八大 山人筆下的線條,如枯藤搖振、剛柔相濟。他的後期花鳥畫,從用筆到 造型,都開始變方為圓,在圓渾中寓以清剛。

藏於南京博物院的《梅花圖》,雖然畫幅不大,但一筆梅枝就出現 了好幾次的頓挫轉折、正側粗細變化,而他的章法也非常奇特。他善於 運用大疏、大密和線條的穿插,往往在畫中留有大片空白,供觀者想像 其間;也善於將畫中物象引向畫外,將畫外物象引入畫中,使構圖表現 境界擴大,也充滿了張力。

八大山人的繪畫,有著深刻的思想寓意。他曾畫兩隻孔雀站一危石之上,孔雀畫三根尾翎,象徵清廷官吏頭上戴的雉翎,寓意清王朝如立危石,終將滅亡。他畫的鳥,也都像他自己一樣,具有「白眼向人」的冷漠神情,他是藉花竹魚鳥象徵人生,或比喻自己。他還把「八大山人」連綴成像哭之或笑之的字形,來表示他哭笑不得的內心世界。

八大山人的山水畫,筆勢奔放、筆墨秀潤,不拘成法。因為用花鳥 畫方法畫山水,所以顯得墨韻鮮活、筆蒼墨潤。存於上海博物館的《水 墨山水》圖,是他山水畫中的佳作。 八大山人的繪畫,不僅帶給清代畫壇極大的震盪,對後世的「揚州 八怪」、吳昌碩、齊白石等名家有著深遠的影響,對當前中國畫的發展 也有著現實意義。

中鋒運筆

是指行筆時盡量保持筆鋒在點畫中央,這樣可使筆觸圓渾厚重、不輕浮。有人認為執筆端正的正鋒就是中鋒,其實不然,因為在具體運筆中,不可能時時保持正鋒,筆管時有綻轉、斜倒,但只要保持筆鋒在筆觸中央,就可持重而行了。八大山人在作畫時就非常著異於中鋒運筆。

王時敏、王原祁

—— 清代文人畫的中流砥柱

元代趙孟頫提倡「畫貴有古意」,強調書法與繪畫的關係,繼承了 自蘇軾以來的文人畫實踐和理論成就,建立了文人畫框架。「元四家」 就在這個框架內,以各自的風格豐富了文人畫的圖式,將文人畫藝術推 上了畫壇主位。

「吳門畫派」復興了元人意氣,提倡以書入畫和追求繪畫中的書卷氣,文人畫再度崛起。但吳派山水發展到明末,已在貌似繁榮中產生了不少流弊。不少畫家僅僅著眼於臨摹形貌,偏重於筆墨形式的仿效。

為了扭轉這種現象,董其昌開始著手從文人畫法式內部進行調整, 重視筆墨自身語言與畫家的文化修養,從注重藉物抒情的山水意境的營 造,轉向藉筆墨表現文人畫家個人的人格境界、文化修養、筆墨修養。 把文人畫以物象承載筆墨,轉化成以筆墨承載自我;將文人畫對外的筆 墨拓展,變成對內的筆墨「鍛造」,強調「以畫為樂」的繪畫功能。

但「以畫為樂」僅靠建立文人畫一般法式是很難達到的,它最多只能完成「以畫為寄」的功能,就像「元四家」那樣,把繪畫作為感情寄託的手段。雖然倪瓚曾強調他作畫是「聊以自娛耳」,但他也是將筆墨承載在太湖的水天一色中。

董其昌「以畫為樂」的前提為:

第一,筆墨的真正作用,不是營造真山真水的意境,而是體現畫家 自我品格境界。只有完成了從「意境」到「境界」的換置,文人畫才可 能從狀物中徹底解放,從追摹古人的筆墨中完成筆墨語言的表達。 第二,建立起筆墨圖式的標準和層次、樹立筆墨品格的典型和最高水準,以衡量畫家的筆墨層次。他認為筆墨的高低,往往是畫家學識修養的流露,一位畫家在筆墨上接近古人,同時也可表明他在學識修養上與古人相近,這時筆墨所表達的目的也基本完成。

第三,建立起筆墨自身的審美規範。不僅把書法用筆引入畫中,而 且對書法用筆本身也制定一些審美標準,避免將書法機械地運用畫中, 使文人畫流於浮華。讓畫家在每一筆的濃、淡、乾、濕、焦、提、按、 頓、挫中,體會每一筆的韻味,而隨著每一筆的生發而成塊面時,又能 獲得筆墨整體的「乾裂秋風」或「潤含春雨」之趣;使用筆的過程成為 用筆的目的,每一筆都有其樂處,唯有如此,才能達到真正意義上的 「以畫為樂」。

董其昌的「南北宗」論,是在劃清繪畫發展源流的同時,在文人畫框架內部又建立了文人畫筆墨方法,使文人畫筆墨的目的更加純粹和明確。董其昌的理論,對清初山水畫壇產生了重要影響,開創了繪畫新風尚。而清初山水畫直接繼承了董其昌的理論,而成為清初「畫苑」領袖的,正是他的學生王時敏。

王時敏(1592~1680),字遜之,號煙客,晚號西廬老人,江蘇太 倉人。他的祖父王錫爵為明代萬曆年間內閣首輔相國,父親王衡為萬曆 二十九年(1601年)進士,曾任翰林院編修。

王時敏生長在一個學習條件十分優越的家庭,從小就受到了良好的 教育。由於王時敏從少年時就喜愛繪畫,於是祖父王錫爵囑託董其昌指 教其孫,董其昌常作各家繪畫粉本供王時敏臨摹學習。祖父還不惜重金 購得古代名跡,使王時敏從小就有機會從古人真跡中學習「真法」。 王時敏二十四歲時,出任掌管皇家印信的尚寶丞。不久,他又奉命巡視湖南、江西、福建、河南、山東一帶封藩地區。天啟四年(1624年),升為尚寶卿,後又升為太常寺少卿;崇禎五年(1632年)因病辭官,南歸回鄉。

1644年,清軍南下太倉,王時 敏率城中父老迎降。降清後,他沒 有再去做官,一直隱居在西田別 墅,從事繪畫創作和研究。他有九 個兒子,大多都在清朝為官,第八 子王掞還曾任清朝的宰相。

王時敏在董其昌的指導下,自 幼便從臨摹古人名跡入手,深得古 人精髓;對黃公望的筆意最為熟 悉,其次對倪瓚也情有獨鍾。他在 師仿其他名家時,皆以兩人為筆墨 根本。

王時敏的臨古,並不是一味模 擬形跡,他是通過這些古人筆墨達 到古人的人生品格。他的所謂「與

王時敏《夏山飛瀑圖》▶

諸古人血脈貫通」,主要指的是在人格境界、心胸眼界上和古人相通。 胸臆高,筆墨不得不高是其故也。

雖然他在畫中常寫臨某家筆意、摹某家筆法,可找不出一張是原封 不動通篇臨下的作品。他在追求筆墨內在意義的同時,更注重古人畫中 的精神和氣韻。

王時敏用筆圓熟,也很蕭散鬆動,幾乎沒有「死筆」。在每一筆中,不是以濃淡相濟使線條活絡,就是以渴淡之筆出之,筆筆透氣。所 畫樹幹的用筆蒼潤互用、變化多端。樹木墨點用筆秩序井然,用墨濃淡層次分明,儘量讓每一筆都顯而易見。

收藏於南京博物院的《夏山飛瀑圖》,是王時敏晚年的代表作。此 圖山水氣勢雄偉,主峰高居畫面正中,群峰環抱、密樹濃蔭、瀑布垂練、雲起山中;構圖複雜、行筆縝密、墨韻十足,山間林野一派清新自然之氣,深得黃公望山水真經。上海博物館所藏《山水圖軸》,是他水墨一格的代表作品。

王時敏的弟子眾多,「四王」中,王鑑是他的族侄,王翬是他的學生,王原祁是他的孫子。他是董其昌的衣缽繼承者,被稱為「國朝畫苑領袖」,是開啟「四王」畫風的第一人;而王時敏的孫子王原祁是「四王」中最後一人,也是「四王」畫風集大成者和集古人成法於一身者。

王原祁(1642~1715),字茂京,號麓臺,太倉(今江蘇)人,是清初「正統」畫風的代表畫家之一,與王時敏、王鑑、王翬合稱「四王」。

王原祁出身於紳宦名家,由於家庭環境的薫陶,幼年時的王原祁就 喜愛繪畫。曾作山水小幅,貼在書齋壁上,祖父王時敏見後,十分驚 訝,以為是自己所繪,便問:「吾何時為此耶?」知是孫子所繪,欣喜 不已,以後便教其臨習 古畫。

王原祁勤於詩文, 十五歲中秀才、二十八 歲中舉人,第二年又中 進士。歷任順天鄉試同 考官、任縣知縣、刑部 給事中等職;後召入宮 廷南書房,最後任戶部 左侍郎。

王時敏《山水圖軸》

1711年,王原祁奉命主持繪製《萬壽盛典圖》。四年後,病故於北京。

王原祁得益於祖父的親授,並對董其昌的繪畫理論領會頗深,在吸收黃公望、王蒙的長處上更見功力,尤其在用筆上卓絕超群、骨力雄健。董其昌曾形容到:

士人作畫當以草隸奇字之法為之,樹如屈鐵,山如畫沙,絕去甜俗蹊徑,乃為士氣。

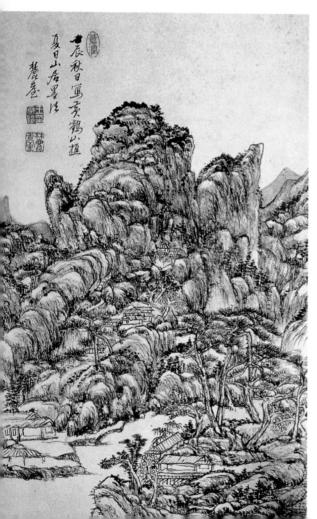

這是王原祁用筆的根本大 法。世人皆知文人畫是引書人 畫,但不知如不將書法用筆曲 變其態,而直接搬入畫中,會使 文人畫流於浮華甜俗,「吳門」 末流和文人畫末流就是犯了書法 個毛病;王原祁在引書法入如居 。這稱與保證 了用筆不入邪道。這和近個 家黃寶虹總結的平、留、 重、變用筆方法是相通的。

王原祁對元人筆墨境界頗 有心得,但他非常注意繪畫承 前啟後的繼承性。他說:「要

◀ 王原祁《山水圖》

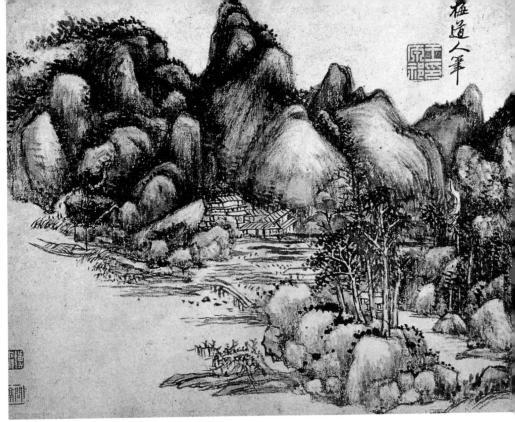

▲ 王原祁《梅道人筆意》局部

仿元筆,須透宋法,宋人之法一分不透,則元筆之趣一分不出。」可謂 一語中的。

在用墨上,王原祁發展了乾筆渴墨層層積染的傳統技法。在淡墨一格中,他多以淡墨作山石,乾筆皴擦,在「毛」與「澀」中求渾厚;他的渴淡積染,完善地表現了山石的質感。在濃墨一格中,他以深墨皴擦為主,看上去猶如「鐵打」的江山,在焦黑中放出墨的華光。

王原祁的畫,很難說哪一幅是他的代表作,只能在他的作品中找出 淡墨一格的《山水圖》和濃墨一格的《梅道人筆意》來做參考。

對「四王」的評價,學界一直頗有爭議。如果從狀形擬物方面看,「四王」是在模仿古人,脫離現實、缺乏生氣,就是被他們追仿的「元

四家」在當時也是藉真山真水抒發感情的。如果從筆墨法式自身語言來 看,「四王」是有道理的。文人畫講究筆墨,按著藝術發展規律,它肯 定要經歷一個把筆墨極端發展的階段,這也是對文人畫發展的總結。

在「四王」中,王時敏、王鑑、王原祁都是太倉人,因婁江東流經過太倉,故世稱「婁東派」;而王翬是常熟人,當地有虞山,故有「虞山派」之稱。「婁東」、「虞山」成為清初畫壇「正宗」,對後世有著深遠的影響。

六氣

清代畫家鄒一桂在《小山畫譜》中指出的畫家所忌:「畫忌六氣,一曰俗氣,如村婦塗脂;二曰匠氣,工而無韻;三曰火氣,有筆仗而鋒芒太露;四曰草氣,粗率過甚,絕少文雅;五曰閨閣氣,苗條軟弱,全無骨力;六曰蹴黑氣,無知妄作,惡不可耐。」

這是畫家筆墨休養欠佳最易犯的毛病。王原祁華中所體現出的雅逸之氣、書卷氣,正是對「六氣」的矯正。

王 翬

—— 貫通三代 獲取繪畫傳統真諦

在「四王」中,王翬也是從臨古入手,探求古代諸家筆墨精髓的。 但他兼容並蓄古來各家各派傳統,並不限於董其昌劃定的南宗諸家。在 「四王」中,王翬是涉獵最廣泛的畫家。

王翬(1632~1717),字石谷,號耕煙散人、烏目山人、劍門樵客,晚號清暉主人,江蘇常熟人。他出生於一個繪畫世家,曾祖父王伯臣,是明代中葉的花鳥畫家;祖父王載仕,也擅長山水、花鳥;父親王雲客,專工山水。王翬在家庭的影響下,自幼酷嗜繪畫,後拜山水畫家張珂為師,學習古代繪畫,並顯露出在繪畫方面的才華。

據說有一次,王鑑住遊虞山,王翬以所畫扇面透過友人轉呈王鑑。 王鑑一見其畫即驚歎不已,當即約見王翬,在交談中,覺得才二十歲的 王翬年輕有為,立刻收為弟子,並攜他同回太倉,指點繪事。王鑑先讓 王翬臨習古代書法數月,然後親自授他臨寫古代諸家畫跡,不久王翬便 畫藝大進。

後來王鑑因公務之需離家遠行,便把王翬引薦給王時敏。王時敏一看王翬的作品,嗟歎道:「你簡直可以當我的老師了,怎能還做我的弟子呢?」於是,取自家所藏古代名跡供其臨習,並帶王翬遊歷大江南北,開闊了眼界。在畫苑領袖王時敏、王鑑的鼓勵和揄揚下,王翬畫名聲震畫壇,被當時學界先輩吳梅村等人稱為「畫聖」。

當王翬六十歲時,透過王原祁的舉薦,奉康熙之旨繪《南巡圖》。這件作品是由多個畫面組成的連環式長卷,描寫康熙帝從北京到江南各地巡視的場景,由王翬和其他畫家共同完成。其中山水樓閣均由王翬主

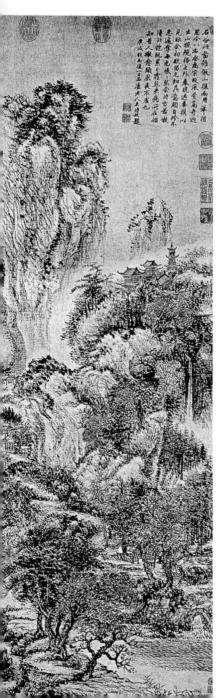

繪,後來深受康熙的賞識,並賜其題有「山水清 暉 四字的扇面,還欲委以官職。王翬卻推辭不 就,離京南返。離京那天,好友以題為「清暉 閣」的匾額相贈,這也是他晚號「清暉」主人的 緣由。他回虞山後,自吟詩云:「丹青不知老將 至,富貴於我如浮雲。」表達了他對權貴的不 屑,和在藝術上只爭朝夕的心情。

王翬的畫以臨古為始、以臨古為終。早年曾 臨黃公望,師從王鑑、王時敏,後廣泛臨墓唐、 五代、宋元各家。三十至六十歳是王翬藝術成熟 期,臨古水準有些已可達亂直地步。

最能代表王翬成就的作品是藏於臺北故宮博 物院的《溪山紅樹圖》。此圖是王翬三十九歲所 作。圖中繪秋風揚波、山路盤曲,山下村落掩 映,在山崖林木之間,一線瀑布飛瀉而下。圖中 山石主要以渴筆(亦稱枯筆)畫成,皴法以牛毛 皴兼解索皴為主。渴筆淡墨而成的用筆,顯得鬆 秀溫潤;而以乾焦濃墨點苔,使畫面蒼潤互濟。

整幅筆墨中得一「毛」字,這是王蒙筆墨的 主要特點。在著色上,以朱砂和赭石點染紅葉, 以花青、石綠相襯,在色墨的對比中,使溪山紅 樹有秋陽輝耀的感覺,明麗動人。用筆如此輕 靈、氣韻如此生動,在王翬的作品也屬罕見。除 水墨山水外,王翬還畫了許多青綠山水,而這些

《溪山紅樹圖》

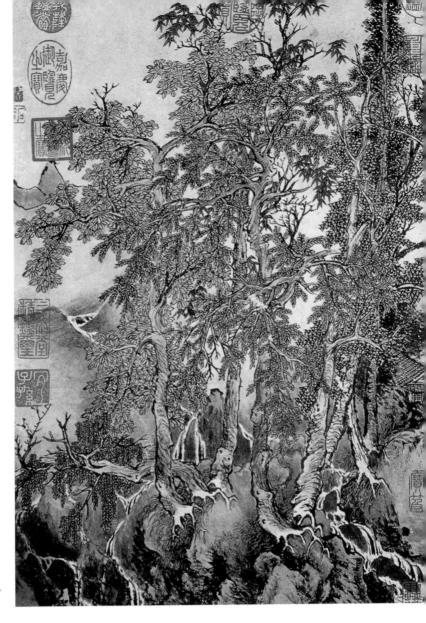

《秋林圖》▶

畫,他多用唐宋筆墨為之,著色古雅明快,色墨相映,不同凡格。《秋 林圖》可說是王翬的代表作。

王翬的畫風顯然和王時敏、王原祁有所不同,他不侷限於董其昌限 定的「南宗」路數,而把筆墨延伸至更博大的區域。正像他所言:「以 元人筆墨,運宋人丘壑,而澤以唐人氣韻,乃為大成。」他貫通「三 代」才獲取傳統真諦。

王原祁在「四王」中屬晚輩,而他在文人畫法式框架中,更注重筆墨自身語言的錘煉,他的筆墨功夫超過了「四王」中其他人。王原祁在構圖上大同小異,是由於過分鍾情於筆墨,而忽視了章法的經營而缺少變化。而王翬在文人畫法式框架中,更注意文人畫圖式的探索,努力尋找各種圖式,在廣泛臨古的同時,儘量將多種多樣的圖式給予總結。因而,他臨古也多,圖式樣式也比「四王」中其他的人都多。

董其昌以禪宗喻畫的對錯可不必細究,但將筆墨領域比成「禪境」的話,「四王」就是真正的進入「筆墨禪境」的代表。然而,真正的禪是「入禪」還要「出禪」,但他們已得禪境愉悅而不願「出禪」了。「四王」能夠真正弄懂「筆墨」,入得「筆墨禪」中也是實屬不易,在「四王」之後,畫界能入禪而又出禪者,也僅黃賓虹一人而已。

「四王」以後「正宗」畫風開始衰微的原因,就是「小四王」、「後四王」都沒有入得「筆墨禪境」。

王翬的「虞山派」,在當時從學者甚多,至於陳陳相因的「虞山」 末流給後世繪畫發展造成的不良影響,不能加在王翬個人的頭上。隨著 歷史的發展,總有一天,「四王」的藝術真諦會被世人所領悟。

四王畫派

四王畫派的追隨者很多,例如之後出現「小四王」(王昱、王愫、王 宸、王玖),還有「後四王」(王三錫、王廷周、王廷元、王鳴韶)等。四王 所推展的文人畫風,雖將筆墨技法帶入更深度的發展,然而雖以「筆墨」技 法做為作畫的優點,但四王最大的缺失,在於一味的崇古仿古,而忽視親近 體察大自然的造化,缺乏反映真實的現實感受,這不良的影響,造成了構圖了無新意、題材乏善可陳的缺點。

石濤

—— 創新精神 獨步畫史

在四僧中,山水、花鳥、人物題材的全能者就屬石濤了,他不僅在 繪畫上才能過人,而且在理論上也有著自己的真知灼見,並著有《苦瓜 和尚書語錄》留存於世。

石濤(1642~約1718),原姓朱,名若極,明皇室後裔朱亨嘉之子。後出家為僧,法名原濟,號石濤,別號清湘老人、苦瓜和尚、大滌子、瞎尊者等。

石濤在四僧中年齡最小,出家時年齡也最小,出家原因也和其他三人不同。弘仁、石谿、八大山人都是遭到清政府搜捕鎮壓而又反抗無望的情況下出家的,而石濤是因他父親自稱「監國」而遭到唐王的逮捕處死,為避滅族之禍,年幼的石濤被內官攜帶逃出,旋即落髮為僧。這一經歷讓年幼的石濤留下了心靈上的創傷,但這屬於家族內部的紛爭,與清廷並無多大利害衝突。出家後,他專心研習書畫,對國事漠不關心。

隨著年齡的增長和繪畫上的進步,石濤心靈深處的名利之心開始膨脹。康熙帝兩次南巡時,石濤曾去南京、揚州接駕皇帝,並獻詩、獻畫,並常引以為榮。此後,他又到了北京,廣交達官顯貴,為他們繪製了不少精心之作。以期取得清廷的信任,但最終也沒有達到目的。這對他精神打擊很大,他既羞又愧,最後決心放棄仕進之路,回到南京寺廟中潛心繪事了。

石濤的山水畫多師元人,以元人筆墨為根基,意境營造也未脫元人 多遠。石濤對北宋巨然和元代倪瓚下了很多功夫,他把巨然畫風的筆墨華滋,轉化成水墨淋漓;把倪瓚的元人逸氣,轉化成瀟灑的縱逸,化靜為動。 石濤畫中,沈周、藍瑛的成分也很多,藍瑛的畫特別注意山石樹木的結構穿插,石濤取藍瑛這個特點為自己畫中骨架,更加著意觀察山石樹木的真實結構,石濤畫中的山石結構和山川的折落都非常生動真實,這是其他畫家所沒有的。石濤不僅對古代傳統用心研習,對同時期畫家也相容並包。他早年在安徽宣城時,曾與畫家梅清相往還。梅清是一位具有創造精神的畫家,多畫黃山景色,筆墨清脫,石濤早期受其影響,畫風有所改變。

石濤學畫不是「死學」、「硬學」,而是透過自己的胸臆和觀察自然,將所學的東西變而化之而了無痕跡。我們看石濤的畫,很難判斷出他究竟學的是哪一家,這也是石濤高人一籌的地方。

清初的山水畫壇,師從「四王」者甚多,但因天資所限、功力所欠,不能得其正法。因襲模仿、陳陳相因的風氣籠罩著整個畫壇,石濤對此極為不滿,以提倡師法自然來糾因襲之偏,他在一方常用印上刻「搜盡奇峰打草稿」七字,表明了他對真山真水的重視。石濤以強調「我之為我自有我在」的個性,來糾正相因雷同之病。他還提出「藉古以開今」、「筆墨當隨時代」、「無法而法,乃為至法」等許多具有創新精神的藝術見解。

石濤山水畫風格樣式較多,但總體是水墨變幻、清剛縱放。正如鄭 板橋所言:

石濤畫法,千變萬化,離奇蒼古而又能細秀妥帖,比之八大山人殆 有過之無不及。

石濤用筆可謂變化多端,粗筆、細筆、蒼毛之筆、破筆、率筆、扭絞之筆,無不各顯神采。在他的筆墨之中,處處閃耀著生機和靈動的光芒。

總體而言,他最具特色的是奔放一格,筆墨飛動靈活、水墨滲化淋瀉;他最耐人品味的是工致一格,筆墨勁利繁複、皴法多變,結構謹嚴,設色明麗可人,法度絕不乖張,在繁複蓊鬱中透露出石濤的才華和智慧。藏於南京博物院的《淮陽潔秋》圖,是石濤奔放一格的佳作,藏於上海博物館的《遊華陽山》圖,是工致一格的代表作品。

中國美術史上有兩個畫論的經典,一是董其昌的「南北宗」,另一個是石濤的「一畫論」。「一畫論」的出現產生了一體兩面的答案,它是以畫家經過長期的詩文、書法、繪畫的研習,找出代表自己的用筆風範,也就是找到自己的「一畫」。然後透過自己對大自然的觀察,從大自然的山川草木中找出能概括自然特徵的「一畫」,把大自然的「一畫」再裝入自己的「一畫」,就產生了既生動又有自己風格的山水畫。

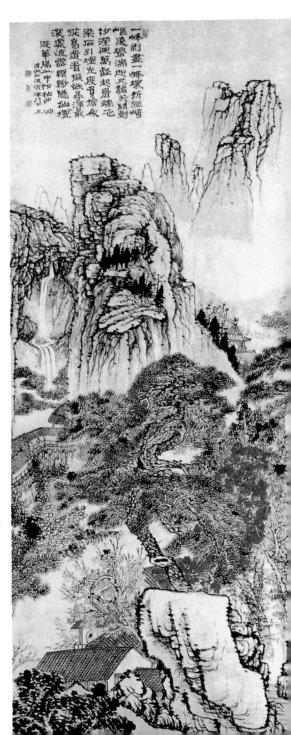

《遊華陽山》▶

元以前山水畫中的各種皴法,就是畫家們在真山真水中總結的「一畫」,說白了,就是將山川草木的皺紋總結為皴法。山川岩石特徵不一樣,皴法也就不一樣,而山川中的「一畫」也就不相同。中國畫中多種多樣的皴法,實際上是山川體貌多種多樣的結果。當然,屬於自己個性的「一畫」,還有品味高低的問題,這就需要畫家多讀書、多練字,增加修養,提高自己那「一畫」的品格。

董其昌和石濤的思想並不相矛盾,核心都是強調那「一畫」。董其昌是偏於自覺而重境界,石濤則是偏重於自覺而重意境。境界和人關係大一些,也就是「讀萬卷書,行萬里路」;意境和物關係大一些,也就是「搜盡奇峰打草稿」。

石濤對後世的影響,更主要是他 的獨創精神,他對清代中期的創新畫 派「揚州八怪」產生了直接的影響。 他的「藉古開今」也是在當代中國畫 創作中值得借鑑的。

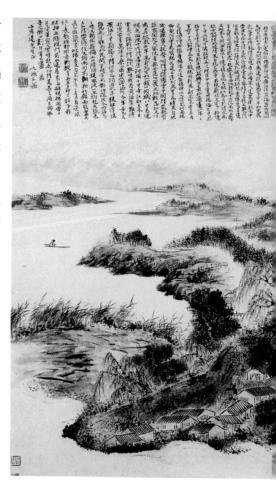

《淮陽潔秋》▶

吳曆

—— 中西繪畫結合的山水畫家

西方繪畫早在六朝、隋唐時,就隨著佛教藝術傳入中原地區。但隨著佛教美術的民族化,西方那種強調體面的畫法,逐漸融入到中國以線造型的傳統繪畫中,成為中國繪畫傳統的組成部分。從當時傳入中原的佛教美術作品來看,這些所謂西方繪畫,是經過中亞國家周遊列國後,又傳到中國的,不是正宗的西方繪畫。再說,當時的西方繪畫也是用線造型,只是立體感強些而已。

西方繪畫直接傳入中國,據文獻記載,是明萬曆九年(1581年), 義大利傳教士利瑪竇來中國傳教,帶來了用於傳教的聖母子像、耶穌像。當時正值義大利「文藝復興」後期,西方繪畫標準樣式已經確立, 利瑪竇帶來的聖像類繪畫,就屬於「文藝復興」風格的繪畫。

萬曆二十三年(1595年)刊成的《程氏墨苑》中,就把由利瑪寶帶來的基督教銅版畫聖母像等四幅作品刻於畫譜中。明代人物畫家曾鯨就是看到這些西方繪畫後,創立了融合中西畫法的「波臣派」畫風,成為人物畫中西結合的探索者。而清朝初期,又出現了一位中西結合的山水畫家,他就是被稱為清初「六大家」之一的吳曆。

吳曆(1632~1718),本名啟曆,號漁山,又號墨井道人,江蘇常熟人。他是明朝都察御史吳訥的十一世孫,到了他父親一代,家道中落。後來,父親不幸客死於河北,他不得不靠賣畫謀生。

吳曆家居常熟城北,據傳這裡原是孔子弟子言和子游的故宅,院內 有一口井,人稱「言公井」;因井水黑如墨汁,故又稱「墨井」,吳曆 自號「墨井道人」的緣故就來於此。

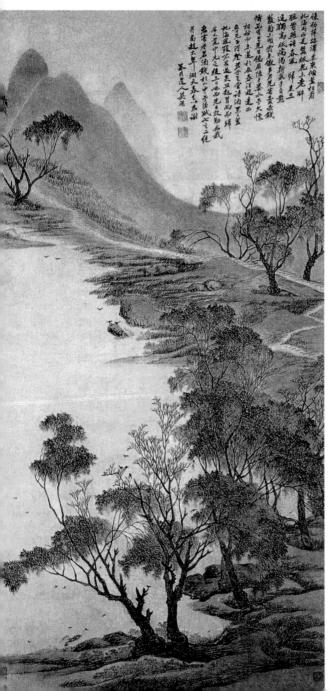

吳曆自小喜讀詩文,愛好 書法、音樂。青少年時的吳曆 就開始學畫,但不得要領。後 跟隨王鑑學畫,又轉師王時 敏,有機會遍觀宋元真跡,心 摹手追,獲益匪淺。

康熙元年(1662年),吳 曆的母親和妻子相繼去世,這 對他是個極其沉重的打擊,他 從此心灰意冷、情緒消極,遂 有「出世」之念。由於吳曆居 所的一部分當時曾為天主教 堂,因此他對天主教很熟悉, 並與比利時籍傳教十魯日滿交 往密切。康熙二十一年(1682 年),五十歲的吳曆隨傳教士 柏應理來到澳門,在那裡正式 加入了天主教會,成為一名修 士。在澳門居住五、六年後又 來到上海,成為天主教的「司 鐸」,前後在嘉定、南京、上 海傳教三十年。康熙五十七年 (1718年),八十七歲的吳曆 病故於上海。

◀ 《湖天春色》

吳曆繪畫師從王鑑、王時敏,又上溯宋元諸 名家,對古人技法涉獵較深,對唐寅畫風有所偏 好,筆墨修養深厚。他的山水畫,早年與「四 王」筆致一脈相承,追求筆蒼墨潤的效果。後又 結合唐寅皴染工謹、清雅嚴整一格,形成了細謹 嚴整而又秀潤有餘的風貌。

上海博物館所藏《湖天春色》圖,是這一時期的佳作。圖中寫湖岸柳色新綠,堤坡斜徑,鵝雀嬉鬧湖邊,水平如鏡。畫面以青綠色為主調,描寫春色宜人的景色。從此圖的整體來看,基本上是古法寫就,但已略有西方的透視技法隱於其中,圖中的小路和遠坡、遠山已有西畫中的虛實關係。由於有了透視技法,我們的視覺毫無阻礙,順著小路的消失處,我們的想像也伸向遠方。該圖是吳曆四十五歲時所作,此時他已與教士魯日滿往來,還陪魯日滿出遊過。想必吳曆一定看過不少西洋聖像、插圖之類的畫片,並已受其影響。

吳曆晚年,隨著他入教和接觸西方藝術的機會增多,他的畫風也有所變化,多畫高山遠水,層巒疊嶂,以王蒙蒼渾繁密的筆法,乾筆焦墨層層皴染。為了畫面渾厚深重,他變傳統陰陽向背法為西畫的明暗法,甚至強調了受光面,使他

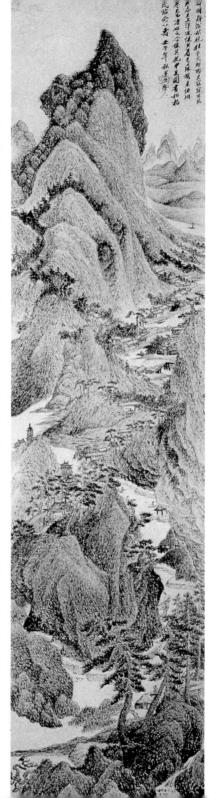

的畫厚重了許多。在景物的安排上,他加大了西方透視的運用。所畫河 流、房屋、橋樑,按透視原理安排,畫面在厚重的基礎上,又增強了深 遠的意味。

藏於南京博物院的《靜深秋曉圖》和北京故宮博物院藏的《橫山煙 靄圖》,是代表他藝術成就的作品。在圖中可以看到,他挪用西方的繪 畫技法並不是生硬的套用,而是有機地融合、整合西方繪畫技法,是在 不損傷傳統繪畫整體氣韻的前提下,吸收外來藝術。

吳曆墓古而不拘囿古人,能融匯諸家之長,自創新意,他的山水書 取法自然,使作品富有真實感,這些都是迥異「四王」之處的。

高其佩

—— 以指代筆作書

指頭畫的歷史,可以上溯到唐代,相傳唐代畫家張璪作松石,「惟 用禿筆,或以手摸絹素」。(《歷代名畫記》)這是關於指頭畫最早的 記載,可惜這一畫法沒被傳承下來,之後畫史再無關於指頭畫的記載。

明代初期,指頭書開始重新萌發。據書史資料載,清初書家吳文 煌,有指畫作品《花卉圖》留存於世。又有清初畫家李山以指代筆作 《蘆雁圖》,盡得天趣。看來清初畫壇,指頭畫已不是個別現象,而最 能代表清代指頭畫藝術成就者,就數高其佩了。

高其佩(1660~1734),字韋之,號且園,又號南村,遼寧鐵嶺 人。父親高天爵,曾為山東高苑知縣,河南信陽、湖南長沙知府,後改 任江西建昌知府,高其佩就出生於建昌。

高其佩成年後,便走上仕進之路,曾先後任宿州知州、工部員外 郎,後官至刑部侍郎。其兄高其位,當時為文淵閣大學士兼禮部尚書。

高其佩自幼喜書,經常臨習古人畫跡,打下了深厚的傳統繪畫基 礎,只可惜沒能找到自己的風格面貌,而未流傳於世。後來高其佩因鹽 務之事受累丟官,他在這段時間裡,專心研習畫藝,嘗試以指作畫,沒 想到畫名日重,聲播畫界。挾縑持金索畫者紛至沓來,由於作畫數量太 多,加上高其佩善水墨而不善著色,因而常求助好友袁江、陸、沈鰲等 代為著色。

高其佩為何棄筆以指作畫,高秉《指頭畫說》有載,大意是:高其 佩自小習畫,臨古不下十餘年,卻不能自成一家,對此他一直耿耿於

懷。一日忽夢一老人帶他進入一間土屋,四壁掛滿繪畫佳作,高其佩欲 要臨繪,可室中沒有任何繪畫工具,只有清水半盂,他便以指蘸水臨 寫,甚得佳趣,醒後遂以指蘸墨試之,果然境界不凡,從此他就以指代 筆了。雖然假託於夢不足為信,但起碼也是夢寐以求、靈機一動所至。

指頭畫,顧名思義是以指代筆作畫,運用指甲、指頭蘸墨色作畫, 大塊墨色多以手掌塗寫。所用紙張多半生半熟的宣紙,或將生紙噴刷豆 漿、膠礬之類,以求運指順暢。因以指代筆,畫面效果常有筆所達不到 的蒼辣意味。

高其佩的指頭畫,具有高超的表現能力,大到山水、人物,小到花 鳥、蟲草,他都能得心應手地一揮而就,所畫物象神完氣足。他指下的 螳螂,連觸鬚、細腳都以指挑出;觸鬚的挺勁、細腳的骨力,非常生 動。指畫最難的是畫細線,而他以指畫出的細線,較之筆畫,有過之而 無不及。藏於上海博物館的《人物冊頁》,畫一老者讀經,取像不拘一

《人物冊頁》

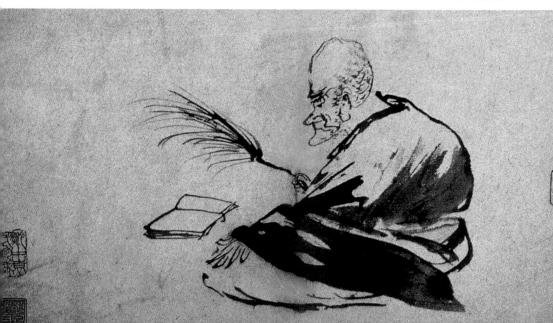

格,造型生動,情態質樸。衣袍以粗指潑墨 急掃而出,乾濕、粗細有致。臉部、經書、 手指,以細勁線條勾出,運指流暢、一氣呵 成。整幅畫面猶如以筆畫成,但又有筆所達 不到的生拙蒼渾之趣,充分發揮了指畫的特 殊語言。

存於遼寧省博物館的《梧桐喜鵲》圖, 運指更加縱橫恣肆,寫梧桐葉以手掌、指節 並用,如潑墨一般痛快淋漓,樹幹運指如乾 裂秋風,線條毛澀遒勁,和葉子構成線面對 比。喜鵲畫得形神兼備、天姿超邁,整幅作 品渾厚而又不失豪放。

指頭畫是中國畫中的特殊品種,它必須 以傳統毛筆畫做根基,沒有深切體會毛筆畫 的筆墨趣味,而去塗抹指頭畫就會無的放 矢,弄不好的話會比畫不好的毛筆畫還要庸 俗百倍。

自高其佩專畫指頭畫以來,後學者不乏 其人,但有成就者後繼無人,究其原因,可 能是毛筆畫傳統功力不夠所致。高其佩除指 頭畫以外,毛筆畫成就也很高,他有許多毛 筆畫留存於世。從中我們可以知道,沒有毛 筆畫做基礎,便無從談起指頭畫。

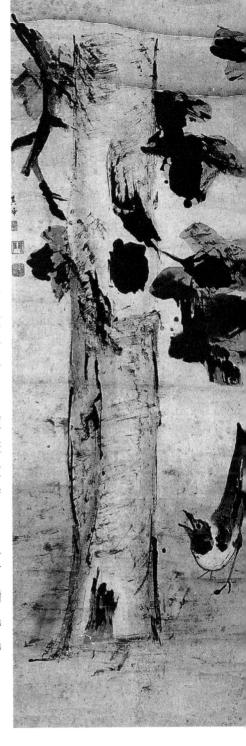

順 壽 平

—— 「沒骨花鳥」再次復興

中國花鳥畫,至五代已經成熟,並出現了兩種不同的風格:以西蜀 黃筌為代表的工謹富麗一格的工筆,和以南唐徐熙為代表的落墨一格的 寫意。落墨一格經徐氏之孫徐崇嗣的改制而成「沒骨畫法」,但因無人 傳習,湮沒既久。

元代錢選、趙孟頫復興水墨「沒骨花鳥」,經陳琳、王淵、張中的繼承和發展,元末已成規模。明代「吳門畫派」的沈周、文徵明,將元代水墨「沒骨花鳥」轉化成「寫意花鳥」,「沒骨花鳥」融入「寫意花鳥」後,再次失傳。清代初期,在惲壽平極力的提倡下,「沒骨花鳥」再次復興,並成為清代花鳥畫的主流正宗。

惲壽平(1633~1690),又名格,字正叔,號南田,又號雲溪外史、白雲外史、東園客等,江蘇武進人。父親惲日初,曾參加明末政治組織「復社」活動,是一位很有抱負的文人。1645年,清兵南侵,他攜兩子避亂於浙東天臺山,後又輾轉於廣州、福建等地。

後來,金壇人王祁在閩起義反清,惲日初與兩子加入王祁軍中,參 與謀劃。1648年,起義失敗,惲壽平與兄皆被俘。當時惲日初正外出求 援,倖免於難,逃匿山中。

惲壽平被俘下獄後不久,浙閩總督之妻欲尋善畫之人,為自己描畫 首飾圖樣,以便按圖打製首飾。惲壽平受人舉薦,因而獲釋。陳妻愛其 才華,收為養子。一次跟從陳妻閒遊杭州靈隱寺,路上恰巧遇到四處尋 找自己的父親。惲日初與靈隱寺方丈相識,因而設計營救。待陳妻入殿 拜佛時,方丈對她說:「此子宜出家,不然且死!」陳妻無奈,將惲壽 平留與寺中,父子又得以重新團圓。

惲壽平回家後,誓不再應 科舉,發憤讀書習畫。他的堂 伯父惲本初,擅畫山水,畫風 在倪瓚、黃公望之間,筆沉墨 厚,氣象不凡,於是壽平自小 秉承家傳,山水畫早於他的花 鳥畫而遠名畫壇,並以此名列 入清初「六大家」。

惲壽平與王翬感情篤厚,兩人常在一起切磋畫藝。兩人 畫風皆出「元四家」,筆路相 去不遠,他們合作的山水畫如 同一人所為。日後王翬畫名日 高,壽平遂感難勝,又念朋友 之誼,決定改畫花鳥。

當時,「畫苑領袖」王時 敏對惲壽平的畫藝十分欣賞, 多次相邀而未能謀面。1680 年,王翬和惲壽平一起到了太 倉,王時敏當時已病入膏肓, 見到惲壽平,非常高興,請至

《錦石秋花》▶

床頭握手而瞑。十年後, 惲壽平也病卒故鄉, 因家境困頓, 無力治喪, 由好友王翬出面為他料理了後事。

惲壽平的花鳥畫,往往自題師仿北宋徐崇嗣,或師其他諸家,這是當時崇尚臨古時風所致,實際上,他的畫法多從「吳門畫派」而來,尤其是從唐寅得法最多。「吳門畫派」的沈周、文徵明開啟了陳淳、徐渭的大寫意花鳥畫風,將大寫意畫推上了新境界。惲壽平變唐寅水墨寫意花鳥為著色沒骨,在格制上也多著意唐寅風範。這也證明了「吳門畫派」對畫史的貢獻,不在山水而在花鳥。明清的花鳥畫「工寫」皆出吳門。

▼ 《花卉冊頁》

惲壽平將唐寅水墨一格轉化為設色一格後,廣涉宋元諸家,汲取古 人意氣,並注意對花寫生,攝取花鳥真態,復興了湮沒已久的「沒骨花 鳥」,「一洗時習,別開生面」。

沈周、文徵明、唐寅將元代水墨沒骨花鳥轉化成水墨寫意花鳥,而 惲壽平將寫意花鳥畫法又引回沒骨花鳥中,使傳統的沒骨畫有了新形態。惲壽平把文人畫寫意花鳥中的用筆、用墨,和文人畫完美的點、 線、面,以及文人畫寫意花鳥的構圖方式,融入到他的畫中。有文人畫 的韻致來支撐,惲壽平的花鳥畫自然清雅別致。

存於南京博物院的《錦石秋花》圖和北京故宮博物院藏的《花卉冊 頁》,大致可代表惲壽平的藝術成就。圖中花卉色調清新、雅秀超逸、 生動自然,傳統與寫生在他的畫中得到了完美的融合。

惲壽平的沒骨花鳥,在當時聲名極高,時人競相仿效,被奉為清初 花鳥畫的正宗,並形成了「惲派」,開創了花鳥畫發展的新風尚,影響 了清代以後花鳥畫發展的風格走向。

襲 賢

——「積墨法」對現代畫家的重要影響

一位未介入美術史的畫家,肯定不是一位好畫家;但已被載入美術 史冊的畫家,對後世的作用也不盡相同。有的是以畫傳人,有的是以理 論影響後人,有的是對當時的畫家影響大,有的是對後世的畫家有所影 響。在山水畫方面,近年來影響較大的古代畫家就數清初畫家襲賢了。

襲賢(1618~1689),又名豈賢,字半千,一字野遺,號柴丈人, 江蘇昆山人。原出身於官宦之家,但至襲賢時,家境已十分清貧。

襲賢二十二歲時來到南京,參與明末「復社」與宦官魏忠賢的乾兒子阮大鉞的鬥爭,和「東林黨」人、「復社」成員相交往。1645年,清兵攻入南京,復社成員都離開南京,投入抗清活動。龔賢四處漂泊多年,一度曾到過北方,幾經多處棲身,最後在年近五十歲時,才又回到南京,定居清涼山。因所居處有半畝田地可耕,故稱之為「半畝園」。

隱居避世於「半畝園」的襲賢,仍常與復社遺老、愛國志士往來。 襲賢晚年時,結識了清代大戲劇家孔尚任,還與石濤、查士標等人一同 出席孔尚任主持的雅集活動。孔尚任也多次拜訪襲賢,並向他詢問一些 前朝舊事,為自己創作《桃花扇》搜集素材。1689年,在「豪橫索畫 者」的欺凌下,龔賢在悲憤中死去,孔尚任聞訊趕來,為他料理後事。

金陵八家

清代山水繪畫,派別紛歧,比明代更複雜。雖然當時大別為南北宗兩派,而南宗畫派盛行一世,從學之多,立派成社,金陵八家也即此時代中派社之一。號稱金陵八家者,以襲賢、樊圻、高岑、鄒喆、吳宏、葉欣、胡慥、謝蓀等為其代表。以襲賢為首,其餘七家,畫派並不相同,因其中有類於浙派的、有松江派的,也有類於華亭派者,因此稱為家,不分為派系。

襲賢的山水畫雖然在當時已名揚江南,並被列為「金陵八家」之首, 但他對後世的影響並不大,就連他的學生王概在《芥子園畫傳》山水集中,也沒把襲賢的山水畫編印進去。

真正對襲賢山水畫藝術價值有所重視,是近幾十年來的事。由於黃 賓虹、李可染吸取襲賢的積墨法,在山水畫藝術上獲得了成功,人們才 注意到襲賢的藝術價值。

襲賢學畫較早,他十四歲前後 就跟董其昌學過畫,受董其昌的繪 畫理論影響很大,龔賢一生都著意 在「筆墨高逸」。除了得到董其昌 的親授外,他廣泛地師仿古代名 跡,所師仿者大多也不出董其昌 「南宗」範圍,這對他加深筆墨內 涵的認識有所裨益。

在董其昌的學生中,基本上都 圍著「元四家」轉,無論在繪畫 方法和意境上都努力接近「元四 家」。而龔賢卻在宋人筆墨中取法 甚多,尤其在范寬、李成畫風中 得益不小。他對元人的筆墨境界 也非常推崇,但他不是從形跡上 去追求,而是提取元人的筆墨精

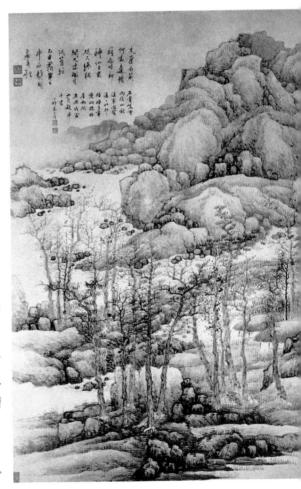

《木葉丹黃圖》

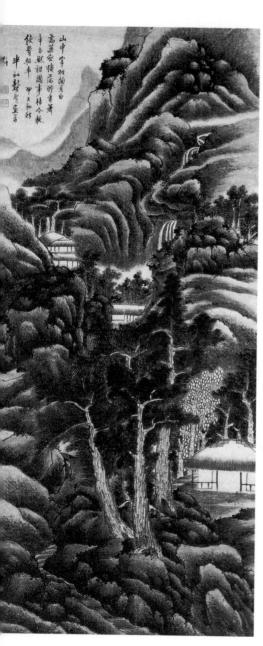

神。他將黃公望的沉雄蒼厚、吳鎮的水 墨華滋、倪瓚的古淡超逸、王蒙的毛澀 **售永,轉化為自己的筆墨品格。也就是** 說,他用宋人法度取元人意氣,因而書 風就和「四王」拉開了明顯的距離,從 「南宋」的框架中突破出來。

襲賢的繪畫面貌大致有兩種,一種 是早期的「白龔」,一種是晚期的「黑 襲」。四十五歲前是「白龔」階段,所 畫高山流水與古木叢林都呈現在灰白色 調中,突出線條,皴染不是很多,有脫 胎於董其昌、惲向的痕跡。

之後一個時期, 襲腎開始探索「積 墨法」的運用,呈現出由「白龔」向 「黑龔」過渡的「灰龔」書風,在書中 已出現了天光變幻的陽光感。在襲賢的 「黑龔」時期,他的「積墨法」越來越 純熟,越積越厚、越積畫面越亮,在渾 淪中透出用筆的明晰。存於旅順博物館 的《松林書屋圖》是龔賢晚年的作品, 圖中丘壑縱橫、樹木蔥蘢,氣象雄偉壯 麗;筆墨蒼厚溫潤,以「積墨法」層層 皴染,在山間樹叢中透出墨彩華光。

雖然襲賢晚年繪畫已呈「黑襲」畫風,但也不乏「白襲」之作,現 藏上海博物館的《木葉丹黃圖》就屬於這一畫風。畫中山石錯落有致、 秋水四溢,畫面用墨幽淡清逸,韻味十足。雖然用墨簡淡,可層次變化 絲毫未減,墨色對比十分微妙,在淺淡中寓渾厚,是一幅難得的佳作。

襲賢生活的年代,正值「四王」畫風籠罩畫壇,以尚簡、尚淡、尚 線、尚古為時尚;而襲賢卻以繁複、濃重、積點、時代感為追求,不被 時風所驅,超然獨立。

襲賢對現代畫家有著重要影響,尤其他的「積墨法」,對黃賓虹、 李可染的畫風形成有所促進,如黃賓虹用「積墨法」發掘出山水的「內 在美」,李可染用「積墨法」表現出山水的「外在美」,襲賢的山水畫 藝術對後世的影響仍在繼續著。

東林黨

東林黨是明末以江南士大夫為主的政治集團,而復社是中國明朝末期的一個政治、學術團體,創建於崇禎初年,初期的成員多是江南一帶的讀書人,後來發展為全國性社團,前後入會者超過兩千人。復社以「興復古學」為號召,故而得名,又因為早期成員多為東林黨人的後裔,號稱「小東林」。

華品

小寫意畫風 機趣橫生

寫意花鳥畫自「吳門畫派」的沈周、文徵明、唐寅之後,發展為兩 種風格。一種是以陳淳、徐渭、朱耷、石濤為代表的大寫意花鳥,一種 就是以惲壽平為代表的清代沒骨小寫意畫風。這兩種畫風雖同出「吳 門」,但風格卻一粗一細,迥然不同。而在清代中期又出現了介於粗細 之間的小寫意畫風,華喦就是這一畫風的代表者。

華喦(1682~1756),字德高,又字秋嶽,號布衣生、白沙山人, 福建上杭縣白沙里人;因上杭縣屬汀洲,而汀洲古名為新羅,故又號新 羅山人。

華喦出身貧寒,幼年時曾就讀於私塾,後因交不起學費而失學。他 曾經在造紙坊當過學徒,閒暇之時常習書畫,並名揚鄉里。華喦二十歲 時,鄉里重修華氏宗祠,眾人皆舉華喦來畫祠堂壁畫,可是宗族長老卻 堅決反對,華喦對此甚為不平,於是在一天夜晚,華喦翻牆進入祠堂。 他左手舉燈,右手揮毫,一夜畫完四幅壁畫。天亮後,華喦背起行囊, 毅然地離開了家鄉,開始了他的藝術征程。

華喦離家後,僑居杭州數十年,這期間,他刻苦研習詩文、書畫, 廣交同道,切磋畫藝,繪畫水準提高很快。約三十五歲時,華品曾北上 京師,以期尋求仕進機會。在京期間,他還遊覽了承德等地,眼界大 開。因求仕未果,不到兩年他便離京南歸。回到杭州後,仍致力於詩 畫。四十二歲左右,華喦開始了他客居揚州的賣畫生活。因此,學界也 把華喦列入「揚州八怪」之內。

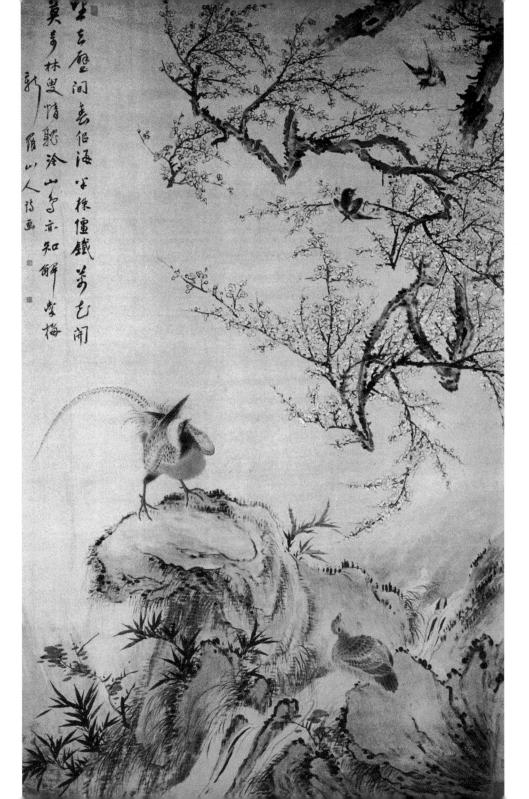

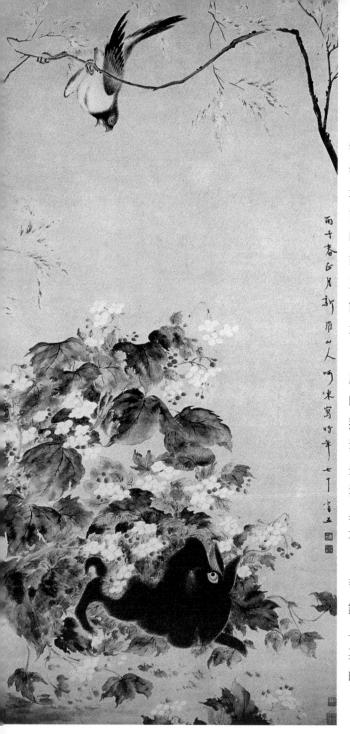

華喦是一個花鳥、人 物、山水皆能的畫家 席之 地。從即從上看,他是用 南宋馬和之畫法,再是以 明代陳洪綬,而成自「四 貌。他的山水畫有「世沒 能充分施展,終究未成山 水大家。

華喦在繪畫方面卓有 成就的是寫意花鳥畫。他 的花鳥畫從惲壽平入言意 法。又吸收陳淳、周 差。又吸收陳淳,周 是、唐寅、石濤等人 ,將工、寫兩家合流為 具有他自己風格的小寫意 花鳥畫。

華喦在明清畫家的學習中,大多致力於法度的 鑽研,在筆墨品格和趣味上,則力追宋元諸家,尤 其鍾情於南宋畫家馬和之 的繪畫。

■ 《海棠禽兔圖》

馬和之是南宋紹興年間的著名畫家,擅長人物、山水、花鳥。畫風與 南宋畫院諸家不同,以「馬蝗描」筆法直接揮寫,毫無刻畫習氣,用筆飄 舉生動、頓挫有致,和文人畫有相似之處。華喦的人物、山水、花鳥皆本 於他,在花鳥畫中的花卉出枝、配景山石,都保留著馬和之的用筆。

華喦的小寫意花鳥,和惲壽平的沒骨寫意是有所區別的。惲壽平是 從元人和「吳門畫派」中羽化而成,但對「吳門畫派」所繁衍出的大寫 意畫風著意不多,而華喦卻極力吸收大寫意畫風的精華,為己所用。惲 壽平的沒骨寫意,往往是針對工筆畫而言;華喦的小寫意花鳥,一般是 針對大寫意而言。

在華喦以前,畫家所繪的寫意花鳥,實際上應該叫「寫意花卉」, 因為在這些畫中多描寫花木竹石,而絕少畫鳥,也許是因為畫鳥不適合 筆墨的發揮。但在華喦的畫中,不僅有名目繁多的鳥類,還有不少兔 子、松鼠之類,這無疑擴大了文人畫的表現題材。他筆下的鳥,和工筆 畫中的鳥在畫法上已有所不同,他不追求形色上的工謹,而是追求文人 畫的筆致,在細細的羽毛中,講究筆墨的趣味變化。在他畫的鳥身上, 我們可以體會出王蒙畫山所用的「牛毛皴」的韻致。

藏於天津藝術博物館的《山雀愛梅圖》可為華喦花鳥畫典型風格。 圖中繪梅花盛開,雙雉與雙雀跳躍在疏枝密蕊中,一片早春景色。整幅 畫面設色清麗、筆致秀逸,是華喦晚年佳作。藏於北京故宮博物院的

馬蝗描

是指人物衣紋或山水描法中,屬於起伏、粗細變化較大的描法。清人 王嬴曾釋此描法是:「伸屈自然,柔而不弱,無臃腫斷續之跡。」但關於 「馬蝗」之名的由來,卻有兩種說法:一說「馬蝗」為「水蛭」,另一說則 認為「蝗」即「蝗蟲」,又因南宋畫家馬和之善長這種描法,故名為「馬蝗 描」。 《海棠禽兔圖》是他去世那一年所作,該圖以惲壽平的沒骨法畫一叢海棠,海棠花以粉點寫,如紗似霧。海棠葉雖以花青撣寫,卻有水墨暈彰的效果,痛快淋漓。鳥和兔相呼應的神態也情意生動。

華喦的繪畫為中國美術史增添了新的一頁,對後世的海派畫家任伯 年、虛谷產生了很大影響。他作為「揚州八怪」之一的歷史地位,沒有 任何人可以替代。

揚州八怪

實際上並不專指某八個人,泛指清代揚州約有十五位已職業化的文人 畫家或是文人化的職業畫家,他們藝術個性鮮明、風格怪異,所以稱他們為 怪,是因為他們在作畫時不守墨矩,離經叛道,再加上大都個性很強,孤傲 清高,行為狂放,所以稱之為「八怪」。

李鱓

—— 揚州八怪的創新主將

文人畫自「吳門畫派」深入市民階層、走入市場以後,哪個地區經濟繁榮,哪個地區就會聚集許多靠賣畫為生的畫家,那裡自然也就會有 畫派產生。明清各種畫派都莫不和經濟興衰有著直接的關係。

清代的揚州,市場繁榮,聚集了眾多的鹽商富賈,他們為了附庸風雅,不惜重金大肆收羅書畫。揚州在歷史上就有著深厚的文化傳統,當地有「家中無字畫,不是舊人家」的文化風俗。再加上經濟又很發達,因而寓居揚州的畫家非常多,並產生了以「揚州八怪」為代表的「揚州畫派」。

當時,在揚州的知名畫家有一百數十人之多。實際上「八怪」並不是指八個畫家,而是另表離奇醜怪之意。「揚州八怪」橫數豎數都多於八位,但怎麼數都數不掉的畫家中就有李鱓。

李鱓(1686~1762),字宗揚,號復堂,又號懊道人、墨磨人等, 江蘇興化人。少年時代的李鱓,天資聰慧,喜讀詩文,愛好書畫。康 熙五十年(1711年)中舉人,被康熙帝召入內廷,為南書房行走,供奉 內廷書畫,是一位頗受宮廷器重的畫家。這段期間,他奉旨隨做官翰林 院編修的畫家蔣廷錫學習正統派花鳥畫,他的畫名也開始日益擴大。但 是,因被同行所妒,不久便被排擠出宮廷。

後來,李鱓以檢選出任山東滕縣知縣,因為政清廉、體察民情,頗 受民眾擁戴。後因疏於人事,觸惱權貴,再次去職。罷官以後,「士民 懷之」,他在山東又居留了三年,方得南歸。

◀ 《土牆蝶花圖》

和特徵來確立自己在 畫壇上的位置,要想 成功就必須學各派、 諸家,李鱓就是廣泛 研習各家才有所成就 的人。

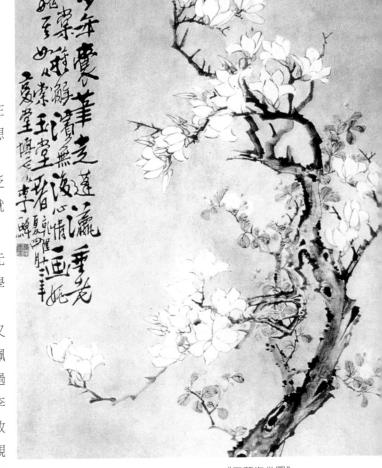

▲ 《玉蘭海棠圖》

家,這其中有沈周、林良、陳淳、徐渭、周之冕、石濤、惲壽平、華喦 等。可以說,李鱓是融合諸家而成個人風貌的,因而他的繪畫樣式也很 多,既有小寫意,也有大寫意;既有以色點寫,也有以墨揮灑;既有兼 工帶寫,又有色墨相襯,變化十分豐富。

李鱓畫風受揚州畫壇時風影響不小,他與華喦、鄭板橋經常切磋畫藝,自然會互有吸收。但對李畫風影響最大的還是高其佩。高其佩的指畫,用墨生拙蒼勁,氣勢不凡,非常適合李鱓的「口味」,實際上李鱓是用毛筆畫指畫,我們可以看到他的中鋒頓挫行筆,是和指畫用指相一致的,這種指畫風格的大寫意,最能代表李鱓的筆墨風格。

李鱓的大寫意,用筆縱橫馳騁,用墨揮灑淋漓,所畫物象生動活 潑。行筆以中鋒為主,用筆壓紙頓挫而出,從粗幹到細枝始終保持中鋒 起中鋒收。畫面全用中鋒容易流於呆板,他便用有節奏的頓挫和留出飛 白來活躍畫面。

藏於南京博物院的《玉蘭海棠圖》和《土牆蝶花圖》,分別代表李 鱓明秀雅麗一格和筆酣墨飽一格。《玉蘭海棠圖》畫風接近花鳥畫家蔣 廷錫,《土牆蝶花圖》畫風更像高其佩。

李鱓作畫,經常在畫上長題詩詞,甚至將題詞寫在所畫物象的空隙 中,成為畫中的一部分,使畫面頓增書卷之氣。

李鱓的寫意畫,在廣泛研習傳統技法的基礎上,創立了獨特的個人 畫風,代表了「揚州八怪」的創新作風,開闢了文人畫表現的新境界, 對當代中國畫的創新影響深遠。

金農、羅聘

—— 揚州八峄之首與之最

清朝康、雍、乾三個朝代號稱為清朝盛世。地處長江、淮河,成為 南北交通樞紐的揚州憑著他得天獨厚的地理條件,成了當時最具特色的 都市之一。這裡不僅物業富足,商販雲集,連遠居皇城的達官顯貴也會 來到揚州,在這樣的環境下,揚州很快的發展出一個具有高消費水平的 階層。而看似商業蓬勃的都市,卻有著平民百姓生活貧困的社會畸形現 象,許多藝術家在政治條件上受到壓抑,生活上也相當窘迫艱難。從鄭 板橋詩中稱自己是「半饑半飽清閑客」,就可以反映出當時知識分子的 牛活境遇。

然而在商人與官員們對官商應酬需求下,揚州發展出獨特的文化藝 術氣圍,不僅畫壇詩社、書院學校林立,劇演出版、字畫購藏也相當活 躍。商業資本興旺繁華的揚州,卻處處有腐朽沒落的生活,對生活在這 一代的藝術家們有著深刻的影響,在這樣的環境下,形塑了一批創作 者,史稱「揚州八怪」。

揚州八怪是清乾隆年間活躍在江蘇揚州畫壇的革新派畫家總稱。雖然 稱作八怪,然而畫派人數不只有八人,綜合《揚州畫苑錄》、《天隱堂 集》、《愛日吟廬書畫補錄》、《古畫微》、《中國繪畫史》等史書說 法,共計約十五人。一般指金農、鄭燮、黃慎、李鱔、李方膺、汪士慎、 羅聘、高翔等八人。其他被稱為「揚州八怪」還包括華嵒、高鳳翰、邊壽 民、陳撰、閔貞、李葂、楊法等。而列為揚州八怪之首的為金農。

金農(1687~1763),字壽門、司農、吉金,號冬心先生、稽留山 民、曲江外史、昔耶居士等。錢塘人,金農第一次踏進揚州這個城市,

已是而立之年。他交了許多朋友,憑著他的才華取得了立足的資本。他 喜歡遊歷各處,後來久居揚州。這些深廣的豐富閱曆,升華了他的才華 境界。

金農的出生橫跨了清朝康、雍、乾三個朝代,因此他給自己「三朝 老人」這個封號。金家曾是明朝望族,入清以後,這個書香世家雖已有 些中落,然而在金農的父親於他二十多歲時逝世後,家庭失去了重心與 支柱,生活日漸拮据。金農的人生際遇坎坷,終生未做官。乾隆元年 (1736年)曾被薦舉博學鴻詞科,入京未試而返。乾隆二十八年,金農 病倒在寄宿的佛舍里。同年九月金農病逝於揚州,享年七十七歲。

▼ 金農《采菱圖》

金農從小博學多才,善詩、古文,也會鑑 別金石、書畫,擅隸書、楷書,也擅長篆刻, 五十歲後開始畫竹、梅、佛像、人物、山水 等。尤其善畫墨梅。

金農的繪畫題材,比其他的揚州畫家要廣 泛得多,幾乎所有的題材他都有所涉獵,甚至 還畫鬼、畫月亮。金農學畫很晚,卻能畫各種 題材,不能不令人稱奇。在繪畫功力和構圖造 型上,金農在「八怪」中都略遜一籌,但是, 他的繪畫品味和筆墨格調是最高的一個。

金農所畫的梅花,枝多花繁,古雅拙樸。 《墨梅圖》為他的代表作,表現出了他畫梅藝 術中的特色。畫中取梅樹老乾一截,梅花枝幹 敢斜,著花稀疏,不簡不繁,他以大筆鋪枝, 小筆勾瓣,濃墨點苔,更顯出老梅凌寒的性 格。枝幹用飽有水分的淡墨揮寫,該畫濃淡相 間,富有逸趣。右側上端有作者自題「乾隆己 卯四月七十三翁金農畫」,有著「金氏壽門」 一印。

金農不僅在水墨書畫領域中有成就,他的 興趣拓展字畫碑帖領域。他的隸書早期風格 規整,筆劃沉厚樸實,具有樸素簡潔風格,而 到了五十歲既負盛名之後,他獨創了一種「渴

金農《墨竹圖》▶

筆八分」之筆,融合了漢隸和魏楷於一體,往後被人稱之為「漆書」的新書體,筆劃稜角分明,橫劃粗重而豎劃纖細,墨色烏黑光亮,猶如漆成。金農用筆率真,隨心所欲,書寫出類似美術字的書體,卻又具有古董器形文字般的風貌,對書法的啟迪意義非常深遠。

金農五十歲以後的生活景況靠著買賣書畫篆刻便可平衡生活,雖然 在揚州他屬一位外來的創作者,然而也能在當地有所名望與成就,可見 當時的人文藝術產業相當具有包容。使金農躍升為「揚州八怪」之首。 而在揚州八怪中,年紀最輕卻有舉足輕重的地位的就屬羅聘了。

羅聘(1733~1799), 清代畫家。字遁夫,號兩峰,又號花之寺僧、衣雲、 別號花之寺、金牛山人、洲 漁父、師蓮老人。祖籍安徽 歙縣,後移居江蘇甘泉(今 江都)。

羅聘出身於詩禮之家, 在成長階段曾受過良好的教育,又因為幼年時喪父,因 此家道中落,失去了獲得功 名的機會,家境直轉清貧, 以賣字畫維生。但羅聘身處 於人文薈萃的揚州,耳濡目 染,再加上自身的努力,很 快也成為當地知名的畫家。

■ 羅聘《寒山拾得圖》

羅聘曾跟隨金農學畫,為金農入室 弟子。專精於人物、佛像、山水畫等。 也專職為富豪之家畫畫像,由於羅聘眼 珠是藍色的,又自稱有陰陽眼,所以在 北京的時候,以《鬼趣圖》轟動當時文 壇,羅聘畫鬼盡其妙處,借以諷世。其 妻方婉儀,號白蓮居士,也專工梅竹蘭 石,其子羅允紹、羅允纘,皆善畫梅, 時稱「羅家梅派」。

寓居揚州時,他曾住在彩衣街彌陀 巷內,自稱住處為「朱草詩林」。一生 未做官,與金農一樣,羅聘非常喜歡遊 歷各處,他的筆畫既繼承師法,又不拘 泥於師法,筆調奇特,自創風格。是揚州 八怪中,年齡最幼而頗享盛名的畫家。

乾隆二十八年(1763), 金農於 揚州辭世,患病期間,羅聘服侍左右; 去世後,羅聘盡其所能,料理喪事,並 護送金農靈柩,歸葬浙江臨平。金農死 後,他蒐羅遺稿,出資刻版,使金農的 著作得以傳於後世。

▲ 羅聘《鬼趣圖》

羅聘的人物畫中,常畫佛教題材,《寒山拾得圖》可說是其代表作,圖中畫的是寒山與拾得兩位高僧,筆觸寫意,兩位人物張嘴相視而笑,袒胸露懷,筆觸奔放,不追求多餘的精雕細刻,與畫中人物的性格恰巧吻合。

「揚州八怪」的共同特點是,他們繼承著宋、元以來,等寫意的傳 統,擺脫了「正統」畫派遵循戒律的影響,在性格上憤世嫉俗,不向權 貴獻媚,了解民間疾苦,使他們重視思想、人品。他們多數擅長書法、 文學、刻印等。他們的書法不僅影響了畫風,他們的畫風也影響了書 風。在他們的書法裡已有許多畫法的成分,書與畫的關係由原來書法影 響畫法,發展到書與畫互相影響。

他們在中國藝術史上有著詩、書、畫「三絕」的才華,為繪畫藝術 的發展,開闢了新的途徑,和當時的所謂「正統」畫風迥然不同。

黃順

—— 用筆墨直接寫意人物書

文人書自元代步入書壇首位以後,人物書便開始步向式微,其間再 也沒出現標領時代的人物。至明代中後期,雖說「淅派」和「吳門書 派」的人物書帶來了一些生機,可不久就出現了「枯硬」和「柔弱」的 習氣。曾鯨和陳洪綬的人物畫雖為人物畫領域吹進了幾縷清風,但也沒 有取得山水畫、花鳥畫那樣的成就。

文人書筆黑具有抽象性和獨立性,相對的它在浩型的要求便不高, 適合承載筆墨的山水、花卉中,完成文人書寫意化。在文人書筆墨法式 建立後,又將筆墨向所有畫科拓展,很快完成了山水、花鳥的寫意化。

人物書因受較嚴格的浩型限制和輪廓線限制,很難將文人書筆黑引 入其中,充其量只能將文人畫「用筆」引入人物輪廓線中,而文人畫的 「用墨」就更難用於人物畫,這就使得人物畫發展落後於文人畫山水、 花鳥。大多數的人物畫都是勾完輪廓後再塗色、塗墨,筆墨始終被輪廓 制約著。而到了「揚州八怪」之一的黃慎時期,寫意人物終於完成了筆 墨的寫意化,可以直接「用筆」、「用墨」來揮寫人物了。

黄慎(1687~1768),字恭壽,一字恭懋,號癭瓢子,又號東海布 衣、福建寧化人。黃慎出身平民、自幼喪父、為維持家計、放棄了科舉 仕進的願望,開始學畫謀生。他學畫從人物入手,其畫初法上官周,後 又兼學山水、花鳥,筆意縱橫、氣勢不凡。為不使畫藝被上官周格制所 限,於是苦思冥想,欲創新格。

黄慎來到揚州是在雍正初年,後長期居住達十二年之久,與鄭板 橋、高翔、汪十慎、李鱓等人常相往來, 書風也互有影響。

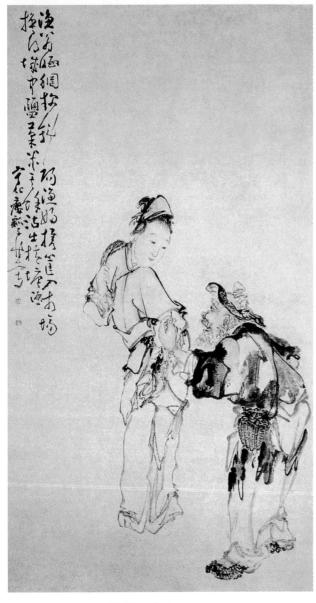

▲ 《漁翁漁婦圖》

揚州地區的畫家,崇尚 革新之風。黃慎也立志變 革,他在繼承前人的基礎 上,又吸收了山水、花鳥寫 意畫法,終於以人物畫名響 揚州,所作「尺紙零練,世 爭寶之」。

黄慎在「揚州八怪」中,是引書法為畫法最突出的一位,就某種意義上來說,是他的書風決定了他的畫風。小寫意畫,他以行書筆法為之;大寫意風,他以草書筆法為之。在他的畫中能真切地體會出書風即畫風,看來是書法確立了文人畫藝術的品性。

在黃慎以前所畫的水墨 寫意人物,基本都是勾完整 體的人物衣褶、輪廓後,再 在輪廓內塗上水墨,這實際 上應稱水墨畫,而不能稱寫

意畫。宋代梁楷雖多以水墨揮寫人物,但他多以沒骨潑墨為之,用線不多,他另一種風格的人物畫是線多墨少,不能將用筆、用墨隨機運用。 黃慎的寫意人物是真正意義上的寫意,他將「拖泥帶水」的墨法和靈動 的草書筆法,直接用於 人物身上,並不是用粗 等濕墨揮灑,在墨墨人用 等濕墨揮灑,在墨墨人用 。 隨機生發,離轉滿視 質慎的繪畫「初 。 黃慎、寥寥數 等,及離 大 精神骨力出」。

在表現題材上,黃 慎的人物畫,大量以市 民、漁夫為主題,衣衫 襤褸,狀如乞丐,與傳 統人物畫帝王將相、仕 女高士題材迥然不同。

藏於南京市博物館的《漁翁漁婦圖》,是 黃慎常畫的題材。畫一 漁翁身背魚簍,手拿一 小魚,笑容可掬地和漁 婦商討價錢,兩人情感 生動,呼應有致。漁翁

《鐵拐李圖》▶

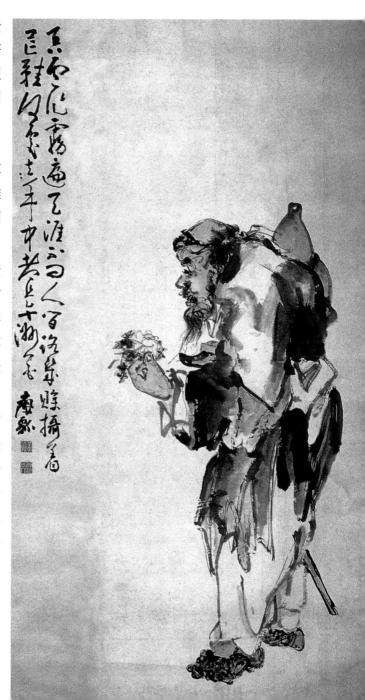

以潑墨、草書筆法為之,線面互用,水墨淋漓。漁婦衣褶、輪廓率筆勾出,用筆活脫,漁翁和漁婦,形成線、墨、黑、白對比,趣味盎然。另外,他畫的《漁父圖》、《鐵拐李圖》,無不筆酣墨飽、形神兼備。

黃慎的大寫意人物畫,為一直不景氣的人物畫發展注入了新鮮活力,使寫意人物和山水、花鳥並肩前進,揭開了人物畫新的篇章,對我們當今寫意人物,仍有著可資借鑑之處。

墨分五彩

「五彩」是由中國傳統文化中「五行」引申出來的「五色」觀念。「墨 分五彩」是指運用單一的墨色明度變化和乾、濕、重、焦黑表現出物像豐富 變化的「五色」。

「墨分五彩」的關鍵是用水,筆中含水量的多寡會直接影響到墨色的變 化和畫面的效果。黃慎在這方面可說是筆中盡「五彩」的能手。

鄭燮

—— 幾筆蘭竹 名揚四海

清朝中葉,揚州地區由於市場繁榮、文化發達,因而在前後122年的時間內,揚州地區聚集了一百多位知名畫家,形成了具有時代氣息的「揚州畫派」。畫派中以名氣來說,陳撰為最大,羅聘為最小;羅聘之後,揚州畫派開始衰落。「揚州八怪」是「揚州畫派」最興盛階段,以華喦、高鳳翰、李鱓、金農、黃慎、高翔、鄭燮、李方膺、邊壽民等代表的文人畫家,開創了文人畫新境界,而被載入了史冊。

「揚州八怪」為了生計,大多都擅長多種繪畫技能,以應所求。而 思想最活躍,僅擅幾筆蘭竹,卻能名揚四海的人,就只有鄭學了。

▼ 《墨竹圖》

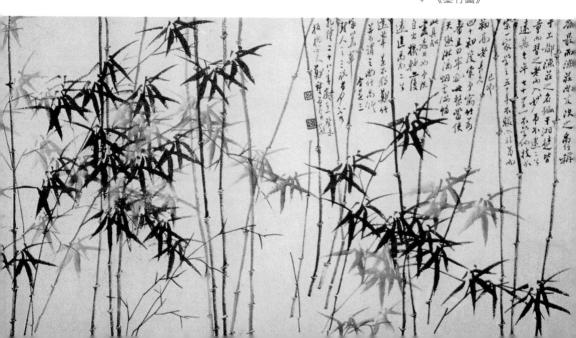

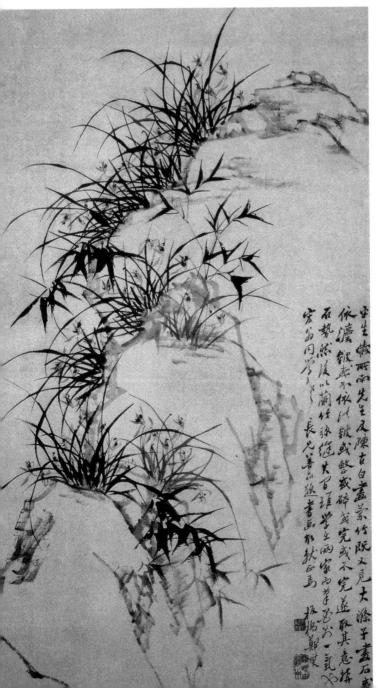

鄭燮(1693~ 1765),字克柔, 號板橋,江蘇興化 人。興化在揚州之 東,是蘇北有名的魚 米之鄉,鄭燮的家庭 並不富裕,他四歲喪 母,由叔父和乳母撫 育長大,在友人的資 助下,才有機會讀 書,並應科舉而為康 熙秀才、雍正舉人、 乾隆進士。乾隆七年 (1742年),四十九 歲的鄭板橋出任山東 范縣令;五十四歲, 又調署濰縣。在任期 間,他同情民眾疾 苦、秉公勤政,被百 姓稱為親民之官。

有一年,山東遭 受災荒,出現了「十 日賣一兒,五日賣一 婦」的饑饉情景。

《蘭竹石圖》

鄭板橋目不忍睹,於是在濰縣開倉放糧,賑濟災民,深受民眾愛戴。然而,鄭板橋的行為卻得罪了那些貪官污吏,他們反誣陷板橋藉賑災舞弊,對他加以打擊排擠。盛怒之下的鄭板橋,決意辭官絕宦,再也不與貪官同流合污。據說辭官南歸之日,百姓擁道相送,場面十分感人。

鄭板橋素有詩、書、畫「三絕」之譽,他的詩不僅多以民間疾苦為 題材,而且不乏自我寫照、自寫性情之作。他在題書詩中云:

咬定青山不放鬆,立根原在亂岩中。 千磨萬擊還堅勁,任爾東南西北風。

表達了他的堅強意志。他的書法,在雜用篆、隸、行、楷的基礎上,形成風格獨特的所謂「六分半書」,參差錯落,有如「亂石鋪街」,書風怪奇不群。

在鄭板橋許多作品中,也有許多關心民眾疾苦的體現。他在濰縣署中畫的墨竹中題詩道:

衙齋臥聽蕭蕭竹,疑是民間疾苦聲。 些小吾曹州縣吏,一枝一葉總關情。

愛民之心可見一斑。

鄭板橋南歸揚州後,開始了他的賣畫生涯。板橋因生計原因,早年就曾賣畫於揚州;而今日重回故地,繪畫水準也非早年可比。此時板橋的繪畫,在繼承前人蘭竹畫法的基礎上,已達到了爐火純青的地步。因他主張學畫要「十分學七要抛三」,所以很難看出他究竟師學何人,但從畫跡上看,仍有文同、鄭思肖、石濤筆意。板橋畫蘭竹,用筆爽利峭拔、用墨活脫清新,整體筆墨磊落舒展,頗得清雅縱逸之氣。

鄭板橋筆下的蘭竹,在意境抒發方面已超越了一般文人藉物詠情的層面,而具有了社會意義。

藏於瀋陽故宮博物院的《墨竹圖》,畫叢竹一片,勁拔挺秀,竹葉 密而不亂,披斜拂揚,十分瀟灑。在右上首竹枝間,以「六分半書」題 字若干,封住紙邊,彌補了畫幅四面透氣、缺少張力的弱點;題字成了 畫面構圖的一部分,這是板橋常用的一種題字方法。

存於揚州市博物館的《蘭竹石圖》,氣勢開張,岩石突兀,以濃墨 畫蘭竹、淡墨寫山石,蘭竹以中鋒出之,岩石側筆勾勒,整體畫面秀色 可人,基本上代表了板橋蘭竹的藝術成就。

鄭板橋的繪畫在創作方法上,他提出「眼中之竹」、「胸中之竹」、「手中之竹」三段過程。把觀察自然、創作構思和藝術創作的實現有機結合,發展了蘇軾提出的「胸有成竹」繪畫創作理論。

鄭板橋僅以幾筆蘭竹就稱雄畫壇,這在某些人眼裡是不可思議的事。當今許多畫家幾乎畫遍了所有能畫的東西,從城市畫到鄉村、從田野畫到原始森林,皓首窮年,也沒成畫界名手。究其原因,無非是對題材用意過多,對筆墨自身語言少了些錘煉,不找到筆墨內在語言。

鄭板橋的幾筆蘭竹,所觸及的是文人畫法式核心領域,文人畫的筆墨語言,正好和蘭竹的自然形態相協調。竹幹如篆書、竹枝如行書、竹葉如楷隸;蘭葉如撇、蘭花如點;竹幹顯筆、竹葉顯墨,在一枝半葉中,構成了自足的筆墨天地。如果我們能完善地將筆墨內在語言,運用到所畫題材當中去,也許會改變當前中國畫徘徊不前的狀態,這也是鄭板橋對後世的價值所在。

郎世寧

—— 溝通中西繪畫的宮廷畫師

明朝萬曆九年(1581年),當時義大利傳教士利瑪竇曾攜帶傳教所用的聖母像、耶穌像來華,將西方「文藝復興」繪畫風格傳入中國。有些素描畫,還被刊印在中國畫譜中,對中國畫家有所影響。當時的曾鯨就參用西法,而創「波臣派」人物畫新風尚。一百多年後,在利瑪竇的故鄉,又來了一位傳教士,並且成為中國宮廷畫家,他就是義大利米蘭人郎世寧。

郎世寧(原名 Giuseppe Castiglione, $1688\sim1766$),年輕時受過較有系統、嚴格的繪畫技法訓練,曾為教堂畫過「聖像」之類的宗教繪畫。

康熙五十四年(1715年),郎世寧二十七歲時,由歐洲天主教耶穌會葡萄牙傳道部派遣到中國,以期傳教於中國百姓。十一月獲康熙皇帝召見,當時康熙六十二歲,酷愛藝術與科學,雖不贊成郎世寧所信仰的宗教和向中國百姓傳教,卻因郎世寧有繪畫才能而把他當做藝術家看待,甚為禮遇。

康熙對郎世寧說:「西方的教義違反中國正統思想,只因傳教士懂得數學原理,所以國家才予以聘用。」然後又詫異道:「你怎能老是關懷你尚未進入的來世而不顧現世?其實萬物是各得其所的。」既而聘郎世寧為宮廷畫師,不給他傳教的機會。

康熙死後,雍正即位,在他統治下,曾一度「迫害教士」,郎世寧 因宮廷畫師身分而躲過一劫。但郎世寧心中不時還惦念著傳教之事,乾 隆登基後,因他平日喜愛繪畫,便經常去看郎世寧作畫。

有一天,乾隆來看他作畫,郎世寧突然跪下,從懷中掏出一卷用黃綢布包著的耶穌會奏摺呈上,請皇上開恩寬容聖教。乾隆卻溫和地說:「朕並沒有譴責你們的宗教,只是禁止臣民的皈依罷了。」從此以後,郎世寧入宮都要受到檢查,以免懷裡再藏奏摺之類的異教物品。

1746年,有五名本篤會傳教士被判處死刑,一日乾隆命郎世寧呈上新作觀之,這時他又跪下說:「求陛下對我們憂傷戚戚的宗教開恩。」乾隆面帶慍色,未予答覆。

就這樣,郎世寧來中國 後,一直沒有機會傳教,而是 作為畫家於1766年在北京去 世,年七十八歲。乾隆賜予侍 郎銜,並賞銀三百兩為他料理 後事,遺體葬於北京阜成門外 外國傳教士墓地內。

◀《聚瑞圖》

郎世寧還奉皇帝之命參加了圓明園部分建築的設計工作,還和曾任 工部侍郎年希堯一起探討西洋的焦點透視畫法,並由年希堯撰寫成《視 學》一書,成為我國第一部介紹歐洲透視畫法的著作。

郎世寧繪畫題材廣泛,山水、人物、花鳥、動物,無所不能,尤擅 畫馬。他的繪畫以西洋畫為體、中國畫為用,採用西洋繪畫技法,參以 中國工筆畫技法,注意透視、解部、素描關係的表現,創造出了許多不 失西畫之根本,而又有中國特色的新型繪畫。

現藏於瀋陽故宮博物院的《竹蔭良犬》圖,是郎氏動物繪畫的代表。圖中繪苦瓜纏繞翠竹,下立一良犬,氣宇軒昂,雙眸凝視前方,身長腰細、毛色銀灰,解剖合理,皮毛肌肉質感極強。點景之用的翠竹雜卉畫得也十分生動自然,整個畫面渾然一體,是郎氏精心之作。

藏於臺北故宮博物院的《聚瑞圖》是代表郎世寧花卉水準的佳作。 畫中瓷器的質感、荷花的清新、荷葉的輕盈、穀穗的重量感,無不恰到 好處地表現出來。

郎世寧的繪畫,雖用西法,但他儘量減弱陰影和明暗交界線,以相對的平面來適應中國人的欣賞習慣。中西結合的繪畫,弄不好會庸俗不堪,而郎世寧的畫卻能得中國繪畫的水墨韻致,和在宋畫中才有的肅穆之氣,這就是他的成功所在。

有些人認為郎世寧的繪畫是為了討好皇帝而作,不足為賞;也有人 因鄒一桂所言朗世寧「筆法全無,雖工亦匠,故不入畫品」,認為他缺 少對其繪畫的理性判斷。

其實,鄒一桂的說辭並非指郎世寧作品,也並非輕視郎世寧的作品。鄒一桂在《小山畫譜》中說:

西洋人善勾股法,故其繪畫於陰陽遠近,不差錙黍,所畫人物屋

樹,皆有日影,其所有顏色與筆,與中華絕異。布影由闊而狹,以 三角量之。畫宮室於牆壁,令人幾欲走進。學者能參用一二,亦具醒 法.....。

從這段話中,我們可以知道,鄒一桂所指的是西方的油畫,而非 郎世寧的作品。

◀ 《竹蔭良犬》

趙之謙

— 以碑學之法用於繪畫

文人畫在確立自己主流地位以前,精神隱藏於繪畫中,是處於不必 特別表露而自發追求階段。而文人畫家主動將書法帶入繪畫領域,使文 人畫強調以書入畫,由「自發」發展到「自覺」,這是文人畫藝術的一 次重大飛躍。

從此,書法藝術開始主導著文人畫藝術的品性,書法與文人畫的關 聯越來越緊密。最後,到「揚州八怪」時期,出現了書風決定畫風、書 風即畫風的極端現象。

由於「揚州八怪」將「書畫同源」進行了極端發展,再往前走就很容易忽略自身,因為文人畫畢竟不是書法與繪畫的簡單混合。另外,由於「揚州八怪」的方法大多從「帖學」一路走出,因而有散漫潦草之習。將其用於畫中,也有荒率粗簡之氣,雖然看起來很大氣,但卻不耐人尋味,文人畫似乎走入了死胡同。

清代的書法,可大致分為兩個發展階段。清初帖學盛行,崇尚趙孟頫、董其昌,因輾轉描摹,遂失本來面目。嘉慶、道光以來,漸趨衰微,而碑學日盛,特別是在鄧石如、包世臣的提倡下,碑學橫掃帖學的媚弱書風,為書壇帶來一片生機,並影響到繪畫領域。趙之謙就以碑學之法用於繪畫,使文人畫出現了新的轉機,為近代美術尋找到了一條新的道路。

趙之謙(1829~1884),字益甫,號冷君,後改字叔,號悲庵、無 悶等,浙江紹興人。他十四歲喪母、二十五歲喪父,在家境困頓的情況 下,刻苦學習。十七歲師從沈霞西學習金石學,二十歲便能開館授徒。

▲ 《梅壽圖》

1861年,太平天國農民起義軍攻入紹興, 他離開家鄉,四處糾集地主武裝,反對農 民起義軍。同年,他的妻女皆故,為懷念 妻子和愛女,取號悲庵。此後,他做過私 塾教師,又到過北京,以賣書為生。

他從三十七歲起在北京參加過的三次 會試,均以失敗告終。由於他在詩、書、 畫、印方面名望日盛,四十四歲時,被舉 薦到江西南昌,主持纂修《江西通誌》。 後歷任鄱陽、奉新和南城縣的知縣。

趙之謙的繪畫尤得益於他的書法和篆 刻。他的書法初學顏真卿,而後致力於北 碑書體的研習,字體方整樸厚。篆、隸師 學鄧石如,並臨寫金文石刻、碑板。趙之 謙的篆刻吸取「浙派」、「皖派」之長, 後又引金文石刻、秦漢印章入印,自成一 格,對後世的影響不下於他的繪畫。

而趙之謙的繪畫以花卉為主, 偶作山 水、人物。他的寫意花卉師學非常廣泛, 從明代的陳淳、徐渭,到清代的八大山

人、石濤、惲壽平、華喦、蔣廷錫,再到「揚州八怪」的李鱓、李方膺、 羅聘等,都成為他筆下所涉學的對象,並且還常留意元人筆墨逸趣。

趙之謙雖然師學廣泛,但他基本上都以自己獨具風貌的北碑書體去 貫穿諸家;因此,不論他學哪一家,都有自己的體貌。由於他引頗具金 石味道的北碑書風入畫,因此他的用筆如刀耕石,遒勁有力,這正是「揚州八怪」所缺少的。趙之謙將渾厚樸拙的北碑筆意用於寫意花卉,改變了「揚州八怪」用筆率粗浮飄的不良影響,使寫意畫在筆墨追求上 進入一個新階段。

▼ 《富貴梅壽》

他引北碑書風入畫,並不是機械搬用,而是在古厚樸拙的用筆中寓 以靈動之氣,使他的繪畫在渾厚古雅中,充滿著清新活潑的意趣。

趙之謙精於篆刻,並善將字體的「分間布白」用於繪畫的章法構圖中,他的《梅壽圖》就是運用篆刻布白原理來構圖的佳作。梅枝分別從畫幅上首和右上側垂下,構成大的方形骨架,留出右下角最大的空白,和上首最密處形成對比。然後,在粗枝中間以細枝「切割」出大小不等的小空白,並在其中又「切割」出大小參差的空間,節奏變換感強。梅幹以方拙的北碑書風出之,正好和略呈方形的構圖布白形成巧妙呼應,使畫面充滿張力。

另外,趙之謙大量地將工筆畫的色彩用於他的寫意畫中,在古厚拙 樸的筆墨中點以色澤明麗的花朵,使畫面古雅清新,開大寫意濃豔色彩 之先河。

趙之謙是繼「揚州八怪」之後,再一次將寫意畫推上新境界的旗手,是「揚州畫派」畫風向「海派」畫風轉變的橋樑,為文人畫注入了新鮮血液,使瀕臨衰微的文人畫再次煥發了青春,並以矯健的步伐向前邁進。

藏鋒

東漢書法家蔡邕在《九勢》中說:「藏鋒,點畫出入之跡,欲左先又,至回左亦爾。」所謂「藏鋒」是指在運筆之際逆鋒入紙,將鋒藏於筆畫中,在收筆時又將筆鋒回收於筆畫內,不露稜角,筆觸有圓厚之氣。作畫行筆雖不能刻意藏鋒,但也不能過分出鋒,而有尖薄之並。趙之謙作畫,多以「北碑」筆法藏鋒為之,故有古厚之氣。

藩華

—— 開啟海上畫風的先驅

近代中國美術史上,繼「揚州畫派」之後,在上海又出現一個「海 派」畫家群體,成為中國古代傳統繪畫向現代繪畫轉變的重要紐帶和橋 樑。「海派」畫家以「海上三傑」虛谷、任伯年、吳昌碩為代表,開創 了具有時代特徵的新畫風,在中國美術史上,寫下了濃重的一筆。但 是,蒲華為開啟海上畫風的先驅,「海派」畫風的「海上三傑」,應改 稱為「海上四傑」,這樣才能概括海派畫風發展階段的全貌。

蒲華(1832~1911),原名成,字作英,號種竹道人、胥山野史 等,浙江嘉興人。

蒲華的祖上編籍「墮民」,這些人相傳是元軍南侵滅南宋時,集 中於紹興一帶的俘虜和「罪人」,當時稱為「樂戶」;明代改稱「丐 戶」, 單立戶籍; 清時又定名為「墮民」。他們不得與平民通婚、不准 應科舉、不能進入朝堂廟堂、不能為人師表,只能做一些低賤的雜役、 苦力。雖然清末辛亥革命時已無更多限制,但中國傳統的門第觀念,仍 然壓得他們喘不過氣來。蒲華後來遷居上海後,經常參加一些雅集活 動,而許多「雅士」鄙其出身,不願與蒲華共席。這也許是蒲華畫名不 高而被埋沒的原因之一。

蒲華幼年做過廟祝,因能讀書、識字,被安排在廟中扶乩轉沙盤。 所謂扶乩是古代一種占卜吉凶的活動,三人一組,分為天、地、人三 才;「天才」扶乩在沙盤裡寫字,「地才」用筆記下這些字,而由「人 才」宣讀。由於長時間在沙中寫字,最後使得他在紙上寫字也有畫沙之 感,蒲華奇曲纏繞的書風,靈感也許就是從沙盤中所得。

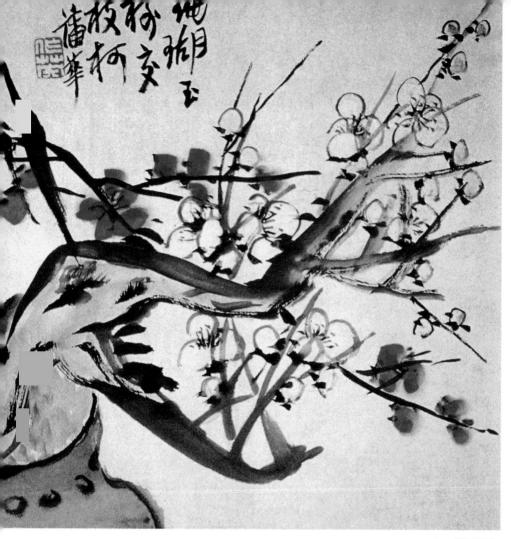

▲ 《梅花圖》

蒲華青年時期,曾多次科考而未能成功,後決意進取,專心致力於 書畫、詩文的創作。蒲華二十二歲結婚,妻子亦能詩善畫,與蒲華感情 很深,兩人互為感情寄託,安貧樂道地生活著。1863年,妻子因病去 世,這對蒲華是一個沉重打擊,使他內心痛苦萬分。念夫妻之恩,而常 盼妻子「魂兮返斗室」,一生再沒續娶。

此後,蒲華四處飄泊,曾至寧波、杭州,最後寓居上海,以賣畫為 生。他喜飲酒,常至酒肆酣飲,得興時便揮毫潑墨,頃刻成幅。1911年 夏天的一個晚上,蒲華醉歸寓所,一臥不起;待人發現時,才知因假牙 塞入喉管而逝。蒲華老友吳昌碩等為他料理了後事,其親屬將其運回嘉 興,葬於鴛鴦湖畔。

蒲華繪畫初師同里周閒,得其法度,後又師學陳淳、徐渭、李鱓、 八大山人等諸家。山水、花鳥皆能,尤精畫竹,竹藝師承元代吳鎮筆 法,兼收各代畫竹精華,體察圃中叢竹之情態,放筆直寫,能攝真竹 「魂魄」,堪稱寫竹高手。

蒲華用筆多以長鋒羊毫用力運筆,行筆徐緩,以中鋒為主,適當左右偏側,變其筆致,使用筆有所變化。蒲華筆墨以活潤為特色,他行筆追求潤字當先,潤中求蒼,一條筆道中,就有濃淡、乾濕、陰陽的變化。他用墨畫花、畫竹,更是幻化無窮,一般畫家都在墨中取韻、筆中取氣,而蒲華卻能在用筆中取墨韻,而無渙散無力之病。蒲華最難能處是整體畫面的自自在在、純任天然,似有不修邊幅之嫌,實乃其中真意具在,不可與不識者語。此中意味可在蒲華的梅花、墨荷、墨竹等作品中相參悟。

蒲華畫竹堪稱絕唱,他筆下的竹參透理法,窮盡竹態萬種風情,而 又了無痕跡。他的筆在理法上似無規律可循,不像鄭板橋著意竹的各種 法式,使人一目瞭然。蒲華的竹是在混沌中求清醒。他的竹似乎不合真 竹的物理情態,卻能把竹的內在氣度、君子之風,呈現於眾人面前。

蒲華最善處理竹的「結頂」部位,在隨意幾筆中,就把竹的秀逸情 態揮寫而出。沒有長期的仔細觀察,是不能做到的。

蒲華不僅開創了一種畫風,更重要的是,他直接影響了吳昌碩,開 啟了「海派」畫風新門徑。雖然吳昌碩常言任伯年是老師,而從沒提過 師從蒲華,但他的畫風從蒲華畫風中羽化而出,在「海派」畫風發展的 歷程中,蒲華是在前面 的「旗手」,在中國美 術發展史上,應該賦予 他應有的地位。

《墨竹圖》

虚谷

——「新逸品」畫風

文人畫中超世絕塵的逸品之格,一直是文人畫論雅俗的標準。元代 畫家以其生活狀態和審美理想相融合,創造了文人逸品之極,成為文人 畫的理想境界。在中國繪畫的逸、神、妙、能四種品級中,神、妙、能 可在跡象間求得,獨逸品之格是不能以形跡相論的。它和畫家人生經 歷、生活方式、心智境界緊密相連,雖可率意點寫,卻不能刻意模仿。

元人畫中逸格的產生,是社會歷史環境造就的,而歷史的車輪駛入 二十世紀後,資本主義工商業和城市文明已有所發展,尤其像上海這樣 的海埠城市,商品經濟十分活躍,在上海賣畫為生的畫家們,為適應市 民和商賈的審美需求,努力追求「雅俗共賞」的畫風,不再追求出世的 逸品之格。但這並不意味著逸品一格在中國畫中消失了,它是又以新的 形態呈現而已。清末「海派」畫家虛谷的畫風,就是在現代城市文明和 傳統文化相激盪中而產生的「新逸品」畫風,也是元代逸品一格在繪畫 上最後一次的「迴光返照」。

虚谷(1824~1896),本姓朱,名懷仁,安徽歙縣人。他原為清軍參將,因同情太平天國革命,不願奉命去打太平軍,「遂披緇入山,不禮佛號,惟以書畫自娛」。出家後,改名虛白,字虛谷,號紫陽山民、倦鶴。他的書齋取名「覺非」,表達他與昨日之「非」徹底決裂的心情。

同治年間,他攜帶筆硯,往來於蘇州各寺院間,為各寺和尚畫過不 少肖像。1868年冬,虛谷應上海仁壽堂的邀請,與蘇州楞嚴寺住持柳溪 和尚來到了上海。晚清時期,江南的商業、文化中心由揚州移到上海, 畫家雲集於此,以畫為生。

據《海上墨林》所記,說虚谷「來滬時流連輒數月,求畫者雲集, 倦即行」。虚谷與當時在上海的名畫家任伯年、高邕之、胡公壽、吳昌 碩等關係密切,畫風互有影響。虛谷與任伯年感情尤為深厚,任伯年曾 為虚谷書過肖像和扇面,稱虛谷為「道兄我師」。任伯年去世時,虛谷 作輓聯云:「筆無常法,別出新機,君藝稱極也。天奪斯人,誰能繼 起,吾道其衰平?」此中真情可見一斑。

虚谷的繪畫題材較廣泛,人物、山水、花鳥無 所不能,尤擅松鼠、金魚、枇杷等。 虚谷師學很 廣,漸江、八大山人、華喦、惲壽平、金農對他都 有所影響,並鍾情於宋元繪畫的法度、逸趣。

但對他影響最大的還是華品書風。虛谷以長鋒 羊臺,變華品圓轉之筆為方折之筆;變提按行筆為 頓拙行筆;變中側行筆為偏側行筆;變溫潤筆墨為 蒼枯筆墨;變造型的圓弧線為方折線;變華品求動 為求靜;變飄逸為冷逸;變華品求墨的變化為求筆 的力度。

由於是以長鋒偏側行筆,所出線條有蒼莽之氣 和鋒芒森森的感覺,再加他多在大面積的灰色調 中, 著以少量濃點之色, 因而書面冷逸脫俗, 超出 眾人之上。

藏於北京故宮博物院的《梅鶴圖》和《松樹 圖》,基本可體現出虚谷的筆墨特色。

《梅鶴圖》

《梅鶴圖》中,繪梅花綻放,兩隻仙鶴收翼乍落,梅枝紛繁卻不雜亂,主幹以乾筆焦墨顫筆寫之,細枝以渴淡之筆寫出,在用筆縱橫挺健中,透出梅幹的鐵骨盤折之氣。梅花略以淡色點染,襯出鶴頂最紅之色,點亮整個畫面,有俊雅高潔、冷香清豔的意趣。

《松樹圖》以乾墨蒼筆磊落頓挫地寫出松幹, 以中鋒勁利之筆寫出松針,用幾片零落秋葉點出季 節時令。整幅畫面把松樹偉岸、堅貞、剛直的性 格,生動地表現出來,是虛谷畫松題材的代表作。

當時海上畫派的吳昌碩以古拙的石鼓文筆意入畫,來匡正畫壇媚弱之風;任伯年以純熟的法度,來張顯「形神兼備」之目;而虛谷的畫風,則在格調上勝人一籌,人們更看重他畫中的冷逸脫俗之氣,是以格勝而不是以畫勝。這對在時風已變而又常出入都市的虛谷來說,能畫出如此品味的「新逸品」,真是難能可貴。

虚谷的「新逸品」畫風順應時代文化潮流,將 古代逸品一格,轉化成新時代的「新逸品」。他突 破成法,為使傳統文化向現代轉換,做出了表率。 誠如吳昌碩在虛谷《佛手圖》中題詞所云:

十指參成香色味,一拳打破去來今。 四闌華藥談風格,舊夢黃爐感不禁。

《松樹圖》▶

任 伯 年

——「海上畫派」的中堅人物

晚清的畫壇,由於「揚州畫派」末流和「四王」末流的陳陳相因, 因而顯得蕭條冷落,生機盡喪,路子越走越窄。而就在此時,中國商業 重地上海畫壇卻出現了開創新風、欣欣向榮的繁榮景象。在這裡,畫家 薈萃、人才輩出,形成了獨具風貌的「海上畫派」,而任伯年就是「海 上畫派」的中堅人物。

任頤(1840~1896),字伯年,號小樓,浙江紹興人。父親任鶴聲 原是民間肖像畫工,後改做米商,因年景不佳,擔心兒子將來無技謀 生,便把畫像之術傳給伯年,因此,任伯年少時已有極強的造型能力。 年輕時,任伯年曾在太平天國的軍中任「掌軍旗」之職,「戰時麾之, 以為前驅」。

父親去世後,十六、七歲的任伯年過著飄零的生活到上海,在一家 扇莊當學徒,為了生活,常模仿其族叔任渭長之書出售。有一天,任伯 年模仿任渭長,畫了許多款摺扇,在街頭販售,自守於側,剛好任渭 長偶然經過,看了許久,問伯年畫者何人。任伯年答曰:「任渭長所 畫。」渭長笑曰:「我即渭長,未曾作此。」任伯年便感到羞愧難當, 只能承認是自己所仿。任渭長見他所畫機趣朗然,便說:「讓汝隨我學 畫如何?」任伯年欣喜得答應。不久,任渭長將他攜往蘇州,從其弟任 阜長學習繪畫。

任伯年作畫,一般都有畫稿,是從生活中觀察、寫生而成。有一 次,一位客人去看望任伯年,到了任伯年的家中,只聽到他說:「請 坐!」,卻不見人。等了片刻,任伯年才爬窗進屋,客人問為什麼這樣

呢,才知道他翻上樓頂去觀 察兩貓相鬥。

後來,任伯年畫名日 重,索書者漸多,因不堪其 累,他常吸鴉片提神以助。 某氏求任伯年書,並代為磨 墨、鋪紙,任伯年當時仍在 吸鴉片菸,而不予理會。忽 然一陣風將宣紙吹到墨池 上,蘸上了黑墨。那人且歎 且怨:「我叫你起來畫,你 不起來,現在紙已蹧蹋掉 了。」任伯年卻說:「不 著急,我就用這張紙給你 畫。」他馬上起床到桌前, 又將硯中之墨在紙上東潑西 淋, 旋即操筆就抹, 頃刻間 一隻大黑貓躍然紙上,某氏 心滿意足,攜畫而去。

任伯年繪畫以花鳥、人 物為主,偶爾畫畫山水,也 別有佳趣。他人物畫本承父 授的肖像畫,師從蕭山任渭

《梅鶴圖》

長和任阜長兄弟,上追明末陳老蓮及清代華喦,並著意領略宋代人物畫 沉鬱之氣。

任伯年肖像畫以家學為主,臉部塑造以「墨骨」法和以色渲染法打底,關鍵部位以線強調,衣袍服飾以所學眾法為之,或寫或工、或墨或線。如作品《仲英小像》是以線為主作畫,《酸寒尉》以「沒骨」潑墨,無不神完氣足。

他除畫肖像畫外,還常畫高士隱逸、民間吉慶、仕女、勇士題材。 「關河一望蕭索」也是他最愛表現的題材之一。任伯年的人物畫,造型 準確、情態生動,衣紋用筆既能表現形體關係,又有衣褶線條變化的靈 動之美,很注意強調衣紋的走勢。

《梅鶴圖》是任伯年在刻畫人物神情方面較突出的作品。圖中繪古梅盤曲,皮蒼枝峭,一佳人倚坐其上,身披毛氅,內著紅甲。人物面目清秀,有不勝日光、濃寒之感。衣紋以「釘頭鼠尾」之筆勁峭而出,似恐佳人受寒而將衣紋結構按包纏之勢統理,手足皆包纏在衣袍之內,突出人物面容。前立一鶴,回首凝望,頓增畫面神采。人物以赭墨色為主調,紅甲和鶴頂紅色點醒畫面又形成呼應,鶴的黑羽和人物頭部墨色與梅幹灰色、鶴的白色形成了黑、白、灰對比,增加了畫面節奏變化。最後,以人物的暖色和梅鶴的灰白冷色,形成大的反差,突顯出了佳人依依的情調。

任伯年的花鳥畫始學「二任」,追摹華喦、陳洪綬,法度已俱;又 融胡公壽、張熊、朱夢廬、王禮等諸家為一爐,獨出一格。最後又上溯 宋人正宗,把自己所學各家牢牢統一在宋人法度這條線上,得以「青出 於藍」。這一點我們透過任氏一生時常撫臨宋畫就可以看出。

藏於中國收藏家虛白 齋及劉作籌的《芭蕉雙鵝 圖》,是任氏花鳥作品的成 功之作。圖中畫一白一黑兩 隻家鵝,挺立其身,雍容大 方、款款而行。白鵝閉喙抬 足,翩翩欲舞;黑鵝雙足踏 地,張口似鳴,背景芭蕉畫 得墨色淋漓。右側上首兩行 題詩,如寶珠垂掛。畫面整 體用筆鬆動瀟灑。他以「沒 骨」法畫鵝,難度極大。 不用線,又要有形體、又要 有筆觸,這就要有高超的用 墨、用水能力。圖中以乾濕 適中之墨寫出鵝頸和喙,並 留有一些璣珠閃爍的飛白, 而就是這些細小的飛白支撐 了筆觸,也支撐了鵝頭骨 架,使其有骨有肉。實際 上,這些飛白起到了輪廓線 的作用,看似「沒骨」,實 則有骨。

該圖黑白對比非常強烈,在黑襯白、白襯黑中,更使雙鵝生動可愛。常畫花鳥的人都知道,鳥爪最難畫,圖中鵝腳用中鋒信筆寫出,骨肉俱全,強壯有力,腳趾尖如「泥裡拔釘」,從腳趾長出,堅硬無比,十分精彩。整個畫面渾然天成、元氣十足,是任氏花鳥畫成熟的象徵性佳作。

許多人認為任伯年美中不足之處是不善書法、詩詞,因而在作畫格 調上略有欠缺,然而,這種遺憾是針對文人畫家才有意義,而任伯年的 畫在種屬上屬於工筆畫範疇。實際上,任伯年是用寫意畫法去畫工筆 畫,是以工筆畫為裡、寫意畫為面,在他的畫中既有寫意的痛快淋漓, 又有工筆畫的神形兼備,他的「雅俗共賞」就是這樣獲得的。他將工筆 畫線條紛披其態用於畫中,表面看的確很像文人畫用筆,但實質上他是 將工筆畫寫意化,而不是將文人畫寫意化。

畫工筆畫者,能詩善書當然很好,但工筆畫的內在規定性並不是追求文人畫趣味。雖然任伯年晚些時候也臨過八大山人、鄭板橋的畫,但那時任伯年的筆性已定型了,不起太大作用。他也曾努力向文人畫靠近過,無奈筆中沒有文人畫功夫,人們對他這一時期的畫並不太感興趣。如果任伯年走的是文人畫道路,那他就會畫隨人老,愈老愈紅了。一般文人畫家「爐火純青」階段都出現在晚年。

任伯年以其聰明才智,重新整合了工筆畫,開創了寫意工筆畫風, 成為中國近代畫壇的一朵奇葩,其影響之深遠自不言可喻。

畫眼

一般而言,一幅畫中有生命的物象可以作為畫眼,如人物、鳥獸、蟲蝶之類;也可將畫中運動的物象看作畫眼,如車船之類;另外,畫中重點描繪的物象也能看作畫眼。總之,畫眼是一幅畫得精彩之處。任伯年在繪畫中就非常重視對「畫眼」的經營。

傳 承 與 第四章

吳昌願

—— 開啟現代畫風新面貌

文人畫強調「以書入畫」和追求筆墨自身語言的精鍊,書與畫的關係一直貫穿著文人畫的發展始終,而由於書法在晚清前一直是以法帖相傳承,在歷代輾轉描摹的過程中形神漸失,又因書法往往是以人相傳,而為人師者,因此是否能得書道正宗一直是個問題。

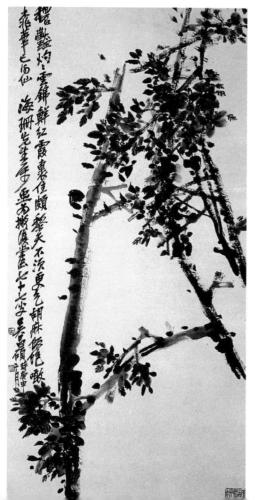

晚清時期,趙之謙成功地將金石碑刻 筆意用於畫中,解決了以虛浮的書法之筆 用於繪畫,會使畫面薄弱造作的問題,開 創了文人畫新境界,並匡正了繪畫界的纖 弱之風。而繼趙之謙之後,援篆籀書意入 畫,開中國繪畫現代畫風新面貌的人,就 是近代畫家吳昌碩。

吳昌碩(1884~1927),初名俊卿, 又名倉碩,號缶廬、老缶、大聾、苦 鐵,浙江安吉鄣吳村人。他出生於書香世 家,少時生活清苦,但喜愛詩書,常以秃 筆蘸清水練習書法。咸豐十年,昌碩祖 母、母親、妻子及弟妹相繼病餓而死,自 己飄零在外五年有餘。吳昌碩二十二歲中 秀才,二十九歲移居蘇州。五十歲後,受

≪ 《桃花》

朋友舉薦,出任江蘇安東知縣,因不堪其苦,到任一月便辭去。以後常以「酸寒尉」之號自嘲,任伯年還為他畫了一張《酸寒尉》肖像。

吳昌碩晚年雙耳失聰,因而號「大聾」,並把「大聾」兩字刻於印上。他又號「老缶」是因有一位朋友送給他一只無字古缶,他非常喜愛,遂取其號。並寫詩云:「以缶為廬廬即缶,廬中歲月缶為壽。俯將持贈情獨厚,時維壬年四月九。」表現出他對樸素無華的古缶的珍愛。

吳昌碩的畫有時真假難辨。他有一高足趙子雲,常在吳昌碩處觀其師作畫。吳昌碩有一個習慣,畫完畫後便去午睡,起後方題字押印。一天,趙子雲趁其師睡後,將老師所作依樣臨下,以假換真。吳昌碩醒後也不知其奧,便在贗品之上題字押印。又因向吳昌碩索畫者太多,為了應付需求,便命幾位弟子臨摹他的畫,然後親自題款,應其所求。因此吳昌碩的畫,款真畫偽、畫真款偽者不在少數。

吳昌碩在上海時,與蒲華、任伯年、胡公壽、虛谷等相往還,畫風 互有所取。特別是蒲華對吳昌碩影響最深,並且是對筆墨結構內部的影響,而任伯年對吳昌碩的影響是外部的形、色方面。形、色不能構成文 人畫審美趣旨,因而在吳昌碩達到一定的狀物能力後,就將任氏畫風漸 漸洗去。倒是晚些時候的任伯年,時有吳昌碩筆意的作品出現。

皖派

是清代與吳派並稱、以古文經形式的純漢學研究的學派,因其主要代表 人物為戴震。作為地域性學派,皖派的主要成員都隸屬清代安徽徽州府籍 的學者,如程瑤田、金榜、洪榜、汪紱等,然其空間涵蓋面也涉及到江蘇金 壇、揚州等地,如段玉裁、王念孫、孔廣森等。因此,皖派實際上是以安徽 徽州地區作為核心,由戴震弟子為骨幹的漢學研究群體。

吳昌碩雖然師學過沈周、 陳淳、徐渭、八大山人、 高、李鱓、金農等諸家,但他 吸收最多的還是蒲華和趙之謙 的畫風。雖然吳昌碩常在畫中 寫師某某畫意,但由於他以 籍之法用於繪畫,用筆特點太 強,所以臨誰都不像,只取大 意而已。

此外,吳昌碩的獨特書風,讓他一開始揮毫潑墨,確

立了自己終身畫風,只是畫隨人老而已,這和任伯年一生有幾個畫風轉 變期是不同的。

由於石鼓文的用筆剛勁有力、蒼古渾厚,使吳昌碩的畫有了金石之氣,用筆如錯金鍛鐵,渾厚持重,他筆下的花卉也都有剛勁中含有婀娜的情態。吳昌碩在構圖方面,也將石鼓文的字形間架原理用於畫中。他構圖多把石鼓文變正為斜,以傾斜的「井字」形架構作為他構圖的基礎,然後運用石鼓文、篆刻的疏密穿插,布置起自己的畫面。

吳昌碩的構圖有些就像建築上所用的「腳手架」一般,充滿了張力。他常說:「苦鐵畫氣不畫形」,這種「氣」是調動了從用筆到構圖的所有因素才能獲得,從筆中看是一種氣勢,從墨中看是一種精神。

吳昌碩畫風大致有兩種,一種是以篆書中鋒筆意為之的畫,如《桃花》圖便是典型;一種以草書筆意為之,如《草書遺意》圖中的用筆,如舞龍蛇,絞轉變幻、氣象不凡。但他的草書筆意實際上已是篆味十足了,是將石鼓文的用筆引入了草書。在著色上,吳昌碩發展了趙之謙的 濃豔之風,用更單純、更鮮豔的色彩來點寫花卉,使畫面有古雅、古豔之氣。

吳昌碩在歷代畫家中,是以書意入畫最突出的一位,是他的書法決 定了他的繪畫本性,是著意以「篆籀」之法用於繪畫的集大成者。從吳 昌碩開始,中國繪畫便開始朝著現代化進程邁進了。

力透紙背

指筆力所表現得程度,並不是指那種使盡用力的運筆。它是在藏筆中鋒、筆力持重,以及毛筆與紙面的摩擦所達到的一種猶勁厚重、猶如滲透到紙背似的,是形容筆力的滲透,而不是墨汁的滲透。吳昌碩由於引「大篆」筆法入畫,所以其筆畫處,無處不力透紙背。

陳師曾

—— 梳理文人畫理論 轉化當代繪畫精神

隨著中國的門戶開放,西方繪畫大量湧入,中國畫家也開始走出國門,到西方去學習西洋繪畫,將西方繪畫理論和技法帶回國內,並開設學校,推廣普及繪畫教育。因此,就出現了中西方繪畫在審美趣味上的 差異和矛盾。

傳統文人畫的圖式與價值,到了十八世紀末期開始受到一些人的質疑,甚至是批判,文人畫的自律發展成為問題。而就在這時,卻出現了以陳師曾為代表的畫家群體,極力提倡文人畫傳統和重新認識文人畫,系統性地整理了文人畫理論,為文人畫順利轉化成適應現代社會發展的繪畫做出貢獻。

陳師曾(1876~1923),名衡恪,字師曾,號槐堂、朽道人、染倉室、安陽石室等,江西修水人。陳師曾出身官宦之家,祖父陳寶箴為湖南巡視,父陳三立為官吏部主事,清末著名詩人,因參與戊戌變法,與父同被革職。

陳師曾幼時喪母,由祖母撫養。他六歲開始學畫,一日隨祖母乘轎 遊西湖時,見湖面荷花盛開,高興得用手在轎板上畫荷,回家後即置紙 筆,對繪畫的興趣日增。

青年時期,陳師曾曾就讀於南京水師學堂;1902年,偕弟陳寅恪東渡日本留學,與魯迅共讀於東京弘文學院,兩人有著深厚的友誼。魯迅第一部翻譯小說《域外小說集》的書名題字,就是陳師曾所書。特別是他們同在北京期間,經常在一起切磋金石書畫,往來甚密。魯迅有一枚印章「俟堂」,就是從陳師曾「槐堂」的名號引申而來,並請陳師曾雕刻成印。

1910年陳師曾回國後,先後任江蘇南通師範學校、湖南第一師範學校教員。因欽慕吳昌碩的書畫及金石藝術,常到上海吳昌碩處請教。後受教育部之聘,至北京從事圖書編輯工作。1923年,因繼母病於南京,他親自調理,竟哀傷而病死。

陳師曾繪畫,山水、花鳥、人物,無所不能。 他的山水畫,初學龔賢,又融合沈周、石濤、黃公 望、倪讚諸家,強調用筆多於用墨。全用篆籀之筆 勾山勒樹,即使是皴擦也儘量以中鋒為之,不用偏 側之筆。

意境追求已和傳統文人畫有所不同,多以現實生活、場景為題材,不以士大夫的等外閒觀來處理畫面,而是把自己作為畫中生活場景的一員,並將文人畫表現領域拓展到生活中更廣泛的空間。這是他認為文人畫當有「變法」的表現。

他在作品《溪流浣衣》一畫中,繪一村婦河邊 洗衣、一頑童正在垂釣,後面船上漁夫汲水,柳蔭 下畫一農家小院。這在傳統文人畫中不曾有過,也 是他重新振興文人畫的探索。

陳師曾的寫意花卉,師學吳昌碩,而又上溯徐 渭、陳淳、「揚州八怪」等人,用筆勁利、用墨活 脫、用色古雅,在繼承文人畫優秀傳統基礎上,追 求生動活潑的時代情趣。

而他的《牽牛花》圖已完 全在描寫市井人家中的情調; 兩盆牽牛,兩朵盛開、兩朵含 苞,為襯托花葉,而用西方方 法加深花盆墨色,使葉與盆拉 開了空間。陳師曾的繪畫,無 不體現著探索文人畫表現新境 界的可能。

陳師曾一直宣導振興文人畫,並鼓勵開創自己的畫風。 1917年,他多次勸齊白石「變法」,開創新風格。齊白石對陳師曾所言深信不疑,力排萬難、堅持「變法」。

1922年,陳師曾去日本時,把齊白石的畫帶去展出,結果使齊白石一舉成名,轟動海外,買齊白石畫者紛至沓來。此事令白石老人一生感激不盡。

在文人畫理論方面,陳師 曾於1921年發表了《文人畫之

▲《牽牛花》

價值》;第二年,他又出版了《中國文人畫之研究》,系統性地梳理了文人畫理論。他提出文人畫「四要素」:第一人品,第二學問,第三才情,第四思想,指出了文人畫家應具備的素質。

陳師曾不僅以自己的藝術探索來證明文人畫的存在價值,而且在理 論上也有所建樹。可惜他英年早逝,未能最後完成開創文人畫新風的任 務,但他對現代繪畫的啟示作用,是不可否認的。

衰年變法

齊白石的衰年變法主要發生在從1920年到1929年。當時中國畫壇的畫風非常混亂,齊白石想要創造出屬於自己的風格,改變原有的繪畫方式,陳師曾始終非常支持他。於是齊白石閉門十年,他將農民般樸質的畫風在北京畫壇引起了極大的轟動,引起保守派的批判,形容這樣的畫「不能登大雅之堂」。當時徐悲鴻也非常支持齊白石,在陳師曾死後,齊白石在畫壇上就剩下這一位朋友了。由於齊白石是在超過六十歲之後畫風才趨於成熟,因此稱「衰年」。

高劍父

兼容並蓄開創「嶺南畫派」

當清朝末年國勢衰微、文化低沉之時,西方文化卻迅速東漸中國,引起了席捲全國民主與文化革命的熱潮。一些廣東青年藝術家,一方面參加革命,一方面也開始探索新式繪畫。其中許多有志青年,不遠萬里,東渡日本,去學習西方藝術。這些人之中,就有「嶺南畫派」的創始人之一高劍父。

高劍父(1879~1951),原名崙,廣東番禺人。他年幼喪父,家境清寒,少年時曾在族叔的藥店中當學徒。其族叔能醫善畫,使高劍父從小就對繪畫產生了濃厚的興趣。十四歲時,跟隨嶺南著名畫家居廉學畫,因天資聰慧,畫藝大進,甚得居廉喜愛。

高劍父十七歲時,入澳門格致書院,從法國傳教士麥拉學習素描。 返回廣州後,在述善小學堂任圖畫教師,並認識了在兩廣優級師範任教 的日本畫家山本梅崖,接觸到一些日本繪畫。透過與麥拉、山本的交 往,使高劍父有機會去認識西方繪畫的優點,為他日後變革中國繪畫奠 定了基礎。

為了深入學習西方藝術,高劍父東渡日本,以求深造。初與廖仲 愷、何香凝同住一處,並先後加入白馬會、太平洋畫會、水彩畫會等日 本繪畫組織,研習東西方繪畫。幾年後,高劍父畢業於東京美術學校。

1906年,他加入同盟會,任廣東同盟會會長,積極組織革命活動,並參加了著名的黃花崗起義及光復廣州戰役。辛亥革命以後,高劍父同其弟高奇峰、高劍僧再次赴日,學習繪畫。民國初年,在孫中山革命派的資助下,高劍父與其弟高奇峰在上海創立審美書館,出版《真相畫報》,進行革命宣傳。

孫中山逝世後,他棄政治與藝術相關的活動,辦「春睡畫院」,廣 收弟子,專心致力於中國畫的改革。他還先後創辦過南中美術專科學 校、廣州市立美術專科學校,並擔任中央大學、中山大學教授,培養了 一大批「嶺南畫派」的骨幹。

高劍父的繪畫,兼收中西之長,並著重師學日本現代水墨畫大師竹內棲風的畫法。將中國畫中淋漓滲化的用墨效果,和西方繪畫的造型方法、著色方法相結合,創立了新的畫風。

他在中國繪畫的筆墨觀念和西方繪畫的形色觀念之間,找到了新的 結合點。這種新的結合點,不僅是繪畫上的,它實際上是中西方文化、

▼ 《漁港雨意》

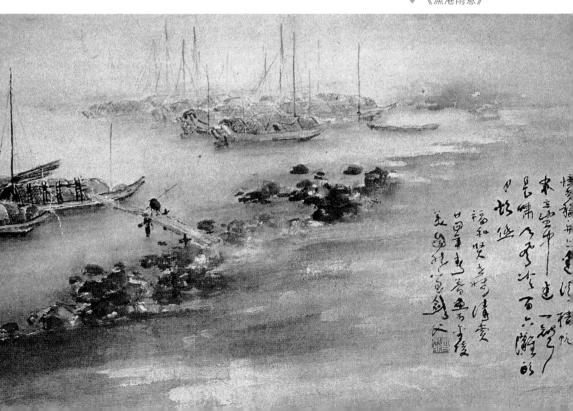

▲ 《秋燈圖》

觀念、思潮、精神層面相結合的體現,是和當時辛亥革命形勢相融合的,也可以說,高劍父是將辛亥革命的精神引進了繪畫領域。

高劍父認為「文人畫」與「院體畫」都有自己的長處,不應持門戶之見,提出要「折衷」中西方繪畫,以中國繪畫為主,吸收西方繪畫為輔;以中國畫筆墨為體,以西方繪畫形色為用,終於開創了具有時代氣息的「嶺南派」畫風,是繼「海派」之後又一被學界承認的畫派。

高劍父擅畫山水、花鳥,偶爾畫人物、動物。他畫山水,情境交融、水墨淋漓,每每於意興酣然時,濃墨數筆,既能收,又能放。

他的作品《漁港雨意》是以大筆將沙灘急掃而出,磊落灑脫,人物、舟橋用精謹之筆勾勒而出,和沙灘形成了線與面、粗與細的對比; 江邊石塊線面互用,平衡了對比關係。畫面將遠近、虛實變化,融合在 淡墨灰調中,營造了寒雨淒迷的意境。

高氏的花鳥畫,筆墨酣暢、瀟灑痛快,作品《秋燈圖》以細緻的用

筆畫一姿儀俏俊的螞蚱,翅膀一筆寫出,質感極強;觸鬚細勁而有彈 性,不深入觀察是畫不出來的。紗燈是用板刷蘸墨色,縱橫幾筆,就把 **燈紗的質地刻書而出。**

在繪畫表現題材中,高劍父不拘於傳統成法,提倡表現新事物,在 他的畫中,出現了飛機、汽車、電線桿等現代題材,這是傳統繪畫未曾 表現過的內容。

高劍父之弟高奇峰與其兄畫風相近,而另一位畫家陳樹人,雖然畫 風和高氏兄弟不同,但在藝術上也具創造精神,與高氏兄弟有「嶺南畫 派三傑」之稱。

以高劍父為首的「嶺南畫派」,在藝術表現上,「折中中外,融合 古今」,形成了新的流派。但是,「嶺南畫派」對後世的真正作用和影 響,不在形跡而在精神,他們那種主動面對西方藝術, 勇於創新的精 神, 值得每位藝術家學習。

黃賓虹

— 大啟大合 開創繪畫新天地

由於中西方繪畫風格的差異,也導致了欣賞畫作方法的差異。西方傳統繪畫由於重體量、重形色,對觀者來說,他們不必了解素描和繪畫的程序,便能看懂繪畫的意蘊。但觀者若想看懂傳統文人畫的話,就是一件很複雜的事情了。

欣賞文人畫,觀者不僅要瞭解書法和具備一定的學識,更要懂得文人 畫圖式和筆墨法式內部諸環節。因為文人畫在所有的繪畫程序中,都有傳 達畫中的意蘊,比起結果,更注重的是過程。而中國文人畫,每個程序都 保留在畫面上,這和西方繪畫重結果,以遮蓋前面程序是不同的。

欣賞文人畫時,對筆墨內在語言瞭解越多,就有可能理解越深。若不懂筆墨語言,僅憑繪畫性著眼,判斷出畫中物象;僅從素描調子著眼,體會水墨灰調子的變化;或從西方繪畫的筆觸出發,聯想一些皴法的肌理變化。這種著眼點,是和傳統文人畫的本意是相差很遠的。

在欣賞傳統文人畫已有困難的狀態下,可偏偏又出現了一位黃賓 虹,他的畫比其他畫家的畫更令人費解,但他的聲望卻比他們高得多, 這更加擾亂了觀者的視聽。不過,作為一代大師,他肯定有他的藝術道 理,雖然解讀他的畫的確很困難,但這並不妨礙我們接近他。

黃賓虹(1865~1955),名質,字樸存,號予向、大千、虹叟、黃 山山中人,祖籍安徽歙縣潭渡村,出生於浙江金華。

黃賓虹五歲便開始讀書,在父親和啟蒙老師的影響下,六歲就臨摹 畫稿,並兼習篆刻。青壯年時,他曾從鄭雪湖學山水,也很著意於陳崇 光的花鳥畫。在這期間,他深受康有為等改良派的變法思想影響。 1895年,康有為在北京發動「公車上書」,他表示贊同。四十二歲那年,他因參與組織「黃社」,被人告密清廷,當局欲以「革命黨人」將其拘捕,他在朋友的幫助下變裝逃往上海,並在上海定居。

《山水畫》

黃賓虹的繪畫,多學黃山、新安諸家。「新安畫派」畫家筆墨感情 充沛,用筆多強調碑刻金石之氣,因而與當時纖弱柔靡的畫風相區別。 「新安畫派」的筆墨特色,為黃賓虹的繪畫打下了良好的基礎。

這一時期,他非常著意於用筆的力度,強調用筆多於用墨,墨韻大 多也都在用筆中取得,畫面墨色虛淡,也就是所謂「白賓虹」畫風。

實際上,在這一時期的繪畫,黃賓虹和董其昌、「四王」所走的路沒有太大的區別,只不過,他用金石之氣矯正了「四王」的秀弱之風而已;但在筆墨法式、內在語彙錘煉上,練的是相同的「筆墨禪」。筆墨法式的條理性、規範性、精確性,比「四王」是有過之而無不及,而且「四王」中的王原祁對黃賓虹啟發性更大一些。

其實,黃賓虹對董其昌、「四王」的繪畫本意是心領神會的,只是他不僅能「入禪」,而且還善於「出禪」。他後來融會北宋、五代諸家,又吸收高克恭、石谿、龔賢之精華,形成了「黑賓虹」畫風,完成了他「出禪」之舉。

從大自然的山川草木中,以文化成了許多皴法、樹法等符號法式, 這是文人畫成熟象徵的一個方面。它使得萬物有了可控性,不如此,文 人畫的筆墨將無處承載。但是,我們應該明白,這些皴法、樹法符號是 人們從大自然中總結的,是人為的,這些符號法式和自然萬物本身關係 不大。

公車上書

指康有為於清朝光緒二十一年(1895年)率同梁啟超等一千兩百位舉人 (當時稱公車)聯名向北京的光緒皇帝上書,反對在甲午戰爭中敗於日本的 清政府簽訂喪權辱國的《馬關條約》。此舉被認為是維新派登上歷史舞台的 標誌,也被認為是中國群眾的政治運動的開端。

黃賓虹的「出禪」階段, 就是將這些筆墨法式、符號 法式打得虚空粉碎,還原給 真實的山川草木,使其從自 然中來,回自然中去。他的筆 中只保留了一點、一線,如此 一來,他就獲得了超越筆墨法 式、符號的最大自由。

黄賓虹是用回歸本意的一 點、一書,努力地從筆下發掘 出自然的真實奧義,將筆墨和 自然融合在一起。在自然中能 體會出筆墨韻致,在筆墨韻致 中也能體會出自然的意蘊。只 有這樣,才能真正做到「以畫 為樂」、「以畫為寄」。過程 已經就是目的,所以才能「筆 才一二已能構幅,筆有千萬也 可不止」。黃賓虹的畫,有的 非常簡略,而有的卻極其繁複 里重。

黃賓虹書山的陰陽交割、 樹陰的投影、山川的溫潤厚 重、土地的肥沃、萬木的蔥

《山水畫》▶

龍生機、雨後的濕潤、雲霧的蒸騰,所有這些都不是表面真實所能表達的,不過,這卻是游離形象表面之外更加真實的東西,缺少了這些,山 川草木就沒有了生命。

由於黃賓虹把筆墨和自然融合在一起,我們看黃賓虹的畫,除了要 對筆墨有所體悟外,還要多去觀察真山真水。因為黃賓虹是將筆墨直接 轉化成畫中的山水。他將筆墨的「渾厚華滋」,轉化成「山川渾厚、草 木華滋」;將乾筆、潤筆,轉化成「乾裂秋風、潤含春雨」。看來,光 看畫,不看真山,是很難真正理解黃賓虹山水的真諦。

近年來,黃賓虹的知名度愈來愈高,這說明人們在逐漸地加深對他 的認識,相信隨著時間的推移,黃賓虹的藝術更將被世人所理解。

虚實相生

這是中國繪畫非常重要的畫理。是指運用對立融合的理念,在畫中製作矛盾,並解決矛盾,最終完成和諧一致的繪畫作品。作品多以濃淡、乾濕、黑白、虛實、疏密等相反相成的對比因素生成畫面,化實為虛、變虛為實,在虛實相生中達到化境。黃賓虹可以說是一個巧妙運用「虛實」的能手。

潘天壽

— 大膽探索古今繪畫新境界

傳統文人畫的發展,是隨著中國封建社會的政治、文化、經濟相輔 相臣的。傳統文人畫的興衰,也是在這大一統的封建社會文化框架內上 下漲落,而從未遇到社會形態變革和西方藝術衝擊的挑戰,所以,傳統 文人畫圖式和價值一直是統一的。

隨著新社會的建立和西方繪畫的大量傳入,傳統文人畫開始同時面 臨著如何向現代社會轉換,以及如何應對西方藝術衝擊的雙重問題。

面對這些問題,諸多畫家都以不同的方式在探索著新與舊、中與西 的整合方案,潘天壽就是這諸多探索者中卓有建樹的大家。

潘天壽(1898~1971),原名天授,字大頤,號壽者、雷婆頭峰壽者等,浙江省寧海縣人。潘天壽自幼聰慧好學,七歲入私塾,課外善習書畫,十四歲時,入寧海縣城國民小學讀書,購得《瘞鶴銘》、《玄秘塔》、《芥子園畫傳》等冊,朝夕臨摹,愛不釋手;十九歲國小畢業時,父親因家計累頓,要他回家助耕,但他決意求學,徵得父親同意,隨後考入浙江第一師範。求學期間,潘天壽得識經亨頤、李叔同等諸多學者,並在人生品格、治學態度諸方面受其影響甚深。

1923年,潘天壽來到上海,任教於民國女子工校。在滬期間,結識許多畫界名手,並有機會得到吳昌碩的親授。吳昌碩對潘天壽的才氣十分器重,特地送他一副篆書對聯:

天驚地怪見落筆, 巷語街談總入詩。

潘天壽非常喜愛吳昌碩的藝術,會心處也甚多。他深知藝術應有創 新,所以就算成為了吳昌碩的弟子,他也能得其法,而不被法所困。

1928年,國立西湖藝術院創辦時,潘天壽任該院教授,而定居杭 州;1944年,他任國立杭州藝專校長;1949年以後,曾任浙江美術學院 院長、中國美術家協會副主席等職;「文革」期間慘遭「批鬥」,在受 到數年折磨之後,於1971年含冤去世。

潘天壽的繪畫師學甚廣,對遠自兩宋的董(源)、巨(然)、馬 (遠)、夏(圭),元代吳鎮,明代沈周,清代石谿、石濤、八大山 人、高其佩、吳昌碩等諸家,皆有所悟。

但論用功,潘天壽不像齊白石、黃賓虹那樣, 日日伏案臨池,他更 多的是用頭腦來作畫。他取沈周、石谿之蒼辣,變石濤筆墨恣縱為井 然、變八大山人圓轉為方折、變吳昌碩樸厚為骨力。著意追求「強其 骨」的陽剛之美。

為求其骨力、雄拔,他用墨也求用筆之法,在他的畫中,無論從小 的環節還是大的開合,都蘊含著力量的開張和趨勢。

為了避免過分的劍拔弩張,潘天壽在畫中大量地運用了各種「點 法」,弱化了橫衝直撞的線條,他許多畫中的墨韻是從各種「點法」中 獲得的。

點和線是構成繪畫語言對比最基本單位,調和點與線的和諧關係, 會使畫面對比更單純、更有節奏。可以說,自「點法」獨立以來,在花 鳥畫中用點最多的就是潘天壽,他的畫如果沒有「點法」便不能成立。

潘天壽不僅以深厚的傳統功力,開創了雄渾奇崛、蒼古老辣的畫 風,而且還對傳統繪畫的章法構圖進行了梳理。

◀ 《梅月圖》

章法構圖規律,在前人論 述和作品中已有體現,但大 多是畫家心性的自然流露, 是處於自發追求階段,而潘 天壽將構圖提高到自覺追求 階段。

他在繼承前人構圖格法的 基礎上,總結出了平面分割 的基本原理,如圖形切割、 骨架組合、重心偏移、力量 趨向、開合呼應等等,為中 國畫章法經營提供了原理上 的依據。

作品《映日》可以看見潘 天壽在構圖方面的匠心獨具。 該圖以三角形平面分割為主 調,右邊空白不著一物,左邊 墨荷穿插繁複,並在繁複中留 出空白與大空白呼應;右邊上 首題字不僅收住畫面氣脈,使

▲ 《映日》

畫面疏中有密、密中有疏,節奏感極強。圖中墨荷行筆和墨荷邊緣多呈直線,荷桿穿插猶如「鋼筋骨架」一般,現代意味十足。

如果用建築來類比的話,潘天壽的構圖是從傳統強調曲線變化的「土木結構」,變為現代強調直線變化的「鋼筋水泥結構」,也是和城市現代文明相協調的。

《梅月圖》是潘天壽最後一張大幅作品,畫面以S型構圖,繪一樹梅 花從書中衝出又折回,折回梅幹無所支撐,有下折之感;而潘天壽在左 上角一輪圓月四周以墨塗出雲氣,將梅枝拉起,雲氣尾端也起到支撐線 作用。書面氣韻似乎比前期作品更加沉重霸悍。

潘天壽在繪畫中有意強調了秩序、力量、穩定等現代藝術成分。但 這些成分卻是在中國傳統繪畫體系內部生發出來的,從中我們也可以看 出,潘天壽所走的變革中國畫之路,是和其他人有所區別的。

他試圖將傳統圖式向現代轉換,以適應中國社會向工業化、現代化 的轉變。潘天壽的藝術探索,似乎已觸及到了中西方藝術相通之處。從 另一個角度來看,他證明了平面分割、構成等因素不是西方藝術所獨 有,而是中西藝術所共用;他的繪畫也說明了傳統中國畫向現代化轉變 的可能性,這也許是潘天壽變革中國書的本意所在。

開合

從古人寫文章「起承轉合」的創作方法引申而來。有「大開合」、「小 開合」之分。「大開合」一般是指以較大的樹木山石構圖為「開」,再以房 屋、遠山連接氣脈為「合」。

在大的「開合」中又有許多小的「開合」,如此一來一幅畫就有了收收 放放,充滿了節奏感。潘天壽的繪畫中,處處閃耀著「開合」的光芒。

齊白石

— 揭開文人畫的新篇章

文人畫自萌發以來,一直著力表現超塵拔俗的審美趣味,抒發文人 胸中萬象,以高雅脫俗為主旨。而近代畫家齊白石,卻將農婦村夫的生 活情趣引入文人畫中,以俗為雅,使文人畫改頭換面,以嶄新的面貌出 現在世人面前,創造了文人畫新境界,也揭開了文人畫新篇章。

齊白石(1863~1957),名璜,小名阿芝,字萍生,號白石、白石 翁、借山翁、杏子塢老民、星塘老屋後人等,湖南湘潭人。幼年時的齊 白石,就酷喜繪畫,因無師指教,便自己習畫。他小時常去放牛,祖母 和母親不放心,便在他脖子上掛一銅鈴,遠遠聽到,便知他在何處。後 來為紀念此事,白石刻「繫鈴人」一印。

因齊白石少年時身體單薄病弱,無力春耕夏耘,便學了木匠。他先 學做粗木工,一日從師傅去做活,路遇同里三個木匠,師傅急忙避路讓 行,神情謙恭。白石不解,問其故,方知木匠行內分「粗細」,粗木匠 只能做打製一般家具的「粗活」,細木匠卻能畫善雕,專做「細活」。 路上所遇三人皆是細木匠。白石心中暗自不服,他們能做,自己為何不 能?一年後便改學雕花木工,當了細木匠。

一日,他在給顧主雕花時,無意間看到一部五彩套印的《芥子園畫譜》,甚為興奮,便將其借回,一幅一幅逐頁臨摹了半年。這無疑對他將來從事繪畫產生非常重要的啟蒙作用。齊白石二十七歲時,拜本鄉文人畫家胡沁園為師,學畫工細花鳥草蟲;師從當地畫家譚溥學山水;並向文人陳少蕃學習詩文,開始了他的書畫生涯。晚年時曾為此作詩道:

掛書無角宿緣遲,廿七年華始 有師。

燈蓋無油何害事,自燒松火讀 唐詩。

齊白石到了四十歲開始遠遊, 足跡踏遍大江南北,眼界大開。 1919年,齊白石為避鄉亂,第三次 來到北京,以賣畫刻印為生。剛來 北京時,因其畫風不合時流,常遭 人冷眼。就在這時,陳師曾鼓勵他 「變法」,「自創風格,不必求媚 世俗」。齊白石信然,便開始刪去 臨摹的習慣開始了「衰年變法」。 齊白石的繪畫,除了在家鄉親得師 授外,更多的是師學前人。他對徐 渭、八大山人、吳昌碩欽佩不已, 曾說:

青藤(徐渭)、雪個(八大山 人)遠凡胎,缶老(吳昌碩)衰年 別有才。我欲九原為走狗,三家門 下轉輪來。

他在諸大師的畫中,的確也深 有所悟,得其筆墨要義。但是,作 題

《荔枝圖》▶

為一位成功的藝術家, 不僅要會學,而且更要 會「棄」。當一個書家 知道學什麼時,他還停 留在「技術」層面;當 一個畫家知道「棄」什 麼時,他就進入了藝術 的領域。

齊白石的「衰年變 法」是從筆墨語言到 表現題材的整體「變 法」。他面臨的首要問 題,就是從他所師學的 諸家中擺脫出來, 這對 一個畫家來講是很困難 的。因為筆墨結構和用

《燈鼠圖》

筆習性一旦形成,就「惡習難改」了。尤其八大山人的畫風,在相當長 的時間一直「制約」著白石。他曾在一幀冊頁上題字云:

白石作書,常恨雪個(八大山人)來吾腸。

從中我們可以知道,改變已形成的筆路是何等不易。在長期的筆墨 探索中,齊白石悟出若要形成屬於自己的畫風,就必須先找到屬於自己 的筆墨,變「我就筆墨」為「筆墨就我」。

齊白石的畫面非常強調「飛白」的效果,他在行筆中著意留出濃淡 「飛白」,以「飛白」豐富用筆變化,在「飛白」中求蒼潤。他在強調

「飛白」的同時,特別注意「破墨法」的運用,在濕淡墨上用乾濃墨破 之,以求墨韻的豐富性。白石是在「飛白」中取氣、在「破墨」中取韻。

齊白石繪書特色是:一「飛白」、二「破墨」、三題材。他用率直 樸素的筆墨,表現著樸素的農村題材,將文人畫情趣引向農村的廣闊天 地。在他的筆下出現了高粱、玉米、白菜、鋤頭、算盤、青蛙、老鼠、 **燈峨、油燈、紅燭、鴨蛋等生活中的景物,開拓了文人畫表現新內容。**

齊白石經渦十餘年的不懈努力,終於在文人畫和民間藝術中間找到 了契合點,完成了從筆墨到審美情趣的轉換,使他的繪畫在「衰年變 法」中煥發了青春活力。齊白石的藝術是他生命狀態、人生經歷的折 射,他對後世的影響將是非常深遠的。

破墨

相傳、唐代畫家王維畫山水喜歡用「水墨渲染」之法為之、其法是在第 一層黑色沒乾之際,再上第二層墨色。

後來、此法在寫意花卉方面更是大放異彩、往往以濕墨點出花葉、再用 乾濃墨勾葉筋,在乾濕、濃淡相互作用下,墨色鮮活淋漓。齊白石可以說是 第一位「破墨」的高手。

林風眠

—— 中西藝術探索的典節

近一個世紀以來,中國藝術家一直在想方設法融合西方繪畫精華, 變革中國傳統繪畫,或創造出一個新型畫種。他們先到東洋,後到歐 洲,學習西方的繪畫技法和理論,希望能在變革中國繪畫上有所作為。

然而,他們所創作出的作品,大多取向於中西「移植」,並不是精 神的融合。不過,我們也不能否認有少數的成功者,他們不是在表面, 而是在精神上整合了中西方藝術,成為中西藝術探索的典範,林風眠就 是這其中的佼佼者。

林風眠(1900~1991),廣東梅縣人。祖父是雕刻石匠,父親是民 間畫師。林風眠白小就喜詩善書,六歲即入私塾,十八歲中學畢業後, 於1918年同林文錚、能君銳去法國留學。先後入法國第戎美術學院、巴 黎高等美術學校,並在柯爾蒙書室研習繪書。

由於林風眠去法國時才十八歲,中國傳統教育對他董染不深, 在此前僅初涉「嶺南畫派」畫風,他對中國傳統並沒形成先入為主 的看法和思想,因而極易受當時西方流行的現代藝術感染;馬蒂斯 (Henri Matisse)、莫迪里亞尼(Amedeo Modigliani)、盧奧(Georges Rouault) 等人都對林風眠影響較大。

1923年,林風眠在德國遊學所創作的繪畫,多取材於歐洲古典和浪 漫主義題材。當時,留法的中國畫家一般都學法國古典寫實主義繪畫, 而林風眠卻著意於西方現代藝術,是現代藝術促使他形成了自己的藝術

▲ 《晨曲》

觀念。

在法期間,林風眠與林文諍、吳大羽等成立「霍普斯會」,並組織中國美術展覽會,在展覽會上結識了蔡元培,深受其「以美育代宗教」的感召。

而更意味深長的是,林風眠是在西方加深瞭解了中國傳統藝術,他 在參觀西方博物館中的中國藝術品時,發現了中國傳統藝術的魅力,這 為他回國後致力於中西繪畫的整合打下了基礎。

林風眠1925年回國。1928年,在蔡元培大力支持下,創立杭州國立藝術院,任校長兼教授。在他任職十年間,基本上是以法國美術院校教育為模式,強調基本功的訓練,但在藝術思想及觀念上比較開放自由,也培養了一批優秀的藝術家。

1939年以後,林風眠在觀念上有所變化,開始潛心作畫,題材大多 也都遠離現實和形勢,有著「唯美主義」和「為藝術而藝術」的思想。

到了1960年代,林風眠在上海首次辦畫展,一舉成功,但「文革」 期間遭到批鬥,被打成「黑畫家」,許多作品被毀。1979年,林風眠定 居香港。

林風眠融合中西繪畫,主要不是技法上,而是以觀念和精神統領技法。這種觀念和精神,主要不是歐洲古典繪畫的,而是西方現代藝術精神,這種精神和中國藝術有著某種親緣性。

林風眠選擇中國藝術的範圍,不是傳統文人畫,而是漢畫磚、漢畫 石,宋代瓷器上的瓷繪以及民間的藝術。這實際上是中國藝術最廣泛的 基礎,也最能代表中國藝術最深層的東西。

中國繪畫本來就是從牆上、陶瓷上、磚瓦上轉到紙上的,它比紙上繪畫更接近繪畫本意。這些物品上的繪畫,在用線上更直接、更率真,也更隨意,而民間藝術也是最易轉化成現代藝術的。

林風眠畫風樣式多變,沒有一種風格具有普遍意義,體現繪畫的探索經驗和藝術精神。他的繪畫多方構圖、畫得較滿,並有背景烘托氣勢,用筆流動飛快,力量感很強;講究形式上的意匠,畫中隱藏著淡淡的寂寞和傷感。

《端坐的女人》是他常畫的題材。圖中以各種圓弧線畫一位佳人,整體是由幾個橢圓構成,抓住了女人的特徵。畫面兩邊塗有對稱的黑邊框,為平中求奇;而將右邊畫七條橫線,左邊畫一細頸瓶,瓶的弧線和右邊直線形成對比,和佳人弧線形成呼應。

佳人頭髮兩邊的直線平衡了兩邊的邊框,為襯托臉部的光滑感,而在 後面以金黃色大塊筆觸為之,黃色和左上角的紫花形成畫面色彩對比的最 強音。整幅畫面是在靜中取動、方中取圓,是以多變的形式在說話。

另一幅作品《晨曲》則是用情感在說話。圖中以勁利之筆迅速勾出 舞動的樹枝,勾出了畫中的旋律;一群小鳥在樹枝間參差錯落,猶如 「五線譜」上的音符,奏響了清晨的音樂。整個畫面充滿了詩情畫意。

在林風眠的長期的藝術探索中,開創了繪畫的新門類,他使中國藝 術和西方現代藝術找到了精神契合點,他將這鮮活的「精神」透過水墨 與色彩,讓它們交合滲化,創造出具有現代意義的藝術新境界。

徐悲鴻

—— 中國近代美術的巨擘

在談到近代中國美術,徐悲鴻無論是油畫還是國畫,還是在中國美術的改造、教育方面,他都有重要的貢獻。

徐悲鴻(1895~1953),江蘇宜興人。他父親徐達章是位村塾先生,擅長書畫,這對徐悲鴻喜愛繪畫有著啟蒙作用。他九歲開始隨父學畫,不久做為父親的助手;他十七歲時,父染重疾,家道日窘,為全家生計,他除擔任學校圖畫教師外,還到上海等地賣畫營生。

1915年,徐悲鴻再次赴滬,一邊刻苦作畫,一邊學習法文。當時, 他畫了一匹奔馬,寄給審美書館館長高劍父。此畫受到高劍父、高奇峰 兄弟的一致讚賞,並資助徐悲鴻入震旦大學法文系半工半讀。暑期應聘 到明智大學作畫,結識了康有為,在藝術觀上受其影響頗深。

翌年5月,徐悲鴻赴日本學習美術,與蔣碧薇女士結婚。年底回國,應聘任北京大學畫法研究會導;1919年,徐悲鴻赴法國巴黎美術學校,師從著名畫家達仰學習素描;1921年,徐悲鴻去德國柏林,訪問了柏林 美術學院,並有機會到各國觀摩繪畫名作。

1927年,徐悲鴻回國,歷任中央大學藝術系教授、上海南國藝術學院美術系主任、北平大學藝術學院院長等職。1950年,擔任中央美術學院院長。

徐悲鴻不僅擅畫油畫、素描,而且國畫人物、山水、花鳥、動物無 所不能。他的素描具有高超的藝術水準,對素描語言的把握非常恰當, 不依賴背景襯托,而能使層次豐富;不依賴將物象塗黑,而能在淡灰中 使物象有渾厚的體量感。 徐悲鴻的素描往往在受光部強調 用線、背光部強調用面,用線具有中 國畫白描的韻致,變化非常微妙,隱 現著中國畫的神采。

他的油畫則繼承歐洲古典油畫特 色,吸收印象主義繪畫的光與色,又 融合中國畫的精華,使其具備了民族 氣質。

他雖然提倡寫實主義畫風,但還 沒來得及將技法的寫實主義延伸至題 材的寫實主義,他就離開了人世,令 人遺憾。但他以寫實主義在中國畫創 作上卻卓有成效,他繪製了大量寫實 的彩墨畫作品。

《灕江春雨》圖是徐悲鴻彩墨畫 探索的成功之作。圖中以濃墨先將樹 木點出,再以淡墨簡略勾出房屋,然 後用大筆抹出遠山,並著意留出雲

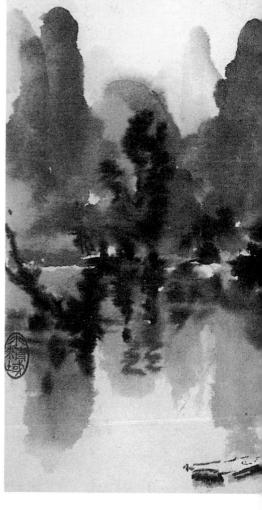

霧,又用縱橫之筆寫出倒影,樹木房屋的墨色,在上下淡墨的浸化中, 開始滲化變幻,與整幅墨韻融為一體,滲化無跡。趁濕又補點一些煙樹 倒影,最後畫一人撐舟疾行。整幅畫面水墨淋漓,在煙雨迷濛中把江南 水鄉表現得淋漓盡致,是徐悲鴻彩墨畫經典。

徐悲鴻喜畫馬,他對馬的肌肉、骨骼,以及神情、動態,都有著深刻的體會,他筆下的馬無不在筆墨酣暢中,體現出精微的神機。他除畫

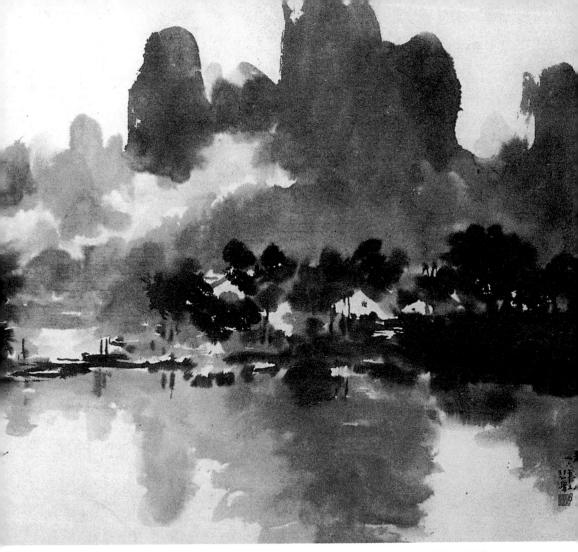

▲《灕江春雨》

馬外,對其他動物也畫得生動別致,如《墨豬》圖,以濃墨先將主要特 徵勾出,然後闊筆幾抹,就把豬的憨肥之態表現無遺。

徐悲鴻在美術理論方面,也有許多精闢的見解。1920年發表的《中國畫改良論》,是他第一篇論述中國畫改良的論文。文中提出「古法佳者守之,垂絕者繼之,不佳者改之,未足者增之,西方畫之可採入者融之」的論斷,為許多想變革中國畫的有識之士所借鑑;在繪畫意匠過程

中,他提倡「盡精微、致廣大」,抓住重 點,以「少少許,勝多多許」,為廣大的 美術工作者所認同。

他對中國傳統人物書,提倡以寫實主 義畫風來矯正傳統人物畫的弊端。徐悲鴻 還非常注意發掘美術人才,任伯年就是在 徐悲鴻大力推崇下,才廣為人知。「南北 二石」的齊白石、傅抱石曾得其幫助,人 物畫家蔣兆和也曾受其推介。

在教學上,徐悲鴻為中國美術的教育 建立了基礎框架,並培養了大批優秀書 家,成為中國美術的中堅力量。徐悲鴻對 中國近代美術的貢獻是巨大的。

石魯

——「長安畫派」的中堅

傳統山水畫的表現題材,大多以名山大川、江南小景為主。古代士 大夫們藉著這些山峰峻峭、草木蔥蘢的景致,營造理想中的世外桃源。 而傳統文人畫的筆墨法式,也是圍繞著這些題材建立的。

在傳統山水畫中,幾乎沒出現過黃土高原的景象,這除了它太平凡 無奇和缺少表現語言外,更重要的是,它不符合士大夫文人們的雅賞, 自然也就不會把胸中的雅逸情懷寄託於貧瘠的黃土高原上。不過,就在 這塊貧瘠的土地上,卻出現了「長安畫派」,該畫派的畫家們,以極大 的熱情描繪了這片黃土地上的風土人情,在平凡的景色中發現了美。而 首先發現這黃土地之美,並竭盡全力來創作的則是「長安畫派」的中堅 石魯。

石魯(1919~1982),原名馮亞珩,因慕石濤、魯迅之品格,故以石魯為號。石魯自幼愛好美術,1934年夏,石魯隨兄入成都東方美術專科學校國畫系,專門研習石濤、八大山人、揚州畫派、吳昌碩諸家;1938年,借讀於華西協和大學文學院歷史社會學系。

1939年1月,石魯隻身一人騎自行車離家輾轉至晉而赴延安,投身革命。1954年任西安美協副主席;1955年到1956年曾赴印度、埃及旅行寫生;1961年,長安畫派畫展在京舉行,一時轟動畫壇,得到社會的肯定。這時期,石魯還創作了電影文學劇本《暴風雨中的雄鷹》,後來被拍成電影。

「文革」一開始,石魯就遭到了批鬥,受到多次的無端凌辱,身心 俱損。於是他棄家出走,隻身入川,一代傑出的藝術家開始了行醫討飯 的乞兒生涯;但不久又被抓回,遭到更嚴厲的「批鬥」。當時,曾有人 策劃以現行反革命罪,上報省政法組,判石魯以極刑或死緩(死刑緩期 執行的簡稱)。無端的迫害,使石魯身心受到嚴重摧殘,不幸於1982年 與世長辭。

石魯早期繪畫創作以版畫為主,兼作年畫、連環畫,主要作品有 《群英會》、《打倒封建》等。1950年,石魯開始借鑑西方畫法進行國 畫創作,代表作有《變工隊》、《古長城外》、《埃及寫生》等。

這個時期的作品,雖然表達了石魯對現實生活的真實感受,作品也的確有許多鮮活的內容。但是,由於過分追求形色、明暗、體量效果,而忽略了中國畫筆墨因素,實際上是在用國畫工具畫素描。

他在赴印度、埃及寫生時,比較出各國藝術的差異性,也體會到國畫筆墨語言的重要性,開始了「一手伸向傳統,一手伸向生活」的創作階段。

他在作品中,加強了筆 墨因素,減弱了明暗體量, 使西畫技法配合於國畫技 法,終於開創出繪畫性很 強,而又不失中國特點的 「長安畫派」畫風。繪畫性 的加強,促使石魯作品的 內在意境,從詩的境界拓 展至文學境界,和傳統國 畫意境追求拉開了距離, 而具有了現代意義。

石魯這時期的作品, 和出國寫生前相比,素描 已不是他的繪畫基礎,而

只是一個條件,書法和傳統筆墨的基礎作用在加強,這是他對傳統**國**畫語言認識上的提高。

十年動亂,石魯在大劫中獲得大悟,梅、蘭、松、竹、荷、華山都成為他藉物詠懷的主題,在傳統題材中寓以人生品格新境界。他這時期的作品,筆墨因素已起決定作用,石濤、八大山人、吳昌碩、虚谷諸家之筆墨被他融入畫中,特別是虛谷奇峭辛辣的用筆,對石魯有著直接的啟示。《石榴圖》就是他這方面的佳作。表面上看,他好像在向傳統回歸,其實每個環節都有新意,可謂「舊貌換新顏」。

由於石魯年壽不永,他只是開創了長安畫派的新畫風,卻沒有創造 出藝術最高峰,但以石魯為首的長安畫派,是在1951年崛起的新畫派, 對中國畫的發展方向有著引導作用。因而,長安畫派畫風被廣大美術工 作者所借鑑,直接而廣泛地影響中國畫壇。

張大千

—— 潑墨山水 獨步全球

據記載,中國畫中的「潑墨」之法,始於唐代王治,但由於王治作品沒有流傳於世,所以無法判斷當時用「潑墨」法所作的松石山水是什麼效果;後世的梁楷、徐渭、石濤多以酣暢淋漓的筆墨作畫,也常被人們名之為「潑墨」。但是他們的「潑墨」是用筆來完成的,只不過有「潑」的意味而已,不是完全意義上的「潑墨」;而純粹的「潑墨」法,是出現在近代畫家張大千的畫中,是他將「潑墨」法發展達到了藝術的極致。

張大千(1899~1983),名權,後改作爰,號大千,四川內江縣人。父親張懷忠,早年從事教育,後改鹽業。母親曾氏,擅長繪畫,這對張大千喜愛書畫不無影響。張大千兄弟十人,他排行第八,九歲開始習畫,十二歲已能畫山水、花鳥和人物,十三歲就讀於新式學堂,十九歲與仲兄張澤留學日本,學習繪畫與染織。

1919年,張大千返回上海,因未婚妻謝舜華去世,悲痛萬分的張大千曾於松江禪定寺出家,法號大千,三個月後還俗,與曾慶蓉女士結婚;婚後重返上海,從師於李瑞清,並結識吳昌碩、黃賓虹、王震、馮超然、吳湖帆等藝術家。1924年,在上海首次舉辦個人畫展。1932年,全家移居蘇州網師園。1936年,上海中華書局出版《張大千畫集》,徐悲鴻作序,稱譽「五百年來一大千」。

1940年,張大千赴敦煌臨摹古代繪畫,深受古代藝術薫染,畫風為 之一變;1953年,移居巴西;1956年,赴法國時,與畢卡索會晤,並為 其演示中國傳統墨竹畫法,還相互交換了作品。據說,畢卡索還指出大 千的繪畫和古人面目雷同,缺少個人風格,促使他開始探索革新之路; 1969年,張大千移居美國舊金山;1978年,遷居臺北,五年後去世。

張大千的繪畫師學很廣,由宋、元至明、清,由石濤、八大山人再 到徐渭、陳淳,無不精心臨撫;尤其對石濤、八大山人用心頗多,以致 所臨作品和以其筆意所寫的作品,達到了亂真的地步。

張大千六十歲前後,開 始探索潑墨山水的畫法。所謂

◀ 《墨荷圖》

「潑墨法」,是先以筆勾勒物象大概, 然後以濃淡墨潑於紙絹上,任其流溢, 再點以濃墨或清水,有時可在墨上再 潑彩,也可彩墨同時潑於紙絹,任其 滲化融合,彩墨相彰、變幻莫測。潑 墨完畢,再用筆細心收拾,將渾淪處 點醒。這樣就使潑墨處在虛實之間幻 滅,令人神往、遐想萬千。

《神木圖》是張大千潑墨山水的 成功之作。畫面前方以線為主勾出神 木樹幹,在枝杈間點寫濃淡相間的樹 葉;後面高山,用筆勾出大的脈絡, 然後以大片水墨潑出,使水與墨滲化 淋漓,墨色變化十分豐富;最後, 用筆收拾出山的皴紋,使其和潑墨部 分巧妙結合,形成線面對比、乾濕對 比、黑白對比,增加了形式上的關 聯。在山體結構的支撐下,潑墨部分 則變成了山的背光和山的溝壑,真可 謂「點石成金」。

有學者認為,張大千的「潑墨潑 彩」法是受美國抽象表現主義畫家波

《神木圖》

洛克(Jackson Pollock)「潑油彩」畫法影響,並將其法用於自己的畫中。這個觀點是值得再商権的。

實際上,我們可以認為,張大千的「潑墨法」是中國水墨畫自律發展的結果。中國是水墨畫的故鄉,歷史上早就有「潑墨法」的記載。畫家們追求的水墨淋漓、水墨相輝的效果,就是「潑墨法」的前奏,起碼在理論上,「潑墨法」已經存在了。

「潑墨法」的出現,是和中國傳統水墨 畫發展一脈相承的,是中國水墨畫極端發展 的結果。如果說西方藝術對張大千有所影響 的話,那也是在創新觀念上的啟發。

張大千的潑墨繪畫,從傳統中羽化為 現代藝術,使他有資格步入大師的行列。 他的藝術成就對當代水墨畫的創新,也有 著重要的啟示作用。

《仕女圖》▶

蔣 兆 和

—— 開啟中國人物畫的寫實主義風格

中國人物由傳統轉向現代、由古典畫風轉向現實畫風,在任伯年的 人物畫中已有所體現;後來,在徐悲鴻的提倡下,許多畫家也開始探索 人物畫寫實畫法,徐悲鴻本人也身體力行,創作了大量的寫實主義作 品。但他的人物畫,大多是以勾線為主的粗筆白描,或先勾輪廓再塗 墨、塗色,沒有將筆墨有機地結合在一起。

直到蔣兆和的繪畫,才使筆墨與人物的結構融合在一起,完成了中國人物畫由傳統向現代的轉換。可以說,中國人物畫的寫實主義是起於 徐悲鴻,而成於蔣兆和的。

蔣兆和(1904~1986),四川瀘州人。蔣兆和出身於書香門第,祖 父是教書先生,父親曾是秀才。但當時科舉已廢,仕進無門,家境日 窘,窮愁不得志的父親,整天捧著大煙槍以解愁悶。

蔣兆和是蔣氏家族唯一的子孫,甚得家人寵愛。不料在他三歲時, 突然因病驚厥,數日未醒,家人一片號啕。大人們把他放在門板上,準 備好了棺材,就在行將出喪時,蔣兆和卻甦醒過來,眾人驚喜異常。也 許是這個緣故,家人給他取了個新名——兆和,從此他一直沿用此名。

蔣兆和自幼喜愛繪畫,在父親執教的家塾中讀書。為了謀生,蔣兆和十六歲時來到上海,以畫肖像和畫廣告為生,業餘自修素描、油畫。這期間,他結識了徐悲鴻,深受其以寫實主義改良中國畫之主張影響。

1928年到1930年,他擔任南京中央大學藝術科圖案教師。當一二八 淞滬戰役爆發時,為宣傳抗日,他曾為抗日將官十九路軍軍長蔡廷鍇、 總指揮蔣光鼐繪製了油畫肖像。 1934年,蔣兆和赴南京參加孫中山塑像徵稿活動,借宿於徐悲鴻的家中。次年秋,又赴北平,接辦友人李育靈的畫室招生授徒,後又曾返回四川,於1937年開始長期定居北平;1950年起任中央美術學院教授。

蔣兆和的繪畫,大多表現社會下層勞動者和顛沛流離者的生活,為 他們的不平、不幸而呼號。勞動者題材,是他繪畫內容的重要組成部 分,他曾在畫冊自序中寫道:

知我者不多, 爱我者尤少, 識我畫者皆天下之窮人, 惟我所同情者, 乃道旁之餓殍。

又說:

我不知道藝術之為事,是否可以當一杯人生美酒,或是一碗苦茶?如果其然,我當竭誠來烹一碗苦茶,敬獻於大眾之前。

蔣兆和的繪畫,始終貫穿著為「人生而藝術」的善良願望和進步思想。1943年完成的《流民圖》,是他藝術成就的集中體現,也是他那種關注人生的悲劇意識的集中表現。圖中背井離鄉的農民、工人、知識份子,和在死亡線上掙扎的老人、婦女、兒童,都是在戰爭年代裡人民的真實寫照。

藝術不止於表現什麼,而更在於如何表現。蔣兆和的繪畫風格由傳統繪畫、民間擦炭肖像畫、西方素描三部分融合而成。開創了既有筆墨,又有明暗,形象生動、惟妙惟肖的現代寫實主義畫風。

蔣兆和的人物畫,筆墨已具兩種功用:用線既可體現輪廓,又可體 現運筆;用墨既可表明暗,又可表墨韻。筆墨、形體、明暗相互融下, 最後形成一個完整的形象。不必嚴格按著先勾輪廓線後再塗墨塗色的傳 統方法來作畫,避免了筆與墨兩層皮的缺點。 蔣兆和的繪畫,以五〇年代為界分為前後兩個階段。從藝術角度來 看,五〇年代以前的作品,較後一階段高出一籌。

《阿Q畫像》是他前期的代表作,成功地表現了阿Q樸實和麻木的精神狀態。畫面用筆較輕靈,在塑造體量關係的同時,還著意於墨韻變化。 阿Q臉部以皴擦法擦出大的明暗關係,臉部結構關鍵部位用線勾出,頭部以乾墨皴擦,巧妙地表現了阿Q頭上的瘡疤污垢。臉部刻畫較細,甚至對

太陽穴部位的血管都有所交代。

身體左側以較細而鬆動的線勾出,由於線條搭得很鬆,增加了空間的虛實感;右側以較濃之筆勾出胳臂,前緊後鬆,分出明暗,避免了只有明暗,沒有筆墨。身體明暗過渡追求大的轉折,簡潔明快,避免了過分立體、筆墨無法施展,又和西書拉不開距離的弊端。

該圖不僅用筆輕靈,用墨也很 瀟灑輕鬆,注意留出空白和飛白, 使筆墨之間節節有呼吸。既吸收了 西方藝術特點,又保持了中國的民 族特色,是一幅中西結合的佳作。

蔣兆和後期繪畫,表情刻畫細 膩、畫面色彩豐富,素描因素加強。 由於著意於表情的生動性和造型的

《阿Q畫像》

準確性,而忽略了筆墨關係, 用筆太粗硬、太直、太實,用 墨過於依從明暗調子,因此也 就少了幾分筆墨韻致。但也不 乏精彩之作,如《京劇演員馬 連良》,無論是在表情的生動 性,還是造型的準確性、刻畫 的細膩性、色墨的豐富性,都 達到了很高的藝術水準。

蔣兆和的人物畫在美術史 上具有劃時代的意義,他完成 了中國畫人物的新舊轉換,以 嶄新的繪畫語言,表達生動的 現實生活。他還為國家培養了 大量的美術人才,影響深遠。

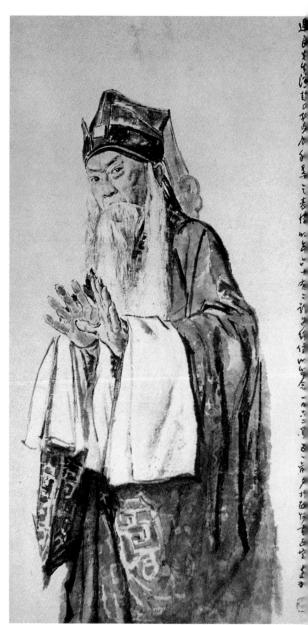

《京劇演員馬連良》

傅 抱 石

—— 開創豪放雄奇的山水畫風

[[[水畫大多都是以表現無限的空間為要旨,畫中樹木、房屋、舟 重、人物等物象不能畫得太大,點景物象畫得越大,畫面空間也就越 小。即使是畫山體輪廓也不能用過長過粗的線,因過粗過長的線會使山 體顯得矮小,不利於營造深遠的山水意境。

山水畫是在「豎畫三寸,當千仞之高;橫墨數尺,體百里之迥」中 施展筆墨,不能像畫大寫意花卉那樣縱橫其筆。大寫意花卉是因為更適 合文人畫家恣意揮灑,才迅速發展成熟的。但是,山水畫一刻也沒停止 過探索直接揮寫的可能。

清初的石濤,已將大寫意花卉畫法引入他的畫中,開創了筆墨恣肆 的山水畫風;而在近代,又出現了一位石濤的追隨者,終於能像畫大寫 意花卉那樣,直接揮灑著「千山萬水」,開創了酣然豪放的山水畫風, 他就是近代畫家傅抱石。

傅抱石(1904~1965),原名瑞麟,江西新餘人,生於一個貧寒家 庭。他少年時便酷愛書畫、篆刻,經常出入裱畫店,觀賞書畫名跡。青 年時期,他努力研習傳統技法和畫史,曾著《國畫源流概述》一書。他 廣泛師學元、明、清諸家,尤其醉心於石濤畫風和繪畫理論,因號「抱 石齋主人」。

1933年,傅抱石得徐悲鴻之助赴日本留學,入東京美術學校研究 部,攻讀東方美術史及工藝、雕刻;1936年回國後,由徐悲鴻推薦到南 京中央大學藝術系任教。抗日戰爭時期,在郭沫若主持的政治部三廳任 秘書。

1949年之後,傅抱石歷任南京師範學院美術系教授、江蘇省國畫院院長、中國美術家協會副主席等職;1960年,率團展開長程寫生考察,第二年又到東北寫生作畫,開闊了眼界,創作了許多山水佳作。

傅抱石喜飲酒,尤喜酒後揮毫潑墨。1959年,他與關山月合作,為 人民大會堂繪製巨幅山水畫《江山如此多嬌》時,因當時中國經濟窘 迫,白酒供應緊缺,傅抱石幾日未能飲酒,終於有一天酒癮發作而開始 「罷畫」。周恩來知道此事後,想方設法弄了兩瓶茅臺酒送給他,傅抱 石非常感動,出色地完成了山水畫的創作任務。

傅抱石的繪畫,形成於蘊含古今、融貫中西風格之中。石濤的山水,雖然筆墨放縱,但他畫中山石樹木的結構還是很完整,因為他畢竟沒越出文人畫的大框架。文人畫山水是用各種皴法、樹法、點法的連綴運用,最後完成整幅畫面。

可是,在傅抱石的畫中,他把這一切都給砸碎了。他的皴法是如同 亂麻的「抱石皴」,他的樹法是粉碎的「破筆點」,如果按著傳統繪畫 畫法,是無論如何成不了畫的。

因為沒有了渾整的點法、皴法,也就沒有了物象的結因為沒有了渾整的點法、皴法,也就沒有了物象的結構,即使勉強畫成,畫面也會凌亂不堪,而傅抱石卻出色地將這些鬆散破碎的皴與點,融合在物象的結構中。

在貌似凌亂中,山川草木的結構層次井然有序。實際上,他是吸收了日本竹內棲鳳的彩墨畫和日本水彩畫的成分,去掉光影保留明暗,去掉色彩保留黑白,在此作法之下,他就用明暗調子將那些「碎筆」融合在物象結構中,使筆與筆之間發生了聯繫。

如果山石皴法、樹木點法太完整獨立,那這些明暗調子是無法將它 們融合在一起;另外,傅抱石將這些明暗調子隱藏在筆墨中,儘量保持 相對的平面,以突出筆墨的效果。

他作畫是大膽落筆、細心收拾。他的畫有時要反覆染好幾遍,直到 能明確交代結構與層次為止,當他的畫面越放縱,其中的明暗關係就越 進確,只是這些明暗關係被筆墨遮蓋了而已。

《仿苦瓜山水》圖,就屬用筆狂放而明暗隱於筆墨中的典型。因他的筆墨多碎筆,如果不在山體結構邊緣收緊的話,就會散亂無形。所以他在山石邊緣用筆緊而重,裡面鬆而淡,這樣既可以表現墨韻,又可以體現結構。為保留山體結構,他用上實下虛、上濃下淡的山體層層推遠,而無黏渾之感。《瀟瀟暮雨》圖,就可印證此理。

當傅抱石的山水畫情境交加、水墨淋漓、意興酣然之時,可謂濃墨縱橫,概括萬千。他以深厚的傳統底蘊,融合技法和感情,開創了不尚拘謹、不事華飾、筆簡意遠的山水畫風,對現代山水畫發展有著重要的啟示作用。

李可染、陸儼少 ——「北李南陸」 分庭抗禮

中國有一個很有趣的文化現象,就是愛把一種事物分成南北對稱。 如在飲食上有「南甜北鹹」、武術上有「南拳北腿」、禪宗上有「南頓 北漸」,而在繪畫上更是有著「南黃(賓虹)北齊(白石)」、「南潘 (天壽)北李(苦禪)」等等。

在二十世紀末的中國畫壇上,最後可南北相稱的畫家,就只有李可 染和陸儼少了。

陸儼少生於1909年,上海市嘉定人,父親是小業主。陸儼少在未識 字時便喜愛繪畫,中學時期,常和擅長金石書畫、古典文學的師友接 觸,並開始學習中國書。十八歲從蘇州王同愈先生學詩文書法,十九歲 從常州馮超然先生學書山水。

陸嚴少二十五歲曾入浙江武康上柏山中,以種植自給為生;二十九 歲時,日軍入侵,為避戰亂,遷居重慶,飽覽了蜀中山川;四十四歲任 上海中國畫院畫師,後任浙江美術學院教授、中國美術家協會理事。

在學習和吸收方面,陸儼少非常重視師承關係,在傳統繪畫上可 謂薰染彌深,但又不被傳統所困。他曾提出「四三三」的治學方法, 即「四分讀書,三分寫字,三分畫畫」。以讀書為「舟」、寫字為 「舵」、畫畫為「槳」,這樣才能乘風破浪而不迷失航向。

面對歐風東漸的新時代,陸儼少仍是以傳統為根基來開創新畫風。 筆墨方面,陸儼少的畫,墨色明快淋漓、筆端極富變化,所有筆跡都清

晰地展現在畫面上。他在畫中大量運用潑墨,有痛快淋漓之感,把傳統優勢發揮到極點。

陸嚴少的繪畫在畫面中追求「優美」,他的山水畫曲折多變、靈動飄逸。畫面以曲線為主,追求一個「動」字;強調山川飛動的氣勢。他的山水一般都是右下角起勢後,衝向左上角,基本用筆、用墨都服依於從右至左的大趨勢。

陸**儼**少不僅刻意強調傳統繪畫語言的豐富性,還將一些繪畫語言局部 放大,單獨運用,提出一個因素就可以單獨構成畫面,讓我們細細品味。

在空間透視上,陸儼少強調「主觀空間」。他選擇的布景方式,依然是傳統的「散點透視」。「散點透視」和西方的「焦點透視」相比, 更適用於繪畫。它不受定點限制,可以自由發揮。傳統的處理方法,一般是「散點透視」加筆墨濃淡來表現空間,由濃及淡、由近及遠。

在他的作品中,往往是一層細筆水紋、一層粗筆山石;一層雙勾樹木、一層白描的雲,在其中還運用各種樹法、皴法;濃淡、粗細、乾濕、線面、黑白、疏密對比。在層層相襯中,將畫面空間擴展至最大化。這些「主觀空間」的對比程序還沒用完一個循環,就已畫到百里開外了。

在陸嚴少的筆下,空間透視的運用,比任何一個時代的畫家都自由,空間推展也比任何一個時代都深遠。

計白當黑

是書畫創作中以虛代實的方法之一。一般來講,書畫作品是著筆處為「黑」,不著筆處為「白」。但這白不是單純的「白」,而是有物象表現的「白」,它可以表示江湖、雲霧、道路等。運用得當會使畫面增色不少。從陸嚴少的畫中,我們也許能體會出「計白當黑」的妙處。

陸儼少比李可染長兩歲,他們兩人都出生於二十世紀之初,一位久 居南方,一位長住北方。他們都以高壽經歷了整個世紀的風風雨雨,但 在學習與吸收、意境追求、筆墨探索、風格呈現等方面,又有著很大的

不同。

李可染生於1907 年, 江蘇徐州人。幼時 從同鄉畫家錢食芝學 畫,1923年考入上海美 專;1929年進杭州國立 藝術學院研究部專攻油 畫,曾參加過「一八藝 社」的進步版畫創作活 動;1943年在重慶任教 於國立藝專;1945年 遷居北平,從事教學工 作,並拜齊白石、黃賓 虹為師。曾擔任中央美 術學院教授、中國美術 家協會副主席、中國畫 研究院院長等職。

在學習和吸收方 面,相較於陸儼少注 重師承關係,李可染

李可染《春雨江南》 ▶

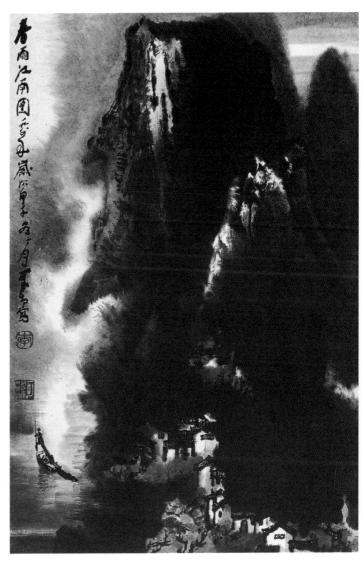

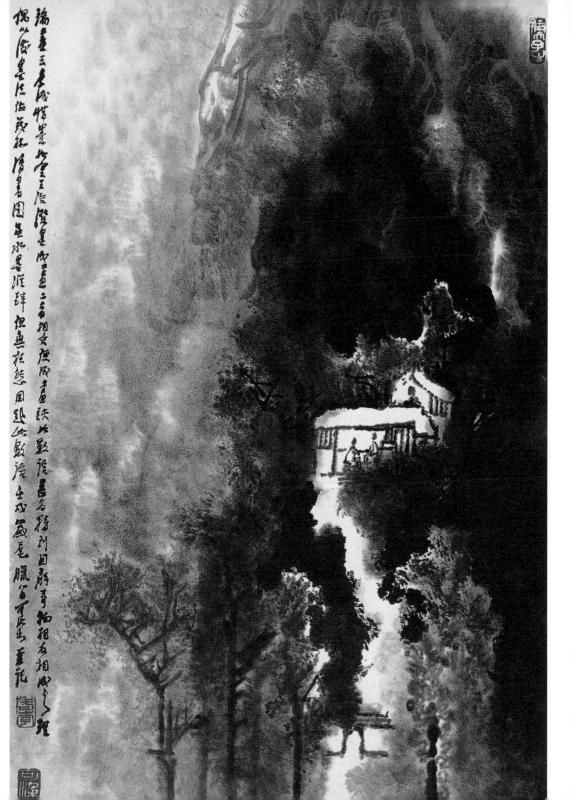

非常強調「變革」。他十六歲入上海美術專門學校,二十二歲考入杭州 國立藝術學院,深受西方藝術影響。四十歲又拜齊白石、黃賓虹為師, 中西方繪畫都得以接觸,深知「藝貴創新」的真諦,決心「變革」中國 書,提出「要以最大功力打進去,以最大勇氣打出來」。打進去是「理 解」,打出來是「概括」。他的山水畫在抓住「筆墨」基礎上,又將西 方藝術的體量關係引入畫面,頗具現代氣息。

李可染的筆墨沉著厚重,局部濃淡變化不大,追求整體的對比;筆 墨痕跡儘量融入畫中,渾化無形。用筆多以帶「金石意味」的線勾畫物

象,抓住一個「蒼」字。李可 染的書裡有著厚、密、重、滿 的主調,主要是層層點染帶來 的效果,多次的積墨使山水樹 木渾然一氣。

陸儼少的繪畫在畫面中追 求「優美」,李可染則追求的 是「壯美」,他的山水畫渾厚 凝重、沉雄茂密、單純融合。 書面以直線為主。李可染在書 面經營上也很注重氣勢,是一 種白下而上的氣勢。他的書有 上升的崇高感和巋然不動的 莊嚴,所有物象都控制在框架 內,再從框架內求變化。

■ 李可染《茂林清暑圖》 陸儼少《太白胡僧圖》▶

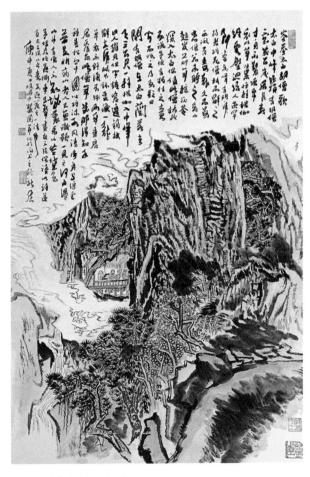

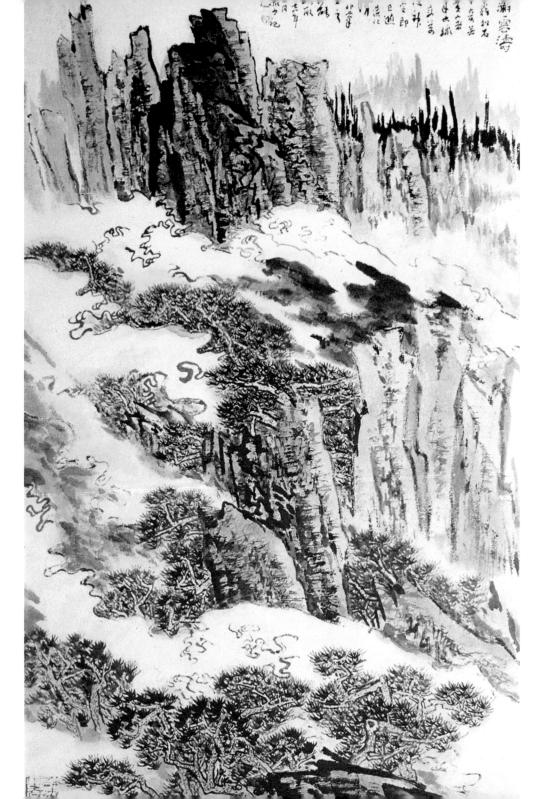

1954年前的十年中,李可染曾下了很大的功夫研究傳統繪畫,並儘量將複雜的傳統語言單純化,找到最「純粹」的東西。最後,剩下了最本質的「一點」、「一線」,他用這最單純的「一點」、「一線」,奏響了最豐富的筆墨樂章。

相較於陸儼少的「主觀空間」,李可染則強調相對的「客觀空間」。注意了欣賞者的視覺感受。他把「焦點透視」中的近景跟遠景去掉,只留中景,這樣可以保持最大的平面性和筆墨發揮的自由性,為此,他還將畫面中的橋和房屋處理成平面。

實際上,他所採取的是「二維半」的半浮雕空間關係,既保持了質感、量感、空間感,也能在相對的平面上發揮筆墨效果,這也是他融合中西的成功之處。

透過對「南陸北李」的比較,可以看出「繼承」和「變革」並不矛盾,都有成功的可能。在時代變革的潮流中,李可染順應了時代,創造出具有新境界的優秀作品;而陸儼少在西方藝術衝擊傳統藝術的環境裡,仍立足於傳統而保持新意,更是難能可貴。可以說,陸儼少是二十世紀末「傳統正脈最後一人」,李可染是「融合中西藝術的拓荒者」。他們的藝術實踐,在許多方面對我們深具啟發性。

筆力

是指作畫行筆點畫所表現出的一種力量美,它需以控筆能力為基礎,又 需以線質品味作保障,才能達到筆觸品質的力量之美,不然則容易有粗野、 狂怪之弊。李可染作畫,多以扛鼎的「筆力」為之,氣象不凡。

■ 陸儼少《黃澥雲濤》

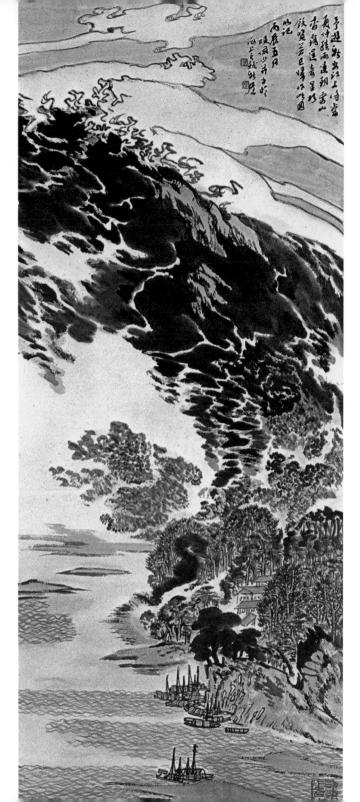

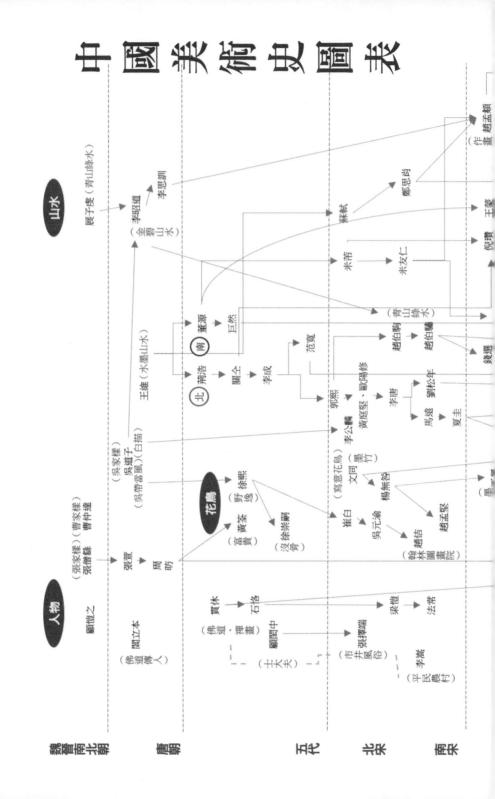

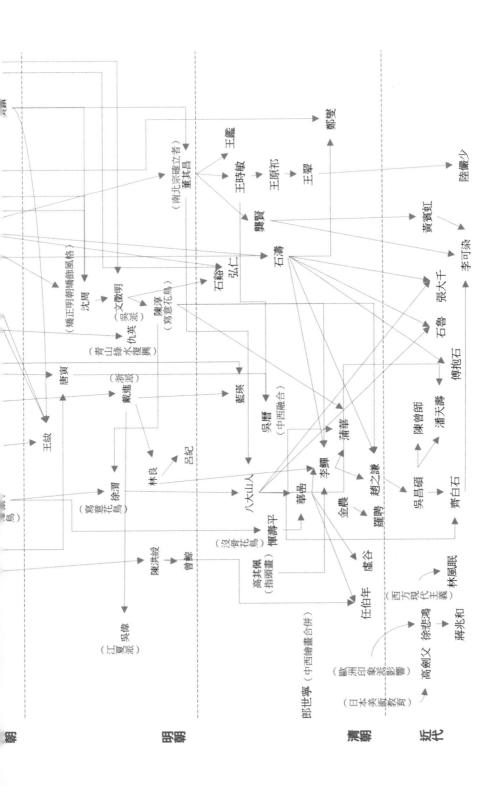

參考書日

- (唐)張彥遠,《歷代名畫記》,收於盧輔聖編,《中國書畫全書·1》 二版,上海:上海書畫出版社,2009年。
- (宋)徽宗敕編、岳仁譯注,《宣和畫譜》,長沙:湖南美術出版社, 2004年重印。
- (明)文徵明著、周道振校,《文徵明集》,上海:上海古籍出版社, 1987年。(明)董其昌、《畫禪室隨筆》、北京:中國書店、1983年。
- (清) 吳升,《大觀錄》,收於盧輔聖主編,《中國書書全書,12》二 版,上海:上海書畫出版社,2009年。

干非闇,《中國書顏色的研究(修訂版)》,北京:北京聯合出版公司, 2013年。

王定理,《中國畫顏色的運用與製作》,臺北:藝術家出版社,1993年。

王鴻泰,〈明清感官世界的開發與欲望的商品化〉,收錄於《明代研究》 第18期臺北:中國明代研究學會,2012年。

木齊,〈論蘇軾的審美人生態度〉,收錄於中國人民大學中文系主編: 《中國蘇軾研究》第2輯,北京:學苑出版社,2005年。

文貞姬,〈對於近代水墨畫的再認識〉,收錄於盧輔聖主編:《朵雲第54 集·關於筆墨的論爭》,上海:上海書畫出版社,2001年。

水天中:〈中國畫革新論爭的回顧〉,收錄於《中國現代繪畫評論》,太 原:山西人民出版社,1990年。

石守謙,〈「幹惟畫肉不畫骨」別解一兼論「感神涌靈」觀在中國書史上 的沒落〉,收錄於《風格與世變:中國繪畫史論集》,臺北:允晨文化, 1996年。

石守謙,〈文徵明與大眾文化〉,收錄於《臺灣2002年東亞繪畫史研討會 論文集》,臺北:國立臺灣大學藝術史研究所,2002年。

李湜、陶咏白,《失落的歷史:中國女性繪畫史》,長沙:湖南美術出版 社,2000年。

李澤厚,《美的歷程》,臺北:三民書局,1996年。

李鑄晉編,《中國書家與贊助人:中國繪畫中的計會及經濟因素》,天 津:天津人民出版社,2013年。

林柏亭,〈小景與宋汀渚水鳥畫之關係〉,收錄於《宋代書畫冊頁名品特 展》,臺北:國立故宮博物院,1995年。

巫鴻,《重屈:中國繪畫中的媒材與再現》,上海:上海人民出版社, 2009年。

周功鑫,《清康熙前期款彩〈漢宮春曉〉漆屛風與中國漆工藝之西傳》, 臺北:國立故宮博物院,1995年。

柯律格,《長物:早期現代中國的物質文化與社會狀況》,北京:三聯書 店,2016年。

高居翰,《畫家生涯:傳統中國畫家的生活與工作》,北京:生活.讀 書‧新知三聯書店,2012年。

徐悲鴻,〈中國畫改良之方法〉,收錄於徐伯陽、金山合編:《徐悲鴻藝 術文集》上冊,臺北:藝術家出版社,1987年。

徐復觀,《中國藝術精神》,臺北:臺灣學生書局,1966年。

徐邦達,〈王翬《小中現大》冊再考〉,收錄於朵雲編輯部編:《清初四 王畫派研究》,上海:上海書畫出版社,1993年。

俞劍華,《中國繪畫史》,臺北:華正書局,1984年。

陳韻如,〈「界畫」在宋元時期的轉折:以王振鵬的界畫為例〉,收錄於 《國立臺灣大學美術史研究集刊》第26期,臺北:臺灣大學藝術史研究所, 2009年。

陳韻如,〈八至十一世紀的花鳥畫之變〉,收錄於《藝術史中的漢晉與唐 宋之變》,臺北:石頭出版社,2014年。

陳韻如,〈我在丹青外一沈周的畫藝成就〉,收錄於何炎泉等編:《明四 大家特展一沈周》,臺北:國立故宮博物院,2014年。

陳葆直,《洛神賦圖與中國古代故事畫》,臺北:石頭出版社,2011年。 國立故宮博物院編輯委員會編,《明中葉人物畫四家特展:杜堇、周臣、 唐寅、仇英》,臺北:國立故宮博物院,2000年。

康有為,《萬木草堂藏中國畫目》,臺北:文史哲出版社,1977年。

國家圖書館出版品預行編目(CIP)資料

你不可不知道的101位中國畫家及其作品/黃可萱編著,--2版,--新北市:華滋出版;高談

文化. 2020.08 面; 公分. -- (What's Art)

ISBN 978-986-98297-7-9(平裝)

1. 書家 2. 傳記 3. 中國

940 98

追更多書籍分享、活動訊息,請上網搜尋

拾筆客 C

109007988

What's Art

你不可不知道的101位中國畫家及其作品

作 者: 黃可菅

封面設計: 黃聖文總編輯: 許汝紘

編 輯:孫中文

美術編輯:曹雲淇

總 監:黃可家

發 行:許麗雪

出版單位: 華滋出版

出版公司:高談文化出版事業有限公司

地 址:新北市汐止區新台五路一段99號15樓之5

電 話:+886-2-2697-1391 傳 真:+886-2-3393-0564

官方網站:www.cultuspeak.com.tw 客服信箱:service@cultuspeak.com 投稿信箱:news@cultuspeak.com

總 經 銷:聯合發行股份有限公司

香港經銷商:香港聯合書刊物流有限公司

2020年8月二版

定價:新台幣 750 元 著作權所有·翻印必究

本書圖文非經同意,不得轉載或公開播放如有缺頁、裝訂錯誤,請寄回本公司調換

本書之言論說法均為作者觀點,不代表本社之立場。

本書凡所提及之商品說明或圖片商標僅作輔助說明之用,並非作為商標用途,原商智慧財產權歸原權利人所有。

會員獨享

最新書籍搶先看 / 專屬的預購優惠 / 不定期抽獎活動

Search 拾筆客

www.cultuspeak.com